AOUT 1859

LES 14 STATIONS DU SALON

PRÉFACE DE GEORGE SAND

PARIS
POULET-MALASSIS ET DE BROISE, LIBRAIRES-ÉDITEURS
9, RUE DES BEAUX-ARTS

LES 14 STATIONS DU SALON

— 1859 —

SUIVI D'UN RÉCIT DOULOUREUX.

PARIS. — IMPRIMERIE DE WALDER
RUE BONAPARTE, 44.

ZACHARIE ASTRUC.

LES
14 STATIONS DU SALON

— 1859 —

SUIVIES

D'UN RÉCIT DOULOUREUX

PARIS

POULET-MALASSIS ET DE BROISE

Libraires-Éditeurs

9, RUE DES BEAUX-ARTS

1859

Droits de traduction et de reproduction interdits.

A MES AMIS

VALERY VERNIER ET A. LOUVET

Ce livre est dédié

EN RAISON DE NOS COMMUNES SYMPATHIES

ET IDÉES D'ART.

ZACHARIE ASTRUC.

PRÉFACE

Ce résumé rapide, original et hardi du Salon de 1859, a été publié dans le *Quart d'Heure, Gazette des gens à demi-sérieux*, une jeune revue courageuse et fraîche d'idées, forte de sentiments. C'est l'œuvre de trois jeunes gens dont l'union consolide l'énergie. Des motifs de reconnaissance personnelle, que nous ne voulons pas nier et d'autant plus vifs que ces jeunes gens nous sont inconnus, ne nous aveuglent cependant pas, et c'est avec impartialité et liberté entière de la conscience que nous applaudissons des tendances généreuses, soutenues par le travail, le cœur et le talent : trois belles choses qui font grandir vite et que l'on ne rencontre pas souvent d'accord.

L'un de ces jeunes gens a entrepris de parler

peinture. Sous une forme neuve, pleine d'allure et d'entrain, il a jeté là sa séve comme il l'eût jetée ailleurs. Nous partageons beaucoup de ses idées sur l'art. Comme lui, nous avons chéri et admiré, au Salon de cette année, les œuvres de Delacroix, de Corot, d'Hébert, de Fromentin, de Pasini et de plusieurs autres maîtres déjà consacrés ou nouvellement acclamés : mais comme, sauf les œuvres capitales, nous n'avons pas eu le loisir de voir attentivement cette exposition, nous n'avons pas le droit d'endosser la responsabilité de tous les jugements de M. Zacharie Astruc. Notre mission n'est d'ailleurs pas de parler peinture ici et de discuter quoi que ce soit. Appelé à apprécier le mérite littéraire de cette critique, nous avons à dire qu'elle nous paraît surtout une œuvre de sentiment. Nous l'avons lue avec un très-grand intérêt, parce que nous y avons trouvé de l'esprit, de la grâce, de la gaieté, du sang, des nerfs, de la poésie, de la vie enfin. Et que veut-on de plus et de mieux? Il y a là l'exubérance du bel âge et du tempérament méridional, un peu d'enivrement de soi-même qui ne déplaît pas, et beaucoup de zigzags pleins d'*humour* qui réjouissent et reposent.

L'écrivain est artiste de la tête aux pieds. Il juge avec son émotion propre, avec son imagination chaude, avec son appréciation personnelle qui ne redoute rien et personne, avec son ardeur et sa franchise d'intentions. C'est un littérateur qui se passionne et qui n'affecte pas les connaissances techniques. Il compare surtout ce que la réalité des êtres et des objets lui fait éprouver avec l'interprétation que l'art met sous ses yeux. Ne faisons-nous pas tous comme lui quand nous ne sommes pas praticiens dans l'art qui nous charme ? et où trouverons-nous de plus aimables *ciceroni* que ceux qui voient et sentent vivement. Quand même nous ne serions pas toujours de leur avis sur la chose jugée, n'aurons-nous pas, en revanche, un plaisir extrême à nous promener en rêve dans ces tableaux que leur fantaisie nous trace ?

C'est un des mérites frappants du livre de M. Zacharie Astruc. Un monde de couleurs, de formes, d'idées, de compositions, tourbillonne dans son style et déborde ses discussions. Que le peintre dont il nous parle le ravisse ou le fâche, il lui arrache sans façon sa palette, et le voilà de peindre à sa place.

C'est-à-dire qu'à l'aide d'un autre art, la parole, il explique ou refait à sa guise le sujet traité par le pinceau. Ses tableaux sont charmants, donc on les accepte : charmants aussi les dialogues qu'il établit entre les personnages, et même entre les objets représentés sur la toile. On sent là une heureuse prodigalité de talent et l'amour du beau poussé jusqu'à l'enthousiasme.

GEORGE SAND.

Nohant, 19 août 1859.

LES 14 STATIONS DU SALON

— 1859 —

SUIVIES D'UNE HISTOIRE DOULOUREUSE.

> De nos jours, les comètes sont moins rares
> que les grands hommes.
>
> Saphir.

Le salon de 1859 est ouvert. Dans le grand palais des Champs-Élysées sont venus se placer les rêves, les caprices et les sentiments d'un art illustré par des siècles de chefs-d'œuvre. Un simple regard jeté à travers ce labyrinthe radieux nous convaincra de l'ardeur incessante de la foi des nouveaux créateurs. Que d'idées ! quel travail infatigable ! que de peines, de soucis, de larmes, de luttes sourdes ! — que de

rancunes et de colères dans ce monde confus, expression de plusieurs années de labeur, — quelquefois, de toute une vie heureuse ou tourmentée!... L'un proteste en faveur de la nature, la main étendue vers cette mère féconde; — l'autre parle pour le rêve; — celui-ci proclamera des théories, — celui-là des sentiments. L'un regarde son cerveau où s'élaborent péniblement les pensées philosophiques, — l'autre son cœur où sourient et pleurent les chères émotions. Le faux, — le vrai, — le bien et le mieux — se heurtent dans un choc obstiné, grondant, menaçant et conseillant, sous leur vague apparence de tranquillité et d'indifférence. L'homme à bonnes fortunes pour lequel on épuisa tous les encens, — même ceux de la discussion, repose mollement dans son nuage, ignorant qu'il porte la foudre dont il sera tôt ou tard frappé; le lutteur méconnu, — triste, — qui cache ses larmes désespérées en montrant ses rides, espère et prend courage en songeant à l'éternelle et sainte justice de la vérité; le doux poëte livre son âme, heureux de parler aux autres de ce qui l'a remuée, dans cette traduction physique qui est la vie.

Oh! les singulières bizarreries humaines! Ici, peut-être, a pleuré la maîtresse, — ici, boudé la femme; — là, la main s'est arrêtée impuissante, — là, le cerveau a divagué... Ceci parle de créanciers, — cela de nuits folles, où le plaisir énerve et tue; — ici, la piété, — ici l'orgie..... Veillées sans feu, jours sans pain, — ateliers sans modèles, tristesses, — gloriole impudente, — tours de force sans maillot, — cœurs

sans battements, — caprices hâtifs...— et la famille, et l'impuissance des cheveux gris, — la volonté obstinée, la volonté des forts bravant les clabauderies des niais... Voyez tout ici ! c'est la foire aux couleurs, la bataille sanglante des aspirations ; les coups d'épée sont des coups de pinceau, — mais aussi furieux, aussi mortels !

Cette vision n'est-elle pas disposée ainsi pour faire naître en votre esprit les plus bouffonnes réflexions ? Dans cette espèce de danse macabre, chacun s'agite, chante, souffre, prêche et ricane, attendant le jugement définitif de l'informe squelette qui a nom : la Foule... La foule ! eh bien ! c'est pour elle que l'on travaille, que l'on gémit en pressant son cerveau malade ; c'est pour elle ces vanités qui ôtent tout repos, — ces paroles qui croient ne pas tomber dans le vide, — et ces rires qui la font grimacer !... Pauvre foule, pauvres créateurs ! — deux poussières qui se joignent ! Voilà bien des rêves de gloire pour deux mots : Négation, — Affirmation — dans le présent, dans l'avenir. La plus mince chose dans la nature vaut mille fois mieux que l'homme. Qui a jamais nié que le lys fût blanc,—l'herbe, verte,—l'azur, bleu,— le rayon, lumineux ?... Seule, l'insensée créature s'agite dans sa faiblesse et s'enorgueillit de sa misère ; patiente et courageuse, elle édifie, elle édifie ! sans songer à la destruction qui l'attend.

Ainsi, malgré la confusion des langues, voici élevée une autre tour de Babel. Frêle tour, il faut le dire, — plus variée en délicats ornements, que forte

et solide en lignes, — encombrée d'escaliers sans issue, — de fenêtres sans jour; plus faite de terre que de mortier, et dont la coupole vacille parfois sur le ciel nuageux. Les vautours de la critique, flairant la ruine, errent à l'entour, déployant leurs sombres ailes, — et les Piranèses bien inspirés se lamentent, en bas, sur cet art en décadence. Le plus mince coup de vent peut tout ébranler; ce serait dommage, car si l'ensemble est défectueux, bien des détails s'y montrent simples ou puissants, gracieux et doux, dont votre âme sera transportée. Parce que le mauvais ouvrier fait son œuvre en sifflant, s'ensuit-il que le bon doive l'écouter?...

Venez donc, ami, pendant qu'il en est temps encore, — avant la dispersion des races, — montons ensemble les escaliers qui conduisent à ces horizons d'art que vous aimez. Voici la réalité toute nue : une grande salle, — des cadres, — une foule autant préoccupée d'elle-même que de ses goûts. Nous entrerons par la droite, si vous voulez, pour aller selon le vent du caprice. Je suis, je l'avoue, du nombre de ces voyageurs qui courent un peu au hasard à travers les grandes villes, en dépit du guide officiel. Venez, ami; tout d'abord familiers, nous prendrons dans la discussion le ton le plus simple, — et, pas à pas, — aimant le vrai, désirant le juste, nous noterons rapidement nos satisfactions et nos colères.

SALLE XV.

Lenepveu (Jules). — *L'Amour piqué*. Pauvre amour! il est charmant ainsi, et je trouve qu'on a bien raison de le consoler. Mais pourquoi ces chairs uniformes et mortes sous leur couche rose? pourquoi ce paysage sans jour, cette lumière apprise par cœur? L'amour n'était que piqué, vous l'étouffez.

Boulanger (Louis). — *Le Message.* — *Othello.* — *Le Marchand de Venise.* — *Roméo et Juliette.* — *Macbeth.* Une très-intelligente galerie théâtrale. Un sentiment littéraire très-consciencieux, exprimé par un mélange d'aquarelle et de crayon mine de plomb. — De beaux décors en miniature. Les portraits que nous verrons plus tard nous réconcilieront peut-être avec ce nom célèbre par ses cauchemars romantiques. — Vrai Dieu! nous le désirons, monseigneur, — et courtoisement, nous vous rendrons justice.

Penguilly-l'Haridon. — *Une Ronde d'officiers du temps de Charles-Quint*. Peinture ferme, nerveuse et fausse. Le ciel est de marbre; la mer de marbre baigne une plage de marbre. — Inévitablement cela doit se casser en deux tôt ou tard. Comment les personnages sont arrivés là, sur ce lit de sable, de mémoire de rivage on n'en sait rien. Je les défie bien de bouger de place. Il me semble que si je les touchais de l'ongle, on entendrait comme une sonnerie de

cristal. La couleur est une fête — et donne la gamme intense d'un vitrail splendidement éclairé. — J'aurai occasion, dans une autre salle, de revenir sur M. Penguilly, et de décrire quelques-unes de ses compositions. La liste en est pittoresque. En attendant, après une rapide impression, je le note pour l'accent, la singularité — et une certaine allure d'entêtement fier dans un système absurde qui lui sont particuliers.

DUBUFFE fils. — *Portrait de madame la baronne de B...* Un souffle d'air est entré dans la salle... « Ah! mon Dieu! » s'est écrié tout le monde; — c'est qu'en effet le cas était grave : votre belle et nuageuse baronne allait s'envoler. Avec un soin tout pieux, un zèle délicat pour votre réputation, cher monsieur, j'ai pris la liberté de l'attacher à la toile avec une épingle. Je vous féliciterai plus tard sur vos brouillards anglais du salon carré, en priant Dieu de nous garder toujours des rhumes de palette.

ACCARD (Eugène). — *La Jeune Mère.* Cette jeune mère, en personne sage, a un certain sentiment de nature qui vise au réel, et ne l'approche que par ses côtés minutieux. La glace tombe, — la table tombe, — la bonne va tomber, — l'enfant tombera sur la bonne, — et la mère, en voulant sauver la table, ne peut manquer d'écraser l'enfant. Ce tableau plaît à l'œil, — joli et maniéré. Je réitère ces éloges pour *les Deux Sœurs.* — M. Accard tombe toujours.

VEYRASSAT (J.-J.). — *Paysans défaisant une meute de blé en automne.* Du soleil, des arbres roux, un ciel blond, trois chevaux, une charrette,—cela forme un petit, petit tableau. Peinture sèche et courte, — une lumière qui entre dans les yeux comme une flèche. — L'ensemble est gelé, — le soleil lui-même souffle sur ses doigts. C'est bien le moins, puisque nous sommes en automne. Dans *le Berger au repos*, tout à côté, nous sommes encore moins heureux de trouvaille : le terrain, le ciel, l'homme sont de la même couleur. C'est une écorce d'orange. Dans *le Maréchal ferrant*, même facture étroite, sèche et vibrante, qui choque l'œil sans attacher l'esprit. C'est une nature de stalactite,—on taillerait de jolies boules pour les enfants dans ces paysages. J'y veux louer certains agréments vifs de coloris.

ANTIGNA. — Son début dans la grande peinture fut heureux. — L'épisode de la maison incendiée, placé au musée du Luxembourg, révélait une nature ferme, vigoureuse, bien vivante par le drame, éprise de vérité simple. Elle savait faire parler éloquemment une toile. Ici, nous avons la fade répétition d'un sujet dont la mise en scène était assez voyante pour avertir M. Antigna du danger, de la sottise même (pardon) d'un commentaire formulé dans le même style, la même dimension, avec le même élément mélodramatique. Certes, s'il est une chose au monde que je haïsse profondément, ce sont les similitudes écrites ou peintes,—sorte de plagiat de soi-

même qui fait de l'artiste une bête de somme tournant la meule rouillée de son esprit, — qui le rend insensible à toute beauté imprévue, qui l'engouffre à jamais dans le vide de son idée apprise de mémoire, étiquetée, circonscrite, ramassée sur elle comme le bœuf, et ruminant son herbe éternelle sous un ciel qui ne bouge pas, avec le gros aplomb de sa force. Cette idée, qu'elle parte du cœur ou de la tête, je ne la jugerai pas, du moment où je la trouve belle et bien traduite ; je l'applaudis souvent de bonne grâce, tout en tenant un compte exact de l'infériorité intellectuelle dont elle est l'explication. Les vrais créateurs, — les hommes sérieusement doués procèdent autrement ; — chaque œuvre est la manifestation, le témoignage du sentiment de vie de l'homme ; — elles disent son âme, elles expliquent son esprit. Elles sont diverses, elles sont dissidentes, parce que le sentiment humain vit complexe. Selon les âges, elles prennent des tournures spéciales. Parce qu'une page écrite ou peinte est applaudie, faut-il qu'une lâche complaisance vous porte à sacrifier désormais votre esprit à l'ovation périlleuse qui l'a consacré une première fois ? Vous ne redoutez ni la satiété, ni l'ennui, ni le persiflage de ces mêmes bouches qui vous ont crié bravo. Je suis loin d'ignorer qu'en ce pays de sourds, la répétition est chose louable et productive ; — on sait bon gré aux gens de n'étonner qu'une fois, — et l'on applaudit doublement pour donner une ivresse définitive. Mais quelle sérieuse intelligence pourrait se plaire à de

pareilles combinaisons? Trop de rentiers vivent sur un livre ou un tableau sagement reproduit : — ce sont les infertiles et les menteurs. Ils ne réussiront jamais à se montrer que les perroquets de l'art ; —seulement, il est dommage que leurs drôleries amusent. — Hélas ! nous sommes inondés de perroquets. — Le monde actuel ressemble à un gros arbre vieilli, sur lequel ils arrivent par bandes, bouleversant tout de leur caquetage discordant. Les oiseaux chanteurs en ont mal aux oreilles et se taisent, étourdis d'une telle suffisance. Ceci soit dit *piano* aux tisseurs de soie, aux revendeuses à la toilette du portrait, aux *régenciers*, aux habilleurs de théâtre, aux artificiers orientaux, aux rustiques de salon, — enfin, à tous les *binious* exécutant un moulinet d'atelier (1). Si vous restez dans une gamme, donnez-la-moi parfaite, — convaincue, — vivante. Mon esprit en prendra note, la sensation ne sera point passagère. Je ne pardonne à Canaletto sa monotone illustration de Venise qu'en faveur de son génie lumineux.

Revenons à M. Antigna qui a soulevé cet incident sans trop s'y mêler. Je le prie néanmoins de lui consacrer quelque préoccupation. La voilà donc, cette *Scène de guerre civile*. Puis-je y voir rien de plus qu'une imagerie expressive? des gens posés à vous donner la nausée? un ensemble sans couleur, sans vie, — le terne, le flasque servis à profusion ?

(1) Il serait facile de citer bien des noms, — scories malsaines de nos expositions, — mais je n'ai pas de méchanceté.

Retournez la toile, M. Antigna. Eh bien! voici des *baigneuses*, maintenant, — des *baigneuses effrayées par une couleuvre*. Grand Dieu! que M. Courbet doit rire de cette vaste nature. Pauvres femmes! la couleuvre est jolie, — mais elles sont bien laides. Et quelle discordance! quelle inharmonie! De l'eau de savon, — un paysage flottant. Emportez la toile, monsieur Antigna, votre petite fille endormie nous consolera facilement. Une vérité, dit-on, vaut bien des erreurs. — A ce compte, celle-ci vous fait absoudre. Qu'elle est jolie! et comme je vais l'embrasser tout à l'heure dans son petit cadre!

<p style="text-align:center">* *
*</p>

Les maçonneries de M. Devedeux ont fait quelque bruit; — son orient éclatait comme un bracelet de pierres fines — un critique méchant dirait comme un collier de verroteries. Pour ma part, je lui avais voué un culte de mauvais goût, à propos de quelques chinoiseries biscornues dont l'extravagance me séduisait. On a tant calomnié les Chinois, — ces grands artistes — que la plus mince réhabilitation — même plastique — me cause une joie violente. C'est le peuple le plus curieusement original à peindre. Il n'est pas donné à un coloriste de rêver mieux dans la nature exacte; — types, costumes, mœurs, animaux, paysages — tout concourt à un ensemble délicieux de variété, de finesse, d'éclat, d'intérêt, de saveur fantasque — par l'humour — par le sentiment — par le comique — par le beau. — Eh oui, par le beau :

le beau n'est-il pas un culte en Chine? Leurs fleuves, leurs barques, leurs villes, leurs palais... quel ravissement! Où trouver plus riche harmonie? — Ne suffit-il pas pour s'en convaincre de jeter un coup d'œil sur les vitrines du musée chinois du Louvre? — Le regard est ébloui par les fabuleuses nuances, si délicates d'expression, de ces somptueuses robes, de ces bonnets, fleurs de soie écloses sous les doigts de l'artiste, de ces mignonnes chaussures! Je ne parle pas des meubles, qui sont autant de merveilles de couleur, de style et de goût. Que pensez-vous des vases? des porcelaines? — le sublime dans le piquant — quelle rareté! Nous avons toujours vu la Chine par le magot. — Le magot possède au moins le mérite de sa gaieté; — mais qu'en serait-il de la France si on ne la jugeait que par le mirliton? Nous sommes civilisés — c'est vrai; mais que direz-vous des académiciens qui n'écrivent pas? La Chine barbare *n'élève* que ses hommes lettrés; En somme, le poussah n'est qu'un accessoire, et seulement pour *remplir*, je le suppose, les grosses places.

Je ne puis regarder les écrans et les laques qui nous arrivent, si brillants, de la Terre-des-Fleurs, sans regretter cette lacune fantaisiste. — Nous avons pourtant des peintres qui voyagent sérieusement, dit-on. — L'Orient est moins intéressant : il éblouit trop tout d'abord, il pousse à l'exagération des effets. Si j'avais une vaillante palette à mon pouce, j'irais y conquérir une illustration — dont je vous ferais profiter, ami lecteur.

Ces réflexions chinoises aboutiront à une plainte : M. Devedeux s'amollit et perd son charme primitif.— L'accent un peu fou d'autrefois, qui plaisait à de certaines heures, s'efface — disparaît. — C'était, la veille, une débauche de pâte et de couleur ; le lendemain, ce n'est plus..... Ainsi finissent les choses de ce monde !

<center>* *
*</center>

Une jeune fille, un chat et un serin — l'un regardant l'autre. — Voyez, monsieur Pécrus, votre chat est un plumeau — la jeune fille une maquette, le serin un coucou à ressort — votre appartement, outre qu'il est faux, est terne. Quel maniérisme! Ainsi, vous apprenez tout cela à l'école de M. Willems, qui n'est lui-même que le plus mince élève de Terburg? Je vous épargne la raillerie d'une félicitation.

Flandrin (Paul.)—Églises et pintades — arbres et talus — enfants, moutons et ruisseau — pêcheur et filet — cela doit s'appeler ainsi. L'horreur même. — Aucune observation d'ombre, de lumière; la nature vue dans la lune — une facture d'écolier — rien de placé dans son ton juste. Il calomnie le ciel, il étouffe les arbres, il patauge dans les fleurs, il empêche le sol de respirer. C'est le meurtrier froid et convaincu de la nature. On l'aime — pour ses dignités.

Cabanel (Alexandre.)— *La Veuve du maître de chapelle.* Tout le monde pleure, jusqu'au chat de la maison ;

tout le monde pose et se fait des compliments sur la belle qualité de ses larmes, tandis que la jeune fille prend ses plus lyriques airs de tête en touchant de l'orgue. Je n'adresse point de félicitations au peintre pour sa fade peinture, exécutée sans décision, sans vérité ni parti pris de coloration — et je pleure à mon tour sur ces ruines de palette. L'afféterie ne touche guère, et l'on se cabre spontanément contre ceux qui croient en avoir besoin pour ennoblir leurs sujets.

Compte-Calix. — *Le Chant du Rossignol.* Un clair de lune — sur l'eau, dans un jardin — cinq jeunes filles pour un amoureux. Voilà bien de la prétention à cet Achille nocturne. La malheureuse parodie du plus doux spectacle de la nature ; cela conviendrait parfaitement au troisième acte de *Don Juan*.

Pour l'expression du tableau, voici une histoire : Quand j'étais petit, et qu'après une journée de vagabondage en plein champ, par un chaud soleil d'été, je m'étais fortement bruni le visage, les bonnes gens qui voyaient ma peine et voulaient se jouer de moi, me disaient : « Quand la lune se lèvera, ce soir, cours sur la grand'place, assieds-toi du côté qu'elle éclairera et regarde-la, bien en face, une bonne heure — cela blanchit mieux que savon, petit. » — Or, j'allais regarder la lune, croyez-moi — et j'avais bien soin qu'elle donnât en plein sur mes yeux.

Ces demoiselles blanchissent leur teint. Le rossignol, c'est la coquetterie — il en vaut bien un autre ?

Bonheur (Auguste).—*L'Abreuvoir ; souvenir de Bretagne.* Triste souvenir au Salon. Des bœufs de faïence — de la poterie qu'on jette à l'eau. Est-ce bien de l'eau? Non, une glace. Quel corset de force on t'a mis, ma pauvre nature!...

* *
*

J'ai connu, dans le temps, un bon pèlerin qui vendait des objets de piété à la porte d'une église. C'était dans le Bas-Languedoc. Je le vois d'ici, ce brave chrétien, avec sa grosse figure malicieuse, signalée de loin par un nez démesuré, rouge à mettre en bouteille, sa grande robe brune, son grand chapeau de feutre retroussé sur le devant, tout historié de coquillages — son bâton et sa gourde à la Saint-Roch. — L'application se complétait d'un caniche, qui traînait la baraque ou grognait après les fidèles, le museau enfoui dans ses pattes terreuses. — O bon pèlerin! il revenait du Jourdain, disait-il — ses coquilles en faisaient foi. Il parlait avec onction de la Palestine, et affirmait que c'est un pays béni, où les pommiers se couvrent deux fois par mois de fruits savoureux.— J'entends encore sa voix dolente marmotter des oraisons ou offrir les pieux objets de son commerce, tandis qu'il roulait un chapelet d'ébène autour de ses mains distraites.—Brave homme! je l'aimais pour ses récits et sa simple jovialité. A son tour, il m'avait pris en affection, voyant le grand cas que je faisais de ses images. Il faut dire que j'en achetais beaucoup — de

rouges — de bleues — de vertes ; — c'était ma seule passion. Le jeu des couleurs m'a toujours profondément ému. Bon pèlerin, où êtes-vous ? Il avait bien soixante ans, à cette époque, le doux vieillard — le chien grognait par mélancolie d'âge... la baraque se soutenait à peine... Que sont-ils devenus, tous, êtres et choses ?...

Eh bien ! vous me rappelez le bon pèlerin, monsieur LANDELLE. — Vous vendez des images aussi, — mais j'aime moins les vôtres que les siennes. Le caractère se fait difficile avec l'âge.

TOURNEMINE (C.-E.) — *Un Café en Asie-Mineure.* Une jolie vue, riante à l'œil, — gracieuse et sonore. Je voudrais être là-bas, sur la rive ; je voudrais pousser un grand cri pour l'entendre vibrer dans cette étendue rayonnante. Cela dilate les poumons. C'est frais, — simple. Enfin, l'on rêve. Par l'esprit, j'ai du bonheur à me mêler à ces heureux Orientaux assis dans leur petit pavillon de bois, les jambes pendantes sur l'eau, buvant le café et fumant le chibouck rouge à tuyau d'ivoire. Les canards qui prennent leur vol sur l'eau comme d'énormes libellules, m'intéressent ; les arbustes verts, les murs roses et blancs, où le soleil se cristallise, les palmiers élancés, les dômes de nacre ; ces formes bleues, ces formes pourpres, ravissent mon imagination éveillée. Et quel ciel transparent et rafraîchi ! Mon Dieu que tout cela est joli ! Est-ce la nature ? est-ce le rêve ? est-ce imité de De-

camps? — grave question. J'y pénètre pourtant un accent sincère qui m'émeut et me fait dire aussitôt : Allons là.

Son *Départ d'une caravane en Asie-Mineure*, quoique moins bon, est aussi agréable. Ce sont des cavaliers qui traversent un pont. Toujours l'ineffable azur, —la lumière aveuglante!... De pareilles visions sont mortelles pour le jugement qu'elles égarent, qu'elles étreignent dans leur cercle mélodieux. M. Tournemine abuse peut-être de la lumière. Il n'aime pas l'ombre, on le voit ; à peine la tolère-t-il comme nécessité de relief. Ce manque de vigueur est d'autant plus sensible qu'il nuit à l'accord vrai de la lumière, et jette sur l'ensemble comme une vague trame flottante. — A-t-il une perception bien nette de ces pays de lumière? — Je n'oserais le dire, — et pourtant je le crois, puisque l'œuvre s'absorbe spontanément dans mon regard. Les vérités les plus étrangères à vos habitudes ont une loi d'harmonie qui vous les fait reconnaître, et se combine avec votre propre sentiment de nature. Cette attraction occulte a lieu sans que vous ayez à élaborer aucun travail d'esprit. Ici, je vais droit au but. Pour tranquilliser tout à fait mon jugement, je suppose que le soleil lui a un peu ébloui les yeux, — et qu'il nous donne l'Orient reflété sur un globe de cristal.

CASTAN (Gustave).— *Un Marais ; temps d'automne.* Le site a de la grandeur. C'est un terrain plat, avec un peu d'eau, cerné de coteaux sombres, sous un

ciel à l'orage. Une femme suit les bords du marais. — Le vent souffle, la pluie va tomber. Simple émotion simplement exprimée. Le ciel, dans sa partie d'ombre, a quelque sécheresse. La lumière est juste.

GUITARES DIVERSES :

Femmes d'Alger. — Papillons au repos, — gazes en feu, — soieries à l'encan, — c'est tout comme. Une charmante perfidie, — un sans-façon de clinquant qui vous lâche des fusées de flammèches dans les yeux, — Orient de coffret, poudré, verni, sentant l'ambre. Les collégiens s'extasient; — c'est groupé avec esprit, — c'est peint en calembour. Dieu est Dieu!... C'est M. Eugène GIRAUD qui s'intitule son prophète en cette occasion. Mais où diable prend-il les houris dont il compose son paradis?

POPELIN (Claudius). — *Calvin, réfugié à la cour de Renée de France, duchesse de Ferrare, prêche devant cette princesse accompagnée de Clément Marot, la doctrine dont il fut l'apôtre.*

Gracieuse image. Le récit est parfait.

SIEURAC (Henri). — *Germain Pilon sculptant le groupe des Parques, en présence de Henri II, de Diane de Poitiers et de ses filles.*

Plus belle image. Récit instructif.

LECHEVALIER-CHEVIGNARD. — Le *Benedicite.* Des damoiselles et seigneurs avant de se mettre à table font

une courte oraison. Le peintre, surpris d'un tel acte, s'en inspire.

Autre image, — sans récit cette fois.

J'ai presque envie de m'arrêter un peu sur ce dernier tableau. Voyons : d'abord, il n'est pas en perspective comme fond; la cheminée ne se projette pas; les ornements, les figures s'y indiquent en paraphes. Ce malheureux bahut d'atelier que je vois au coin de droite, qu'en ferons-nous? Est-il en bois? en corne? en fer fondu? Les tons sont faux, — disgracieux, — incolores. Je signale, comme spécialement désagréables, les manches bleues de l'homme au pourpoint noir. — Que penserons-nous du tapis? — du chien? — des escabeaux? — du feu dans la cheminé? — de l'homme à la grande robe?... Où avez-vous vu tout cela ainsi exprimé? — dans cette mimique, — dans ce ton? M. Lechevalier peint bien, sans contredit; sa pauvre habileté me désespère. — Je pardonne à ces lamentables compositions d'être neuves, mais point d'être fausses. Ces messieurs (nous en trouverons quelques autres), élèves, — émules, — maîtres ou confrères de M. COMTE, me font l'effet de régisseurs de théâtre en vacance, égayant leurs loisirs par des exercices de brosse où se consacrent leurs souvenirs. Quand nous en serons à ce dernier peintre, nous dirons toute notre manière de penser sur le clan infécond et malsain dont il est comme le barde peu inspiré.

※

— Madame, je vous salue et vous complimente sur votre robe de velours bleu. J'aurais eu grand plaisir à contempler votre visage, qui doit être désolé s'il participe au funèbre général de la toile, mais le peintre a négligé de le faire voir par excès d'humour, et je ne puis que signaler ce caprice en désignant l'homme après l'œuvre : M. Landelle. Il est superflu d'ajouter, madame, que je vous plains pour cette erreur tout à fait involontaire sans doute.

Bellel (Jean-Joseph). — *Paysage et ruines.* Travaille pour l'Académie; peint la nature historique pour les chroniqueurs; aime la colonne et le penseur couché dans les solitudes, en train d'écrire un traité du Beau. N'a jamais vu d'arbres, — mais en fait.

※

Arrêtons-nous, ami, et reprenons haleine après cette course pénible à travers un pays souvent stérile. Le ciel est pur, — l'eau claire, — l'herbe tendre. Nous sommes en pleine nature. Saluons le maître, M. Corot, et jouissons paisiblement du calme bien qu'il nous offre.

Sur un talus brun, baigné par un courant d'eau qui s'étend à l'horizon en nappes grises, quelques beaux arbres s'élèvent avec une mystérieuse majesté.

Une barque, posée en travers du courant, paresse lentement balancée dans les herbes. Un pêcheur accroupi à l'un des bouts semble retirer son filet. Je suis bien près de soupçonner qu'il se mire dans l'eau pour y voir reflété son bonnet pourpre, — ce délicieux bonnet qui fait croire de loin à un coquelicot noyé. Le ciel, paisible, radieux, se dore, à l'horizon, de nuages saisis en vive lumière. Et quelle parole donnera l'idée de cet horizon limpide, frais, mouillé, — si riant et si harmonieux!

Ainsi, la lumière et les terrains se font une sévère opposition, — bien tranchée, saisissante. — Le pêcheur incidente les deux effets, par la vivacité du ton qui l'accuse tout d'abord au regard. Rien de piquant comme ce ton rouge si vif placé sur sa tête, au risque de détonner, et qui prête, au contraire, de la grâce à tout le paysage. Une touche sera l'intérêt coloré du tableau. — Voilà le sens grand et hardi de la nature, manifestée dans ce qu'elle a de plus simple!...

Quel délicat chef-d'œuvre! N'est-il pas, convenez-en, un charme pour les yeux, — une émotion profonde pour la pensée? On s'égare dans cet horizon de lumière, on foule, enivré, ce gazon sombre rempli de senteurs agrestes; on se perd dans ce beau ciel où passent des souffles doux. — Quel monde et quelle beauté! Les souvenirs et les émotions chantent dans le cœur.

Mignonne, allons voir si la rose.....

Pénétrons, ami, plus avant. Dans cette suave co

templation, le cœur ulcéré oublie sa peine, ses vives douleurs, — ses amertumes secrètes. Amis cruels et lâches ennemis sont loin, — loin de vous, — leurs persécutions, leurs tyrannies ne sauraient vous atteindre.

Si la haine de l'homme est violente, la nature console en mère affectueuse! Marchons; les soucis s'éloignent, l'œil s'apaise dans cette limpidité d'atmosphère qui refoule les larmes, — et le divin repos des campagnes assoupit les nerveuses mélancolies... Marchons, ami.

* * *

Que pensez-vous d'un peintre qui fait assez proprement, — avec habileté même, — des terrains, des chevaux, des hommes, — parties difficiles dans l'exécution d'un tableau, — et qui gâte les morceaux les plus simples : un ciel, par exemple, — car ici le sentiment est presque tout. Vous pensez que le peintre est organisé au rebours du vrai, — qu'il voit mal, et pourrait bien n'être jamais qu'un librettiste, — le ciel étant la musique du paysage?...

Vous pourriez avoir raison. C'est le cas de M. Moreau (Nicolas), dans sa *Chasse au daim à Baden-Baden.*

Desgoffe (Alexandre). — *Paysage; environs de Naples.* Un paravent. — Me préserve le ciel d'en avoir besoin! M. Desgoffe est une première médaille. Venez,

pourtant, comme on se fait illusion : je croyais qu'il noyait la peinture au lieu de la sauver. La mauvaise comédie des Incroyables durera donc éternellement?...

Pezous (Jean).—*Le Jeu du tonneau.* Petites natures, petites peintures, — nul plan; un dessin, une peinture tout entiers dans les artifices; — des ciels et des terrains sans lumière. Toujours la même nature, toujours les mêmes personnages, — c'est la démence du faux. Le peintre (pardon) a gâché, falsifié, corrompu jusqu'à son talent d'observation. Comme j'aurai l'avantage de rencontrer quelquefois sur ma route ces drôleries, je signale tout d'abord mon antipathie profonde contre de pareilles choses.

M. Tissot s'amuse à faire des peintures d'élève pour les placer ensuite dans des cadres de maître. Ses deux petits portraits de femme et de jeune fille n'ont aucun caractère spécial. Ils dérivent, — on le voit de suite, — de MM. Flandrin et Robert Fleury. C'est honnête et patient jusqu'à l'ennui. Nous le retrouvons plus loin avec un pastiche sec des Allemands qu'il aurait bien dû garder dans son atelier. Il n'est guère louable que par son sentiment archaïque. Ce sont deux personnages qui se promènent dans un paysage d'hiver. Sur les marges du cadre, figure un quatrain dans le style peint des vieux missels :

April, lui, grâcieux, doux, courtois et plaisant,
Celui fleur, force amour et beauté de nature,

Décembre vint, adieu fleurs, baisers d'amour pure,
Car neige couvre aussi ces deux cœurs à présent.

Folie! folie! folie! Je crois voir un jeune acteur devant ses pots de fard : il prend du rouge, — du noir; — il se fait des rides ; ensuite, il *enjambe* un maillot, se drape dans un vieux pourpoint, — met une collerette roussie, — chevrotte, prise et éponge sa perruque pour ressembler à un personnage d'autrefois... La caricature en fait son affaire. M. Tissot aspire sans doute à devenir le burgrave de la peinture. Il ronsardise sur la palette.

Que faites-vous donc, aveugles, de la vie qui déborde autour de vous?...

Ménard (René). — *Marche d'animaux.* Ecole de M. Troyon, — car il fait école. Parmi nous, ce n'est pas le talent qui fait école (il est trop contesté pour cela), mais le succès. Une pataude nature, sans charme. Grosse vérité qui vous fait autant de mal qu'une sottise, tant elle est lourdement dite.

L'Idylle du soir, de M. Ranvier, est jolie à regarder, — d'un peu loin. Quand on s'approche, le jugement la fait fuir dans une brume dont elle fait bien de ne pas sortir pendant le jour.

Desgoffe (Blaise). — *Nature morte.* Cette nature morte se compose, autant qu'il m'en souvienne, d'un vase de fruits, de lièvres, d'un tapis vert, d'un vase

japonais. Elle est morte, en effet, — et, comme nature assez mauvaise. Je ne saurais manger ni ces raisins ni ces fruits; — ils sont d'agate; — les lièvres en acajou m'inspirent un médiocre appétit. Et ce vase japonais en papier... lui, d'habitude si robuste de ton et de tournure, avec son gros ventre précis et ses dessins éveillés. Le velours vert tourne à la soie. Que dirons-nous des coups de pinceau sur les cassures des plis de l'étoffe? Est-ce là le plus grand artifice de vigueur de M. Desgoffe? Peinture froide, pédante; dessin sec : parlez à mon cerveau. Nous trouvons, plus loin, un *vase d'agate*, — *une aiguière en sardoine onyx*. — Ces objets, quoique supérieurs à ceux que nous venons de voir, sont travaillés dans ce même sentiment obstiné, acharné, inflexible et dur qui irrite sans plaire. L'effort, la peine, la fatigue y tuent l'émotion. — C'est comme la résultante d'un million de minutes difficiles, acariâtres. Cela est revêche à vous faire fuir. Petit à petit, — doucement, — jaillissant de la loupe qui y laisse encore sa froide lueur, chaque rouage, chaque atome du travail a vu le jour. Cette bijouterie me fatigue et m'abrutit. Elle a la froide perfection des montres genevoises.

Que l'on songe aux grands traits simples des primitifs dans ce genre de travail, et encore n'était-il spécialisé par eux que très-rarement — presque jamais. Que l'on jette un coup d'œil sur le petit intérieur de Quentin Matsys au Louvre. Il y a des balances — des poids — des moules de cuivre — des pièces d'or — des verres... Mais quelle enveloppe

harmonieuse ! — quel doux concours de rapports et d'impressions entre les personnages et les choses qui leur sont soumises ! S'est-il jamais avisé, le bon vieux maître, d'isoler un objet à ce point d'en faire l'attrait dominant, exclusif même, d'une œuvre dont tout le mérite se réduit alors à l'identité la plus absolue ?

J'aime autant une glace. Ce n'est pas la nature que vous me montrez, — ce sont vos procédés.

— Vous voilà, monsieur Aligny, salut ! je vous retrouve —courageux, vaillant—inflexible d'opinions— confiant dans cet avenir qui s'ouvre devant vous, enjolivé des plus charmantes surprises de l'erreur... Quoi ! tant de choses — et toutes heureuses de leurs chevaleresques mensonges : *Vue de la sortie de l'Aar.* — *Vue d'une partie de la ville de Capri.* — *Le Soir, vue prise des forts de Marlotte.—La Tarentelle*, etc. !... Charmante résurrection et pleine d'à-propos... Ne voyez-vous pas, monsieur, le tumulte qui se fait autour de vous pour les grandes idées d'art méconnues, dévoyées ? N'entendez-vous pas les rumeurs sourdes de la lutte ? — car on combat au nom de la vérité — on prépare le terrain neutre où viendront plus tard s'exercer les intelligences viriles de la peinture débarrassées des entraves, des bâillons — et des corsets de force qu'on leur impose encore : ne portent-elles pas l'accent individuel et non reconnu d'une force active ? La jeune séve déborde ; l'indépendance

demande sa consécration dans ce large élément d'idées et de vues plastiques où chacun doit être avant tout son maître et son élève, élève recueilli et grave aux conseils de la nature ; ferme dans ce labeur attentif où l'observation classe, vérifie, affirme. Les vieilles sources ne sont point taries, et l'on veut y puiser comme aux seules salutaires. Recommençons, Frère. Le chemin parcouru s'égare vers le système ; — prenons garde, et retournons sur nos pas. — Hommes, on nous veut élèves ;—voyants, on nous veut copistes ;—sentiments, on nous veut idées ;—natures, on nous veut théories. — Luttons, Frères ; — le mobile et l'immobile sont en présence,—la peinture a sa révolution plastique à accomplir dans le Vrai qui est le Beau. — Les de Jouy, les Étienne, les Baour-Lormian de la palette, sont plus vivants que jamais et retranchés derrière ces héros — Raphaël — Michel-Ange —Titien — que nous vénérons mieux qu'eux, sans oser les dépouiller à leur exemple, ils insultent à nos efforts et, drapés dans leur olympienne tunique d'emprunt, bafouent notre inquiétude moderne et les troubles de tout esprit qui prétend vivre de son propre cerveau ! Le confident trône encore en peinture ;—le vers tragique y est en gloire ;— la colonne s'y dresse menaçante ; — le discours y charrie ses pesantes formules ; —l'élément littéraire nous déborde ; — sans cœur et sans yeux la discussion mathématique nous dissèque... luttons, Frères !

Vous vous montrez alors, monsieur, pour protester. — Hélas ! ombre pâle, votre voix s'entend à peine —

et je m'afflige pour vous d'une pareille persévérance.

N'est-il pas temps de faire pénitence de vos fautes, et de vous réconcilier avec la vérité ? Si j'étais le justicier puissant et redouté de l'art, je vous forcerais désormais à errer à l'aventure vos deux meilleurs tableaux aux mains, et cinquante fois par jour, je vous obligerais à regarder simultanément la nature et votre nature. Quel enfer! peut-être seriez-vous flatté. De telles exhibitions sont monstrueuses;—elles révoltent tout sentiment vrai d'art; elles sont la flagrante condamnation de nos écoles où de pareilles erreurs ont fait loi !

Lecointe (Charles). — *Cour du couvent des capucins à Tivoli.* Joli tableau, plein de soleil,—d'une poésie bien inspirée. La petite fontaine au milieu où l'on voit un moine en train de laver des légumes, est très-pittoresque avec sa toiture de briques. — Le moine, vu de dos, qui porte une sacoche et se dirige vers les arcades, où resplendit la lumière, a une allure délicieuse de vérité. Le ciel s'azure avec une grave douceur.

Le doux attrait des mélancolies sereines.

M. de Curzon a du talent, beaucoup de talent. Il aime les belles choses, il s'en émeut. La distinction de sa nature est saillante. Je le crois très-épris d'art; — la pureté, la recherche, la tournure pompeuse de ses effets en sont la preuve. Il y a du moine dans sa peinture. C'est un poëte en adoration devant le rêve,

— c'est un païen, mais un païen dévot (1), prosterné devant la forme. Je l'ai aimé tout d'abord pour ce côté d'émotion austère et profonde qui est son véritable élément de supériorité quand il s'adresse à la nature. Avec une joie bien excusable, je constate qu'il a horreur des banalités et marche seul dans son chemin, bon ou mauvais, — petit ou grand. Sa peinture me semble gagner chaque jour en force. — Elle devient plus significative, plus souple; — elle arrive à ce caractère qui élève toute chose et lui imprime un sentiment que l'âme contemplative ne saurait désavouer. Cette année, il a encore agrandi son cadre habituel. Je regrette que ce soit au profit de la figure. Dans la prochaine étude je me réserve de déduire mes idées très-critiques à ce sujet. Pour le moment, j'applique toute mon attention à ces belles pages de nature si franches et vigoureuses qu'il intitule : *Près des murs de Foligno* (États-Romains); *près de Civita-Castellana* (États-Romains).

Dans la première, nous voyons un couvent aux murs roses, — un courant d'eau en mouille les pieds. D'abord resserré tout au fond, il s'élargit ici, et se colore du reflet des murs, du reflet du ciel gris, légèrement imbibé de safran. Des terrains bruns, monvementés d'un bouquet d'arbustes, s'épandent sur la droite. Des collines bleues hérissent l'horizon avec un large caprice. Des oiseaux tachent à divers

(1) Ces deux mots se concilient plus qu'on ne voudra le croire, appliqués au talent de M. de Curzon.

endroits le ciel limpide, — le grand ciel où la lune accroche son disque comme sur un aimant. — Deux femmes, dont l'une debout, se profile en vive couleur sur le paysage, causent au bord de l'eau et s'y reflètent.

Voilà un tableau très-coloré, — hardi, — d'un bel accent, — d'une grandeur simple. — Le mur rose miré dans l'eau est à lui seul un charme pour l'esprit. — Les craintifs en pourraient faire une hardiesse. L'ensemble a la majesté des grands coups d'œil. Quoique très-riche en tonalité, la couleur n'y fait point tapage, — elle se confond dans un aperçu austère. Il est bien en lumière, — bien reposé — et peint avec une grande franchise. — C'est parfait. La morne extase de la prière flotte sur ce mystérieux asile. — Tout y respire la paix des passions ensevelies ! Si jamais la *mal'aria* du monde me pousse au suicide, — j'irai là.

L'ombre, — l'ombre mystérieuse, — obscurcit le second ; tout le premier plan s'y engouffre et trace des lignes bizarres d'horizon. — Une femme, assise, rêve soucieuse, près d'un fagot. Au fond, la lumière jaillit avec impétuosité du ciel limpide sur une mince bande de terrains grisâtres. C'est fort simple, — vous le voyez, — ferme, — large et profond ; pays de l'ode et de la symphonie.

Ainsi nous avons vu deux paysages, — très-beaux, — renfermant une émotion, — est-ce trop d'ajouter un conseil ? Nous passerons bientôt à d'autres thèmes

où cette nature généreuse s'égare à travers le maniérisme et le joli. Si M. de Curzon reste dans le paysage, je lui prédis les plus réelles jouissances d'art; — il doit y triompher. Il ne sera maître du genre dans lequel je le vois découper de grandes toiles — qu'en faisant faire une volte-face complète à sa manière. — Dans le paysage, il est peintre, — dans la grande figure, il n'est guère que littérateur-poëte. Ici, l'entière poésie, — là, le conte.

* * *

Sur un fond d'or très-riche, je vois un Christ bien portant; — cela me réjouit sans exciter ma piété. — Je vois près de lui des disciples tous en tuniques blanches de modèles, et levant au ciel leurs bras académiques; — je pense à M. Flandrin, et je me dis : courageux émule. — Je songe aussi au pieux, — au grand et naïf Fiesole, — et je souris de tristesse en voyant sa robe en lambeaux que tant de gens se partagent.

Excellent tableau d'église, mais aurait dû y rester. Il peut servir à l'édification des fidèles, — il ne sert en rien la peinture.

J'ai parfois des accès de misanthropie ; à ces heures, je désespère de vous, ami lecteur. — Peut-être vous êtes-vous intéressé à cette toile; je prends l'outrecuidant parti de vous la nommer : *L'Eglise triomphante*. Elle est signée : TIMBAL.

Aimez-vous les nudités?

Moi, je les aime quand elles sont belles. Elles acquièrent alors par la perfection comme un rayonnement virginal qui défend les pensées boiteuses. La nature impose dans son ensemble ; — dans ses détails elle irrite la curiosité. Vous êtes frappé par un tout majestueux ; — vous êtes séduit par un accident qui en est la parcelle heureuse. On se joue avec le rayon venu par la croisée dans la chambre, — on se prosterne devant le soleil levant. Le beau idéal se défend par son intime grandeur de toute atteinte basse ; il calme l'esprit jusque dans ses transports, et donne aux sens en éveil le repos de leur vision divinisée. La volupté n'est pas seulement une fille charnelle traversant un ciel embrasé où flotte le désir de l'homme ; — elle est aussi pur esprit, émanant de tous les fluides de la nature. Elle est partout, en tout, — multipliant ses formes, — et sur le front du songeur troublé, pudique amoureuse, elle vient souvent appuyer ses lèvres de rosée, ses lèvres paisibles. J'ai lu dernièrement un splendide traité de l'amour, et j'avoue m'y être presque refroidi ; — un serrement de main, un regard profondément joint, — vous transportent : c'est l'étincelle magnétique qui met le feu à l'être. Voyez la belle fille nue à la cruche de cristal dans le *Concert* de Giorgione ; voyez la *maîtresse du Titien* à sa toilette, et essayez de la regarder dans les yeux, — ses yeux païens aussi chargés de rayons que ses cheveux. Voyez la Vénus de Milo, — et retournez ensuite à la Diane de

Gabie dont la tunique soulevée dévoile les jambes au galbe frémissant... La jupe retroussée par les temps de pluie a perdu plus de regards que toutes ces jolies nymphes si vertueuses dans leur nudité. Rien n'épure le sentiment comme le nu absolu. Si j'avais à exprimer la Chasteté, je la peindrais nue et fière. Le vêtement n'est souvent qu'un thème impudique sur lequel brode l'hypocrisie.

O beaux marbres et belles lumières, quel profane vous a donc le premier calomniés? O bel art antique, qui t'a le premier drapé dans ces feuilles dont ton front seul s'était couronné aux jours de publique ivresse? Dis-moi son nom, pour que je le compte au nombre des furies haineuses de la laideur — cette laideur qui habille même son âme!

Petit objet produit grande colère. Elle est venue, incidemment appliquée à la prudhomie de plus en plus raide des gens maigres ou contrefaits, — à propos du nº 2201 dont je ne m'occupe pas au point de vue pictural. Il représente une jeune femme à sa toilette. Elle a les bras nus, les cheveux dénoués, des yeux lascifs, une attitude provocante. La bouche appelle ; une partie de la gorge s'étale — une partie ! adroite mesure de sensation... Les luxurieux font semblant de regarder l'étoffe et ont l'excuse de la trouver mal faite ; — c'est au surplus fort innocent. L'imagination me perd..... — qu'on me ramène aux antiques !

SALMON. — *Gardeuse de dindons*. Peinture violette,

lourde. Petite fille sans vérité, — le contraire du rustique et du simple. Le ciel manque de lumière. Rien à dire après avoir pensé de bonnes choses sur le compte du peintre. M. Salmon ne sort guère de ses dindons ; peut-être trouve-t-il leur compagnie réjouissante. Je n'aurai garde d'empêcher le public de partager ses affections.

<center>* *
*</center>

Les eaux fortes et les aquarelles de M. VALERIO sont très-prisées — et elles méritent bien de l'être. Leur tournure fière, leur exécution énergique, ce large sentiment de race que leur imprime l'artiste, leur donne une valeur exceptionnelle. Elles ont un caractère — mordant, tranché — une saveur âpre — singulièrement expressive et personnelle. M. Valerio séduit en outre par une sorte de nostalgie d'âme qui lui est propre.

Il nous offre aujourd'hui deux peintures où ces mêmes éléments de burin et de pinceau se fondent en y laissant une empreinte un peu visible. Ainsi, les *Pêcheurs de la Theiss, dans l'intérieur des steppes (Hongrie)*, est plus une eau-forte qu'une peinture. Il y a des entailles profondes de ton, des accents vifs enlevés avec l'intensité des effets de gravure, — des précisions et des manières de lignes dans l'explication du paysage qui disent le cuivre, et sont l'affirmation de la nature sans en être la coloration, — chose bien distincte. Le procédé est maigre ; il laisse des

éclaircies dans le modelé par où passe le jour; — il est sec — trop savant pour n'être pas trop facile. — Il y a de l'air et peu de lumière dans cette gamme violette, adoptée pour l'ensemble — et que je me permets de croire fausse. — Les saules de la rive se donnent des airs légendaires, dont je ne nie pas l'exactitude, mais qui me font encore plus douter de la saine raison de l'ensemble.

J'applaudis ici à l'accent général qui est profond et triste, — tout à fait ressenti. Le fantasque et le fantastique du sujet m'intéressent. Mais où se trouve la vérité... dans le ciel! sur la terre?

Le second — *Tsiganes valaques des frontières de la Transylvanie*, procède de l'aquarelle, dans un ton robuste et chaud néanmoins.

« Tu m'appelles ta vie, appelle-moi ton âme,
« Car l'âme est immortelle et la vie est un jour. »

Il chante et joue — le mélancolique instrumentiste; — l'archet frémit dans sa main; la basse résonne et fait entendre de sonores plaintes : — deux brunes filles l'écoutent, sérieuses, avec un regard où se peint l'ivresse des choses du cœur. Au fond, dans une ombre chaude, des personnages jouent aux dés.

« Tu m'appelles ta vie. »

Je le crois amoureux ce sévère musicien; sur son visage ascétique s'accusent des flammes sourdes; l'âme déborde de poésie; — mais laquelle des deux

jeunes filles aux grands yeux ardents — aux chevelures lustrées débordant sur les épaules par cascades pesantes avec un mélodieux bruit de sequins, si fières ! si belles ! si pittoresquement drapées — laquelle est aimée ? — laquelle, regardant devant elle, sans voir, laisse arriver à ses lèvres ce cher refrain — ou un autre, car tous les refrains d'amour se ressemblent et n'en sont pas moins charmants pour cela,

« Tu m'appelles ta vie. »

Quittons le rêve pour la toile. Le jugement ne se berce pas. Les étoffes, les tapis sont bien peints ; la basse est tout à fait belle — la lumière heureuse. Cette peinture se souvient un peu trop de l'atelier. Je doute qu'elle soit née d'une ébauche peinte sur place. Elle est plutôt le développement d'un croquis au moyen du souvenir.

Hélas ! que la tâche du juge est ingrate !... N'ai-je pas gâté pour votre oreille le doux émoi de ce beau chant ?

« Tu m'appelles ta vie. »

CASTELNEAU. — *La Combe (vallée) du Mas Rigaud.* Une vallée de pierres grises — une vallée presque sinistre — se creusant au centre — perforée de talus roux — et s'accentuant en bosse sur le ciel, de chaque côté.

Bon site, très-juste et pittoresque. Il est bien peint — avec fermeté — dans une gamme exacte — il a

une expression supérieure de nature — le ciel, plein de lumière et de fraîcheur, est bienveillant au regard.

Profond souvenir!... Il nous souvient d'avoir erré bien des fois à travers ces pays de graviers et de roches, où l'arbre n'est qu'un accident solitaire — tristes malgré leur soleil — calmes jusqu'à l'effroi, mais favorables à toute méditation. La voix y résonnait farouche ; les pierres, roulant sous les pas, rendaient un écho strident... Ce berger, je le connais : il chante dans le silence avec une voix robuste qui me plaît par sa monotonie ; je le vois souvent sculpter des objets en bois avec son long couteau catalan ; cent fois j'ai traversé son troupeau : les moutons fuyaient, agitant leur sonnette, et le chien courait après eux, le museau au garrot ; je me suis abrité contre ces talus calcinés, quand le vent passait gros et poussif par-dessus la côte. — Cet horizon, je l'ai franchi. Le paysage est vrai — parfait. Il m'émeut, il vous charmera. — On l'a placé tout en haut ; aussi, faut-il être bien amoureux de la nature pour le voir. Que voulez-vous... toujours les cruelles méprises de la vie — grotesques à force d'être répétées. Je serais heureux d'avoir été le premier à le découvrir.

Car voilà, de fait, un des meilleurs tableaux de cette salle. Si vous saviez, ami, combien il y en a de mauvais, plus bas — que l'on voit bien !

Celui-ci, entr'autres : — *Portrait de M. A de L...,* par M. Philippe.

On y remarque un livre rouge — un tapis vert —

un fort galant homme, décoré d'un ruban, d'une cravate blanche — et d'un bienveillant sourire — le tout, sur fond de gloire. Digne portrait — peint à la mode.

M. LAMBINET ne se varie guère. Imitant l'alouette qui revient pondre chaque année au sillon où s'est bâti son premier nid, il a fait élection d'une prairie et ne la quitte guère que pour un instant. Même en s'éloignant — il la couve des yeux avec un patient émoi. « O ma prairie matinale, s'écrie-t-il les larmes aux yeux — fasse le ciel que je ne te perde jamais — ce serait ma mort — car Dieu sait si tu m'es chère, vieille amie ! Ah ! tu m'as coûté bien des soucis et des chagrins. N'ai-je pas tout à redouter des funestes adorations de mes rivaux, si l'on venait à te découvrir ? — O ma prairie ! tu te fais vieille ; qu'importe ? — n'ai-je pas du fard sur ma palette pour te rajeunir ! »

Ainsi doit parler M. Lambinet. Nous la connaissons, sa prairie ; c'est joli, toujours joli. Il a beau varier son thème, la prairie revient toujours : c'est frais, toujours frais ; c'est vert, toujours très-vert. Ici, *Rivière de Chars (Seine-et-Oise)*, le dessin est épais — la pâte lourde. Le ciel crevé tombe par bribes, comme un vieux mur, poussé par Dieu, qui se fâcherait de le voir si mal bâti. La nature, dans ses plus mâles accents a des souplesses infinies ; dans cette toile, elles sont à peine devinées. M. Lambinet a été maintes fois mieux inspiré — il fut un temps le poëte des aubes pâles. Voilà ce que c'est que d'abuser de la rosée

— on finit par y délayer son pinceau. — Et pourtant, je l'aime ; il me rafraîchit l'âme.—Ai-je tort ?

A propos de MM. Montfallet, Pézous, Pécrus, etc., etc..., je constate que la manufacture de Sèvres fait école ; elle peut s'en enorgueillir. Mon Dieu, que de bonnes facultés natives gaspillées en pure perte !

Loubon. — *Souvenir de la campagne de Rome.* Le paysage représente une vaste succession de terrains, les derniers au soleil, avec une prairie pour premier plan. Un troupeau de bêtes aux cornes aiguës est en train de s'y faire peindre — car tous ensemble ils vous regardent dans cette pose placide illustrée par le daguerréotype. Un dogue porte la parole sur le devant pour montrer son large bec. Ces charmants animaux, vêtus de robes de soie gris-perle, me semblent d'un entretien difficile.

Honnête peinture. Vise à l'originalité et y atteint — à coups de cornes.

Faure (Eugène). — *L'Education de l'Amour.* Une mignardise déshabillée. — Dieu m'en préserve.

Rozier. — *Plaine de la Garenne.* Quelques tons de nature — mais une nature à jeun.

Villevieille. — *Mélancolie.* Un calme sentiment ; une nature de souvenir lointain. Le ciel et le premier plan sont bien. M. Villevieille arrange la lumière ; il

aime les accentuations et ne les soutient pas. De là surface — peu de fond. Je parle de la toile, monsieur.

DEFAUX (Alexandre).— *Une vue à Rosny-sous-Bois.* Agréable paysage, bien réchauffé au soleil.

ROEHN. — *Si j'osais!* Il n'ose pas en effet, le joufflu garçon à la jaquette gorge de pigeon ; — il se mord les lèvres — il se tourmente sur sa chaise comme un jeune chat sur une cage d'oiseau — il lisse ses genoux de la paume des mains, ou son feutre, fort embarrassé, vous le voyez, devant cette jolie fille assise contre le mur — qui rougit — baisse les yeux — et pince sa bouche malicieuse pour ne pas rire. — Ah ! qu'elle est émue pourtant ! et qu'ils ont envie de s'embrasser, les pauvres enfants! — La vieille grand'-mère dort contre la cheminée, les pieds dans la cendre. — Si le bon Dieu voulait que ce fût profondément — mais elle a l'oreille délicate, la bonne mère — et la quenouille n'est pas loin. — C'est qu'elle gronde aussi, et très-fort... Et pour un tel péché — des baisers! — que ne dirait-elle pas!... *Si j'osais !* Allons — du courage — prenez cette jolie main que vous dévorez des yeux, petit rustaud — gardez-la comme un bijou précieux dans les vôtres — tirez doucement la mutine, elle viendra; penchez votre tête — et vivement un baiser de gros calibre sur ces joues fraîches qui vous sont tendues... Allons!... La vieille grand'-mère éternue; pourvu que ce ne soit

pas sur le chat! Dieu la bénisse tout de même — en place!... Comme ils tremblent, les heureux enfants... Elle soupire, et lui : *Si j'osais!*... Eh bien, voulez-vous recommencer vite, petit poltron...

Le joli, le charmant tableau avec ses bons vieux airs à la Greuze, son ressouvenir de Wilkie... C'est rempli de détails pittoresques et gracieux. On dirait un petit roman de Dickens — ma foi oui — écrit avec candeur — étudié avec une précieuse curiosité. Quel rival pour ce lourd et fade PATROIS qui le touche! D'un côté la nature toute simplette — de l'autre l'arrangement, la mode.

Voilà bien des sévérités, ce me semble. — J'affirme ne pas les distribuer de gaieté de cœur. — Mais la route était dure et caillouteuse. Peut-être serons-nous plus heureux dans le pays voisin.

SALLE XIV.

Quoi! ici! dans ce malheureux coin, — M. COROT! J'ai mal vu : le maître traîne à sa suite tant d'élèves qui se partagent la monnaie de sa gloire... Mais quel œil peut se tromper une minute sur cette page suave!... Elle est bien signée de son nom. — Perle, elle vagabonde au milieu d'informes coquillages. Là n'est point le mal. — Ici, ailleurs, — et même dans ce coin honteux, elle resplendira toujours. — Mais le nom, — mais le talent de l'homme, ne les trouvez-

vous plus dignes d'un respect absolu?... Nos belles réputations modernes sont-elles si nombreuses pour être sacrifiées à d'obscures ébauches que la plus coupable indulgence peut seule tolérer?... C'est avec une véritable douleur que j'ai vu cet affligeant spectacle. Le mal est irrévocable désormais; pourtant, ne serait-il pas délicat de le réparer au plus vite, en termes tels qu'ils fissent oublier la blessure?...

Pauvre tableau! Le voici; je voudrais vous le faire aimer. — On le désigne : *Étude à Ville-d'Avray.*

Deux petites femmes se promènent sur l'herbe et se dirigent vers un massif d'arbres où l'ombre promet la fraîcheur. — Une troisième, accroupie en avant, lie un fagot de branches mortes. A côté d'elle, entre des marges de verdure, s'allonge en droite ligne un chemin blond ; il va se perdre à l'entrée du bois. Sur la gauche, un filet d'eau tremble dans la lumière mélodieuse d'un jour d'été baignant la rive où s'épanouit un groupe touffu d'arbres ensoleillés par un chaud rayon. Le ciel est pâle, légèrement nuageux.

Qu'y a-t-il à admirer le plus ici, — du ciel, — des arbres, — de l'eau, — des terrains, — de l'ombre ou de la lumière? Et ce coup de soleil à l'horizon lointain, — si doré, — si éclatant! Il donne au paysage quelque chose d'imprévu, — qui ravit. — Imaginez des arpéges de harpe s'entendant tout à coup au milieu d'un tendre chant de flûte. — BERLIOZ m'a donné la sensation équivalente dans *l'Enfance du*

Christ, un chef-d'œuvre, vous le savez. Où est le rapport? me direz-vous. Certes, je n'aurai pas la pédanterie de vous l'expliquer. La sensation est comme l'abeille : elle fait son miel pur de mille fleurs à la fois, — de mille caprices. — Ce rayon de soleil, je l'ai là, dans les yeux, — je le vois dorant les eaux,— dorant les feuilles, — caresse souriante de cette nature en pleurs, — et créant une si vive opposition d'effets qu'on en reste enivré. C'est frais, charmant, d'une amoureuse perfection. Il se place au premier rang dans l'œuvre exposée de M. Corot.

Quand nous aurons vu le peintre à travers ses diverses manifestations, nous étudierons l'homme d'art.

Les Gorges de la Tchernaïa! Vous plaisantez, monsieur STÉPHANE BARON? *Halte de zouaves.* Je le vois bien. Je ne me doutais nullement qu'il y eût une Tchernaïa à Fontainebleau. Espérez-vous faire passer pour Turc M. Ravel à la faveur d'un déguisement? Ces braves rochers, cette belle herbe sont de vieilles connaissances. Enfin, votre paysage n'en est pas gâté, —mais vos zouaves en souffrent un peu. Molle petite peinture, d'ensemble. — L'effet de soleil pâle, sur l'herbe, est heureux.

GUIGNET (Jean). — *Portrait de M. Soulé.* — *Portrait d'un membre de la chambre des représentants des Etats-Unis d'Amérique.* Quels portraits ! Dans quelle planète les a-t-on faits ?... Leur regard me glace; leur tournure m'épouvante. — Je n'avais que l'ennui des

hommes ; — ceux-là m'en donnent l'horreur. Regardez, ami : des exercices démoniaques, — hors cadre, — hors nature. — Des têtes de pierre, — très-sculptée, sur des corps de bambou. Deux cauchemars peints avec une énergie qui touche au délire... Ce sont les extrêmes allures d'un esprit exalté. L'école espagnole, dans ses jours sombres, peut en revendiquer la tournure. Fermez les yeux.

JUMEL (Antoine). — *Bataille de Balaklava*. Une vitre historiée d'hiéroglyphes. Je la crois historique.

** **

Par une chaude journée de juillet, au moment où e soleil tombait d'à plomb sur la tête des flâneurs consternés, — le dragon Lachaloupe, — dit le *Grand Vainqueur*, — entra dans la place Royale, — l'œil fier, la moustache tordue en carquois. A sa démarche, l'on devinait un projet de conquête. Il s'avança en effet vers un banc sur lequel était assise une bonne grosse fille dont les joues riaient à toute chose, — et joignant ses bottes, — la main gauche appuyée sur cette grande diablesse de breloque qui leur pend au côté, — la gauche tenant une fleur délicate : « Mademoiselle, la chambré qu'elle étaiz à fair optempr'ait à mon départt ; — pardons, zexcuse, et cette fleure qu'elle me serve d'introducteure. »

Il s'assit et ôta son casque ! Les deux amoureux s'y regardèrent à la fois avec admiration. « C'est le mi-

rouar de la beauté, » dit Lachaloupe d'un air fin en pinçant la taille de la grosse fille, qui poussa un tel éclat de rire que toutes ses dents en prirent l'air. Lachaloupe frisait ses moustaches, attendant la fin de cette explosion pour canonner à son tour. Ce qu'il fit, — et si bruyamment, — avec une telle bonne humeur, que la payse s'en tint les côtes un fort quart d'heure. — La place était prise.

M. WORMS nous raconte aujourd'hui ce brillant exploit,—simplement, avec gaieté, avec finesse. C'est bien dessiné et franc de touche. Le petit fond de maisons de briques est charmant.

Vous connaissez l'Orient de M. Théodore FRÈRE, l'Orient vu par le petit bout de la lorgnette. Je ne prétends pas y voyager, pour ma part. En voyant ces bons hommes montés en épingle, — ces monuments sans caractère, — ces paysages opaques qui ont, même dans la lumière, la confusion d'un souvenir égaré dans le cerveau, — ces ombres sans force, distribuées au hasard, comme dans sa *Vue prise à Beb-el-Karokounn*, — ce soleil sans éclat, — cette mièvrerie monotone sans grandeur, — sans énergie, — qui donne à tout ce qu'elle touche un caractère d'album,—cette fadeur, ce pacotillage agaçants,—encombrants, — malsains pour l'œil, — le goût, et l'impression que doit produire toute vraie beauté, — je m'indigne et je déplore le facile accueil que l'on

fait à toute médiocrité persistante. Cela n'a ni nature, ni âme, ni exécution. — Aimez-vous le coloriage? choisissez. C'est la décoration appliquée au petit panneau, — résumée dans un cadre qui tient dans la main, — mais qu'il faut voir au jour, — au grand jour! à l'heure même où la vérité solennelle sort du puits..... Qu'elle tourne donc son miroir vers eux, — et qu'elle les aveugle à jamais!

Sur quatorze toiles exposées, j'en compte une que l'on peut à peu près regarder sans rire : *Campement de fellahs à Choutrak* (au Caire). Elle est volontaire, — elle est presque audacieuse d'effet.

Un trait sombre, — en silhouette, — de mosquées, de minarets, de palmiers, sert d'horizon. Le ciel, enflammé d'abord à sa ligne de jonction, s'épanouit en un jaune clair très-lumineux. Des traînées de nuages, — comme des gouttes de sang laissées là par un ange blessé, — le tachent à divers endroits. Sous des arbres arrondis en queue de paon, voyez le campement des fellahs. Ils sont couchés dans leurs burnous blancs, pêle-mêle avec les chameaux, tandis que d'autres bêtes chargées, arrivant à la file, — à travers la poussière d'or qu'elles soulèvent, — enjambent les rêveurs et les dormeurs.

Je voudrais faire là-dessus de grandes phrases turques, chargées d'ornements comme un vizir fashionable; — des cavatines pompeuses, — une orientale bercée et langoureuse. — Le tableau y prête. Tant de blonds critiques se rabattent sur ce jugement : la description. Mais il s'agit de rendre justice ; — toute justice.

3.

est brève : j'ai distingué celui-ci, — et je m'en repens,—car c'est une bien petite peinture, en somme.

LOIRE (Léon). — *Le Déjeuner*. Une petite fille mange, assise devant une table, — sa bonne la sert. Les personnages se détachent sur un fond de boiserie roux. A droite, s'ouvre une porte vitrée.

Beaucoup de sincérité dans le rendu. — L'agrément ne ressort pas du sujet, vous le voyez. C'est assez mal dessiné ; — la table, les cadres sont défectueux. — Le parquet monte trop haut. Je m'y arrête pour signaler une grande conscience de facture, — une gaucherie qui deviendra savante et plaira; — un bon sentiment des choses usuelles. Œuvre d'ouvrier, — puisse-t-il passer maître !

** **

Respirons, pour laisser passer ce grand souffle poétique qui de Shakspeare est allé à Corot. — Quelle source bienfaisante ! que d'âmes sont venues se réchauffer au soleil de cette âme qui semble éclairer l'humanité tout entière !... Il est comme le dieu, assis dans son sanctuaire, et sa bouche prononce les oracles sacrés ; — mais que la voix est douce et compatissante ! Respirons... L'esprit, ébloui par les merveilleuses créations de son génie, — s'effraye et tremble devant la profonde conception de ces abîmes du cœur où le poëte se laissait tomber, — en héros, — allant arracher à l'ombre éternelle son secret, — au risque d'en rapporter la mortelle folie de l'hor-

reur. On éprouve de ces vertiges immenses qui resserrent votre pauvre âme, et l'emportent comme une plume dans un tourbillon d'orage.

Macbeth! Quel drame! — quelle légende sanglante! On entend comme des bruits sourds de fer dans cette poésie, — des cris rauques de bête fauve. Le vent pleure; — les pins gémissent échevelés sous la tempête; — les oiseaux de nuit tournent incessamment autour du donjon maudit, — sinistres augures, — et les coupes frémissent heurtées. J'ai vu Ristori dans la scène de somnambulisme, et jamais pareil effroi ne m'a dominé; elle seule sait bien dire, — simplement, — avec un accent mélancolique qui pleure presque, comme un enfant gâté qu'on fait attendre, — bien cruel pourtant et fatal : « Quoi! toujours cette tache! » — Elle erre dans les couloirs... Quelle pensée! quelle sublime réalité de vie! Et l'ombre, venant s'asseoir au banquet! — visible pour le seul Macbeth! O conscience! le génie pouvait-il te donner un cadre plus grandiose?... Quand l'imagination de Shakspeare n'a plus de paroles, elle trouve un fait qui tombe sur le monde comme une massue de Titan.

Respirons, — ami, et entrons dans ce dramatique paysage. Vous connaissez la scène :

MACBETH.

Je n'ai jamais vu un jour si affreux et si beau tout ensemble.

BANQUO.

Combien y a-t-il d'ici à Forès? Quelles sont ces créatures

décharnées dont l'accoutrement est si bizarre? elles ne ressemblent point aux habitants de la terre, quoiqu'elles soient sur la terre. Êtes-vous en vie? êtes-vous des êtres que l'homme puisse interroger? On dirait que vous me comprenez, à voir chacune de vous placer son doigt osseux sur ses lèvres flétries. Je vous prendrais pour des femmes si vos barbes ne me défendaient de le croire.

MACBETH.

Parlez, si vous le pouvez. Qu'êtes-vous?

PREMIÈRE SORCIÈRE.

Salut, Macbeth! salut, thane de Glamis!

DEUXIÈME SORCIÈRE.

Salut, Macbeth! salut, thane de Cawdor!

TROISIÈME SORCIÈRE.

Salut, Macbeth! un jour tu seras roi!

Les terrains se couvrent d'ombre. La nature est comme courroucée contre elle-même. Des arbres, bercés à plein corps par le vent d'orage qui souffle aigrement, couvrent une partie du ciel demi-pur, demi-chargé de nuages, qu'on voit palpiter et se déchirer sous l'action du vent. A gauche, une éclaircie rouge de ciel attire tout d'abord votre regard et accuse les trois sorcières découpées en vigueur. Peut-être fallait-il la creuser davantage pour montrer les vieilles mégères à mi-corps; — l'impression y gagnait. Ainsi, elles font trop partie du terrain. La tête seule, vue au dehors, n'offre qu'un accident d'horizon. Sur la

droite, descendant une pente raide, Banquo et Macbeth chevauchent côte à côte. Les chevaux se cabrent et frémissent avec un mouvement de profonde terreur.

L'expression générale s'annonce fort sombre. L'appel rouge, sur la gauche, est non-seulement dramatique pour la vision, — mais encore heureux comme note dominante d'idée. L'esprit s'y porte, — et reçoit du premier coup une forte impression. Le ciel a une intensité de lumière effrayante, — surtout si vous clignez vos yeux; tout s'éclaire alors dans un ton puissant.

Pour le sens absolument viril d'une interprétation exacte de Macbeth, la nature est, ce me semble, un peu molle. — Je crois que M. Corot a cherché seulement dans la scène une impression de paysage; il a exprimé l'émotion des personnages.

Cette toile est admirable de calme, — de mystère, de mélancolie douloureuse. Elle a une grande concentration de force, — un style pur, — généreux. — Belle par le détail, — grande par l'ensemble : — c'est tout Shakspeare.

**
*

Dans quels limbes allons-nous retomber ? — Voyons.

LIBOT. — *La Voie des Cheneaux, près de Sceaux.* De la fraîcheur, — de la vérité. Modeste paysage; les

oiseaux peuvent venir y chanter, — les poëtes rêver. J'y ai rencontré, un jour, M. Baudelaire.

Bonvin. — *Portrait de M. D...* Forte petite peinture ; garde un bel accent dans son modeste cadre. Bien maniée, vaillante ; le véritable tournure des choses d'avenir. Le sujet est insignifiant : un gros petit garçon tout heureux de vivre ; vu à mi-buste. Nous espérons retrouver bientôt M. Bonvin pour lui ôter plus amplement notre chapeau.

Je sais des toiles charmantes de M. Édouard Frère, toiles heureuses et vraies, — avec une manière piquante d'expression qui les faisait tout de suite reconnaître et aimer. — Il tourne au joli, maintenant, et paraît ne plus chercher qu'à amuser les enfants. C'est la seule réflexion possible à faire devant ce petit tableau qui est là, sous nos yeux : *Allant à l'Ecole.* Allant à l'école, — c'est fort bien, — est-ce tout ? — Les titres, cela se trouve toujours ; mais la vérité à mettre dessous, de quelle couleur faut-il l'habiller pour qu'elle soit sage ? C'est charmant, — c'est propret, — facile, — ingénieux, — habile, — déplorable ; — voulez-vous plus encore ? Cependant, la main sur la conscience, vous n'ignorez pas que ce n'est rien moins que juste. — Et remarquez, monsieur, que, de toute éternité de cœur humain, le juste fut l'intéressant, — l'intéressant, l'ému, le gracieux, le fort, — tout !

Ces charmants enfants, les avez-vous bien vus aller à l'école, — par un temps de pluie ? — Permettez-

moi de douter, en les rencontrant ici, dans le cadre, — si propres, — luisants comme des opales, — n'ayant aucun naturel de chairs ou de vêtements, — marchant sur une glace, — dans une rue de brouillard ébauchée par-dessous jambe. — Vous traduisez la vie : rappelez-vous donc alors que le public n'y est pas étranger. Il n'y a pas de prétention, — d'accord, mais il y a si peu de vérité !...

BROWN (John). — *Chevaux de trait.* Une énorme gouache peinte sur baudruche. L'abus, en grand, du faux.

GASSIES (J.-B). — *Décembre.* Jolie étude de forêt. — Les arbres dénudés, tordant leurs branches sur le bleu froid de l'air, frissonnent visiblement. C'est très-étudié, — très-poursuivi, — d'une facture incisive et fine.

**
*

Opinion sérieuse de deux critiques très-sérieux sur le n° 1332. — LE MÉDECIN DE CAMPAGNE.

LE PREMIER.

Bon tableau, ça ; — qu'en dites-vous ?

LE SECOND.

Hé ! ma foi oui, — je l'avais remarqué.

LE PREMIER.

C'est que c'est joliment réussi.

LE SECOND.

Ah! parbleu! il est bien, le caniche. Oh! le médecin! le bon type, est-il attrapé! Tout y est : la couleur du gilet, la montre... La petite fille a du bon.

LE PREMIER.

Je crois bien! — voyez l'expression des yeux; — on voit qu'elle n'ose plus manger sa soupe.

LE SECOND.

C'est bien ça la campagne! quand je me souviens... Il paraît que Balzac a étudié son *Médecin de campagne* sur nature.

LE PREMIER.

Le fond est un peu risqué, — voyez; car enfin, les troisièmes plans dégradés dans la lumière...

LE SECOND.

Allons donc; — mais non. Vous êtes toujours à vous dégrader dans la lumière... — Vous... (Il rit.) Tiens, Nadar qui passe, — un bon type, hein? Vous comprenez... qu'est-ce que ça me fait votre lumière; si vous me donnez une jambe à cinq pieds, expliquez le sujet; — voià l'affaire.

LE PREMIER.

C'est joli.

LE SECOND.

C'est joli. — Oh! mais, ce médecin!... tenez, savez-vous à qui il ressemble?... (Ils s'éloignent.)

Je ne dirai rien du tableau, qui me peine. Je voudrais seulement établir un point d'observation : c'est

qu'en France on aime généralement en peinture, les romans ; — en littérature, les causeries ; — en musique, le pas redoublé ; — en sculpture, le major ; — en amour, la phrase.

Je note, en faveur du nom de M. LAEMLEIN, — son portrait de femme. Voilà un déplorable exemple, en peinture, de l'abus du rêve. Quand l'esprit n'est pas préparé par un long labeur, une étude infatigable de la nature, à la réalisation de son rêve d'art, il enfante dans le vide, et entasse fantômes sur fantômes. L'élément littéraire domine, absorbant les qualités plastiques, qui doivent être la base absolue de l'œuvre et son vêtement visible. Dans cette transposition des rôles, toute peinture s'anéantit.

Voyez : Tête bleue, — châle bleu, — mains bleues, — fauteuil rouge et pourtant bleu ; — toujours du bleu, — rien que du bleu. Tout roule sur cette gamme malheureuse complaisamment étudiée.

Aucun modelé, — nulle vie. — Mauvaise étoffe, — mauvais fond. Peinture creuse et maladive. Le dessin est rigoureusement exact ; — c'est bien peu.

M. Laemlein a les belles qualités de l'idée philosophique. En peinture, leur emploi exclusif peut être désastreux. Ignore-t-on que le beau côté de cet art est d'être moins une étude pour le cerveau qu'un charme pour l'œil ?...

MARCHAL. — *Peine perdue*. L'éternelle histoire du

mal faisant des agaceries au bien. Ici, c'est une vieille femme qui tente une jeune fille avec un bracelet. Pourquoi une vieille? le thème n'est pas neuf. J'aurais donné le rôle à une autre jeune femme. La peinture se compliquait d'une idée, alors, et elle pouvait garder son allure innocente et son frais style. Le sentiment de cette toile est heureux, — très-louable, — il s'exprime juste. J'aime son honnêteté, — sa candeur. C'est peint en bonne franchise.

A Monsieur GARCIA, peintre,

Vous me demandez, monsieur, ce que notre ami Carolus Duran a exposé. Justement, j'arrive à sa toile : je ne saurais mieux vous répondre qu'ici-même.

Il a exposé son portrait, — le buste seulement, — non par vanité plastique, mais par conscience de travail. Sous ce rapport, je le trouve tout à fait remarquable. Le public n'en peut rien voir, placé qu'il est à des hauteurs inaccessibles. — *Povero !*

Le corps, noyé dans l'ombre, s'efface ; la tête, projetée en avant, est accentuée avec un relief saisissant. Les ombres et les lumières s'accusent tour à tour, très-énergiques, et se font une pittoresque opposition. — L'œil pense, — la bouche affirme ; l'homme semble jaillir de l'ombre, son domaine préféré. Peut-être y a-t-il du vrai dans cet accident bizarre de jour.

C'est d'un effet sévère, — ferme. On y reconnaît l'allure fière et brave d'une vigoureuse organisation.

Vous savez, monsieur, comme moi ce qu'il faut penser de ce tout jeune homme, et quel fécond espoir nous fondons sur son avenir; en lisant ces lignes, dont vous reconnaîtrez la sévère justice, en vous rappelant notre fraternelle amitié, songez au bonheur que j'ai eu à les écrire — le premier.

Je n'y songeais guère, je vous assure, il y un an.

THIOLLET. — *Le Retour du marché, marée basse, près Trouville.* Charmante idylle que l'on voudrait chanter ou rimer. A ce propos, n'est-il pas anormal que les peintres s'inspirent des poëtes? quel renversement de facultés! C'est nous qui devrions être saisis par une impression peinte comme nous le sommes par la nature elle-même; notre gloire est de lui donner ensuite la forme exacte et inaltérable du rhythme. Tout peintre traduisant l'écrivain est un enfant qui ne sait pas rester à sa place.

Je hasarde ici cette pensée qu'on pourrait contredire, — je crois. Je l'ai fait moi-même, du reste. Les deux modes sont bons. C'est égal; la chose est écrite, — je la laisse.

FORTIN. — *Intérieur rustique.* Agréable pour ceux qui aiment passionnément la note bretonne. Ce dilettantisme ne me sourit plus. Petit tableau bien peint, — bien éclairé, — très-blond dans les ombres. Beaucoup de jolis détails. M. Fortin me paraît entrer — je parle en thèse générale — dans une période habile. Qu'il prenne garde. Il tombe dans la

sécheresse, et donne à ses accessoires quelque chose de divagant et d'abstrait.

Gigoux. — *Arrestation sous la terreur.* Un libretto de théâtre.

** **

Les blâmes, les applaudissements se succèdent et se répondent. — Il n'y a pas eu équilibre ici. Encore un cercle franchi : — marchons.

[SALLE XIII.

Voilà longtemps que je nourris le belliqueux désir de voir une bataille en ballon. Cette distraction toute consulaire à laquelle se rattachent des idées d'art que je n'oserais avouer, me paraît renfermer les plus violents germes d'émotion dont puisse se composer le domaine nerveux de l'être raisonnable.

L'odeur de la poudre monte au nez, — le canon tonne, — la balle siffle. M. Devilly conduit la meurtrière sarabande. Un bon tableau que ce *Marabout de Sidi-Brahim* où quatre-vingts hommes luttent héroïquement contre une armée !

Ils sont en train de faire une trouée, ces braves chasseurs noirs, — dans le flot compacte des cavaliers d'Abd-el-Kader. Les chevaux se cabrent, désarçonnant les hommes, — ou fuient, emportés par l'effroi ; — — on crie, — on rugit ; — le sang coule à flots des poitrines, des têtes ; — les baïonnettes luisent sanglantes.

— En avant ! la mort a déjà fauché plus d'un vaillant soldat. On les voit couchés pêle-mêle, — livides — les poings crispés — les reins tordus, — funèbres dépouilles !...

> L'aube luit au fond des bois ;
> Les senteurs s'élèvent douces
> Sur les arbres, sur les mousses...
> Je veux écouter ta voix,
> Ma rieuse, au fond des bois !...

Qu'importent les heureuses paix ! Un souffle d'orage entraîne toutes ces brûlantes têtes ; — en avant !

Une forte page ; — l'exécution en est large et savante ; — beaucoup d'ardeur — de force ; — un aspect exact, à n'en pas douter, des belles tueries, à part certain air romanesque : voyez l'homme qui descend de cheval. L'horizon vert, très-élevé, se couronne d'un marabout ; des collines d'un violet tendre se fondent dans les colorations pâles du ciel. Bien des détails manquent de fermeté ; au premier plan surtout — les chevaux sont un peu maigres de jambe ; — l'homme qui tombe frappé n'a pas le développement voulu dans le corps. La beauté du tableau réside dans le sentiment général de la couleur, — de l'expression, du mouvement. Delacroix semble en avoir inspiré le caractère. — Le travail est vivace — ardent ; — la couleur éclate puissante et harmonieuse.

Voilà le meilleur et assurément le seul vrai tableau de bataille du salon. J'espère que l'artiste n'abusera pas de ce compliment guerrier.

**
*

O Bagdad! j'avais rêvé mieux, en songeant à toi, que la peinture de M. Thomas FÉLIX. J'avais entassé merveilles sur merveilles, sur la foi de Weber!... était-ce bien la peine de me donner un si cruel démenti, monsieur Thomas!... O Bagdad! ô belle *mosquée dorée d'iman Moussah* aux tours jumelles, s'élançant comme un ballon d'or au-dessus des arcades bleues du pavillon baigné d'ombre, entre les longs minarets roses, — palmiers verts — eau dormante et claire, — horizon doré... Vous existez là-bas, — et je vous vois ci pâles, défigurés, ne m'apportant plus que le sentiment effacé d'une pauvre impression, — parce que M. Thomas l'a voulu!.....

CAPELLE (Émile). — *Avant la messe (Basse-Navarre)*. Des Basques jouent réunis dans une cour spacieuse entourée de maisons blanches. L'église au fond occupe le centre. Elle est toute simple, et ne se distingue guère que par son clocher carré à toiture grise. Quelques peupliers étalés en vert sonore sur le profond azur, une colline violette rayée de petit chemins, — incidentée d'arbres sombres — de maisonnettes — de peupliers longs comme un épi de blé : — voilà pour le paysage après la scène.

La lumière vient de droite; elle frise le toit, fait saillir en clair son arête rouge de briques, rase le mur, qu'elle détache en blanc; et le balcon en vert pur; —

enfin, tombe dans la cour sur les joueurs éparpillés contre les murs, en pleine ombre ou en plein soleil. Berrets bleus, chemises blanches, ceintures rouges. — Cela seul est distinct.

Au premier plan, un carré d'ombre, — plus loin un autre carré traversant la cour d'un seul jet. La scène est fort bien entendue, exprimée avec une vérité tout à fait singulière par son côté d'observation de lumière et de groupes. C'est vigoureux, — expressif. Tout procède par tons absolus d'une rare violence, — mais aussi d'une rare justesse comme localité. Cela donne à la peinture une certaine sécheresse qui accentue encore l'originalité du tableau. C'est franc et hardi, — dessiné avec une netteté inflexible. On est aveuglé par la lumière. Regardez le groupe de gauche, — debout sur les bancs. — Celui de droite, tout au fond, au pied de la petite maison à balcon de bois — et la rue... Quelle vérité ! Ce que j'aime surtout dans ce tableau, c'est sa franchise, sa bonhomie. — Il faut y regretter l'abus du noir. Le peintre a trop cligné ses yeux devant cette scène en la peignant. Il y a exagération ; mais rappelons-nous bien que les individualités molles ne saisissent jamais l'esprit.

1

Cinq enfants, — heureux enfants ! — sont assis autour d'une brouette. Deux tressent des guirlandes ;

une petite fille soutient sa sœur endormie sur le foin de la modeste voiture. Le dernier garçon, tout boudeur, appuie sa main contre sa joue, et pleurniche sans doute par dépit de ne pouvoir se faire porter. La bonne grosse sœur sourit malicieusement. Un grand chien roux, harnaché, conduit l'attelage. Voici maintenant une petite haie, des champs en culture, — quelques maisonnettes de briques remisées sous des ormes, — et le clocher de l'église, entre les arbres, surveillant la campagne. — Le ciel est nuageux. — Ce tableau s'appelle *le Retour des champs*. Il est charmant d'expression, il est heureux et curieux de détails, — d'une naïveté adorable. Le paysage atteint la perfection des vieux maîtres.

2

Quatre enfants, — pauvres enfants ! — agenouillés dans un cimetière de village, au pied d'une tombe surmontée de couronnes d'immortelle, — prient et songent aux absents. — L'église se dresse austère. On en voit les premiers bas piliers. Le cimetière s'échelonne et se mouvemente jusqu'au mur de séparation du fond, qui précède quelques maisonnettes. Le ciel est d'un bleu très-fin, argenté de nuages.

Une âme triste et bonne se reflète dans cette peinture, — les pleurs en viennent aux yeux. — Et les enfants ! qu'ils sont pieux et vrais ! — comme il y a peu de maniérisme dans tout cela ! — la vie ne saurait être plus simple. L'église est superbe d'exécution, — le paysage irréprochable sous sa pâle lumière si har-

monieuse. — Et quels doux rapports d'expression dans les enfants, dans le paysage, dans la lumière, tour à tour triste et souriante !... Ce tableau s'appelle *le Cimetière de village*. Funèbre champ ! on le cultive donc partout ?...

3

Une jeune femme en robe noire, les épaules couvertes d'un châle blanc, s'avance ; son mari — ou son frère, — aussi vêtu de blanc, en chapeau de paille, la suit. Elle s'avance vers un vieillard estropié, assis sous un arbre, dont les branches tapissent le mur d'une maison flamande :

« Bonjour, mon ami ; eh bien, la santé ? »

Il ôte sa casquette ; son visage est doux, honnête et simple.

« Vous voyez, madame, — toujours la même chose.

« Pauvre homme, vous souffrez toujours ?

« Ah ! madame, la guerre n'est point une plaisanterie.

« Je le crois bien, répond en riant le mari qui veut amener quelque gaieté.

« Que voulez-vous, ajoute le bon vieillard, je me réjouis de la joie des autres. »

Pendant ce temps les poules à côté picorent et gloussent ; le coq agite sa crête victorieuse à la façon de Henri IV, qui a été, ce me semble, le coq des rois. Dans la maison aux petites fenêtres, on devine que chacun s'agite pour le dîner d'apparat. Une jeune paysanne aux jambes nues — passe, une corbeille

sur la tête. A droite, nous voyons des objets de labour,—un mur, une porte,— des maisonnettes et le ciel gris.

Comme il est touchant ce vieillard! qu'elle est belle la dame, et comme son visage respire la bonté! Le mari réjouit de cordialité avec sa fleur à la boutonnière. J'aime leur modeste attitude,—je respire à l'aise au milieu de cette sympathie, je souris de tant de bienveillance.

Ce tout à fait délicieux tableau s'appelle *la Visite au vétéran*. En voilà trois dont le mérite est supérieur : — mérite d'exécution, — de sentiment, — de tournure. Ils sont gracieux, ils sont vrais, ils remuent l'âme, et satisfont l'esprit. Savants et naïfs tout à la fois, — doux et robustes : c'est la nature réfléchie, — car la peinture ne semble plus y être pour rien.

Ces toiles se placent au premier rang dans le salon de 1859. Elles sont signées par un étranger : le comte du Bois.

ANTIGNA. — *Le Sommeil de midi*. Une enfant dort sur l'herbe; — le soleil la caresse à travers les gerbes odorantes; les fleurs se penchent pour la regarder. Ah! monsieur Antigna! que ne faites-vous toujours ainsi? Chacun se plairait à vos douces émotions. — Quelle est jolie! quelle est charmante!

Sur l'herbe il était posé,
Le petit poupon rosé —

Près de la source sonore
Qu'un rayon de soleil dore.

Un sourire errait encore
A son bel œil reposé ;
Et, par les anges baisé,
Son front semblait une aurore !

Les oiseaux émus chantaient ;
Les papillons s'agitaient
Autour de sa bouche frêle...

Et tous, amoureux, ravis,
Soupiraient : De quel pays
Nous reviens-tu, fleur nouvelle ?...

Pardonnez au sonnet, — pardonnez-lui en faveur de l'enfant.

* *
*

Voilà donc 3 stations accomplies ; — il me faudrait maintenant une formule générale pour clôturer cette promenade-étude. Je la prends dans un roman naïf.

« Le narrateur se tut pour jouir de l'émotion de son auditoire, — et, désirant la prolonger le plus possible, leur dit avec une fine malice : A demain. »

NOUVEAU PRÉAMBULE

S'il est un livre à faire sur nos expositions de peinture, c'est assurément un livre écrit au point de vue plastique, renfermant des idées saines de travail, des conseils spéciaux et justes sur les modes de lumière, de disposition (tout en faisant la part des caractères et des inspirations), des encouragements à persévérer dans une voie large qui promet de sérieux résultats de nature et d'idées, des blâmes sur des manières qui doivent finir par s'écarter tout à fait du vrai pour entrer dans une sphère d'habitudes et de théories, de procédés et d'amalgames, ne donnant par la suite qu'un unique terme d'art presque jamais en accord avec la réalité, qui est infinie dans ses aperçus, — ses manières, — ses applications. Si vous n'avez qu'un mode d'opération appris dans les ateliers, dans une

école, avec un maître quelconque que vous imiterez servilement, il m'est prouvé que votre résultat se trouvera toujours au-dessous des modes complexes que la nature enfante incessamment. Est-il une tête qui ressemble à une autre tête ? un paysage que le souvenir puisse identifier à un autre paysage, — non-seulement comme coloration générale, — ceci est élémentaire pour tous, — mais même comme travail, comme argument physique de surface, comme trame de chair, de feuilles ou d'herbe ou de terre ?

Les écoles armées de faux sages n'apprennent que des modes généraux invariablement reproduits. Je citerai pour exemple M. Flandrin, qui modèle tout de la même façon, — qui n'a qu'un travail pour le visage, les mains, les bras, — qu'une expression de peau, une peau au service de tout le monde. Je prie mon lecteur de regarder sa main et celle de son voisin pour constater les différences du tissu poreux comme accent de modelé. M. Flandrin est le héros de ce genre systématique. Il en est peut-être trente, plus bas que lui qui, le propagent à leur tour avec ferveur.

La nature seule, vue journellement, comprise dans le sens visible, étudiée avec choix, sous les aspects qui lui sont le plus favorables, avec un léger mélange d'idées, — point dominant, — vue, sentie, aimée, commentée pendant des années et des années, peut seule donner la science complète des accords, et permettre à l'esprit de s'égarer en toute liberté dans les domaines les plus abstraits, en y restant toujours

harmonieuse, vraie, puissante. Faut-il nommer pour notre défense Rembrandt, Titien, Velasquez, Véronèse, etc., etc.?...

Prenons un autre thème : voià un grand paysage lumineux et calme. Je n'ai pas besoin, je suppose, d'y mettre Diogène pour vous intéresser? Il vous appartient, âmes tranquilles, âmes sereines... Voilà un paysage sombre, un site sauvage de pauvreté ou de trouble, terrible enfin... Venez, âmes inquiètes, errer dans cet élément d'effroi qui vous est cher. Vous n'y rencontrerez ni Pluton ni Eurydice, mais vous frémirez d'horreur. Est-il besoin de répéter à satiété que la nature est une école, — et la meilleure? Mais l'art? oserez-vous insinuer. Mais l'art n'est-il pas dans la sublime réalisation de ces aspects divers qui vous ont effrayé ou charmé?... Gloire à ceux qui peuvent les fixer irrévocablement sur leurs toiles dans cette magnifique simplicité! Mais l'idée, direz-vous,—mais ces personnages si intéressants dont la métaphysique nous régalait aux jours de disette?... Eh bien, nous les remplacerons par les êtres inhérents au sol même, sans nous préoccuper d'arrangements et de systèmes. Hélas! ami, que pensez-vous de votre idée assise au bord d'une eau qui ne court pas,—sur une herbe factice, —dans un bois de convention, — sous un ciel sans lumière? Les fantômes l'emportent à travers la nuit dans un pli de leur suaire, n'est-il pas vrai?...

Ma foi, voilà à peu près ce que produit l'idée en peinture; — c'est le plus grand écueil de ce grand art, parce qu'il favorise les petits talents qui font sem-

blant de penser pour ne pas peindre. Une forme à
rendre n'est pas une abstraction,—un récit ne donne
pas la lumière, — un trait d'esprit des plans, de
l'ombre,—un dialogue des chairs et des vêtements ;
— un larmoiement ne fait pas le soleil. Croyez-vous
aux grands sculpteurs qui ne savent ni tailler le mar-
bre ni modeler la terre et la faire vivre à l'égal de
la chair ? J'écarte aussi loin que possible de ce con-
flit tout argument littéraire. Voilà assez longtemps
que la comédie écrite fredonne en peinture des mo-
tifs légers, la bouche en cœur ou un mouchoir sur les
yeux. Qui l'ignore ? un homme peut faire des fautes
de français, de grosses fautes, — et être un écrivain
de génie. C'est un art immatériel, — comme la mu-
sique. En peinture, un homme qui ne sait pas pein-
dre n'est plus un peintre, — de même en sculpture
un homme qui ne sait pas sculpter. La matière y joue
le plus grand rôle : elle est spiritualisée par l'orga-
nisation créatrice qu'on lui donne. La nature n'est-
elle pas faite de matière ?... Nous lui assimilons notre
âme et la donnons pour cadre à nos émotions, —
dans ce qu'elle est—simplement. Ainsi, son horizon
s'agrandit et se complète. Les arts plastiques récla-
ment la même faveur, — et point d'autre.

Consultez les vrais grands maîtres du paysage, et
dites-moi s'ils s'embarrassent de rêves creux. Une
Vierge, — une femme ! — tenant un enfant sur ses
genoux, a fait faire des milliers de chefs-d'œuvre.
Que pensez-vous, rhéteurs et pédants, de l'*Enseve-
lissement du Christ*, de Titien, des *Noces de Cana*,

du *Concert champêtre*, de l'*Antiope*? Tout cela se passe de récits, n'est-il pas vrai? les yeux n'en ont que faire. Si vous avez à parler, la librairie vous est ouverte.

Oui, je voudrais voir un livre écrit par un grand peintre (aurons-nous cette joie?), esprit droit, cœur éclairé, — un livre faisant la plus mince part à la description, impitoyable pour le bulletin, foudroyant l'anecdote, se gaussant du récit, étouffant, impitoyable, les sentimentalités prises aux vers et autres chroniques, — du moment où ce choix ne se base pas sur une connaissance absolue, intelligente et sincère de l'élément naturel d'expression. Il redresserait sciemment les abus; il donnerait la clé de certains résultats faibles; il parlerait avec esprit la langue du travail comme les historiens-poëtes ou les savants naturalistes parlent le langage scientifique, se faisant humbles et humains vis-à-vis de la foule; il dirait les améliorations, les tendances; il désignerait les hommes forts du passé et du présent, tout en défendant les copies niaises; il expliquerait le génie pratique de ces purs types du beau et du possible dans le réel; il analyserait leurs résultats par leurs modes de recherche; leur autorité et leur puissance d'effet par les combinaisons *tonales* de leur palette; il applaudirait aux individualités, ferait aimer le beau, le vrai, le bien, consacrerait les forts et les négatifs, noterait patiemment les erreurs, les fougues, les bravades, les héroïsmes (car la palette a ses héroïsmes), les timidités, les duperies, — en un mot, tiendrait en

peinture le compte exact des forces, des grandeurs et des misères contemporaines.

Ce serait un livre courageux, charmant, — en dépit des bavards et des faux sentimentalistes raisonneurs et bourgeois, — instructif, — piquant, — nouveau, — juste et utile : utile à l'art, utile à l'histoire moderne des intelligences plastiques. Il aurait sa place, — la première, et ferait autorité. Car, dites-moi, que sont les paroles auprès des faits ?...

— Et nous ne sommes que des paroliers, convenez-en. Je ne dis pas cela pour les gens d'esprit, singes malins qui ont parfaitement raison de s'amuser et d'amuser les autres. La corde raide est un exercice humain dont on ne saurait trop faire usage. Oubliez-vous, ami, qu'elle récrée et berce délicieusement l'amour-propre ?

Les feuilletons sont gens de bien :
Gardez-vous, amis, d'en médire.

On ne cause guère plus qu'au café, — vous le savez. Voici un fragment de conversation qui y a été recueilli :

PREMIER CAUSEUR.

. . . . Mais, je vous en prie, n'assimilez donc pas toujours la peinture à la littérature.

SECOND CAUSEUR.

Il le faut bien : si vous exprimez une idée...

PREMIER CAUSEUR.

Quand l'idée est bien peinte — bien peinte..... — je l'approuve; dans le cas contraire, je la méprise et retourne au livre.

SECOND CAUSEUR.

Enfin, il est toujours difficile de comprendre un homme.

PREMIER CAUSEUR.

Le comprendre, — pas absolument; le rendre, oui; — et c'est là ce que la plupart ne font sur leurs toiles qu'avec des mots et point de couleur. Le public n'y voit goutte et se contente de cette explication qui coïncide avec sa propre pensée, qui flatte son jugement. Et voilà pourquoi l'on applaudit si haut de piètres peintres qui savent fort bien ce qu'ils font en dessinant des bouches et des yeux expressifs, des scènes dramatiques où la peinture n'a rien à voir et qui s'expliquent à l'aide d'un livret. M. Delaroche n'était point un sot.

SECOND CAUSEUR.

Alors vous ne voulez pas d'idées? là; la première chose venue.....

PREMIER CAUSEUR.

J'en veux en philosophie. En peinture, je demande d'abord des tons justes. Tenez, étant jeune, — écoutez-moi un peu, — avant de savoir peindre un arbre, une plante, des mains, des pieds, — toutes choses que je gâchais en conscience, — savez-vous ce que j'avais entrepris? Une scène de la *Portia* de Musset, — la scène du balcon, — au clair de lune, — quand les deux amants sont surpris par le mari. On me proclama un prodige. Les chairs étaient fausses, les vête-

ments de bois, il n'y avait ni air ni lumière, mais un certain air théâtral qui éblouissait les bonnes gens à bibliothèque et les idiots qui s'amusent de tout. Je faisais comme ça un ou deux *tablotins* par semaine, avec beaucoup d'habileté. Vous me croyez, j'espère? J'étais perdu. Un brave garçon fort intelligent me ramena dans le bon chemin. Je connais des peintres, très-achetés, qui vivent de cette réputation factice. En peinture c'est le roman-feuilleton. C'est la plaie et la mode du temps; ces gens-là pervertissent le public, — ce bon public qui vient aux salons actuels, non pas pour être ému par une belle contemplation, mais pour raisonner, expliquer, disserter, bavarder : « Tiens, madame une telle… Dieu! quelle robe de mauvais goût… le cadre est bien joli… Tiens, c'est Brutus; — ah! oui, c'est celui qui a tué César. C'était un brave homme au fond… Tiens, une école; ils sont gentils, ces enfants, — bien élevés. Quel amour de nez… oh! voyez, elle mange sa tartine comme une grande personne… » Voilà votre public; qui l'a fait? Vos hommes. De quel art s'inspirent-ils? De l'art de décorer les boudoirs.

SECOND CAUSEUR.

Vous êtes exclusif.

PREMIER CAUSEUR.

C'était bien la peine de raisonner pour arriver à cette conclusion.

LE GARÇON, qui écoute.

Il paraît que M. Yvon a fait un tableau de bataille un peu *chic*… c'est un gaillard, celui-là…

Il n'y a plus d'enfants!

Entrons, ami; nous reprendrons plus tard cette longue thèse.

SALLE XII

Ce grand Weber! il fut bien le génie musical des bois. Il écoutait leurs murmures, leurs plaintes;— il se couchait à l'ombre éternelle des sapins sur l'herbe froide pour s'imbiber l'âme de cette robuste fraîcheur, les yeux perdus dans l'horizon vert. Il notait le chant léger de la source,—s'exaltait avec le vent courant furieux et lamentable à travers les branches tordues, fracassées, emportées, — frémissait aux bruits mystérieux, — appelait d'une voix douce les esprits gracieux de la solitude, — et, tout frémissant d'une mélancolique terreur, courait les taillis, les plaines dans le rayon bleu du clair de lune, le cor magique d'Oberon aux lèvres.

Et la chasse, comme il l'aimait! Le voyez-vous, rêveur matinal, âme agreste, passer tout fiévreux sur la colline? Son corps maladif n'est qu'un souffle, — comme un souffle il va vite, suivant la trace du cerf blessé, conduisant à grands cris la meute fantastique, démon mélodieux, troublant l'écho de ses fanfares sublimes qui font tout tressaillir :— plantes, bêtes et arbres. Il passe suivi de Samiel qui ricane, il passe échevelé, les yeux en feu; Titania l'attend au bord du lac enchanté; les elfes, les ondines l'arrêteront, et, couronnées de lotus, les cheveux ruisselants de perles liquides qui tombent à terre, plus brillantes que des étoiles, le feront asseoir au milieu d'elles,

soupirant d'une voix flûtée des promesses menteuses, et riant d'un même fou-rire argentin, toutes à la fois, en battant des mains. « Allons, vaillant chasseur, déposez votre cor dont le son fait pleurer la belle Titania, faites taire vos chiens maudits qui hurlent et trempent leurs langues sanglantes dans l'eau, et chantez-nous la sérénade de minuit... Beau chasseur, beau chasseur aimé, nous y mêlerons nos voix tendres.... chantez la sérénade de minuit... »

O noble Weber! en voyant, il y a deux ans, le *féroce chasseur* de M. Henneberg, je croyais qu'une parcelle de votre flamme sauvage était entrée dans son âme. De mâles arômes s'échappaient de sa peinture; elle vivait, ardente, d'une double vie, dans le délire d'une excitation qui transportait. Tout cela me semble bien changé, — regardez :

« Hurrah! hop! en avant! — hô, Bob! ici Finaut! mille diables! le voilà parti!... enfer! mon chapeau tombe... » L'homme, sur un grand cheval de bataille, s'élance à travers la campagne, échevelé, — à travers les blés et les bosquets. — Clic, clac, le fouet s'agite; le cheval bondit plus fort... Eh quoi, tout ce bruit pour un pauvre *lièvre forcé?* L'un des chiens se renverse sur le flanc, trompé par son coup de gueule, l'autre lève le museau pour recevoir le lièvre lancé en l'air. Tudieu! jamais sanglier, jamais loup, jamais lion causa-t-il pareille rumeur! Eh bien, vous croyez que tout cela se passe en pleine nature? — Non : homme, cheval, chiens sont en cuir, — desséchés, —

spong'eux. Ces jolis objets ont été renfermés dans une vitrine éclairée par le soleil, contre une croisée. Derrière, on voit la campagne, mais à travers un verre dépoli.—Les fonds d'arbres, gris, opaques, sont mal assurés; — le ciel manque d'air; — l'horizon ne se précise pas; — le cheval est lourd à ne pouvoir bouger. L'ensemble a du piquant par une certaine coloration claire qui séduit tout d'abord. Il y a une certaine fièvre d'exécution et de dessin.

Voyons tout de suite les autres tableaux du même auteur.

Portrait de M. K... avec ses chiens. — Le portrait est joli; — la tête bien peinte, très-étudiée. Elle nuit au paysage par une extrême minutie de travail, — et le paysage lui nuit à son tour par un extrême relâchement. Quelques frottis ont suffi. Aussi l'homme semble-t-il plaqué dans cette nature qui n'a pas de consistance. Les chiens sont lourds, — mal dessinés, mal gradués de ton. Ainsi le chien isolé, derrière, ne se soutient pas, par ce défaut excessif du manque de fermeté. Le personnage écrase la nature. — Il fait l'effet d'un géant en équilibre sur un verre. — Au moindre mouvement... — mais ne parlons pas de verre cassé : on prétend que cela rend coquet.

Les Associés. — Ah ! les jolis chenapans ! On les dirait échappés de la basse-cour de Gavarni. Que font-ils dans ces hautes herbes, dans ces futaies vertes?

L'un, coiffé d'un chapeau en entonnoir, avec son visage railleur de plaisant coquin, greffé au menton d'une barbiche, ouvre un porte-monnaie. Le bon type, avec sa chemise décousue dans quelque lutte mystérieuse, ses bas roulant sur les souliers, — sa forte encolure! — Il tient un bâton sous le bras. L'autre, visage rouge, biéreux, porteur d'une barbe luxuriante, le poil hérissé, le sourcil à l'assaillant, en blouse bleue, nu-pieds, le pantalon déchiré, tient une trique derrière le dos, fume sa pipe, et de son petit œil gris de chouette surveille le filou compagnon. Une estafilade reçue sur l'œil, dans la bagarre nocturne, a nécessité l'emploi d'un bandeau, — pauvre homme! C'est bien respectueusement, allez, qu'il en a entouré cette précieuse tête, — avec un grand soupir... — Viens, coquin! Mais voyez-le, le diable me pende s'il n'a l'intention d'assommer d'un bon coup le partageur qui lui tient tête; — la trique vacille...

PREMIER DRÔLE.

Il y a gros?

DEUXIÈME DRÔLE.

Peuh... la grosse femme était prudente... criait-il, ce vieux déplumé.

PREMIER DRÔLE.

Quel renfoncement sur l'œil! le nez m'en pleure. — Donne-moi ma part. Tu reluques le magot comme qui dirait pour toi seul.

DEUXIÈME DRÔLE.

Vas-tu pas bouder? qué que t'as fait feignant?

PREMIER DRÔLE.

Hé! point d'insultes.

CHŒUR D'INSECTES.

— Oh! les vilains!
— Nous qui les prenions pour des fleurs.
— Pouah! qu'ils sentent mauvais!
— Oh! le joli mouchoir par terre!
— Qu'il y a des choses qui brillent!
— C'est aussi joli que des boutons d'or... Approchons-nous.
— Ils ont écrasé mon petit coquelicot. Pique-les sur le nez.
— Pique-les, toi.
— Peureux, va! tiens... allons-nous-en, les voilà en fureur.
— Ah! j'ai mal au cœur de l'avoir mordu... C'est bien mauvais au goût, l'homme...

On ferait de longues pages sur ce tableau spirituel et goguenard, — qui demandait, quoique allemand, une légende parisienne. — Passons à son examen de conscience.

Il y a peu d'air dans le paysage; une lumière qui manque de franchise. Les têtes sont trop étudiées au détriment de l'ensemble. Il est bien peint, — bien dessiné, — mais trop conçu dans un ton charivarique. Pas assez vrai pour l'impression, quoique pittores-

que. N'épouvante, ni ne fait réfléchir, ni n'intéresse ; — fait sourire et amuse. Une importante vignette reproduisant deux héros de carnaval qui s'exercent. — Le naturel fait défaut ; il se change en un caractère de drôlerie qui n'est ni de la peinture comique, ni satirique, ni élevée dans le sens de l'humour.

Beaucoup d'habileté, de verve, d'éclat, de grâce trompeuse ; — peu de naturel.

Le Criminel par déshonneur. — Une ballade de Schiller assez mal réussie quoique bien comprise. La couleur est discordante ; elle fatigue. La lumière circule brisée, aigre, créant des accidents à tous les points du tableau, des accidents aigus, violents. Cette toile est maigre, cruelle pour l'œil ; elle intéresse sans plaire. Le talent s'y fait reconnaître et saluer, mais sans aucune séduction. Certaines parties donnent la gamme de ces effets de fantaisie auxquels le théâtre renonce déjà.

On dirait un pianiste à son clavier, — distrait et laissant errer sans intention les mains sur les touches d'ivoire. Il trouve de bons, de mauvais motifs, et n'exécute en somme qu'un thème diffus, — sorte de pot pourri à modes antipodiques.

Je voudrais pourtant dire un mot sérieux sur ce talent très-convaincu et viril, — qui promet beaucoup, — mais dont la manière, quant à la palette, ressemble de trop près à celle d'une école où l'individualité n'est pas habituelle. Je parle de l'école de M. Couture, qui ne réussit guère qu'à créer des copistes et

des facteurs. M. Henneberg a de l'esprit, de la fougue, du sentiment, — dans un caractère autant écrit que peint; mais il s'éloigne de la nature et ne la voit guère que comme accessoire. C'est le monde renversé. Ainsi agissant, on arrive tout droit à la peinture en robe de chambre, — faite à la croisée, devant une campagne de convention, espèce de passepartout qui sert aux natures factices.

Le jour où M. Henneberg mettra les pieds dans la rosée, je serai des premiers à l'applaudir. Il verra alors combien la nature est tendre et onctueuse.

* *
*

Une Ecole de village dans la forêt Noire. — Il y a trois rangs de bancs. Le bureau du professeur s'élève menaçant sur le devant, — et lui-même, Seigneur Jésus! quelle attitude de coq fustigé?... Il joint ses mains, un bâton sous le bras; il s'arc-boute sur ses vieux mollets après s'être levé comme un ressort du fauteuil doctoral, il fait grincer ses vieilles dents longues comme un jour de pain sec; son petit œil bleu fait le gros dos; il grimace, il morigène, il tempête, secouant sa longue lévite bleue. Sa plume, fichée dans l'encrier, se redresse elle-même, menaçante comme un sceptre. « Maudits enfants! engeance du diable! — ah! petits bandits qui ne me laissez pas de repos; marmaille endiablée... qui a pris mes lunettes? vous riez, polissons!.. Et vous, mademoiselle, qui vous cachez dans votre tablier, — approchez, ap-

prochez. » Elle s'approche, la mignonne petite fille aux longues tresses blondes. — Il y a eu du bruit. Voilà cinq pauvres petits incriminés attendant l'arrêt suprême. Un autre est déjà à genoux, assis sur ses talons. Ah! que de fois je me suis vu ainsi, crayonnant sur les dalles, les genoux rompus ! — fatale dissipation ! Un se cache derrière le bureau pour laisser passer la foudre et rire à son aise. Derrière le vénérable maître, pendu au mur, au-dessus du Christ en plâtre, — on voit son vénérable chapeau, posé là en épouvantail devant ces jolis oiseaux qui viennent apprendre les tristes leçons de la vie. Filles et garçons sont confondus. Les filles se groupent le long du mur gris tapissé de cartes et de sentences. Une fenêtre à carreaux ovales, découpée en trèfle par des rideaux blancs, laisse passer une fine lumière et deviner au loin la verte forêt.

Il y a beaucoup de variété, de piquant et de naturel dans cette toile, — des détails observés avec finesse. C'est délicieusement heureux de gestes, — avec ce sentiment ému et rêveur, et presque grave dans la joie, qui est bien allemand. Quels groupes charmants! Ils vivent bien, ces enfants, — ils causent, pensent, ou rêvent, ou écoutent. C'est très-harmonieux de lignes, mouvementé sans confusion ; la lumière est juste. Je ne la trouve un peu diffuse que dans la partie avoisinant le mur. Le fond n'a pas la solidité du premier plan. Les figures contre la croisée, subitement saisies par la lumière, devraient être plus en silhouette. Le jour, frisant contre le mur,

crée des reflets que le travail un peu indécis du pinceau a encore outrés. Il s'ensuit que cette partie de la toile ne semble pas faire cause commune avec l'autre, qui constitue un premier plan vigoureux. La couleur est gracieuse, sans recherche; nulle part on ne sent l'apprêt; la petite page a jailli de source. Rien de pittoresque comme le coup de lumière sur les enfants punis; — rien de joli comme les deux enfants, — garçon et fille, — assis dans l'ombre, à la droite du maître d'école. La gamme des tons est nouvelle. Ce morceau pourrait composer à lui seul un délicieux tableau. Rien d'aimable comme la petite fille en jupon rouge, en tablier rose et corsage vert, — aux cheveux blonds si doux! si beaux!... Oh! jolie enfant, jolie enfant! que je voudrais sécher tes larmes, que je voudrais te faire pardonner, mignonne aux blonds cheveux, — les fins cheveux!... Je ne connais qu'une femme au monde qui les ait si fins et si blonds... mais je ne vous dirai pas son nom.

Souvenez-vous de M. Acker.

La Plaine des Rocailles (Savoie). — Une plaine, des roches pointues, une sorte de mare où l'eau s'endort bleue et profonde; des vaches viennent s'y abreuver. La lumière est vive, et projette sur le sol des ombres d'une puissante intensité. Des pins, tout au loin, bien loin, atomes crochus égarés dans cette

immensité, griffent le ciel de leur feuillage anguleux. Le ciel est bleu. Paysage austère, d'un sentiment qui fait penser aux désespoirs d'une âme sauvage, ou plutôt d'une agreste saveur qui réjouit le corps malade de fumée et de miasmes. Il est peint dans un style large, — vigoureusement enlevé par grands plans. On l'a placé très-haut. — Je réclame contre cet excès d'honneur.

<center>* *
*</center>

Eh bien! ma pauvre Marguerite, ma bonne petite Greetchen, te voilà cabotine maintenant? il ne te manquait plus que cette illustration!... Permets-moi d'entrer dans ta loge et de présider à l'arrangement de cette toilette de mauvais goût dont tu t'affubles. Vois, je suis rasé, frisé, pommadé ; je m'habille de gris, je porte des gants rouges ; le jockey-club m'honore, les chroniqueurs m'observent, le *Figaro* me critique, mes chevaux piaffent tous les jours à la porte de Tortoni. — Voici un bouquet enveloppé de coupons de rentes... Bonjour, bonjour. Ah! charmante, — nous irons au bois te montrer... Malheureuse enfant! douce fleur blonde de l'Allemagne, que viens-tu faire ici? qui t'a conduite au milieu de la troupe comique de Meaux, de Dijon ou de Laval, — Laval, je crois? Cette vieille, ce n'est pas Marthe, c'est ta mère? Ce grand escogriffe là-bas, fait à la plume, dont la tête égrillarde entre dans la porte, par un vrai tour de force diabolique, ce n'est pas Mé-

phistophélès, mais un compère chargé d'endosser son pourpoint de feu, — prêt à nasiller ses tirades excentriques? Il est bien grimé; le rouge qu'il s'est mis sur les joues lui sied à merveille et ne peut manquer d'effrayer les enfants. O Marguerite! est-ce toi? — Non, c'est ta pâle et disgracieuse image, chère enfant. Elle n'a ni ton cœur, ni tes traits charmants, ni ta simplicité, — j'en réponds. Elle parle d'une voix aigre et se *maquille* comme une fleur fanée. — Bonjour, mademoiselle Trois-Étoiles. Vite, vite, voilà le régisseur qui frappe. M. le maire de Laval s'est mouché d'ennui. — La belle société trépigne, boude et bâille. Vite, et jouez-moi Goethe rondement. C'est une bonne fortune pour la ville. Allons, mademoiselle, encore un coup d'œil à cette pompeuse toilette d'emprunt qui servit à d'autres Marguerites, comme vous blondes, — poussez la croisée, — pliez le miroir, — fermez cette malle de voyage; allons, le public de Laval n'est point flegmatique, — il crie volontiers, et la belle société aime les pommes, je vous en avertis. Connaissez-vous au moins votre rôle? Le caractère vous est-il familier? Vous savez que Greetchen était toute simple, toute bonne, — ne riez pas, — — à peine coquette, très-amoureuse par exemple. Volontiers ses yeux brillaient, son jeune sang brûlait. — Ne regardez pas vos bagues. — Elle était femme; elle avait le sentiment maternel le plus adorable; elle savait autant joindre ses mains pour la prière, ô Marguerite! que ses bras autour du cou de l'amant préféré. — Vous feuilletez vos billets

doux ? — Elle était candide et rieuse; elle rayonnait de vie et de force et ne minaudait jamais. — Vous hochez la tête, mon enfant ? — Elle ne baissait les yeux que par modestie, et jamais pour provoquer des désirs sensuels ; elle ne savait point mentir, ne faisait aucune phrase, ne lisait aucun roman à la mode, ne parlait ni théâtre, ni arts, ni politique ; n'était point prude, ignorait le couvent, les mots à double entente qui font rougir à propos ; ne savait point faire baisser les yeux d'un homme, — et disait simplement à qui faisait battre son sein d'une violente fièvre : « Cher homme, je t'aime ! je suis à toi ! ton bien ! ta vie ! je t'ai tant donné, que je n'ai presque plus rien à faire ! » — Vous riez ! plaise à Dieu que personne ne pleure de ce rire.

Allons, mademoiselle, c'est la sortie de l'église ; Faust vous attend en fumant sa pipe derrière un décor. — Il cause avec M. Bohn, le peintre, qui vous a engagée pour la circonstance. — La ville de Laval frémit...

Souvenez-vous de mes conseils, mon enfant.

Lamorinière. *Paysage.* — Ce paysage est coupé en deux par un gros arbre dont on ne voit que le tronc. A droite est une allée longue, — longue, se perdant à l'horizon qui découpe comme une fenêtre lumineuse au bout de ce rideau sombre d'arbres. Néanmoins le soleil passe entr'eux et tache le sol. Il fait aussi saillir en vigueur des bœufs qui viennent vers vous conduits par un enfant. Cette allée se compose

d'herbe verte séchée par places, et d'un chemin qui côtoie les arbres. A gauche, nous voyons ces taillis traçant une courbe compacte sur le ciel. Quelques arbres s'en dégagent, verte dentelle accrochée aux nuages qui passent. Sur le devant, deux ou trois arbres très-élancés montent et croisent capricieusement leurs branches, tout en haut du cadre. On dirait l'ardeur fébrile des rosaces de cathédrale. A terre, quelques troncs d'arbres, un peu d'eau croupie, de l'herbe très-verte, piquetée, égayée, réchauffée de soleil. L'horizon s'enlève, brusque sur le ciel argenté. Un troupeau de bœufs en suit la lisière.

Voilà une délicieuse page, étudiée à fond; vibrante, bien conçue, avec un effet tout à la fois large et détaillé, et malgré ses détails, exempte de sécheresse. Elle est pleine de soleil,—de vrai soleil. J'ai rarement vu un tableau qui eût un meilleur accent de nature. J'y trouve une variété inépuisable de vers, maniés avec un sentiment exquis. La touche, très-énergique et vaillante, est d'une conscience magistrale. On ne saurait réaliser une plus juste lumière, ni un ton plus individuel de nature. Aussi l'œil se perd en jouissances. Admirez, je vous prie, avec moi, le groupe d'arbres de gauche, les arbustes aux feuilles traversées par la lumière sur le bord du ruisseau, les bœufs du fond, et tout le plan d'herbe qui précède. Il est délicat, charmant, vrai jusqu'à l'absolu. M. Lamorinière se souvient de Ruysdaël — et plus spécialement d'Hobbéma. Mais comme il surpasse ce dernier par son ton de nature, sa robuste et large application!—

Il est plus profond, — plus juste, — plus ressenti. Il est moderne par l'esprit dans un vieux langage, — et garde pour lui son excellente émotion.

M. Lamorinière (encore un étranger et Belge comme M. du Bois) a envoyé deux autres toiles parfaites dont nous allons parler à l'instant, quoiqu'elles se trouvent à des endroits divers.

L'une a été acquise par la commission de la loterie, l'autre fait partie de la salle III.

Voici la première :

Deux maisons de briques couvertes de chaume, — des arbres, — une haie, — un chemin gris où les charrettes ont creusé de profondes ornières, — un fond de campagne.

Oh! le joli, le fin paysage! Connais-tu cette maison, mon cher Louis, cette maison aux murs de briques, flanquée de hangars, de meules de foin, bordée d'une haie tantôt verte, tantôt rousse, au pied de laquelle coule un ruisseau qu'enjambe une grande pierre lisse, — tapissée d'arbres, de pommiers et de cerisiers en fleurs, — peut-être aussi de pruniers — et d'ormes ridés aux formes acariâtres? La connais-tu, cette maison flamande si hospitalière au regard? Y as-tu bu de la bière par joyeuses pintes? Y as-tu mangé la fine tranche de jambon, après le lapin aux prunes, après le canard aux raisins, après la volumineuse friture de rigueur? Y as-tu bu du petit-lait aigre-doux, non sans oublier d'embrasser la rouge fermière qui ne bouge mie, ainsi lutinée, tout en

chantant Desrousseaux, ton poëte lillois favori, — ce joli esprit, ce joyeux cœur si spirituel, si vrai, si profond et tendre ?.. 'est ton pays, — c'est le doux et robuste pays du Nord, aux grasses campagnes, aux mélodieuses visions, bonhomme, rieur, buveur, grave et simple.

Suivons le chemin jalonné de poteaux mi-partie blancs et noirs comme autant de poteaux de tombe; — nous arrivons. Une laitière, ses deux cruches de cuivre au bras, suivie d'un chien qui traîne un petit chariot, vient à nous; elle croise ses deux mains sur son tablier; elle arrive devant la maison; — un bonhomme en sort portant une corbeille.

— Eh! bonjour, la mère.
— Bonjour, vous, — beau temps, hé?
— Point mauvais... le blé pousse.
— Vous allez à la ville?
— Oui bien, — vendre le lait.

Sa brouette l'attend en effet, à demi chargée; un chien est couché auprès. Elle est charmante, cette habitation, n'est-il pas vrai? Que de fraîcheur, de grâce et de modestie ! Il y a là, dans le mur, une croisée qui me ravit tout à fait. Elle doit éclairer une modeste chambre tout à fait propice aux travaux calmes. J'aimerais à m'y accouder, sans réfléchir, de longues heures. Suivons la route : nous arriverons à la ville en passant au milieu de ces prés verts, contre les petites maisons aux rouges toitures.—Mais regarde... n'est-ce pas une cathédrale que nous voyons au fond? mais oui, c'est la flèche d'Anvers! Comme une ai-

guille à jour, elle monte et traverse le ciel. Quel voyage ! que de jolies choses nous allons rencontrer ! — des peupliers, des saules aux rameaux flexibles, mille détails, mille surprises. Nous lutinerons la haie du bout de nos cannes; nous parlerons poésie champêtre et comfort; je t'expliquerai le succès de madame Bovary; la bière, la pipe, le poêle et Téniers ne seront point oubliés. Ah! le bon pays, l'heureux, l'honnête pays, le beau paysage ! qu'il est charmant et fort, vrai et rêvé ! — qu'il est séduisant de lumière et de couleur, qu'il est fait avec art!...

Tout cela grâce à M. Lamorinière.

Nous sommes maintenant dans une éclaircie de forêt; des pins, des chênes, des ormes, se groupent, clair-semés, car on vient de faire un gros abatis d'arbres; — l'hiver approche. Le poêle ouvre son ventre froid, — la forêt pleure en voyant tomber ses plus beaux fils, — la hache retentit sourdement; — les troncs s'amoncellent. Un bûcheron promène sa scie sur l'X de bois où les branches sont divisées. Une femme passe avec un panier. Les coupes s'empilent. La neige tombera bientôt : voyez le ciel opaque. C'est l'hiver, — l'hiver ! — l'hiver de tout le monde. Ici les femmes aiguisent leurs langues pour la veillée, les dramaturges arpentent le boulevard en quête de succès;—là-bas, les Flamands rêvent chopes et pipées.

J'admire beaucoup ce tableau et je le préférerais peut-être aux deux autres,—s'ils n'étaient aussi forts.

C'est la même heureuse impression. Les arbres

sont étudiés avec un rare bonheur. La lumière est sourde, froide; le paysage se voile. — C'est parfait. La nature et l'art se combinent dans une surprenante réalisation.

Il faut se mettre en garde contre un premier aspect de sécheresse, après un ressouvenir exact de la nature. Cette netteté de travail à laquelle on n'est guère habitué depuis longtemps, surprend l'esprit et l'inquiète. Je suis tout heureux, pour ma part, de ce résultat.

M. Lamorinière mérite que la critique lui fasse une part d'appréciation large et sympathique. Il est au premier rang.

Je suis heureux de m'être acquitté de ce devoir, — et je le remercie pour le plaisir que j'y ai trouvé.

HEILBUTH. *Lucas Signorelli, peintre florentin, contemplant son fils tué dans une rixe, et apporté par ses camarades dans un couvent.* (Paroles du livret.)

Vous en savez autant que moi sur la scène.

Donc, sans l'expliquer, voyons le drame. Il est nul, — mal conçu, du reste, et diffus, sans intérêt. Les groupes sont trop portés sur la gauche. Le père n'est qu'un indifférent qui s'apitoie pour rire. — Ah! le mauvais plaisant...

Est-ce à la réception d'un cadavre de bienheureux mort en pleine abstinence, ou d'un fils tué en duel, que nous assistons? C'est absolument posé pour le tableau.

Sommes-nous dédommagés par la peinture?

Les étoffes sont d'un ton déplaisant ; — les chairs ne vivent pas. — Que dites-vous du corps du jeune homme moisi, creux, mangé de vers ? — et c'est affirmer en cela beaucoup, car pour sûr il n'a jamais existé. Les marbres de la salle n'ont aucune force de résistance ; les escaliers ne peuvent être franchis dans cette lumière de l'autre monde. Ils n'ont ni relief ni perspective. Le ciel entre dans le mur de fond. Tout est maigre, indécis, à peine dessiné, à peine affirmé par quelques légers coups de brosse. C'est noyé, lavé, triste de coloration, quoi qu'en disent vos étoffes vénitiennes. C'est à peine une ébauche. — Nous n'avons pas songé une minute à lui donner la définition d'un tableau.

De même ici : *Le Tasse à Ferrare.* Deux jeunes filles, couchées sur un divan, écoutent le Tasse qui lit. Un grave seigneur, le poing sur la hanche, s'appuie de la main droite contre le rebord d'une croisée. Les personnages causent dans une salle pavée en mosaïque, à revêtements de marbre. Les jeunes filles sont habillées de damas bleu et blanc. Le seigneur debout, porte un pourpoint rouge, un maillot de soie noire. Une chaîne d'or pend à son cou, — une autre retient à la taille un poignard brimbalant sur le ventre. Le Tasse est en noir, — le manteau rejeté sur l'épaule. La manche gauche du pourpoint, faite de bandelettes blanches serrées sur le bras de distance en distance et laissant voir un fond sombre d'étoffe, était une des piquantes singularités du vê-

tement de César Borgia tel que l'a peint Raphaël.
M. Heilbuth en affuble aujourd'hui Tasse. Pourquoi,
je ne sais. La composition se dispose fort bien ici. Le
mouvement des lignes est harmonieux, — agréable.
Le sujet s'exprime simplement.

Mais la peinture! Elle est bien malade, mon ami;
ses belles couleurs sont fanées. Qui nous la rendra
bien portante? — Ce n'est pas M. Heilbuth. — Quelle
triste coloration, chétive et affligée... La pâle lumière
erre languissante, se traîne, s'accroche, tombe, se
relève, de ci, de là, maladroite, exténuée. Quant
aux étoffes, ne se croirait-on pas dans un magasin
de bric-à-brac? Tout est confusion, tout est désac-
cord. — Les figures participent du fond; — le torse
du Tasse est deux fois trop long; — le bras gauche
tombe; — la jambe gauche ne se modèle en aucune
façon, — et platement les mignonnes femmes se
collent sur le mur pour prêter à l'image. Sujet ro-
mantique traité en vers classiques. — Oh! l'atelier
moderne, quel hôpital de tableaux!...

Allons, bel oiseau bleu qui vous appelez le *fils du
Titien*, — *chantez la romance à madame*. Ne connais-
sez-vous pas ce délicieux conte du poëte, hélas! mort
si jeune!...

Elle est assise, le sein découvert, — nonchalante
et énamourée, la belle Béatrice Donato. Lui, le pa-
resseux jeune homme, est assis près d'elle sur la fe-
nêtre, contre une colonne de marbre. — Les jambes
croisées, la mandoline sur la poitrine, il chante, —

il chante l'indolent sonnet qui doit immortaliser sa maîtresse. Arrière les pinceaux! la paresse et l'amour sont filles du ciel : elles valent toutes les gloires. Voyez derrière les eaux du grand canal; un coin de Venise apparaît à sa surface; — un coin rose, — nuage de chair à l'horizon bleu. Le ciel sourit.

Allons, bel oiseau bleu...

Chantez la romance, monsieur Heilbuth : n'êtes-vous pas le Chérubin de la peinture ?... Vous soupirez à ses pieds sans oser lui avouer votre amour; vous chantez de gracieux motifs ou votre âme se dévoile timidement; votre jeune cœur, ignorant des fougues de la passion, de ses amertumes terribles, évoque mille souvenirs aimables — rêves de tête, rêves frivoles, caprices fugitifs et poétiques dont vous n'avez jamais souffert plus d'un jour. — Vous la trouvez belle! vous aimez ses robes somptueuses, ses parures étincelantes, ses beaux cheveux, forêt blonde et lumineuse où votre jeune imagination s'égare. — Mais l'aimez-vous pour elle-même? pour l'émotion de sa voix, pour son esprit divin, sa noblesse, son âme d'enfant si candide et si pure ?—Enfant romanesque, vous prenez sa main et baisez ses bagues. — Vous baisez ses cheveux, mais respirez avant tout les parfums qui s'en exhalent. Vous lui dites : Je t'aime! je t'aime. — Mais il vous faut l'accompagnement voluptueux de la mandoline, — et le paysage rose, la mer bleue des songes, le marbre, l'or, les fleurs, le ciel des paradis mahométans...

Joli conte, mais qu'il est trompeur! *Allons, bel oiseau bleu, chantez la romance à madame.* — Mais demandez-lui à son tour de vous apprendre comment on en peut pleurer et souffrir.

L'Aveu. — Un vieillard et une jeune fille causent dans un jardin. Je reconnais le juge Claudio des *Caprices de Marianne*. Il a donc une fille, ce bon juge? Puisse-t-elle ne pas ressembler à sa mère.

Ce tableau est sans contredit le meilleur des quatre exposés. Il est joli de dessin, joli de lignes et conçu dans un heureux sentiment. Il est presque allemand d'allure. En dépit du jardin, où je trouve confirmée votre indifférence pour tout ce qui touche la nature, j'aime vos personnages et je consens à les applaudir comme deux acteurs s'acquittant fort bien de leurs rôles.

Comme argument général et définitif, je reprocherais à M. Heilbuth de se complaire dans l'étude du bric-à-brac et de compter un peu trop largement sur le passé pour les fruits de son avenir. Sa jeune greffe plantée dans le vieux grand arbre vénitien est un mauvais calcul, ce me semble. Il devrait laisser à qui de droit les somptuosités plastiques dont il fait un si médiocre usage. Titien, Giorgione, Véronèse, pourront les lui redemander. — Les enfantillages n'ont qu'un temps, — et le jour vient où l'homme doit faire l'expertise sévère de son cerveau.

Avec beaucoup de talent, de grâce, avec beaucoup de dons heureux et *naturels*, vivant dans ce système

pauvre de coloriage romantique, M. Heilbuth en arrive à n'avoir un sentiment exact de rien. Il se répète même comme gamme, comme figures, et ne peut manquer un de ces jours d'avoir épuisé tout son répertoire de *souvenirs*.

Je désire rencontrer M. Heilbuth autre part que sur les lagunes, et lui souhaiter alors une cordiale bienvenue. En attendant, nous en reviendrons au vieux refrain :

> Allons, bel oiseau bleu,
> Chantez la romance à madame.

**
*

Des moutons, des agneaux, en voulez-vous ? l'étable est pleine. Le berger, M. Brendel, vous attend.— Entrez avec la grise lumière, et caressez de la main ce coq et cette poule perchés sur la claire-voie. Qu'il est fin, ce tableau, joli et expressif! Les agneaux sont tout à fait charmants. O bons petits êtres! Regardez celui de droite qui bêle : quel charme irritant! on le battrait tellement il est séduisant; et celui de gauche, qui saute par-dessus le mouton couché!—Un écolier ne ferait pas mieux. Je ne saurais vous dire combien cette extrême naïveté me ravit.

Voici la *Bergerie* maintenant. Les moutons sont couchés; une claire-voie sépare le public à laine en deux camps. Au fond, le soleil couchant entre par

une croisée baignant de feu les têtes bêlantes. Ici, la lumière est grise. J'aurais voulu peut-être une concentration plus vive d'effet. Les deux lumière se nuisent. Les moutons sont admirablement peints. La touche est forte et grasse. Ils acquièrent, en outre, quelque chose de sculptural par un système assez curieux d'empâtement qui ne me déplaît pas. — Je regrette seulement que son emploi s'étende à tous les objets sans distinction, — aux rateliers, aux solives, à la paille, aux murs, — à la paille surtout qui fatigue de minutie.

La mimique animale est parfaite. Elle dit un profond et judicieux observateur. Que n'ai-je ici le témoignage d'un chien de berger?

Les agneaux sont délicieux de malignité bête. Quant aux vieux moutons, ils ont un air de stupéfaction, d'abrutissement doctoral tout à fait réjouissant. La poule, sur le dos de l'un deux, fouillant les toisons, à la recherche d'un grain de blé, est pittoresque. Il semble voir un critique du salon en travail de notes.

* *
*

Assistons au *Départ des champs*. Le soleil se couche derrière la colline éclairant l'horizon d'une douce flamme. Le ciel est pur, — les terrains bruns se couvrent d'ombre, ici, sur le devant. Le troupeau va partir ; — le pâtre met sa veste. Ecoutez un joli détail, s'il vous plaît : Pendant qu'il met sa veste, son chien, à ses pieds, l'interroge de la tête et semble lui dire :

« Nous partons, n'est-ce pas ? j'ai une crâne faim... »
Mais à droite, voilà un autre chien. Eh bien, que fait-il ? parbleu il regarde aussi vers le groupe, il lève la tête, et semble penser : « Ah çà mais, nous partons pour tout de bon. — Cet intrigant de Fidèle est toujours auprès du maître... il va lui demander sa miche... quel licheur !... »

Vous le voyez, rien ne demeure inexpliqué, — et ceci, quoique détail infime dans le tableau, peut vous faire comprendre mieux que nombre de pages descriptives le talent d'observation de M. Brendel. Que de grâce rustique dans cet aimable esprit. C'est que tout cela ne sent pas du tout la manière, n'est ni vulgaire, ni fade. L'horizon me paraît délicieux ; — les terrains, dans l'ombre, sont justes et fermes. Il y a de mauvaises herbes que je vous engage à arracher ; — elles ont la vie dure.

Et maintenant, rentrons au bercail pour voir les *Petits agneaux*, — sans crier ohé ! comme le fait le peintre. Brave poëte, ignorez-vous que ce mot banal pourrait servir de devise explicative à tous les systèmes erronés. Il sonne faux, il est trivial et bas, il enseigne le mépris des grandes choses, il cancanne avec les grisettes sous les tonnelles d'Auteuil, il est l'idole du cornet à piston, il se *balade* sur la fontaine du Château-d'Eau en plein été, et trône au poulailler de l'Ambigu les jours de meurtres. C'est un faquin, c'est un sans-cœur, un hâbleur, un corrompu ; il jette des pierres aux philosophes, il cons-

pue les poëtes et offre une éponge à l'infortunée qui pleure ; — holà ! maraud, vous n'êtes pas d'ici,— sortez vite et mêlez-vous des affaires de vos pareils.

Les petits agneaux ne vous regardent pas, mauvais loup de rencontre, les vrais agneaux simples et bons !— Jetez votre cri de ralliement ailleurs. Poëtes de tête, — musiciens de ventre, — peintres de pacotilles chéris des peaux rouges, — sculpteurs de châtaignes : *ohé! les petits agneaux !* méchantes langues, cœurs secs, bavards, hypocrites et niais; *ohé! les petits agneaux !* Pauvres agneaux, comme on vous calomniait sans le savoir ! — Petits amis si bons et inoffensifs, venez vite et que je dise à tous votre gentillesse.

Une porte s'ouvre ; un homme, entré dans l'étable, fait sortir les blancs prisonniers ; ils s'échappent et se répandent dans une cour. — Deux canards et quatre poules y étaient installés. Allons, déguerpissez, — voici les agneaux qui se récréent. — En ont-ils pour longtemps ?... L'estomac de l'homme est un cruel bourreau !... Quel entrain ! L'un d'eux cabriole sur sa tête comme un acrobate, un autre chasse un canard,—quelques-uns fanfaronnent avec des allures d'un comique rieur et gai au possible.

Hier, étant à la campagne et voyant une brave paysanne embrasser un chevreau qu'elle portait sur l'épaule, — me souvenant aussi de ce tableau, je faisais réflexion, qu'en nature animale comme en nature humaine, les jeunes êtres sont les seuls intéressants et gracieux. Il semble qu'avec l'âge chaque

organe se rouille, chaque caractère perde de sa pureté primitive. La méfiance se déclare; la sauvagerie, l'irritation, la méchanceté, la cruauté, se donnent cours. Ce phénomène moral, également applicable à toute organisation vivante, est assez curieux à constater, surtout à propos de l'ordre animal, si on le suppose, comme nous le croyons généralement, privé de toute organisation spirituelle. Il est facile de constater un développement progressif des facultés vicieuses, et l'on cherche vainement à s'en rendre compte. Je crois qu'il pourrait être l'objet d'une étude spéciale de naturalisme — étude très-compliquée, presque effrayante en résultats, — je me garderai bien de dire psychologiques.

Donc, il est délicieux ce tableau, — il appelle le sourire de l'homme le plus morose, — il est gai et vous rend tout content. J'aime son esprit, j'aime sa grâce et j'applaudis le peintre.

Allez vous coucher, pauvres moutons de M. Troyon, ou prenez pour berger M. Brendel. C'est lui qui vous fournira d'herbe savoureuse, de bonnes chansons, qui saura vous soustraire à l'orage, qui vous donnera de bonnes poignées de sel, vous aimera bien, vous procurera de doux abris, vous gardera des loups et des mauvais peintres. Avec lui, on connaît vos amours, vos gaietés, vos entêtements, vos sottises, vos grosses plaisanteries. Avec lui, on comprend votre voix et l'on sait au juste ce qu'exprime votre grand œil innocent. Lui seul sait fidèlement vous plaindre d'être toujours tondus, mes pauvres moutons. — Chers

amis, notre sort est le même ; un lien sympathique nous unit. Moutons et écrivains, où trouver plus fraternelle affection, — meilleur accord? Les ciseaux de la censure nous sont acquis également. — Moutons tondus, écrivains chauves ou méconnus, que la houlette de la raison vous garde, et maudissez avec une même voix dolente les censeurs qui s'attaquent à la laine et aux idées. On nous dépouille aussi : car l'idée n'est-elle pas le vêtement de l'esprit?... Pauvres moutons tondus, pauvres écrivains censurés, vous bêlez, bêlez en vain dans l'espace. — Taisez-vous, vilaines bêtes, voici le loup. Vous fuyez, — nous taillons nos plumes, — l'implacable ciseau s'abat; — la laine tombe, — la plume s'ébarbe. Sauvons nos idées, — sauvez vos cornes !

Ah ! le vilain métier d'écrire... le vilain métier de bêler...

* *
*

The Baron, — *the Cossack.* — Deux portraits de chevaux peints pour la ressemblance par M. Coninck.

KATE (Herman-Ten). *L'alerte.* — Beaucoup de talent, une habileté de détails trop complaisante. C'est papillottant — aigre — sec, néanmoins harmonieux. Les lumières frisent comme sur des angles de fioles cassées. Ce ne sont que paillettes et subtilités. La peinture n'a pas le véritable ton des effets justes et sains. — Beaucoup de talent.

Même appréciation pour *le Musicien aveugle et sa famille*.

Cock (Xavier de). *La récolte des pommes de terre*. — Bon sentiment de nature. Tableau rieur. Il est exprimé d'une façon un peu lourde.

De Kniff. *Souvenir de Condroz*. — Ample paysage, fort de séve. L'ordonnance ne séduit guère. Bien éclairé en revanche. Le coup de soleil sur les vaches, à travers les branches, sauve le tableau.

CHŒUR DE CIGOGNES.

PREMIÈRE CIGOGNE.

Ah! la pauvre commère, elle est donc morte!...

DEUXIÈME CIGOGNE.

Morte!

TROISIÈME CIGOGNE.

Quel malheur!

QUATRIÈME CIGOGNE.

Qui nous fera maintenant de bonnes histoires...

CINQUIÈME CIGOGNE.

Il n'y a plus de salut pour nous... L'homme devient de plus en plus méchant et gourmand.

SIXIÈME CIGOGNE.

Crois-tu qu'il nous mange?

DEUXIÈME CIGOGNE.

Je le crois. Il avale tout, — jusqu'à sa conscience!

SIXIÈME CIGOGNE.

Tu es bien heureuse, toi, de pouvoir philosopher.

SEPTIÈME CIGOGNE.

Pourvu qu'il n'arrive pas jusqu'ici.

TOUTES ENSEMBLES.

Hélas!

PREMIÈRE CIGOGNE.

La vie est triste!... Pauvre amie, nous ne la verrons plus!

TROISIÈME CIGOGNE.

Quel malheur!... Il n'y a rien à manger, ici, dans ce vilain étang.

DEUXIÈME CIGOGNE.

Je vois un ver!

PREMIÈRE CIGOGNE.

Part à deux, — gobons-le; — non, c'est une sangsue; pouah! j'aime mieux l'homme.

TROISIÈME CIGOGNE.

Gare aux pattes! Nous sommes bien malheureuses!

TOUTES ENSEMBLES.

Hélas! notre âme est en deuil, — le monde n'est que misère — et nous ne pêchons ici que la mélancolie; — triste régal!

Voilà les personnages, et voici la scène : Un terrain vert, très-sombre, soulevé par de longues herbes, — coupé d'eau limpide. — Le ciel est gris, orageux.

Bon tableau, curieux d'effet, dans un ton large et simple. Il est de M. Dubois.

Saal. *Vue prise en Hollande.* — Pastiche très-habile de Van-der-Neer. Liquide et mort. La lune noyée dans un seau d'eau.

Tant qu'il restera au monde une goutte d'encre où tremper ma plume, je défendrai la juste cause des individualités. Tout homme venant à moi et m'apportant une idée personnelle, un sentiment nouveau, fût-il même empreint de bizarrerie ou d'extravagance, est mon maître respecté. Ce qui révolte ma chair, mon esprit, mes nerfs, c'est l'instinct bas ou commun, — le prosaïsme, le fade, le trivial, genres trop souvent goûtés par une portion très-estimable du public. Les copistes, les gens de goût douteux, les habiles sans âme, les bavards sans cervelle, enfin tout ce qui se traîne à plat dans son idée, sous prétexte de sagesse, de convenance ou de force, me cause un mal profond. C'est bien en vain que je cherche à conjurer ces crises morales. Que voulez-vous, ami, je suis outré du peu de respect que l'on accorde ici à tout ce qui se révèle personnel, indé-

pendant, — germes féconds et purs, étouffés bien vite par l'ivraie malfaisante des sots, — et ma colère est d'autant plus violente, que je constate, d'autre part, une déférence obséquieuse à l'encontre des cerveaux étroits au service d'un sentiment commun, d'une banale et lourde vérité. Ils sont les laquais de la foule, mais elle les vêtit bien, les nourrit bien, et parfois les encense en mère complaisante, tout heureuse des stupidités de son gros bêta de garçon. Je les assimile aux moines, — moines fleuris, — enrégimentés dans une même communauté intellectuelle. Quand le supérieur dit : *Pater noster*, les autres répondent : Notre Père... Ils ne cherchent pas plus que cela. Pendant ce temps, les cuisines fument et les fruits poussent, savoureux, pour ces bouffons.

Béni soit le voyageur exténué qui, cherchant son chemin, — passe dédaigneux et ne leur demande ni un regard ni une pesante hospitalité. Il sait bien qu'il est des oasis où la parole heureuse s'écoute, où les fronts brûlants de méditation trouvent des sources rafraîchissantes.

Trempé de sueur, le laboureur fait sa rude journée, — et il est trop heureux si un oiseau lui a tenu compagnie dans les sillons arides.

Trouvons beau et juste de vivre individuel.

C'est ainsi que les peintures de M. Knaus, malgré tous leurs défauts, ont le privilége de me charmer complétement.

En voici une nouvelle : *la Cinquantaine*.

Dans une prairie, sous deux ormes immenses, près du petit village que voilà là-bas, entre des bouquets d'arbres, la foule est rassemblée. Elle entoure des tables où se voient les restes savoureux d'une fête champêtre. Les tonnes sont vides, le chien lèche les plats ; un petit marmiton frisé frotte les bassins de cuivre. Un cercle de curieux se forme : deux graves personnages vont ouvrir le bal.

Souvenez-vous en, souvenez-vous-en...

Mais oui. C'est que leurs jambes sont très-assurées, je vous jure ; ils portent haut la tête, fredonnent un refrain de jeunesse, et se regardent comme au bon vieux temps...

La semaine des amours dure toujours...

Il me plaît ce vieillard, avec sa longue redingote brune, ses grosses bottes, et ce bouquet épanoui sur la poitrine. Elle est fraîche, la bonne femme, accorte, aussi disposée à rire qu'à pleurer, — une nature de pain blanc, — serviable et heureuse.

Un autre vieux freluquet, la boutonnière fleurie d'une tige de chêne, fait reculer tout le monde et se précipite pour valser à son tour. « Attendez, semble-t-il dire, vous croyez-vous le seul paladin du village... attendez un bon vieux petit air de notre Haydn, et vous verrez, ventard. Je vous défie de tourner droit comme moi, et je parie une grosse prise... »

Des musiciens jouent à l'ombre. J'y vois un violo-

niste, tout jeune homme, avec une douce tête gracieuse; — un contre-bassiste pensif et morose, un joueur de clarinette maigre et comme en stupéfaction devant les cris de son arme. Voilà qui est charmant et fin d'observation : — l'homme dans l'instrument, l'instrument dans l'homme. Trois graves vieillards sont assis devant l'orchestre. L'un, grande tête blanche frisée, croise ses bras et écoute. Des deux autres, coiffés d'immenses tricornes, l'un fume, l'autre réfléchit, le menton dans sa main. Derrière, un bon vieillard (c'est la fête des vieillards et des enfants) porte un marmot sur ses bras. Une grosse mère rit à côté de lui. Contre eux, deux compagnons s'exercent à des tours de mastication, fort occupés à l'engouffrement d'un dîner que je crois substantiel. Le plus vorace tourne le dos; mais, en voyant jouer ses épaules, je devine un violent exercice.

Divers groupes sont répandus par-ci par-là. Ainsi, à droite, une jeune fille assise sur une table, les pieds sur un escabeau, qui tient un enfant demi-nu; elle est en robe blanche, un petit collier pend à son cou, une calotte rose piquée de rubans noirs protége ses cheveux blonds. Elle a les bras nus, la joue fraîche; elle est rieuse... oh! mais rieuse!... Les beaux cheveux! le bel œil bleu! Qu'elle est aimable et douce, qu'elle est charmante! Vous cherchez Greetchen, — la voilà, mon Dieu! N'est-il pas vrai, ô poëte! ô Goethe! que votre rêve se réalise?... Charmante fille! elle caresse le regard comme un horizon pur, réjouit comme un mot d'amour; elle idéalise la chair, cette

superbe enfant, qui semble née du mariage d'un lys et d'une rose !...

A ses côtés on voit un enfant et un beau jeune homme. Contre l'arbre, une vieille femme. Par terre, une petite fille sourit toute glorieuse de tenir le grand chapeau enrubanné du vieux danseur.

Derrière le vieillard qui s'avance, remarquez ce groupe d'enfants, — qu'ils sont jolis et bien observés ! Sur la gauche d'autres enfants, — avec un chien qui tire sa langue rose, penche la tête et s'extasie en fin connaisseur. Ce n'est pas lui qui s'amuserait à se faire peindre par MM. Jadin ou Stevens ; — il préfère vivre selon la bonne loi de nature, tout heureux de japper et d'aimer ses maîtres. — « A d'autres les embaumements, » pense-t-il, — et je lui trouve en cela un grand esprit. Que de couples charmants ! Voyez ces deux jeunes gens appuyés l'un sur l'autre. On voit bien qu'ils ne sont que frères à la chaste inflexion de leurs corps. Il est beau, ce jeune homme, — il est fier de cette brune fille qui le prend pour protecteur, trop heureuse de lui ressembler et de l'avoir pour compagnon.

Mais l'analyse est impossible. Cette page a la valeur typique, amusante et détaillée d'un livre. Les aperçus se succèdent, les intentions se groupent finement — sans que la peinture en souffre. Elle est spirituelle, vous l'avez vu, originale. Wylkie en raffollerait. Elle a moins de détails que le peintre anglais, mais elle s'exprime plus largement et rêve davantage. Ce ca-

ractère d'observation, relevé par un sentiment de fraîche poésie et d'idéale nature, est l'âme de la peinture de M. Knaus. C'est un peintre de bonne humeur. Il connaît le rire ; du reste, il connaît aussi la mélancolie, — il charme, il captive.

La toile est peinte avec un rare esprit, par des mélanges, des rapports nouveaux et curieux, tout à fait inhérents au caractère du peintre, alliant la fraîcheur de l'aquarelle à la suave raisonnance de la pâte.

L'émotion en est sincère. Qu'importe le procédé ? y en a-t-il un seul d'absolu ? La grande loi, c'est l'émotion du vrai ; — croyez-en M. Knaus, et

Souvenez-vous-en.

*
* *

Muyden. *Portrait de madame A...* — Un profil qui touche du piano ; peinture chiffonnée et agréable.

Amberg. *Tempi passati.*

. . . Mais où sont les neiges d'Antan !...

mais où sont les arbres gravés, — les mouchoirs brodés, — les sachets, — les tresses odorantes, — les rubans pâles, — les petits gants, — les petits souliers,

— les pensées et les roses, — les bourses de perles et les bagues délicates?... Fondues, fondues, — comme les neiges !... Le cœur vieillit, l'écorce tombe, les roses s'envolent, les bagues s'échangent : — c'est la course aux bagues ; — l'amour poignarde l'amour, — au coin des rues, dans les boudoirs, dans les alcôves, à l'église, dans les champs, — partout. Les amours sont toujours en guerre, morts ou blessés; — et l'homme est si las de leur lutte éternelle, qu'il ricanne comme Méphistophélès devant les épées nues.

Aimable tableau, doucement triste, trop rêvé.

HAMMAN. *Stradivarius*. — Tableau diffus; accentuation uniforme, qui enlève au personnage son prestige en donnant à tout ce qui l'entoure la même vigueur d'effet; ce n'est pas ainsi que l'on intéresse. En concentrant la lumière sur la tête du personnage, le peintre arrivait à un effet d'art très-mystérieux. Que dirait Rembrandt de cela?

MADRAZO. *Portrait de madame A...* — De la grâce, de l'élégance, — peu de peinture. La dame est jolie ; si cela pouvait suffire à un tableau, que de chefs-d'œuvre nous aurions !

Les deux moines de M. VAN MUYDEN m'intéressent. J'ai toujours aimé les moines, quoi qu'en dise mon vieil ami Narcisse, de Trèves, qui se répand journellement, contre eux, en iambes farouches. « Ils sont laids,

ils vont nu-pieds dans les rues, ils ont chaud et nasillent généralement! — ils sont tondus et gourmands, ils méprisent l'humanité puisqu'ils s'en séparent, et chantent faux les louanges de Dieu et celles de l'âme! Ce sont les ours de la civilisation chrétienne et morale ;—comme tels, on doit les laisser lécher leurs pattes...» Pauvres bons moines! ah! la chanson le dit avec beaucoup de sens,

>Quand les capucins sont vieux,
>Ils sont bien malheureux.

Pauvres bons moines, qui rêvent si bien, vivent si doucement, sont si humbles et honnêtes, — si bonnes ménagères! O doux misanthropes sans le savoir, âmes reposées que la foule effraie, comme les oiseaux des solitudes, ce n'est pas moi qui me chargerai de la redoutable mission de vous faire aimer la vie!...

M. Muyden pense de même; — il est à regretter que ce soit plus en poëte qu'en peintre.

De Cock. Des tableaux verts ; natures inclémentes, ni gracieuses ni vraies, — consciencieuses.

On abuse un peu du Dante, ce me semble, M. Hanman? La peinture de genre en fait un épouvantail comique dont il serait bon de débarrasser les jardins de l'art. — Et quel Dante de mélodrame! avec sa grande

bouche dévorante, son pas tragique, ses yeux de catacombe, sa couronne de laurier et son capuchon de diable bilieux ! quel Croquemitaine !... O grande ombre, qu'en pensez-vous !... quelle est votre opinion, aimable Giotto, sur ces fantasmagoriques grimaces de votre vieil ami ?...

Il tient un lys à la main, dans votre tableau; nos petits peintres pourraient lui mettre une crécelle. Faites moins souvent revenir Dante de l'enfer, — et laissez jouer les enfants aux billes.

Si ce n'était par respect pour le Dante de M. Corot, qui vient à point nous débarrasser des autres, je ne m'arrêterais pas là aujourd'hui.

ROTHERMEL. *L'Escalier des Géants, à Venise.* — Une lanterne vénitienne, — peu magique.

VERLAT. *Convoitise.* — Le peintre nous montre un chien sentimental. Que les philosophes prennent leurs notes. Vigoureusement peint, — un peu terne.

MAY. *Haïdée et Zoé trouvant le corps de don Juan sur la plage.* — Un joli coloris; un doux sentiment qui ne manque pas d'attrait en dépit de la vérité faussée.

GEMTCHOUJNIKOFF. *Paysanne de la petite Russie.* —

Une jeune fille entr'ouvre une porte. Elle va entrer dans sa chambre, qui est obscure, et montre la campagne et le ciel. Par la porte disjointe passe la joyeuse lumière.

Délicieux sujet traité en vignette. J'en parle pour le charme poétique tout à fait nouveau, je crois.

**
*

Il y a cent personnes dans votre tableau, monsieur, — deux cents. — On s'occupe, je crois, de médecine. — Est-ce là tout? Mon Dieu, quel petit intérêt! Ce fond fluide, cette lumière divagante surgissant au hasard, courant comme une insensée à droite et à gauche, ces gens de bois vêtus de robes neuves, tout ce luxe, toute cette représentation, cet éclat factice sont bien pauvres, avouez-le. Je n'ai rien vu qui choquât l'œil davantage et manquât plus d'intérêt. Je ne sais quoi vous dire, monsieur, car vous avez beaucoup de talent. — Les gens médiocres tombent dans le ravissement. Vous êtes coloriste, vous n'ignorez rien dans votre métier, — en un mot, vous savez rimer; mais, où est votre âme? Vous savez combiner, *régir* une scène; où est le souffle avec lequel vous faites s'entre-choquer tout votre monde?.. Oh! triste! triste l'erreur habillée décemment et même parée !... Triste, triste l'âme vide! — Horrible, la vérité jetée en pâture à cette bête fauve qui a nom théorie ou formule...

Tenez, monsieur, vous êtes érudit, travailleur, ha-

bile, vous savez, vous devez apprécier : eh bien ! que pensez-vous de ce charbonnage d'enfant que j'ai vu ce matin sur un mur?

Vous souriez, n'est-il pas vrai? — de dédain, — c'est votre droit. Je souris aussi, mais charmé. Cet enfant, qui ne sait rien, peut tout apprendre; — rien n'est faussé en lui, il sera peut-être un grand homme. — Vous, vous savez tout, — dix fois plus qu'il ne faut pour bien faire, — et cet assemblage de qualités ne réussit à produire que des choses vicieuses; — la partie n'est pas égale. Il aura le pas sur vous tant que ses charbonnages ne vous seront pas sensibles. Il est

dans la nature; vous n'y êtes plus. Pardonnez-moi, monsieur, de m'en attrister si vivement.

Schmitson. *Chevaux hongrois jouant avec des chiens de Czikos.* — Du mouvement, de l'originalité. Un Troyon sauvage et pâteux; à première vue, je prenais ces chevaux pour des ânes au collége, en récréation.

Weiller (M^{lle} de). Bien fait, —très-vivant quoique sec de tournure. L'homme est sévère, — la peinture impitoyable de raideur. Ils vont bien ensemble.

Gaggiotti (Richards). *Une Dame italienne.*—Voilà un portrait qui revient de l'enfer. Je ne puis y jeter les yeux sans être oppressé. Que deviendrais-je si je rencontrais dans la rue cette aimable dame et son enfant?... Il est vivant; les yeux s'éclairent d'une façon violente; sombre portrait à la manière noire. C'est de la peinture nerveuse, faite avec un esprit inspiré, — fort éloignée de la nature, mais qui doit y revenir.

Achenbach. *Le Môle de Naples.*— Un grand terrain gris, légèrement nuancé de violet, — précédé d'un degré de pierre qui descend dans un autre terrain cendré, dont on ne voit qu'une partie en équerre. Sur ce degré, quatre hommes se reposent assis et couchés. Promenons-nous autour de ce grand bassin où des lions dégorgent de l'eau. Plusieurs jeunes femmes y plongent leurs cruches; un porc rôde, béatement gras; des bateliers, leur rame sur l'épaule,

causent. Écoutons, maintenant : Voici que, sur l'un des lions, un musicien s'est assis; il pince de la guitare, et son camarade, debout, improvise une chanson. De quoi parle-t-il et pourquoi ce poignard dans sa main? Encore des folies, sans doute ! Fauvette sanguinaire, il excite l'esprit à la révolte ! Allons, taisez-vous ou chantez autre chose ; — chantez l'amour devant ce ciel pur, ce soleil couchant, cette mer immense où le rêve nage à pleines brassées. L'eau sourit au ciel, le ciel à la terre ; les maisons, baignées dans l'eau, sourient à leur reflet d'or. Tout brille, tout étincelle ; on dirait que le soleil est venu se promener sur la berge en y laissant un éblouissant sillon. O repos consolant de la nature! ô beau ciel italien! quand mes yeux s'ouvriront-ils vers vous ! J'y vois passer toute une vie antérieure !...

Allons, féroce chanteur, rentrez le poignard dans sa gaîne, ou jetez-le dans cette vaste mer pour qu'elle l'engloutisse à jamais. Trop souvent la chanson fut l'amie de l'épée...

Le rose Vésuve fume. On dirait un géant qui sourit silencieusement après avoir fait une grosse peur à l'enfant qui venait vers lui. Les petites barques à voile frétillent, au bord de l'eau, près des maisons blanches, pareilles à des mouettes. Venez un peu à droite, maintenant. Bonjour, Monsignori! — vos bas rouges et vos lunettes me plaisent. — Eh bien, vous aimez donc les fleurs, gros sensuel? vous en embaumerez votre repas, et direz *Benedicite* le nez dedans. Décharchez vite ce pauvre âne maigre : il vous

en saura gré; — or, je ne sache pas que l'amitié d'un âne soit à dédaigner : il y a tant de gens d'esprit qui font leur société de sots qui les applaudissent. On perd bien des amis pour n'avoir pas su les flatter... Ah ! Monsignori, vous le savez mieux que moi : aussi ne commettrez-vous jamais pareille bévue... Voici des concombres, des figues, des raisins ; — prenez garde à ce poêlon enflammé. Voici une perche, — et tombant de cette perche, une toile. J'y vois écrit *Napoli*; une énigme rouge gambade au-dessous, — espèce de lune en maillot. Espiègle et railleur symbole, il dit bien des choses à cette foule bigarrée ;—les comprend-elle ?...

De braves ouvriers sont assis sur un tronc d'arbre; ils prennent le frais et vivent heureux dans la nonchalance de cette tiède soirée.

Tout est bien dans cette peinture : les attitudes des groupes, — l'air, l'espace, la lumière. Le ton se pose juste. Il y a une ineffable harmonie d'ensemble. Je voudrais tout détailler : les collines baignées d'ombre, peu à peu s'élevant vers la lumière et se dorant; le mur de fond avec les maisons grises d'en bas, plus blondes vers le haut; le petit goupe dans l'or du couchant près des barques ; le feu (c'est la première fois que je le vois reproduit par le pinceau); les quatre hommes assis sur les dalles. Parcourez la ligne de terrains, de droite à gauche, et remarquez l'insensible mouvement des ombres, — là froides déjà, ici, ambrées et chaudes.

Oui, c'est Naples! — non pas le Naples des cou-

lisses bon à jeter à la mer, mais la gracieuse et simple souveraine des eaux, assise au bord de son golfe amoureux. Si j'y vais un jour, je le reconnaîtrai, ce beau môle, — à un grain de poussière près, — et je boirai de l'eau de cette fontaine, en souvenir de l'émotion du tableau.

Qu'il est charmant, — et coloré, — et sincère. Admirez son art parfait, sa nouveauté, sa naïve science et sa robuste grâce.

Je le déclare : rien ne me satisfait à ce point comme nature. Cela console un peu, croyez-moi, des mensonges rencontrés sur sa route.

La Visite du curé, de M. Muyden, est un petit tableau plein d'intentions fines que la brosse n'exprime pas toujours assez juste. Il en est de même pour son *École d'enfants à Albano*. Il y a une timidité, une mollesse qui indisposent. Son pinceau n'ose pas, il recule devant toute audace, — il transpose ses effets primitifs à les rendre méconnaissables. — Languissante et boursouflée, sa peinture parle tout bas, à l'oreille, d'une voix épuisée, et cligne ses yeux, pareille à une malade coquette que tout effort contrarie.

Elle est jolie, elle est fine, mais mièvre à tous les points de vue. C'est la gentillesse des enfants souffreteux. M. Muyden aura un succès de mères de famille.

** **

M. Lies. — M. Leys : à peu près le même nom;

seulement, le premier copie le second. — Cela ne peut tromper personne, j'espère. Il s'agit cette fois de M. Lies qui nous envoie *les Maux de la guerre*, une gothique naïveté affectant des tons de fresque. Après avoir signalé la source d'inspiration, je suis loin de calomnier le résultat qui est agréable, pittoresque, même intéressant. J'y trouve un bon rappel du vieux style; j'y vois des grâces surannées, — des effets étranges, — une décision, — une rudesse d'accent qui me séduisent. Le monde gothique allemand y est fort bien figuré : — soudarts et reîtres, blêmes figures, rudes trognes, fronts sévères, bouches grimaçantes de chimères, barbes épineuses... — le peintre nous montre en conscience toute cette héroïque vieillerie. Le dessin est bon, la composition agréable.

Vous faut-il le sujet? Ce sont des vainqueurs qui boivent et rient, — des vaincus qui pleurent, grondent ou supplient. Tout cela défile à cheval, à pied, — joyeux, triste, désordonné, pensif ou railleur. Ce sont les malheurs de la guerre, — et aussi les malheurs de la vie : les passions et les idées ne produisent-elles pas de tout temps des batailles, des pillages ou des meurtres!...

BAADER. *En pays conquis.* — Un héros de taverne s'exerçant à des grâces de ballet. Grande peinture enflée, d'un plaisant dégingandage. Une vigoureuse erreur; — faut-il dire de jeunesse?

STEVENS (Joseph). *Les bœufs.* —

> Lorsque je fais halte pour boire,
> Un brouillard sort de leurs naseaux,
> Et je vois sur leurs cornes noires
> Se poser les petits oiseaux.
> <div style="text-align:right">PIERRE DUPONT.</div>

Ces quatre vers sont charmants. Je remercie le peintre de me les avoir rappelés.

PREHN (Guillaume). *Une écurie en Prusse.* — Agathe très-colorée à qui il ne manque qu'un peu plus de nature pour être tout à fait charmante.

*<div style="text-align:center">**</div>*

Je reviens à M. Stevens — par une transition animale toute naturelle qui vient à point. M. Stevens aime les chiens d'un amour *aveugle;* il les dorlote, il les habille, les instruit, leur apprend à poser (quel chien de métier!) à chiffrer, à philosopher, et fait si bien, qu'il transforme leur aimable esprit en une importance de mauvais ton dont il serait juste de ne pas les rendre responsables. J'aime les chiens; je leur trouve une singulière harmonie de caractère dont je suis épris; il en est même un dont j'ai illustré poétiquement le collier. Enfant, il me souvient d'avoir pleuré deux semaines sur un Pyrame mort de vieil-

lesse. — Mais je n'aime pas les chiens qui font de l'esprit : en vérité, c'est être deux fois bête.

Je ne dis pas cela pour ceux de M. Stevens. Cependant, il serait bon de constater qu'il leur prête de trop jolis mots, — et qu'ils abusent un peu de l'attention qu'on leur accorde. Au surplus, ils finissent tous par se copier ; si bien qu'à la longue on a les oreilles un peu écorchées de cet esprit courant. Que les chiens savants me mordent ! ils n'auront pas ma langue.

J'arrive à la *pauvre bête*. Ni pauvre ni bête, ce me semble : ainsi habile à faire faction, — ainsi vêtue d'une belle casaque rouge et coiffée d'un bonnet vert?

Ce chien — c'est un chien — se profile sur un fond de mur gris. A côté de lui, il y a une sébille et quelques sous dedans. — On distingue tout en haut les premiers vestiges d'un orgue. Joli chien, bien peint, dans un accent qui s'éloigne tout à fait de la nature. Il ne vit pas ; la couleur en est agréable.

Heureux moment. Un singe — c'est un singe — attaché au ventre par une petite chaîne, ravage un sucrier chinois plein de morceaux... de sucre. Un pot en verre sombre, un vase de cuivre sont près de lui. Comme fond, nous avons un mur gris recevant le soleil par une fenêtre qui est censée s'ouvrir en face.

Même procédé rude et sec. Ces peintures sont des sculptures. Les bêtes crèvent dans leur peau, — des

peaux de marbre. C'est vigoureux, d'un vif coloris et pourtant froid, systématique, amusant et faux. Je voudrais bien savoir ce que veulent les lumières crayeuses qui sont sur le pot de verre? Tout me paraît en sucre dans cette toile. Le singe est bien : il rappelle Decamps. — Bah, j'aimerais mieux encore le voir me rappeler le Jardin des Plantes... C'est là qu'ils vivent et cabriolent avec un joyeux entrain!

A propos de singes, j'en connais un merveilleux. — Ils le sont tous, me répondrez-vous; celui-ci l'est entre tous. Il s'appelle Timothée; on lui a appris à peindre, — à peindre! oui, vraiment. Cette histoire vous paraît phénoménale dès le début; elle n'est que bouffonne par la suite. C'est égal, je la trouve bien charmante pour ma part. Imaginez-vous, mon ami...

Mais je ne puis aller plus loin cette fois, à mon grand regret. S'il me revient des singes sous la patte, je vous la dirai. — Peut-être même sans cela, un jour où nous serons bien en train de grimacer, vous et moi.

SALLE XI.

CONFESSION.

J'étais un homme tout à fait malheureux, s'il faut vous l'avouer, indulgent ami, — tout à fait malheureux, croyez-moi.

J'ai passé bien des nuits sans sommeil et bien des jours sans rêve, harcelé par de sombres pensées.

Les divagations de mon esprit me faisaient frémir, et, ne voyant aucun remède à son trouble, j'avais pris le funeste parti de me taire.

Car, si bien parler est nécessaire en littérature, bien penser me semble tout aussi indispensable. Je n'ignore pas qu'il est bon nombre de critiques de l'avis contraire, heureux de vivre, qui se fatiguent rarement la cervelle aux recherches, parlent avec dextérité de choses inconnues, tout heureux de confectionner de jolis petits chapelets de verre sur lesquels le public dira ses *ave* admirateurs.

C'est le voyage autour de ma chambre des régions inexplorées. Quel écrivain, ayant la langue bien pendue, ne peut s'affirmer de temps à autre, auprès du bon public, capitaine au long cours?...

« Toutes les balivernes sont aimables à écrire, » — pense un philosophe de l'antiquité. De nos jours, en connaissez-vous beaucoup qui résistent à ce fructueux plaisir? On ne l'a jamais fait, du reste, avec une pa-

reille ardeur, ni avec un semblable esprit. Cette désinvolture d'opinions puisée aux plus charmantes sources de l'erreur, formulée avec un sans-gêne plein de grâce par de badaudes commères éprises de leur langue, ne manque ni d'intérêt grotesque, ni d'apitoiement chagrin. On n'a jamais vu un tel luxe d'inutilités, ni un tel assemblable d'erreurs magistralement exprimées.

Aussi, le public imbu, gorgé, huilé de cette franchise de mauvais aloi, pédante, hautaine et brave, remuant les idées moisies à poignées, fouillant les cieux voilés de l'avenir, escaladant l'Athos et le Pathos, bourrée de livres sentencieux et de contes de nourrice, d'aperçus clairs et de gais propos à l'usage de tout le monde, — aussi le public va-t-il criant partout : A bas les justes ! à bas le vrai !

Combien peu d'hommes osent lui tenir tête ! Ne s'agit-il pas de commettre, en effet, une bien mauvaise action... « Prenez ma main, cher bien-aimé, dit la Vérité nue, et conduisez-moi dans votre monde habillé. Qu'il voie mes formes radieuses, la splendeur éclatante de mes carnations, mon beau sang, ma belle vie active ; qu'il entende ma voix sévère et harmonieuse, qu'il se penche sur mes yeux purs où se reflète l'admirable monde du juste. »

L'homme choisi part fièrement, montrant sa belle conquête. Vous pensez les cris, les quolibets, les injures, les jalousies !... On s'ameute, on s'insurge contre ce téméraire en guerre ouverte avec les lois du monde, ce bandit social qui, ayant capturé un tel

trésor, ose le montrer et en faire le merveilleux bouclier de sa vie insolemment triomphante : ah ! pardieu ! une telle audace !...

Allons, mon enfant, rentrez au puits ; — tout au fond ; — votre douce sœur, la petite Cendrillon est assise, elle aussi, dans les cendres froides du foyer, et si belle, elle pleure de se voir si humiliée... Allons, mon enfant. Pourtant il faisait un si beau soleil !... Hélas ! hélas ! Vérité, ma pauvrette, le soleil ne luit pas pour tout le monde.

Où en étions-nous resté, ami ? Ah !...

J'étais un homme bien malheureux, disais-je, — bien malheureux de divaguer — en peinture. Le crime est d'autant plus inqualifiable. Il est si facile de se taire sur un art pour lequel on n'a qu'une médiocre assimilation de caractère, qu'une fatigante sympathie de lettré... Vous ai-je dit, ami, que la peinture était l'élément le plus propre à la divagation ? C'est que là, on peut juger par les yeux ce qu'on ne sent pas avec le cœur, — par les traditions écrites ce qu'on ne comprend ni avec les yeux ni avec le cœur. Quelques idées intelligentes, — deux ou trois vérités incontestables pour tous, — et plusieurs grosses erreurs brodant sur le tout, suffisent pour vous établir homme d'art.

Parmi les meilleurs juges, ou réputés tels, le plus grand nombre ne s'impose pas autrement.

J'ai connu... c'était à Bruges,—je crois,—un riche collectionneur de peintures, fort en crédit d'opinions. Sa galerie se composait de plus de mille toiles appar-

tenant à toutes les écoles, également belles et précieuses. L'homme était aimable; un peu d'érudition artistique gâtait par malheur ce sentiment naturel. Il avait lu beaucoup de livres et aimait à la folie les anecdotes. Ce galant causeur savait trouver mille balivernes intellectuelles dans l'anatomie d'un orteil. Il parlait souvent, les larmes aux yeux, des trois pinceaux du Tintoret : pinceau d'or, — pinceau d'argent et de fer. Ainsi, tel des tableaux de ce maître présents dans cette galerie avait été fait avec le pinceau d'argent; tel autre, avec le pinceau de fer! Le pinceau d'or servait sans doute aux fêtes carillonnées. Jusque-là, rien à dire; les fables sont autorisées. Il parlait convenablement, pendant une heure, de Titien, Rembrandt, Rubens, etc., etc. Mais arrivé dans une salle et devant certain tableau piteux que je ne puis me rappeler sans confusion, voilà que son admiration éclatait de nouveau avec une bonhomie ignorante, pleine d'aperçus insondables. L'échafaudage de connaissances croulait avec un grand fracas.

Pauvre homme! il avait suffi d'une seconde pour montrer le néant de cette phraséologie de perruche. Le dieu-critique reprenait sa marotte d'homme, — la Beauce courait se fondre dans les Landes.

Ainsi de nous, tous plus ou moins cousins du brave Brugeois. Les peintres crèvent de rire, le menton sur nos livres, et croient assister à une féerie.

Or, j'étais fort en peine de mon esprit malade de

déraison, et un peu inquiet de mes jugements futurs. Le *Néron* de M. Mazerolle ne pourrait me causer une plus malsaine terreur. Je dormais à peine, un démon louche me tourmentait; j'enviais la quiétude étrange et systématique des articles erronés de M. Délécluze.

CHAPITRE PREMIER

Comment je fis rencontre d'un critique — et de ce qui s'ensuivit.

Cherchant un rafraîchissant aux excitations puériles de mon esprit, j'entrai dans un cabinet littéraire où je vais bâiller quelquefois.

— Donnez-moi un livre... consolant, dis-je à la dame, — un livre qui ait le secret de distraire des oppressions.

— Consolant?... Bon, dit-elle, propos de femme. Elle grimpa sur son échelle et me tendit les *Mille et une Nuits*, après avoir soufflé sur le livre avec un sourire malicieux.

— Ma chère dame, lui dis-je à l'oreille, je ne partage pas encore le sort des rois trompés par leurs sultanes, mais je ne puis que vous remercier pour la sagesse philosophique qu'il contient. Hélas! j'en ai grand besoin, pensai-je, et je devrais savoir prendre mon parti de choses dont tout le monde s'arrange convenablement.

—Parbleu! s'écria un critique obèse de ma connaissance, qui vint droit à moi en secouant sur ses yeux

ses longs cheveux légendaires, —vous voilà?... que devenez-vous donc?

— Je deviens causeur,—peu de chose.

— Dans quel pays littéraire?

— Dans le *Quart d'Heure* : une île découverte hier au public émerveillé (pardon, c'est une formule). J'y ai fait rencontre de deux exilés se racontant mutuellement leurs aventures; j'ai dit à mon tour les miennes à travers l'Océan peu pacifique de Paris. Maintenant, nous sommes en train d'y construire une vaillante pirogue, bonne à flotter, bonne à combattre. Notre grande originalité consiste à nous servir de plumes pour avirons.

— Ceci est du Watteau tout pur.

— Votre image vient à propos. Figurez-vous que je suis chargé de peindre la pirogue, — sort funeste!

— Tiens, je brosse le salon du *Journal des Inutiles*. Lisez-moi, vous verrez...

— Merci.

— Eh bien?

— Eh bien, la palette m'est aussi inconnue que le mausolée d'Omar. Je suis dans la situation de cet esclave français à la cour de Maroc, qui s'improvisa fièrement maître peintre pour échapper au supplice de la décollation infligé à ses compagnons. De même qu'il couvrait d'informes barbouillages les murs de Sa Hautesse, je couvre mon papier d'informes jugements. Je ne suis sûr ni de mes yeux ni de mon esprit. — Vous riez? En effet, cette susceptibilité est

peut-être un peu exagérée; dans tous les cas, elle implique une louable modestie.

— N'est-ce que cela? vous êtes encore bien innocent pour un juge. Imitez-moi, mon cher; je vous livre mon procédé : Nous voici dans un cabinet de lecture, n'est-il pas vrai? j'y viens tous les jours. Je feuillète les journaux, les revues. Tout article sur le salon me passe par les mains. Je l'analyse patiemment, j'en fais des extraits, — et, après avoir amalgamé le pour et le contre, j'y ajoute, sous façon de condiment, quelques erreurs ou quelques vérités que j'ai notées moi-même devant le tableau.

Cela ne fatigue aucunement. Je fais mon article de l'article de tout le monde. Le croiriez-vous? ma combinaison fait école. J'ai trois amis qui se trouvent fort bien de ma recette; ils l'ont eux-mêmes communiquée à d'autres avec la même abnégation. — Au revoir.

— Merci.

— N'oubliez jamais d'arriver après les autres et de répéter ce qu'ils ont dit ensemble. C'est le meilleur moyen de passer pour un homme supérieur.

— Que le diable te décore ! m'écriai-je.

CHAPITRE II.

Je rencontre un second critique. Il m'aborde civilement, et, sans rougir le moins du monde, entame le dialogue suivant :

— Sacrédié! vous êtes ici?
— Voyez, — pour affaires.
— Affaires de notes?
— Oui; on ne voit plus que cela maintenant : des preneurs de notes. Que de taupiers dans le nombre!...
— C'est bon tout de même. Qu'importe au public l'aveugle ou le voyant, si la clarinette va son train? Entre nous, je ne m'y entends guère, vous le savez. La clarinette, c'est ma plume; — mais, voilà mon chien.
— Ce brave homme qui vous attend, là-bas?
— Justement.
— Il vous conduit?
— Devant les bons tableaux.
— Et vous discutez ses avis?
— Je les écris.
— C'est donc un bien grand esprit?
— C'est un peintre. Il juge net, — en homme du métier; et, sur ce canevas, je fais cabrioler des phrases qui gâtent souvent son jugement, mais l'embellissent. Je vous recommande ce système de compé-

rage. Il a peu d'unité; seulement, il donne un vernis d'art qui n'est point à dédaigner. De très-hautes illustrations littéraires se servent de cette commode formule; — vous allez les voir.

Et en effet, j'en vis passer peut-être deux, peut-être trois, les yeux fermés, sublimes aveugles, tenant en laisse le malin conducteur, tâtant leur route de la plume, et portant au cou la follichonne pancarte :

> privé de la lumiare!

CHAPITRE III.

Apparition d'un troisième critique.— Son profil. — Dernier moyen, le plus lumineux.

Comme je me retournais, indigné, pour rire de toutes mes forces, Hector Cithare passa rapidement devant moi. Il courait vers un groupe arrêté devant la *Rosa Néra* de M. Hébert. Il courait, essoufflé, le carnet au poing, le front plissé.

Hector Cithare travaille dans

LE BLAIREAU!
A l'usage des gens du monde.

Il a fait des études très-remarquées... de son ai-

mable famille, sur *les vicissitudes de l'art en France*, après avoir visité toutes les galeries d'Europe, et en avoir rapporté plusieurs cahiers de notes où se trouvent consignées, entr'autres, ces deux profondes remarques :

« *La pompe du Titien éblouit les yeux. Chose remarquable! malgré sa nature païenne, il a pu faire des tableaux religieux !* »

« *Véronèse manque d'âme. Sa lumière ne devrait pas empêcher de voir une émotion dramatique sur les figures de ses personnages.* »

Je le suivis pour jouir quelques minutes de sa conversation désobligeante. Plusieurs orateurs faisaient tout haut leurs réflexions devant le petit tableau ; Hector Cithare, l'oreille tendue, crayonnait. Je m'approchai à mon tour et lui criai dans l'oreille :

— Fort bien. Il écrivit aussitôt : *fort bien... peint*. En levant la tête et m'apercevant...

— Comment, ici ?

— Oui; à ma grande gêne, s'il faut le dire. Alors je lui fis part de mes inquiétudes, de mes scrupules.

— Par exemple ! s'écria-t-il avec un rire de singe, vous êtes un singulier personnage. Comment ! vous prétendez avoir une opinion à vous, — à vous seul, comme un homme arrivé ? Mais c'est de l'orgueil. Voyez, moi, je ne suis point fier : je prends modestement l'avis de tout le monde ; je suis à la piste des rassemblements, et je note les dires de chacun, en ayant bien soin de les présenter dans un ton délicat qui ne choque personne. Aussi, chacun m'ap-

plaudit, parce que chacun se retrouve dans mes jugements.

— La personnalité est un habit de soie claire qui choque en effet tous les imbéciles puritains.

— Défiez-vous-en. Quant à moi, je ne quitte pas le noir.

— Pour assister à l'enterrement perpétuel de votre esprit.

— Ma foi, j'aime mes aises. Je vous trouve bien bon de vous inquiéter. Venez avec moi, — venez vite, là-bas ; il y a trois personnes qui causent devant le *Saint Sébastien*.

— Mais c'est une horreur, votre métier, — un enfer ! la négation de toute âme !...

— Très-bien, très-bien ; ah ! mon ami, je respecte vos illusions, mais elles n'ont pas le sens commun. Pardon, je vous quitte... Sapristi, vous me faites manquer la conversation de ces gens-là. On n'irait pas vite, avec vous. A propos, qu'est-ce que vous pensez de ce tableau de Troyon ?

— Je pense qu'il y a un âne qui conduit des moutons et un paysan qui fume sa pipe. Je vais fumer mon cigare dans le jardin.

— Réfléchissez.

Il avait bien dit : Réfléchissez. J'ai dû me soumettre, mais ses idées n'ont point prévalu.

Le résultat de cette délibération a été l'adoption du second système. Le rôle d'aveugle me sourit. Mon conducteur est plein de bienveillance. Il a de l'esprit, du goût, de la patience ; il est affable ; son érudition

pratique doit m'être d'un grand secours. Vous saurez enfin pourquoi la *terre de Sienne* sèche lentement, et comme quoi les glacis avivent un tableau. Il répond au nom de Blaise Gondolin ; il a le nez maigre, la bouche pincée, des yeux émerillonnés, de longues jambes anguleuses, — et se coiffe d'un chapeau taillé sur le patron fantastique de l'aimable écrivain M. Hippolyte Lucas, — en forme de gondole. De là dérive son joli nom semi-pastoral, semi-romantique.

Je vous le présente, ami. Désormais, nous marcherons avec lui :

M. Gondolin !
Le lecteur !
(Saluts répétés.)

**
*

PASINI. *Départ pour la chasse dans les plaines d'Ispahan* (Perse). — Ils vont, ils vont, les chasseurs alertes ; la poussière roule en tourbillons ; quel entrain ! quelle vie ! quelle animation ! Les chevaux s'élancent à travers les plaines grises, vers les dunes capricieuses de l'horizon violet. Les lévriers suivent les chevaux. — En avant ! tenez fermes vos faucons ; bientôt ils monteront vers le ciel limpide pour s'abattre sur leur proie. Que ne peut-on ainsi chasser la vie, — ce monstre fauve ! Chassez, amis ; vos belles esclaves poursuivent aussi l'Amour dans les jardins mystérieux...

Ce tableau me plaît par sa qualité de couleur. C'est comme une nouvelle interprétation de l'Orient. — Il

éblouit. M. Gondolin me fait remarquer le maigre travail du peintre. Le ciel est en effet très-tourmenté. Le canif a trop souvent remplacé le pinceau. La vision subsiste : elle pouvait être meilleure.

BRUNE. *Portrait de M^{me} la marquise de R...* — La jolie femme! et quel dommage qu'elle soit si pauvrement peinte. Pourtant son regard était si doux!...

*
* *

COMTE. *Le cardinal de Richelieu.* — M. Comte fait de l'histoire à la façon de M. Ponson du Terrail, — et une fois sa petite anecdote encadrée, il se croit l'un des premiers historiens de France. Qu'importe la vraie couleur, le geste, l'attitude, la possibilité, l'humanité du sujet, pourvu que tel personnage renommé fasse son apparition ridicule? — C'est là un moyen commode et fort employé de nos jours que ces historiettes peintes connues de tout le monde. — Chacun y met du sien, — chacun détaille ses observations avec une parfaite entente du sujet, et le tableau se trouve ainsi complété. Le peintre n'a pas grand-chose à faire, je vous assure. Tout se réduit à une fouille archéologique. Demandez au cabinet d'estampes de la rue Richelieu combien de peintres il a perdus. Qu'importe au public la lumière, l'accord, la vie, s'il a devant les yeux une bonne histoire sur laquelle il puisse gloser à son aise? Il lui suffit alors de l'expression d'un œil, d'un geste historique de

mains ou de jambes, — d'une lutte racontée par mille chroniqueurs, d'un détail de vêtement caractéristique.

Peignez Glocester comme il vous plaira, mais n'oubliez pas de montrer sa bosse; — c'est votre salut. Peignez admirablement Louis XI sans son petit chapeau décoré de l'image de la Vierge et vous êtes perdu. Le chapeau vous établira grand homme. Vous pouvez badigeonner à votre aise le visage de Louis XIV, — mais palsambleu, n'allez pas oublier sa perruque. — Frisez-la soigneusement : tous les amis de Boileau vous proclameront un génie.

C'est de la peinture à l'usage des lecteurs. — Et, comme elle n'a pas l'attrait de la description, — une légende de plusieurs lignes se charge de l'expliquer, de la commenter, de l'imposer, de la faire admirer. Méfiez-vous de ces peintres, — ils ne savent pas le premier mot de la nature, — ils n'en ont ni le sentiment ni la vie ; — aussi, impuissants à exprimer la plus simple émotion, — ils racontent des fariboles composées. Notre beau pays de France est inondé d'artistes causeurs qui, ne sachant pas peindre une main dans son ton naturel, un pied, une bouche, un arbre, un horizon, un ciel,—font appel à leur cerveau, et, aidés du mannequin, construisent à grands frais ces pompeux châteaux de cartes qui font s'extasier les badauds. Cela dispense d'études sérieuses, cela dispense de vocation. — L'on peut mentir à bon escient à son prochain : n'a-t-on pas l'apparence

d'une idée? Or une idée, dis— '-s critiques littéraires, c'est précieux... mais la palette! — mais la couleur! la gamme juste, les magies de la lumière, les saveurs idéales de la nature exacte! — Allons donc! se passe-t-on d'idées pour écrire?... Oh! les mots! et les parleurs!...

Revenons à nos moutons historiques.

Ce cardinal de Richelieu est en robe rouge, devant une haute cheminée à colonnes de marbre rouge où brûle un feu royal. Il caresse ses chats et les observe. Rien de plus naturel que ces jolis rapports entre gens fourrés d'hermine. Derrière, le père Joseph, l'éminence grise, — un autre chat, — sourit mielleusement aux caprices diplomatiques de son maître. L'appartement est luxueux, peint, doré, illustré d'armoiries.

Eh bien, voilà, s'il vous plaît, une mauvaise toile. Faut-il dire pourquoi? La touche en est molle, indécise, fade. C'est rempli de détails fatigants qui ont plus d'importance que les personnages mêmes. Rien n'est voulu comme effet de lumière. Cela est terne, rougeâtre, incolore. Approchez de la cheminée : que pensez-vous de ce feu théâtral? Le marbre est soufflé,—le parquet a la maigreur du papier. Voyez ces chats de contrebande si mal dessinés, si mal peints. Richelieu a la tête deux fois trop petite pour le corps, —qui est lui-même dans une exagération de longueur phénoménale. Richelieu debout, ses mains pourraient toucher à terre. La tête du moine tombe du capuchon; il est de plus étouffé par le mur de fond.

L'ensemble est discordant, agaçant, plat. Je ne saurais être touché. La scène ne m'intéresse pas, — la couleur me fait mal. — La couleur ! faut-il en parler ? elle éclate dans une gamme rouge qui brûle les yeux ; je ne puis la regarder plus d'une seconde.

Ah ! c'est que c'est le faux, n'est-il pas vrai ? et que l'on se fatigue vite à son intimité ; — de même mon oreille ne pourrait entendre longtemps des mensonges. — Changez votre palette, monsieur Comte ; je veux le juste, parce que le juste c'est l'harmonieux. Je veux la nature, parce qu'elle me sourit au regard et me repose ; — je vis en frère avec elle. Je veux bien consentir à vous accompagner au théâtre, mais vous savez que je ne me fais point illusion et que nous rions ensemble de ses décors mal assujettis. Vos maisons se dressent avec une apparence de force, mais j'entends le machiniste derrière qui crie de sa voix avinée ; « Hé là, soutenez, soutenez le rouleau. » Votre art est un fléau, une peste ; c'est la peinture négative, c'est le brevet d'art donné aux ignorants, aux stériles, qui pullulent et envahissent toutes les régions élevées, et qui, sous prétexte d'inspiration et de travail, viennent fumer négligemment leur cigare dans cet azur céleste. — Vous accablez la France d'erreurs ; vous empêchez toute grande école individuelle, forte, sérieuse et nationale, basée sur la nature, — car nos individualités sont puissantes, généreuses, mais vous les déroutez au début par vos systèmes, vos faciles et séduisantes erreurs. — Veulent-elles combattre ?

la foule les méprise : ne donnez-vous pas raison à son petit bon sens épris des arguments clairs? Comme les autres font du classique antique avec un imperturbable aplomb de plagiat, — vous, vous faites du romantisme classique, en puisant à ces sources mortelles du roman et de la chronique.

Allez à l'école des maîtres, — ils vous diront leurs efforts, leurs aspirations incessantes vers le vrai, cette absolue condition du beau. Je suis las de votre gothique, de votre renaissance pour rire, de ces gestes guindés qui ne peuvent vous être familiers, — de ces attitudes préparées où rien ne dit l'homme, de ce milieu factice que mon esprit me montre bien différent. — Vous êtes faux, — vous égarez ma raison, vous chagrinez mes yeux. — Si la critique se tait sur ce sujet, c'est qu'elle est morte en France, et qu'elle ne tient aucun compte du passé de l'art. Croyez-vous, monsieur, sincèrement, qu'il vous appartienne d'oser cette œuvre de génie : — la reconstitution exacte d'une époque morte? Mais songez donc que les plus grands poëtes l'osent à peine. Il faut un peintre deux fois grand, grand par la science et l'inspiration, pour la tenter avec succès.

Je croirais commettre une grave indiscrétion en vous interrogeant à ce sujet.

Et cette pauvre *Marguerite?* et ce malheureux *Alain Chartier?* O Marguerite! Marguerite! qu'a-t-on

fait de ton cœur?... Dites au peintre de mettre la main sur votre chaste poitrine et de dire s'il la sent battre... Elle va embrasser Alain Chartier, croyez-vous. — Mais les pierres s'embrassent-elles? O Marguerite! Marguerite! donnez ce baiser glacier à M. Comte, — il n'est pas digne du poëte idyllique.

> Tout autour, oiseaux voletoient,
> Et si très-doucement chantoient,
> Qu'il n'est cœur qui n'en fût joyeux :

O poëte! mon cœur est plein de la mélancolie des mensonges...

SCHUTZENBERGER. *Une Mauvaise Rencontre.* — Sortez, vilaine! Ah! vous voilà, rôdeuse! vous voulez du bois! Y en a-t-il pour le pauvre?... La pauvre petite s'afflige et le garde forestier de ricaner. Ah! drôle, si vous n'aviez un fusil sous le bras, que de coups de bâton vous recevriez sur les épaules... Le chien marche derrière, sûr de l'autorité de son maître. Le maître! il a des bottes, il commande, il fume sa pipe avec un coup de lèvre autocratique; — il a pris un air sombre de pouvoir difficile, — il est capable et brutal. L'enfant va pleurer. Prenez garde, petite; tournez bride, agneau : c'est le loup. Il la maltraite, le coquin, pour l'amadouer ensuite; — cela se voit.

Ce qui se voit aussi, c'est que la peinture est sèche, — le paysage maigre. A distance, l'ensemble s'har-

monise. La toile est agréable à voir, mais plus intéressante à expliquer.

Couder. *Le Trio.* — Trois musiciennes, — trois guitares chantant à la fois un air de palette sur l'air de... *Fleuve du Tage.* Joli rococo neuf, très-intéressant.

Desjobert. *Ferme normande.* — De l'herbe à foison, — mais très-verte. Les ânes se régalent.

Fauvelet. *Van Loo.* — Une jolie glace reflétant de mignons personnages. Qu'ils sont coquets et gentils et galants... Ah! mon Dieu! qu'ils sont gracieux! prenez garde de les toucher, — un souffle... et les voilà par terre. Un grain de poussière les ferait tous éternuer.

Ils ne savent pas ce que c'est que vivre, — n'en déplaise à leur gentilhommerie.

Beaucoup de savoir, — un dessin scrupuleux. De la grâce, de l'élégance et assez d'esprit pour faire une mauvaise peinture.

Dubufe (Claude-Marie). *La Naissance de Vénus,* — ou la *Cigarette fantastique.* — Jeune femme dans un nuage. — *Jeune femme grecque sortant du bain.* — Deux erreurs nues ou mal habillées. Du David en manchettes. Ces dames devraient avoir un cadran

sur le ventre. Cette pensée ne m'appartient pas ; elle est d'un fabricant de pendules génevois.

BARRIAS. *Portrait de M^{me} de B*. — Sec et dur; dans un ton disgracieux. La dame sourit; je la trouve bien bonne. M. Barrias a du talent.

PEYROL (M^{me}). *Famille de chats.*— J'aime les chats. — Je respecte les femmes. Je ne dirai donc du mal de personne.

Versailles au XVIII^e siècle ; terrasse du Grand-Trianon.

LETTRE A NINETTE.

Petite Ninette, petite Nini, c'est dans quelques jours ta fête, — ta jolie fête du mois de mai. Il y a longtemps, longtemps de cela, nous la passâmes sur la terrasse du Grand-Trianon. Te rappelles-tu les jolis bonshommes en pain d'épice que nous y mangeâmes, et le grand panier de fraises acheté à la pauvresse aveugle de la grande allée, qui pleurait, de ne pas vendre, en attendant sa méchante mère? Tu lui donnas ton bouquet de roses. Petite Ninette, petite Nini, que j'étais heureuse de ta joie, te voyant si bonne, et que cette journée me parut courte passée avec toi à rire et à courir sur l'herbe! Te souvient-il que je t'avais promis des bonbons? Je ne pus remplir ma promesse. Je te les donnerai cette fois, quoique tu sois bien grande, car les femmes aiment toujours les friandises. Je veux y joindre une belle boîte, où tu puisses ren-

fermer, plus tard, tes ouvrages de broderie, — quand les bonbons seront croqués, mon petit écureuil chéri.

Justement, j'en ai vu une charmante dans la boutique de M. Montfallet. J'irai trouver le peintre et j'en ferai l'acquisition. Vas-tu être heureuse? Imagine la jolie chose et la bizarre chose. La couverture représente justement le Grand-Trianon : il y a des arbres fins comme de l'herbe, des ciels doux comme du coton, — et des personnages à croquer, — du vrai sucre. Ah! gourmande, gourmande, vas-tu te régaler... Ah! petite Ninette, petite Nini, je ne te dis pas tous les bonheurs de cette amusante surprise.

Adieu; je baise tes cheveux blonds, et t'engage à aller passer l'été à la campagne.

LÉVY. *Ruth et Noémi.* — Des attitudes. Un coloris de petit tableau éclatant tout à coup sans se fondre dans la gamme générale. Voilà un homme intelligent qui se noie à Rome en pleine académie. Quel sauveteur aura le courage de le prendre par les cheveux et de le porter sur la berge, en pleine nature?...

FAIVRE-DUFFEZ. *Portrait de M*me *la princesse Alexis Chasfoskoy.* — Charmante femme, en robe lilas. Des yeux où l'intelligence rayonne. Le front, plein de noblesse et de douceur, dit un sentiment parfait des belles choses. Son cœur doit être bienveillant et aimable. Elle seule ne pose pas. C'est ma passion au salon.

Peinture intellectuelle.

ODE A L'AMOUR

Dédiée à M. Voillemot, qui a fait
un pâle tableau de l'Amour ou Zéphir.

I

O joli enfant! joli enfant!..... papillon de chair, flamme diaprée, étincelle subtile, fleur mortelle, caresse mystique, flèche empoisonnée, étoile, musique merveilleuse, souffle pur qui traverses nos fronts brûlants en passant sur les bouches roses des femmes, joli enfant fait de lumière et de parfums... joli enfant, doux Néron des âmes, que je t'aime!

II

O joli enfant! joli enfant!.. plus perfide que l'ombre amoureuse des forêts indiennes, plus hypocrite qu'un regard de femme baissé sur un mensonge, égoïste débauché qui souilles du miel de ta parole tant de jeunes cœurs fervents, mauvais frelon toujours en guerre contre les roses qu'épouvante ton venimeux aiguillon, tyran railleur acharné après notre lamentable et suppliante faiblesse; — ô joli enfant! joli enfant! doux Néron des âmes, que je te hais!

III

Enfant blond comme les rêves du printemps, plus léger

qu'un soupir de libellule avec tes ailes d'azur, plus changeant que les aubes, plus savoureux que la fraise des bois, inconstant comme la mouche d'or toujours en quête de fleurs nouvelles; — bel enfant, bel enfant, souviens-toi de moi!

IV

Ange de piété, qui relies le ciel à la terre, bel arc-en-ciel épanoui sur l'homme, consolant ami si doux à l'âme affligée que tout espoir abandonnait en ce monde, amante et mère dont le cœur est un abîme de tendresse, plage limpide où dorment, côte à côte, sur un lit de perles, les caïmans et les mouettes, les blanches baigneuses et les forbans, les nègres et les négriers; — bel ange, bel ange, oublie-moi!

V

Plus irritable que l'Océan voilé d'un nuage, plus tendre que la jeune fille vierge, dont l'oreille est caressée par un mot délirant, plus brutal et inflexible que l'épée victorieuse, plus odorant et mystérieux que le calice des tubéreuses, — tu traverses notre monde. O joli enfant! joli enfant! prends ma vie mortelle!

VI

J'ai dans ma chambre une belle image, — une belle image où je te vois. Dans une large coupe de cristal au pied d'or ciselé, ton corps diaphane repose. Ta petite main, étendue sur ton cœur, semble dire : Il ne bat plus. Tes pieds d'albâtre frémissent au bord du vase brillant; tes blonds cheveux flottent éperdus sur tes yeux fermés... Une grappe de raisins est à terre, et l'ombre de ses feuilles t'enveloppe. J'y vois aussi

une branche d'immortelle. Profond symbole! n'est-elle pas la fleur des morts et aussi la fleur éternelle!... Une larme de vin tombé sur ton cœur suffit donc pour le noyer... ô frêle trésor! Ce qui ranime notre vie te donne la mort? Ha, ha, laisse-moi me réjouir à mon tour de ton agonie. Pauvre enfant! joli enfant! que je suis heureux de te voir ainsi : roi tombé sous une larme rouge! La nature venge l'homme. Repose à terre, monstre orgueilleux!

VII

Hélas! hélas! les paroles de l'homme sont bien trompeuses... Je te pleure, maintenant, superbe Amour, après t'avoir maudit. Je couvre ta tête pâle de mes baisers pour la ranimer. Ouvre tes yeux, pauvre petit, secoue ton corps engourdi dans cette ombre cruelle, et viens sur mon cœur. Viens, tu n'y trouveras ni roses, ni dahlias pompeux... Des bruyères solitaires et quelques feuilles d'absinthe bien amères; — mais je te réchaufferai longtemps, longtemps; petit serpent! doux Néron des âmes, je te réchaufferai malgré ma haine!

VIII

Oh! certes, il fut heureux le rêveur qui te fit voir ici, comme chez moi, avec cette svelte grâce, bercé sur l'eau bleue, — bercé sur les fleurs, doucement retenu à cette branche de roses qui se penche vers ta bouche pour éclore à l'amour; qui te fit ce corps de neige et te donna ces longs cheveux où le soleil prend ses rayons vivifiants! Il fut heureux l'esprit qui te créa; — mais qu'elle fut inhabile la main de l'artiste qui voulut réaliser ta beauté sur la froide toile. — O joli en-

fant! joli enfant! doux Néron des âmes; — ô joli enfant! mauvais aspic..... de mon cœur meurtri éternellement adoré!...

*
* *

Pils. *Portrait de M*^me *N. G...* — La dame est blonde, très-rose. Elle a une petite tête éveillée et mutine, un cou très-fin, délicieusement délicat d'ondulation, et qui daigne se laisser toucher par un collier de perles; des yeux bleus, — une taille élégante. Ses mains sont croisées sur ses genoux.—Elle a une robe de soie bleue, — une écharpe blanche, algérienne, nouée autour de la taille. Une large dentelle, attachée sur la poitrine par un gros nœud de ruban bleu, flotte comme un nuage sur ses épaules de déesse.

La mortelle déesse est assise sur un divan de couleur jaune. Quelle vie! quelle ardeur! le sang court sous la peau, le cœur palpite... — ce n'est pas pour vous, ami lecteur; — les yeux brillent. Il y a une animation extraordinaire dans cette toile. Elle est peinte dans un accent précipité et fiévreux qui plaît beaucoup; malgré cela, très-soutenue, ferme, serrée. — Sa poitrine se modèle fort bien, — de même le visage. La bouche va s'ouvrir pour parler. Le dessin est net et franc. La touche est sûre, habile, vigoureuse, pleine de verve, — vaillante au possible. La couleur a beaucoup d'harmonie. Le fond gris-clair gagnerait à être tranquillisé, on peut trop y suivre la marche rapide du pinceau. Cela distrait l'esprit et lui

parle trop du travail de l'ouvrier, en donnant à l'ensemble comme un vague accent de facile système.—Le personnage y perd, le peintre laisse croire à des habitudes d'ébauche. Je ferai un reproche à M. Pils pour la grandeur qu'il a adoptée : un peu plus petit que nature. Cette mesure est disgracieuse. Je l'engagerai encore à ne pas abuser des fonds gris-clair, un peu laiteux. Cela donne à la peinture quelque chose de creux et de fade.

Encore un portrait : *M. Lecointe, architecte.*—Très-vif, lestement troussé, sans prétention, d'une aimable et spirituelle allure. Il doit ressembler. Il a dû être rapidement conçu et exécuté. Voilà le véritable élément du peintre :—la grande peinture—et non ces petits bonshommes bâclés en une minute avec la plus surprenante habileté,—mais qui ne peuvent rien pour la gloire de leur créateur.

Si M. Pils ne se gâte pas la main, s'il ne sacrifie pas la vérité, le sentiment, l'impression vraie à l'habileté de la brosse, à une facture étourdie, à ces jolis escamotages qu'il faut laisser aux mauvaises organisations, s'il ne s'arrête pas au succès, à l'engouement de la mode qui peut le prendre par la main, un de ces jours, et l'asseoir sur son trône de verre, il peut devenir (le *genre* à part) l'un de nos plus sérieux portraitistes. Le nombre n'en est pas grand... comptez.

Croyez-vous, monsieur Pils, que ceci ne mérite pas réflexion ? Je désire être assez heureux pour vous convaincre, et ne demande pas d'autre gloire.

Lemmens. *Poules sous un hangar.* — Des poules de lorette; lissées, peignées, lavées.

Duverger. *Les Dames de charité.*—Il est intéressant et doux, ce tableau; la couleur en est heureuse. Il a plu à une petite sœur qui se trouvait près de moi au salon, — et la petite sœur était si jolie! elle avait la voix si douce! des yeux si tendres, si modestes,... que je veux le trouver charmant à mon tour pour l'amour de cette chère femme qui est ma sœur, — et que je ne connais pas!...

Leman (Jacques). *Portrait de M. G... G...* — Si l'homme n'était beau et sérieux, — et grave, avec un front réfléchi, — très-sympathique (il ressemble à un ami que j'ai perdu...), je dirais peut-être du mal de la peinture. Laissons le cœur s'émouvoir et se souvenir...

Brillouin. Une faible variation sur un thème de Venne, le vieux peintre flamand.

Deshayes. *Vallée de Bièvre.*—Nature rêvée, agréable. Le sommeil m'a souvent donné de ces visions.

J'ai devant ma porte un joli musée de figures de cire, — historiques et autres. Le xviii^e siècle y domine. Sur la façade, en carton peint, on lit : *Exhibi-*

tion costumée d'ombres. J'y suis allé une ou deux fois, par curiosité, sans y trouver ni ennui ni plaisir. Ce monde factice me cause néanmoins un étonnement profond. Il est fantastique, il m'effraye, m'intrigue, m'exaspère et me fait rire cruellement. Quand j'en sors, je me tâte pour bien m'assurer que mes organes fonctionnent encore; je me frappe la poitrine pour me convaincre qu'elle résiste et ne résonne pas creux; je roule mes yeux plusieurs fois de suite pour les sentir bouger, et frotte mes joues de mon mouchoir afin de me confirmer leur coloris naturel. L'affreux petit monde! C'est qu'ils sont peinturlurés à ravir; leurs habits neufs prennent exactement le relief de leurs corps, les bas s'enroulent bien autour des mollets, les chapeaux autour des crânes; — les boucles des souliers sont neuves; — les bras s'agitent presque, et ils vous regardent avec des yeux fixes qui semblent interroger. Ah! les affreux êtres! ce simulacre de vie donne la nausée. En somme, tout cela est bien faux, et vide, et triste. — Le dégoût viendrait vite, si le rire ne prenait les devants, — un rire bien portant qui vous venge de ces morts effrontés. Allez-y, ami, vous verrez.

Trois personnages, — cette fois de chair et d'os, — aimables et singuliers, gardent l'étrange demeure où grouille ce musée comique.

On les appelle MM. Chavet, Fichel, Plassan.

Vous entrerez après quelques cérémonies silencieuses. Ayez soin d'affecter des allures de statue —

— de cire... Si vous avez un peu de rouge chez vous, fardez-en vos pommettes; — si vous ne détestez pas la pipe, mettez-en une à votre bouche, et annoncez-vous de cette magique façon : *Le Fumeur endurci!*

LEHMANN (Henry). *Le Pêcheur*. — Deux jolies cigales, en train de chanter l'amour sur la plus haute branche d'un saule.

Portrait de M^{me} L. S... — Charmante femme, sculptée en bois. Elle va tomber de la toile et se casser, si on ne la retient.

Portrait de M^{lle} J. M. d'O... — Peu de naturel. Mal dessiné. La tête n'adhère pas au cou. Toutes les lignes sont rompues, contournées. La pâte est sèche, la coloration sans grâce. Le fond, vert bouteille (le fond de tous ses portraits), terreux, lourd, sans air, sans profondeur, donne à la figure quelque chose de désolant. C'est une belle créature échappée du déluge.

Il y a d'autres portraits; mais on ne peut en faire une appréciation sérieuse. J'ajouterai, en critique secondaire, mais tout aussi juste, que M. Lehmann (1)

(1) M. Lehman n'est pas le seul auquel on puisse appliquer cette remarque. Presque toute l'académie se suit... et se ressemble.

se sert de toiles où le grain transpare sous la mince couche de pâte qui sert à ses modelés, ce qui produit le plus fâcheux effet pour l'illusion de la figure peinte. Voilà véritablement une manie ridicule. Rien de plus fatigant pour l'œil que ce treillage coloré. C'est une véritable tapisserie. Les Gobelins du Louvre en produisent de semblables. Que diable! sachez sauver la matière et laissez-nous un peu rêver devant vos toiles.

Ce système académique auquel *notre* Poussin a donné une si magnifique extension et qui relève, par conséquent, en droite ligne de son école, — est l'opposé de tout véritable sentiment d'art, de toute expression naturelle. Je n'ai rien à faire de votre toile, et je vous sais très-mauvais gré de me montrer que vous avez su la couvrir de couleur.

Je ne retranche rien à ces notes écrites devant les tableaux qu'elles critiquent. M. Lehman jouit d'une grande réputation, je ne puis dire à juste titre; je le crois très-galant homme et homme intelligent. — Assurément, il n'est pas peintre. J'ai vu ses compositions au Luxembourg : c'est de la décoration criarde, du papillotage incandescent. Son Prométhée ne me charme ni comme nature ni comme rêve. C'est d'une pauvre conception. Quant à la peinture en elle-même, je n'en veux point parler : — elle est nulle.

Ainsi des rêveurs et des esprits faibles tout d'abord sûrs d'eux-mêmes, abstracteurs de théories maladives directement opposées à leur art, — ou vulgaires

copistes d'un mauvais maître, renonçant ainsi au début à toute initiative individuelle... Ah! ils savent bien ce qu'ils font; — ils savent admirablement où vont leurs pas, vers quels horizons menteurs; — mais la route est fleurie et douce à leurs jambes mal assurées, — le printemps de la louange leur sourit tout du long... Un jour vient où la nature se venge d'avoir été si longtemps méconnue et dédaignée : sa lumière fait rentrer dans l'ombre... les ombres.

Timbal. *Portrait de M. Ch. Lévêque.* — Encore des grisailles, — au diable!

Grenet. *La Gorge-aux-Loups.* — Une grande ardeur de brosse. Nature un peu plate; de belles études d'arbres. Le rayon de soleil sur l'herbe, les arbres et les chiens, réjouit.

Jacquand (Claudius). *Guillaume Ier, dit le Taciturne, stathouder des Pays-Bas, vendant ses bijoux.* — Suit une longue légende.

Un vieux bahut plein d'orfèvreries précieuses. Je vois là quelques eaux-fortes de Rembrandt qu'il s'est appropriées par le pinceau. Tous ces types de juifs me sont familiers depuis longtemps... La petite fille joignant les mains n'est autre que celle de la *Ronde de nuit.*

En vérité, monsieur, c'est trop de sans-façon.

Quelques mauvaises réminiscences du maître hollandais dans une atmosphère d'amadou. Si on mettait le feu à l'un de ces bonhommes, ils éclateraient tous à la fois.

M. Jacquand n'est pas un peintre, c'est un potier.

CABANEL. *Portrait de M^me...* — Un bon dessin; la peinture est flasque, les chairs n'adhèrent pas aux os. La tapisserie de fond n'a pas d'air. Le corsage manque de fermeté. Le cou, la poitrine s'effacent. La joue gauche, dans l'ombre, se dérobe à la droite par défaut d'harmonie dans l'opposition de la lumière.— Un certain sentiment de grandeur.

*
**

MOTTEZ. *Zeuxis.* — Zeuxis! quel doux nom! Je l'aurais aimé seulement pour cette grâce d'appellation. Son visage devait être pâle, sa voix tendre, pleine de sonorité. Je vois ses yeux profonds et rêveurs. Je ne sais pourquoi j'oserais affirmer qu'il devait être à la fois gai, railleur et mélancolique. Je ne parle pas de son âme vouée au beau, sympathique à toute noblesse, à toute grandeur.

Oh! oui, je t'ai connu, Zeuxis! je t'ai admiré!

Noble artiste au nom plus doux que le miel de ton pays, il me semble qu'un lien fraternel nous unissait; que nous avons échangé autrefois des paroles affectueuses; ton atelier m'est bien présent à l'esprit : il

était isolé au milieu d'un grand jardin, près de la rivière ; on y montait par cinq marches de marbre blanc ; contre la façade une vigne étendait ses rameaux. Des lauriers roses fleurissaient tout autour, dans de grands vases noirs, entre les colonnes d'ordre ionique, qui soutenaient la voûte de ce temple sacré de l'art. Un petit joueur de flûte, aveugle, en tunique violette, se tenait toujours à la porte et répondait aux gens qui venaient pour te voir pendant ton absence : « Zeuxis n'est pas là, le bon Zeuxis ; si vous voulez l'attendre, je vous jouerai de la flûte. C'est lui qui l'ordonne. »

N'est-ce pas cela ?

De loin, on entendait ton rire clair, ta parole charmante ; tu étais affable et bon ; ton abord reposait les yeux, — et le soir en buvant le vin de Samos, sous le grand olivier de notre ami Horeb, le tavernier égyptien, après avoir parlé avec enthousiasme de ton art divin, nous aimions à t'entendre chanter les belles strophes de Pindare sur l'amour. — Chacun reprenait en chœur, et j'accompagnais sur le luth d'ivoire.

Quand la lune descendait derrière la colline, nous nous retirions ; les yeux fixés sur le ciel pur, tu rêvais. Mais que j'aimais ton sourire amoureux lorsque, arrivés à ta porte, le petit aveugle te disait : « C'est vous, bon Zeuxis ? Nissida vient d'entrer. Elle vous attend près de la fontaine. »

N'est-ce pas cela ?...

Ta superbe Junon Lucinienne te causa bien des soucis. — Que de fois je t'ai vu frapper ton front

sombre, et te désespérer, et pleurer de douleur. Ton idéal ne pouvait se réaliser,—et la nature commune te faisait pitié, mise en présence de l'image céleste que tu portais dans ton sein de flamme. Mais un jour, les plus belles vierges d'Agrigente briguèrent l'honneur de poser devant toi, toutes nues. Les trésors variés de leur beauté devaient servir à créer un admirable type. Ta joie était grande. « Viens, me dis-tu : je te cacherai, et ta vie comptera une heure de merveilleux enchantement. » J'étais derrière un rideau. Elles se mirent en cercle, et toutes à la fois laissèrent tomber leurs tuniques odorantes. Tu étais au milieu d'elles,— et je te vis étendre les bras, éperdu, extasié, les yeux palpitants d'un trouble immense, devant ces apparitions célestes.

N'est-ce pas cela ?... ou suis-je abusé par un rêve ?... Mais pourquoi ton nom prononcé par le peintre m'a-t-il fait tressaillir jusqu'au plus profond de mon âme !...

Pourtant, son tableau ne me rappelait pas ce monde évanoui où tu rayonnais.

*
**

Blaise Gondolin m'a dit à l'oreille : Vous savez que cette peinture... Ah! diable! — Non : pas le diable...

DEBRAS. *Portrait de M. L. D.* — Jeune homme

9.

Roger (Ernest). *Matinée de printemps.* — Grand paysage, sobre d'effet, vigoureux. De bons terrains, un ciel diffus, — une lumière hardie.

VUE DE TOLÈDE.

Si vous aimez Tolède, ami, Tolède ! la fière ville épanouie sur les rives du Tage, où brillaient les fines dagues, où résonnaient les fortes armures, où se donnaient les grands coups d'épée, — Tolède la vieille ville des vaillants, des rêveurs, des jeunes poëtes et des grands romantiques, — cité de fer, d'amour et de chevalerie, reine des sonnets et des clairs de lune goguenard ; si vous l'aimez, dis-je, et si vous êtes tenté de faire ce pèlerinage moderne à travers les ruines du passé, je vous engage à prendre Théophile Gautier pour compagnon. Lui seul saura merveilleusement vous présenter à la vieille duègne espagnole. Ne prenez pas pour guide M. Dauzats, il vous égarerait. Allez plutôt avec ce dernier faire une visite au *Mont-Carmel.* Votre cigare allumé, partez ; — c'est tout près. Entrez dans le Luxembourg, et regardez la jolie toile dans son cadre d'or.

Mais ici, fermez les yeux ; — c'est une vengeance de poëte classique.

Bouguereau. *Le Jour des Morts.* — Dans un petit

paysage de convention, affligé d'une croix, et qui ressemble fort à un jardin par l'agrément de sa gentillesse, deux jeunes femmes, vêtues de noir, prient et pleurent. — Prient et pleurent ? Dieu seul pourrait le dire.

Elles sont enlacées et leur douleur affecte une amabilité qui n'est pas sans charme.

Hélas ! monsieur, n'avez-vous jamais souffert pour exprimer ainsi le déchirement d'âmes ?... Ne vous êtes-vous jamais agenouillé dans un cimetière, buvant vos larmes, la poitrine déchirée de sanglots contenus, tordant vos mains, appelant à grands cris l'âme ensevelie ?...

Mais passons devant cet arrangement, cette froideur, ce talent d'apprêt, — et laissons encadrer à d'autres, pour leurs petits sentiments funèbres, cette jolie vignette élégiaque. Nos mausolées sont moins gracieux...

Dans le drame de *Macbeth*, Macduff, au moment de se venger, s'écrie, en parlant du tyran qui a fait égorger toute sa famille : « Il n'a pas d'enfants ! » Oh ! sublime cri ! Et vous, monsieur, n'avez-vous pas des deuils amers ?... — peut-être ; mais si votre cœur gémit, votre pinceau reste bien indifférent...

Portrait de Mme D... — Un pensum de brosse, — très-bien fait. La dame est jolie. Aucune ampleur, mais un travail honnête et soutenu. Le commun nous étouffe. Ah ! Seigneur, que cela fait de mal à l'âme !...

FROMENT. *La Danse des œufs.* — Sur un fond gris, — une couronne d'épines se tord entourant le cadre de la scène intime. Cela veut-il signifier que le métier est épineux? — je le crois. Sur deux socles historiés de bas-reliefs, deux Amours se tiennent debout, agitant des écharpes qui relient la danse de trois jeunes filles, — trois grâces. Les œufs sont disposés symétriquement sur un tapis. Elles dansent dans un rhythme charmant; elles s'avancent, prudentes, légères, mêlant la grâce à l'esprit, et la malice à la volupté. Les méchants Amours les fouettent avec une enfantine cruauté. Les malins enfants se réjouissent de cette espièglerie. Mais admirez comme elles dansent! La première, en robe violette, rêve... Ah! la jolie fille! quel dos gracieux! quels bras souples et caressants! La seconde, en robe verte, presse le pas... Quel adorable silhouette! La troisième, en robe rose, s'avance, amoureuse et lascive. Quel beau corps!

Ce tableau me charme. Je voudrais m'y arrêter plus longtemps et le peindre avec des mots prismatiques. Il est d'une exquise originalité. Le coloris a l'attrait le plus délicat, le plus rare. Que de peintures renommées je donnerais pour celle-là! Vous cherchez la grâce, l'esprit, le charme, le sourire heureux pour vos ennuis, — prenez. J'aime cette douce et suave émotion. La nature y est pour peu de chose : c'est le rêve, mais le rêve qui vient d'elle et qui charme comme ces bruits mélodieux passant à travers

les arbres des forêts. Voilà comme je l'excuse et comment je l'aime.

M. Gondolin lui-même est de cet avis, — ce qui n'est pas un mince éloge. Il a pourtant touché un mot des *devoirs de la pâte*. Je n'y ai rien compris, et l'ai laissé dire.

*
* *

GENDRON. *La Délivrance.* — Si vous aimez les contes, ami, M. Gendron vous en dira de délicieux. C'est la plus aimable fée que je connaisse. Il parle à ravir avec esprit et sentiment, — tantôt triste, tantôt gai. Il est la joie des critiques qu'il a toujours le pouvoir de soustraire à leur morosité. — Si vous êtes triste, voyez *en poëte* sa douce élégie : *Funérailles d'une jeune fille à Venise.*

LAMBRON. *Un Flâneur*, — qui n'a pas beaucoup travaillé par conséquent; son bilboquet est joli; — mais combien je préférerais une palette! Son pourpoint et sa chemise me plaisent assurément ; — mais pourquoi la couleur n'est-elle pas plus juste d'effet ? Malgré tout, cette peinture est agréable. Je me permettrai de dire au peintre qu'il se trompe en voyant tout d'abord la nature par le côté décoratif. — Il en fera à sa manière, tout en se souvenant que les maîtres ont d'autres lois.

Le Flâneur. — C'est bien dit. *Le Paresseux* eût changé la thèse. — *Le Piocheur* la gâterait. J'engage

M. Lambron à se faire un composé de travail des deux derniers termes. Qu'il réfléchisse à ce bel axiome : « *La vérité est bonne à dire.* »

LAMBINET. *Prairie au mois de juin.* — *Dans les champs.* — Deux jolies prairies, vertes et fraîches.

Gondolin m'a dit que c'était parfaitement exécuté, — et, avec un soupir : « Ah ! si j'étais grillon ! comme je chanterais la gloire de M. Lambinet.

**
*

BAUDRY (Paul). — Je ne sais rien de ce qui se passe ici-bas ; je ne connais ni l'Académie — ni M. Ingres — ni l'art noble — ni les journaux — ni les coteries — ni le critique Juste-Milieu chargé d'abrutir régulièrement le public au moyen de spirituelles niaiseries — ni l'*Opinion des gens du monde* — ni le mot courant des ateliers — ni la succursale de Nadar — ni le spirituel Albéric Second — ni *Lui et Elle* — ni M. Feydeau — ni *les Oreilles du roi* — ni *Hyacinthe* — ni *le Quart d'Heure*. En un mot, supposez-moi tombé de la lune et rendant visite à une étoile de votre globe, — mais tombé de la lune avec quelques sentiments d'art, une intelligence à peu près saine, des souvenirs de promenades artistiques, une vision à peu près juste de la nature.

Voilà le point où je désire me placer pour juger

M. Baudry. On me conduit donc aux Champs-Élysées, séjour bienheureux des arts, — je ne dirai pas décédés... J'entre, et je suis amené tout d'abord, par un officieux, en présence du peintre. Je vois :

La Madeleine repentante. — Une jeune fille, à demi couverte d'une tunique bleu-pâle, est couchée, sur le côté, dans une espèce de grotte sombre. Ses deux mains s'appuient sur le sol. Elle est faible, languissante; ses yeux gardent la trace de larmes, ses cheveux flottent sur ses épaules. A côté d'elle, on voit une croix, un peu de paille, un crâne, une cruche. Des orties poussent vivaces dans cette terre ingrate.

Le fond se compose de terrains vert-clair, de rochers plus accentués, — et de quelques petits arbres d'horizon. Le ciel ajoute plus loin sa gamme bleue.

Voyons d'abord le personnage, ensuite le paysage.

Les yeux sont doux, intéressants; la pose du corps est harmonieuse, — et même inspirée. Mais quelle petite nature ! quelle peau ridée et fade, — et flasque. Les ombres sont travaillées, tiraillées, maigres. Le bras droit ne se modèle en aucune façon; — les tons ne se soutiennent pas et donnent de près la désagréable qualité de repeints sur une vieille toile. Les passages de lignes, indiqués en traits noirs, ne contribuent pas peu à exagérer encore le côté chétif et pauvre de cette nature. Le cou ne soutient pas la tête; les cheveux ont le petit caractère de cheveux soulevés par un aimable zéphyr, — et, en dépit des yeux, la

tête est d'un caractère mièvre qui ne dit rien à l'esprit. C'est une peinture absolument moderne : moderne par l'accent, le sentiment, le goût, l'art, — j'y trouve un appauvrissement de nature et d'âme des plus marqués.

La draperie n'a aucune majesté, — aucune grandeur. Comme ton, elle appartient aux Vénitiens.

Voilà donc Madeleine?... Y pensez-vous, — la bien-aimée du Christ! Mais, monsieur, je l'ai rencontrée, hier, sur le boulevard, en calèche découverte. Elle allait au bois. J'ai deviné son corps aux plis de sa robe. C'était bien elle; on vous aura trompé comme j'ai été trompé moi-même, — car, après m'avoir ébloui d'une principauté polonaise, j'ai appris qu'elle était modèle. Bien peinte, vous pouvez en faire une agréable pénitente; — mais ne parlons pas de Madeleine! Paris est un affreux désert, j'en conviens, mais aucunement le sien.

Les terrains sont à peine ébauchés en nuances agréables, — dans un aspect de nature qui dit, non pas un sentiment individuel, mais des souvenirs de peintures. C'est d'une absolue insuffisance, — et d'un grand dédain de travail par impuissance ou par système. Comme il me semble voir que cette manière tend à devenir le fond même de la peinture de M. Baudry, je l'avertis qu'elle n'a ni vérité, ni force, ni grâce, ni avenir; — rien de sérieux, de voulu, de viril.

Une clarté douce, une harmonie caressante, voilà les qualités dominantes de cette toile.

La Toilette de Vénus. — Elle est dans un paysage clair, très-souriant, les genoux inclinés sur une étoffe bleue qui couvre la pente d'un terrain gris. — De la main gauche, ployant son bras autour de son col, elle caresse sa tête ; de la droite elle badine avec l'Amour qui lui tend un miroir, — et se regarde, — et se sourit avec une coquette nonchalance. A terre, nous voyons un arc, un coffret plein de parures somptueuses, — de plus, une couronne de reine. Idée : la beauté mérite un trône. Plus bas, un fragment de chapiteau. Une draperie pend à droite ; deux colombes commencent leur dialogue amoureux sur les arbres.

Je ne dirai rien du paysage, ni des quatre petits arbres d'atelier, en croix, dont M. Baudry se fait suivre, et qu'il plante dans toutes ses inspirations. Mais que faut-il penser des terrains comme fermeté, de la peau de lion modelée en boue, de l'étoffe violette sur laquelle repose l'enfant, du chiffon jaune (un chiffon, en vérité, suspendu aux branches) ? Je ne vois là qu'un ton uniforme, terreux, triste. La Vénus et l'Amour ne diffèrent en rien comme carnation ; les lignes n'ont ni ampleur, ni force. — Quant à une étude consciencieuse de nu, il ne faut pas absolument l'espérer. Si je passe au dessin, je le trouve maigre, écourté, sans noblesse et sans chaleur. Le détail s'y consacre petit, petit, avec des allures mignardes qui choquent. — Peinture sèche, et gracieuse avec excès, le sourire savant d'une femme laide qui veut plaire.

*Portrait de M*me *L. de B.* — Cette jolie dame se dérobe sous une table qui prend elle-même la moitié de la toile; elle est enterrée dans le cadre; on ne voit plus qu'une robe. Toujours les mêmes rapports: du bleu, du blanc, une étoffe grise. C'est l'ordonnance générale de ses peintures. Ce qui ne prouverait ni fécondité d'observation, ni vérité. La robe se casse par plis; la tête est grattée, sèche, enveloppée d'une peau deux fois trop courte. Et la main, quelle disgrâce! Je veux bien admettre avec vous, ami, que nous sommes en présence d'une précieuse habileté.

Guillemette. — Jolie mignonne, elle était bien digne d'être la sœur de l'Infante, mais elle n'en est que l'humble servante, malgré sa robe, ses rubans et ses cheveux.

Pochade dessinée et peinte facilement. M. Baudry intitule cela: Étude; — je voudrais bien savoir de quoi, par exemple. La tête vue de face, les oreilles s'effacent, n'est-il pas vrai? Ici, on les voit en entier: aussi le visage est-il complétement aplati. Le cou, outre qu'il est faux de nuance, ne s'attache pas. Ce sont là de ces plaisanteries d'atelier qui ne doivent pas en franchir le seuil. La mort subite d'un artiste peut seule leur donner une juste consécration.

Portrait de M. le baron Jard-Panvillier. — Bien peint, — très-étudié; sa meilleure toile, — et sa superbe toile. Elle est voulue et réussie. L'homme est maigre, sec,

irritant. Cela tient, ce me semble, un peu au procédé qui a quelque chose de cassant. La nature la plus maigre ne perd jamais de sa souplesse.—Frappez sur le visage, vous sentirez la chair; — frappez ici, — vous risquerez de le casser, et il en sortira de l'eau comme d'une fiole. La tête a de solides qualités; les incidents s'y succèdent avec une grande variété de gammes. Le travail est franc, net, accordé, heureux.

Portrait de M. de Vilgruy. — Moins bon. Le dessin en est sec (regardez le visage, par exemple); ces lignes maigres, dans un plan gras, choquent par la non-unité des liaisons. Il y a beaucoup d'indécisions. — La partie droite de la tête n'a ni vigueur, ni relief. Le dessin n'est pas juste.

J'en aime la couleur générale.

Voilà une longue analyse, patiemment faite. Nous la terminerons par quelques rapides considérations.

M. Baudry est l'homme des tons agréables. Une gamme à peu près juste et heureuse une fois trouvée, il n'en sort plus. Ses peintures prennent des airs pâlis et négligés qui leur donnent un grand désavantage d'individualisme, en les faisant ressembler à des copies de maîtres exécutées dans un sentiment moderne. Il n'est pas sûr de son dessin, il n'est pas toujours sûr de sa palette, et se rabat pour l'effet sur des fioritures d'exécution qui disent un brillant virtuose et non point un profond harmoniste. On ne saurait nier sans injustice à M. Baudry le goût, l'idée, l'esprit, la grâce. Il a d'heureux dons de charme. Mais il

irrite encore plus qu'il ne séduit par un certain sans-façon de talent, une désinvolture de mauvais aloi tout à fait indignes de la réputation que le public lui a faite, — un peu par avancement d'hoirie. Il peut beaucoup, — et n'a qu'à vouloir pour cela ; alors nous aurons un peintre vraiment intéressant, sinon grand, du moins très-caractéristique, — jamais banal;—car la Madeleine, malgré ses excessifs défauts, est une œuvre délicate. J'en ai d'abord signalé la douceur, l'expression, l'ordonnance. *Vénus à sa toilette* se pare avec une véritable nonchalance de souveraine.—*M. Jard-Panvillier* dit un peintre de race.

Le grand malheur de M. Baudry est d'avoir été gâté, dès le début, par la critique, qui cria au miracle sans le voir, et par de bons petits amis bien superficiels qui lui offrirent, à ce propos, les bonbons les plus savoureux de leur louange complaisante. Il eut la tête un peu éblouie de métaphores, et ne se servit de la logique que pour établir rapidement sa réputation. En cela, il était dans son droit; la foule a besoin d'être surprise. Mais une fois consacré,— le talent doit faire agir ses véritables forces, car on est plus que jamais porté à le nier, à le contester, à le disséquer. Il faut une bravoure double et habituelle; il faut grandir encore. Rien n'est plus facile qu'une chute dans ces conditions. Les jaloux, les rancuniers, les douteurs n'attendent-ils pas ce moment pour vous opposer le plus terrible adversaire que vous ayez à redouter, —c'est-à-dire vous-même ! — et cela à l'aide de comparaisons incessantes...

M. Baudry use trop de subterfuges, d'amalgames petitement combinés, d'adroits procédés de couteau, — de pinceau, — de fonds de toile. Il n'a pas le respect de son métier. Rien ne dit une exécution franche, cordiale, convaincue. Tout doute. Nous dirons qu'il doute avec esprit pour contenter tout le monde.

Ce portrait de M. Jard-Panvillier est véritablement supérieur, d'expression et de travail; je n'en vois aucun à lui opposer ici. Voilà le véritable point de départ d'un talent honoré. Plus que jamais, à cette heure décisive, après avoir jeté un regard très-sérieux sur l'œuvre de M. Baudry, je l'engage à se lancer à corps perdu dans les choses simples et à les rendre, sans parti pris, le plus enfantinement qu'il pourra. Son pinceau est roué comme une danseuse, — très-bien; mais que son esprit, par contre, renonce au monde. Le canonicat est au bout de cet acte de foi.

*
* *

HAMON. *L'amour en visite.* — *Ma sœur n'y est pas,* disait le peintre un jour dans sa charmante idylle grecque, toute souriante, si délicate, fraîche comme une strophe d'Anacréon, qui donnait à la peinture un poëte de plus. Cette grâce, cette douce sérénité d'âme, cette jeunesse et cet esprit si pur, ce style trouvé par l'âme éclose au monde antique et non par un enseignement d'école — poésie intuite et non lettre morte

— nous plurent infiniment. Peu de fois nous avons applaudi avec une pareille satisfaction. Ce fut notre rêve favori du moment : avec quel plaisir je parlais du peintre, et que ses efforts m'intéressaient !.. Depuis... toute chose change en ce monde !.. depuis... Mais pourquoi revenir au passé pour n'y trouver que plaintes et regrets... Voilà longtemps que M. Hamon se répète à lui-même cette douce raillerie : *Ma sœur n'y est pas.* Elle est partie en effet, sa jolie sœur l'inspiration. — Mais où se cache-t-elle, et comment la ramener ?— Ce petit amour l'a-t-il rencontrée ? Je crains qu'il ne soit obligé de faire bien des visites aux retraites cachées, avant de découvrir la belle sournoise.

Ma sœur n'y est pas... Elle était pourtant la joie de la maison !...

Ma sœur n'y est pas... Triste symbole dont souffre plus d'une âme sans se plaindre !...

Ce n'est pas Blaise Gondolin qui se préoccupe de semblables afflictions — il sourit... Avec quel plaisir je le battrais.

BOUGUEREAU. *L'amour blessé.* — La composition est charmante, d'un sentiment plein de tendresse et de douceur. Je voudrais pouvoir en dire autant de la peinture. Quel dommage ! peut-on mieux exprimer une idée ? O belle nature antique, sois saluée partout, toi qui sais si bien inspirer !

Étrange personnification de l'amour que cet enfant toujours souriant ou pleurant, cruel et tendre, naïf

et sceptique — éternellement en guerre avec lui-même, et blessé de son propre trait — pour en mourir — pour en rire!

BLIN. *Le matin, dans la lande.* — Un grand terrain verdâtre, couvert de givre, plein de flaques d'eau. Il est coupé dans sa largeur par un mur de terre couronné d'herbes. Une colline s'étage à côté. L'horizon brun se soulève doucement sur le ciel gris. Au milieu de la prairie, des peupliers se dressent dans un mouvement bizarre. Les corbeaux croassent en bas, par troupes, noirs convives de la solitude — croassent de leurs voix gutturales... — peut-être le poëme d'Edgard Poe. Chaque bruit doit résonner aigrement dans cette froide nature. Venez, poëtes. Les corbeaux animent sa pâleur triste ; ils y font entendre leurs plus singulières chansons.

Les arbres, les arbustes, les fougères sont un peu compactes. L'air ne saurait les percer. Je vois trop d'adhérence dans les choses que le vent peut faire plier. Nature maigre et engluée ; — gare aux oiseaux — gare aux critiques.

Ce qui domine, c'est un grand sentiment. — Gondolin ajoute : de convention. Je crois plutôt : de souvenir.

Après l'orage. Dans une plaine, deux grands chemins parallèles, séparés par un ruban de verdure. Ils vont se perdre sur la côte où quelques arbres se tordent, battus par le vent d'orage, ainsi que des sup-

pliants. La pluie tombait tout à l'heure. L'horizon trace une mince ligne brune sur le ciel nuageux. Les chemins creusés et rompus à divers endroits, caillouteux à d'autres, s'emplissent d'une eau verte que le soleil boira demain.

Même accent. M. Blin a une originalité particulière dont je lui tiens compte — et grand compte.

TOULMOUCHE. *Le château de cartes.* — C'est joli, — charmant, — gracieux, — coloré, — fin, — et c'est affreux. Ils sont là quatre enfants, maniérés, tous ressemblants, tous habillés pour la circonstance. Le peintre a dit à la peinture : Tenez votre tête droite, petite. Alors, elle s'est levée, boudant avec coquetterie, gauche et revêche, sans naturel, — enfin, bonne à donner à un mari. — Pauvre succès.

J'aime M. Toulmouche ; son nom m'intrigue ; j'aurais voulu l'applaudir.—Que voulez-vous, sa peinture m'irrite. Il sait beaucoup, certes ; il travaille d'une manière adroite ; il dessine correctement — et avec tout cela n'arrive à mettre sur pied que des fadaises. Les enfants font des cocottes, — M. Toulmouche les aide.

Est-ce bien la peine d'avoir du talent pour cela?

Gondolin me fait observer que de très-grands génies ont joué au cerceau, témoin Weber, comme le dit spirituellement M. Xavier Aubryet à propos d'*Abou-Hassan.* Je ne trouve rien à répondre à cela.

Voyons *la Prière* du même auteur, — peut-être se-

rons-nous plus heureux? En vérité, non. Je retrouve ici les mêmes défauts, — le même talent, mais voué à un système que je ne puis définir ni par la raison ni par la folie. M. Toulmouche peint les enfants sans guère les connaître, on le devine. Faites-les simples au moins, cher artiste : leur première et unique qualité n'est-elle pas l'absence de toute prétention?

Laissez l'afféterie commencer à l'adolescence, et n'en dotez pas, pour l'amour de ce monde, ces délicieux petits êtres, qui ne songent qu'à être gâtés, gourmands, paresseux, ingrats, indifférents, fantasques, raisonneurs, têtus, bavards, incorrigibles, pleurnicheurs, calins, tapageurs et... adorables?...

LAVIEILLE. *Le hameau de Buchez.* — Paysage sec et strident. — Une bonne impression de solitude et de calme. Nous reviendrons au peintre.

PASINI. *Passage d'une caravane à travers les défilés qui séparent la Perse des grands steppes du Khorassan.* — Nature terrible, aride, brûlée, calcinée, effritée, rugueuse. Le soleil tombe, aveuglant, sur les voyageurs, hommes et bêtes, qui ondulent comme des fleurs mouvantes, à travers ce désert de roches. L'effet de ce tableau est étrange. Je le crois un peu violenté. La plaine de sable, où le ciel promène les grandes ombres de ses nuages, offre un aspect liquide. Le ciel est bleu, l'horizon violet.

Ah! le beau, l'étrange pays! Quels horizons! quelles pensées! De tout l'Orient, c'est la Perse que je pré-

fère; et mon désir de la visiter ne se peut comparer à rien — tant il est inexplicable et mystérieux.

Elle a pour moi des attraits d'art, de civilisation, de sites, d'habitudes que n'ont point les autres pays mahométans. J'adore son passé romanesque, j'aime son présent nonchalant. — J'admire ses poëtes, ses femmes, ses fêtes, sa gravité douce, sa philosophie aimable et jusqu'à sa mollesse gracieuse. Je voudrais parler sa langue; je voudrais m'en faire aimer en lui donnant un jour quelque précieux témoignage d'affection.

O folies charmantes de l'esprit!

Je me rappelle avoir lu sept fois le merveilleux et fabuleux voyage de Tavernier, ce marchand de pierreries poëte — et cela avec un bonheur inexprimable, une joie d'enfant, — car j'étais tout jeune enfant alors. J'aurais voyagé en Perse les yeux fermés. M. Pasini a fait autrement, — vous le voyez par ses deux singuliers tableaux. Je l'applaudis et je l'envie. Heureux homme!

Nous parlerons plus tard de ses dessins qui sont fort beaux.

LAZERGES. *Le Printemps.* — Une jeune femme blonde assise sur l'herbe au bord d'un ruisseau où trempent ses pieds blancs. Elle est harcelée d'amours et cherche à se défendre de ces frelons rieurs. Le groupe est heureux — et fait sourire. Mais qu'a-t-on fait du soleil de ce printemps?...

MAZEROLLE. *Portrait de M. A... et de sa famille.*

Portrait de M. B... et de sa famille. — Les plaisirs du ménage. Des bucoliques d'intérieur résumées par des jardins, des attitudes sentimentales, qui font penser au Gymnase ; des colombes, des cerceaux, un éléphant monté sur voiture ! Bonne poésie domestique, excellente contre l'exaltation. Tout y parle de paix, de comfort, de sourires calmes, de conversations solennelles et de pittoresque ennui. Faut-il vous souhaiter pareil bonheur, cher ami ? Je ne sais pourquoi la redingote de M. B... me gêne horiblement. Une redingote, — de la poésie, — des breloques — et des fleurs... étrange amalgame ! Enfin, il faut s'habituer à tout.

C'est bien peint, — naturel, — l'ordonnance générale ne manque pas d'harmonie. Trop épousseté comme nature, — de beaucoup préférable au grand Néron du même auteur qui n'a guère que des qualités négatives.

O père de famille ! ô poëte, etc...

Je me demande sérieusement pourquoi M. Émile Augier n'a pas peint ces deux tableaux. Ils lui reviennent de droit et pourraient servir d'illustration bourgeoise à sa poésie.

Tout ceci n'est pas écrit pour dire du mal de notre spirituel académien.

GONDOLIN.

M. Mazerolle est-il de la force de M. Émile Augier ? Sait-il rimer comme lui ?

MOI.

Non, mais ils se ressemblent par le côté tragique : tragique bourgeois, tragique classique.

GONDOLIN.

Nous dirons alors qu'il est son élève — de grand avenir.

TOURNEMINE. *Oiseaux pêcheurs en Asie.* — Un pont franchissant un courant d'eau en trois enjambées, — un mamelon gris. Derrière s'épanouit la coupole blanche d'une mosquée, — un minaret s'élance à côté, vers le ciel, radieux symbole de la prière, — près des tours carrées d'une forteresse. Des cavaliers passent le pont dans l'or blond des flammes du couchant; — le ciel éclate de lumière.

Mais le charme est là, — tout d'abord visible et souverain,—dans cette rivière qui vient à vous.

Des canards, des cigognes, de grands oiseaux aux ailes roses, aux longues pattes pourpres, au gros bec, des canards sauvages plongent leur cou dans l'eau, la traversent, la fouettent de leurs ailes, la troublent de leurs ébats, la griffent de leurs pattes, — et se bercent, et crient, et fendent l'eau reposée. Quelle joie! qui ne serait heureux!....

ROMANCE TURQUE.

Tandis que je regarde ce beau ciel pur, cette mosquée paisible, fleur de pierre dont l'arôme est la prière fervente

des croyants, cet horizon violet, ces brillants cavaliers, cette onde, ce pont aux blanches portes s'ouvrant sur l'infini et reposant sur l'eau,—deux chimères pour le pas de l'homme! Enivré par cette lumière de l'adieu, moi, voyageur pensif des rêves, je me souviens.

Je me souviens des choses heureuses de ma vie, de tout ce qui a rayonné et brillé autour de moi ; — de pareils ravissements, de pareils mensonges ; cette forteresse ressemble à mon château de cartes, — ces cavaliers à mes héros solennels — Et moi aussi, dans l'onde limpide de mes souvenirs, de blanches émotions rêvent, se baignent et se bercent !...

Et, tandis que le doux soleil luit, que tout est fête à nos côtés, fête sur mon front, de cruels oiseaux, de mortelles désillusions plongent leurs becs aigus au fond de mon cœur, en arrachent toutes les douces pensées, les tendresses, les espérances, les félicités, les croyances qui s'y promenaient insoucieuses, et les dévorent,—les dévorent avec une insatiable avidité. Oh! jolis oiseaux! que vous me torturez cruellement !...

De Curzon. *Chapelle du couvent de Saint-Benedetto, (Etats-Romains).* — Une femme est agenouillée au pied de l'autel, — une autre s'avance. Deux s'agenouillent dans l'ombre. Le chœur est éclairé en vive lumière, ce qui produit l'effet le plus gracieux. Les lampes brûlent.

Charmant tableau, — dessiné avec une harmonieuse netteté, bien éclairé, d'une couleur délicate, avec un grand sentiment d'art, — un grand

sentiment de paix et de foi. On ne pouvait rendre mieux ce poétique asile de la prière. Il vient de là comme un souffle de ferveur, de recueillement; la piété vous gagne, — et à votre insu, sur vos lèvres, chante l'invocation mystérieuse : *Ave Maria!*

Mais qui se chargera de sonder l'abîme qui sépare ce tableau de celui du *Tasse à Sorrente*, — maladive, discordante et puérile inspiration? La nature peut seule en chuchotter tout bas la raison à l'oreille du peintre.

Je respecte trop le talent de M. de Curzon pour ne pas éviter toute appréciation de ce gentil monstre.

Ce qui me choque éminemment, c'est le choix douteux de l'envoi allant avec un égal courage du *Tasse*, — aux *murs de Foligno*, et *près de Civita-Castellana*, — deux toiles dont vous connaissez le mérite supérieur. Pour un esprit de jugement et de goût, cela étonne. — Peut-être a-t-il raison aux yeux du public? Le public est un grand sot composé et compassé qui n'a jamais eu en vive admiration les choses simples.

MM. de Goncourt ont dit un mot très-piquant et très-profond au commencement de leur belle étude sur les Saint-Aubin, deux peintres oubliés du XVIII° siècle :

« Rien ne réussit en France comme l'ennui. »

Ce mot mérite les honneurs du proverbe :

LECOMTE (Émile). *Portrait de mademoiselle O.* —

Une jolie fleur conservée en serre. Trop de roses, trop de lis.

Boulanger (Gustave). *Lucrèce.* — Un camée antique plein de grâce et d'esprit, — babillard, gai, heureux. Sa *Lesbie* retombe dans la manière moderne. Les *Rahia* — sont de froides académies arabes.

Baron (Stéphane). *Rolla.* — La belle Marion dort toujours dans son grand lit, de son poétique sommeil, aux régions étranges où la vit le poëte ; — mais ici Rolla n'est pas Rolla, et Marion n'est pas Marion. Tristes enfants ! qui vous définira jamais ?...

COROT.

Après Shakspeare, l'humain, c'est à Dante, le satirique des âmes, que M. Corot va demander l'inspiration intime de sa pensée ; ce n'est pas aux personnages créés par le poëte qu'il s'adressera ; leur rôle lui semble insignifiant, — c'est à leur propre pensée, et pour faire comprendre le trouble puissant de leur esprit. Il évoquera de préférence la fatale nature qui les entourait, il montrera l'homme perdu dans ce monde grandiose, s'en inspirant ou s'en troublant, conduit par la prière, la vengeance, ou l'amour, rampant à terre comme les millions d'êtres produits, — mais pouvant s'élever au ciel par la force de son âme, et dompter ce géant puissant couché à ses pieds, — la terre, — par la force de son bras.

Ce n'est pas l'homme seul agissant une action, — mais l'homme combiné avec la nature dans le sentiment visible de cette action.

L'ENFER.

« Au milieu de la course de notre vie, je perdis le véritable chemin, et je m'égarai dans une forêt obscure : ah ! il serait trop pénible de dire combien cette forêt dont le souvenir renouvelle ma crainte, était âpre, touffue et sauvage. Cette entreprise serait si amère, que la mort ne l'est pas davantage. .
. .

« Après m'être reposé de ma fatigue, je continuai d'avancer en gravissant avec effort la colline déserte. Mais voilà que tout à coup une panthère agile et tachetée de diverses couleurs, se présente à ma vue et s'oppose tellement à mon passage, que plusieurs fois je me retournai pour prendre la fuite. .
. .

« Cependant, une nouvelle frayeur me saisit à l'apparition d'un lion horrible : il semblait courir vers moi à travers l'air épouvanté, portant la tête haute, et paraissant pressé d'une faim dévorante. En même temps, une louve avide, d'une maigreur repoussante et souillée encore des traces de ses fureurs, en fixant sur moi ses yeux ensanglantés, me fit perdre l'espoir de franchir la colline.
. .

« Je me précipitais au fond de la vallée ténébreuse, lorsque je distinguai devant moi un personnage à qui un long silence paraissait avoir ôté l'usage de la voix. En l'apercevant dans

cet immense désert, je lui criai : « Prends pitié de moi, qui que tu sois, ombre ou homme véritable. »

« Il me répondit : « Je ne suis plus un homme ; je l'ai été. J'ai reçu la vie en Italie : mes parents étaient originaires de Mantoue. Je puis dire que je suis né sous le règne de Jules César, quoiqu'il n'ait été revêtu de la dictature que longtemps après ma naissance ; et j'ai vécu à Rome sous l'empire bienfaisant d'Auguste, quand on adorait encore des dieux faux et trompeurs. J'ai été poëte, et j'ai chanté le pieux fils d'Anchise, qui a fui loin de sa patrie, après l'incendie de la superbe Troie. »

Ainsi parle Dante.

Ainsi s'exprime Corot. — Regardez, ami, de tous vos yeux la scène terrible et sombre.

Le soleil s'est couché ! — a-t-il lui jamais sur cette nature en deuil ?... Il fait nuit presque ; une nuit lumineuse, et pourtant triste, désolée où l'horreur et le remords doivent promener leurs fantômes ! — c'est comme le vague effroi, la mortelle inquiétude d'une âme que son premier amour abandonne. Tout est ténèbres, — et ténèbres rayonnantes. Des arbres, à droite, déchirés, rompus, dont on ne voit que le tronc et les premières branches qui cachent le pied d'une montagne, se contournent, s'exaspèrent avec la maigreur fébrile et violente des bruyères sauvages. — Pareillement, à gauche, trois arbres s'allongent avec une lugubre inquiétude dans l'air froid qui souffle à travers ce morne paysage, et singulièrement... Oh ! cela dit le poëte, — le rêveur, l'inspiré !...

—Celui du milieu, plus petit, agile et vivace, flexible comme une baguette de coudrier, serpente entre les deux, — famille de monstres dont il est le plus chétif et le plus turbulent rejeton. Rien de comparable à cet effet d'une simplicité puissante. Le vulgaire n'y voit rien, — il est frappé par l'expression sans la pouvoir expliquer. L'homme d'art y reconnaît le coup de griffe des créations supérieures ; — cette sorte de signe magique, pensée, couleur, ou note qui dit une âme d'élite et la place hors du cercle banal des médiocres inspirations. C'est l'algèbre mystérieuse des élus. — Hélas ! que de fois n'ont-ils pas à souffrir les premiers de leurs sublimes problèmes, devant une foule idiote qui, ne comprenant guère, n'est que mieux disposée à leur jeter au visage la boue de ses sottises. L'art pur est un suicide ; — ceux assez audacieux pour l'accomplir, sont des héros ; — quelques-uns y succombent, d'autres y prennent l'autorité d'une juste domination ; — d'autres ! bien peu : car la lassitude est, vous le savez, au bout de toute action humaine, — et tant de grandes âmes ressemblent aux oiseaux : ailes puissantes, pauvres corps frêles.

Des oiseaux !... il n'y en a point ici ; seules la tristesse et l'effroi chantent de lugubres prophéties. Une panthère, aplatie sur le sol, rampe avec des ondulations de vague courroucée ; un lion, présentant de face sa formidable tête, vient à vous, battant l'air de sa queue sifflante, secouant ses crins durs d'un mouvement furieux ; une louve maigre étire son échine irascible et montre sa gueule saignante.

Devant ce sauvage trio de passions rugissantes, Dante s'effraye, avec un geste qui exprime admirablement sa mortelle angoisse.—Virgile sourit, lui, l'âme bienheureuse délivrée des liens terrestres, et indique le chemin maudit, où les bêtes humaines se montreront à leur tour, — avec bien d'autres rages.

Le ciel est gris, plombé, — mais très-éclairé. Une étoile sourit. Il semble voir l'âme errante de Béatrice disant adieu au poëte. La lune se devine à l'horizon, éclairant des collines lointaines. Le terrain est sombre, hâve, pelé.

Qu'il y a de superbes choses dans cette toile! Et d'abord, le caractère de l'ensemble : cette lumière, ce ciel! la disposition des êtres agissants. Le mouvement naturel, — plein de noblesse et de grandeur poétique des deux amis. — Et le paysage! N'est-ce pas une mystérieuse étrangeté que ces troncs d'arbres, nus, lisses, sans branches, serpents fantastiques en rébellion contre le ciel? N'est-ce pas une magnifique et tout à fait singulière création? Où se trouvent ces accents, ces épiques originalités qui vous font entrer de plein-pied dans le génie de l'homme inspirateur, sinon dans cet esprit intuit des grandes notes humaines ou idéales, que possèdent seuls les grands artistes? Les animaux ont des attitudes sculpturales que ne démentiraient pas les bas-reliefs assyriens. Quelle colère sourde et implacable domptée par le regard pur des divins voyageurs!

Un peu moins de sécheresse dans le sol, la toile était complète; — mais que peut-on dire devant cette

gravité, cette force, cette parole profonde et noble, digne de la poésie de Dante, aussi vertigineuse, aussi sombre, — avec cette vague accentuation terrible, farouche, — et néanmoins mélodieuse et tendre qui se trouve dans la *Divine comédie?*...

TYROL ITALIEN.

Que votre bouche, contractée par l'effroi, reprenne la douce ligne des expansions gracieuses; appelez le sourire à vos yeux. — L'Enfer est franchi; c'est une porte du Paradis qui s'ouvre. L'ode grondante et ténébreuse devient l'idylle claire. Souriez, et aspirez le souffle pur qui vient de ce petit paysage. Le voyez-vous, ami?

C'est d'abord un fourré d'arbres, avec un petit pan brun de terre, fourni d'herbe, qui s'avance en pointe dans l'eau, au moyen de quelques joncs assez complaisants pour soutenir son enjambée, et va rejoindre deux ou trois petits arbustes poussés en pleine eau, — très-légers. Le fleuve accourt solennel, profond, du bout de l'horizon, — roulant sa nappe transparente dans un lit immense qui s'arrête tout au loin, à l'horizon, contre des collines accentuées en lumière sur le ciel clair.

C'est l'heure du couchant. Le ciel, plus rouge vers la droite, dit le prochain sommeil du jour; — c'est l'heure des pensées tendres, — des paroles confiantes, — du repos à l'ombre chaude des arbres feuillus. A cette place, — et sur ces bords heureux,

je voudrais lire les grandes *Contemplations* et le *Reisebilder* de notre très-cher Heine.

Page de nature rayonnante et heureuse, — indéfinie, dans la gamme idéale des belles visions. — Après cela je vous défie de jeter un coup-d'œil sur les peintures environnantes ; elles fuient toutes en jetant de grands cris aigres, comme des hiboux surpris par l'aube.

IDYLLE.

Emmenez-moi, cher maître, avec vous dans ce beau paysage où la fantaisie vous conduisit un jour, — j'y voudrais vivre, L'air est pur, — le ciel est doux comme l'âme d'un enfant ; — les arbres frémissent avec un bruit caressant, — l'herbe est onctueuse au corps, — ce petit ruisseau jase avec harmonie... Partons : Je m'ennuie tant dans nos maisons blanches !...

Emmenez-moi, cher maître, avec vous, je grimperai sur ces collines lumineuses, je cueillerai de beaux bouquets pour la petite ingrate que j'aime, j'irai laver dans cette eau pure mes mains barbouillées d'encre, je ferai des sonnets panthéistes qui rendront bien jaloux M. de Laprade, et je lutinerai ces blanches filles qui jouent et se poursuivent derrière les arbres, — qui jouent à *cache-cache*, sans doute leur aimable méchant petit cœur... Partons : Je m'ennuie tant dans nos rues noires !...

Emmenez-moi, cher maître, avec vous, je voudrais bien entendre causer ce philosophe à demi-nu, couronné de roses, qui vide si noblement sa coupe. Il doit parler en homme et

en poëte. C'est si rare aujourd'hui pareil bonheur... Je voudrais aller sous cette grotte sombre interroger ceux qui s'y reposent, sur les avantages de la paresse et du dédain de la vie. Oh! le délicieux groupe d'enfants nus! que font-ils, couchés sur l'herbe, et que disent leurs bouches innocentes?... Partons : Je m'ennuie tant dans nos cafés bien éclairés!...

**
*

PAYSAGE AVEC FIGURES.

Encore un pas. La scène change, — mais le même calme de nature préside à notre poétique excursion. Le beau site! et qu'il est doux d'en parler!

Quelques arbres sont dispersés dans un désordre savant et rhythmé, sur un terrain vert, un peu montueux, coupé de chemins, émaillé de fleurs, avec une marge bistrée qui culbute dans l'eau, — l'eau sombre sur laquelle des fleurs de nénuphars se reposent étalées. Des collines violettes servent d'horizon. Le ciel est bleu, traversé de nuages d'argent. Une femme lit, debout, derrière un arbre; une jeune fille, à peine vêtue d'une étoffe violet-tendre, est assise sur un talus, — une autre jeune femme, en longue robe traînante, au corsage découvert, la peigne et la pare.

C'est aussi simple, — et pareille grandeur se sent encore plus qu'elle ne s'exprime. Lequel des deux derniers tableaux faut-il préférer? L'un veut *l'Idylle*, — l'autre le *Paysage avec figures*. Je suis aussi pour celui-ci, — sans bien me rendre matériellement compte de mon choix. Dans le premier (un sentiment

de l'Albane avec mille fois plus de nature), je trouve une douceur, une délicatesse excessives. — Les terrains, la grotte, sont superbes ; — la femme à moitié cachée, en robe violette, et le groupe d'enfants, d'une couleur idéale. Mais le ciel ! avec quelles images peindre la majestueuse beauté de sa lumière, de sa fraîcheur ; c'est un miracle, — il fait comprendre l'immensité. Claude-Lorrain serait ébloui. Dans le second, nous trouvons un accord splendide, — une nature pleine de mouvement et de couleur, — des gammes exquises. Ainsi la femme debout, du premier plan, à la longue robe, avec le corsage brun, et les manches jaune-pâle (quel étrange effet). — La femme assise qui, en dépit de quelques faiblesses de dessin, est éclairée dans un ton de lumière d'une pureté, d'une distinction rares ; — la petite femme dans la demi-teinte de l'ombre ; — le ciel ! un ciel comme M. Corot sait les faire !...

Mettez au-dessus de cette explication plastique, — la haute allure, l'abandon des maîtres, — et cet élément poétique non expliqué qui donne tant d'attrait à leurs compositions. — Où cela a-t-il été vu, mon Dieu ? dans une telle douceur de style, et si radieux qu'on croit y ouïr résonner comme des instrumentations aériennes ! Que lit cette petite femme : Ronsard ? André Chénier ? Gérard de Nerval ? Banville ? A quoi rêve et pour qui se pare la matinale coquette qui vient de sortir de l'eau, tiède encore des baisers de son corps ? — que disent les fleurs de nénuphar ? —

et pourquoi ces arbres, qui semblent méditer à l'écart les uns des autres? — Charmante fantaisie des créateurs, qui nous expliquera, et me dira pourquoi M. Corot, qui est un des talents les plus robustes, les plus virils et individuels, les plus poétiques, les plus charmants et les plus vrais de notre époque, est encore méconnu?

O profonde méchanceté, profonde sottise de la foule! qu'a-t-elle donc fait de ses yeux, — de son âme, — de sa délicatesse, pour se tromper à ce point? pour courir après les puériles improvisations d'esprits faussés et malsains!..

Venez, Giorgione, venez défendre votre frère; et dites-nous la raison de ces ignorances.

Serait-ce, par hasard, la même qui fait courir aux opéras de M. Clapisson les dilettante qui trouvent Mozart vieillot, Weber abstrait, — *la symphonie avec chœurs* de Beethoven diffuse?

Le *Paysage avec figures* est un chef-d'œuvre de goût, de poésie, de style et de grâce. — J'en dis autant pour le *Dante et Virgile*, autant pour le *Souvenir du Limousin*. On pourrait les nommer tous.

M. Corot triomphe, — M. Corot s'élève; — c'est une âme, c'est un grand peintre!..

* *
*

L'horizon idéal de M. Corot franchi, qu'allons-nous trouver? Entrons toujours, ami, et laissons paisiblement nos cœurs jouir ou murmurer des surprises qui l'attendent.

SALON CARRÉ.

De Curzon. *Une jeune mère, souvenir de Picinesca.*
— Une jeune femme, un rouet sur les genoux, file des laines. Près d'elle, un enfant dort dans un berceau, — un petit cercueil vert. Contre le mur gris de la chambre, où rampent des brindilles de lierre, sont accrochés un tambour de basque, des castagnettes, une quenouille.

Tableau aigre, incolore, — peu de fermeté, peu de vie. La gamme générale est dans un ton violet tout à fait irascible au regard. Cherche le style et n'atteint que la manière. Ne se sauve guère que par la distinction et la délicatesse de la pensée.

Psyché. — De la grâce. Une vision poétique assez heureuse. Peu de dessin, — peu de peinture, — une sculpture mignarde échappée au ciseau de Canova, — moins la vie. La tête, malgré sa finesse, est d'un caractère chétif. L'accent général s'offre effacé, froid et raide. Le cerveau a tout fait, — l'œil n'y est pour rien. La peinture ainsi comprise reste invariablement dans les termes des bonnes illustrations littéraires. — Mais alors, je les demande noires.

J'en dis autant pour les *Femmes de Mola*, — une charmante idée, au surplus, mais beaucoup plus rêvée que peinte.

On ne saurait trop engager M. de Curzon à faire une vigoureuse battue dans la nature. Il y créera de sérieuses toiles. Son goût, sa distinction, sa sûreté d'intonation et son accent tout spécial, mélange de tristesse et de solennité, de tendresse et de puritanisme, lui promettent une forte personnalité. Qu'il jette un coup d'œil sur ses toiles et constate la distance énorme qui sépare ses paysages de ses tableaux de genre.

Je le prie de ne pas oublier que *Près des murs de Foligno*, — *Près de Civita-Castellana*, — et *Chapelle du couvent de Saint-Benedetto*, dont nous avons parlé si affectueusement, sont des œuvres excellentes.

Ceci soit dit sous forme d'humble conseil, — il n'est pas permis d'ignorer que l'homme a ses volontés capricieuses et ses raisons souvent déraisonnables auxquelles il tient beaucoup, et dont il vous sait mauvais gré de vous occuper.

Blaise Gondolin prétend qu'il n'y a pas d'autre peinture possible en France, où l'on ne tient aucun compte du sentiment d'art pur, mais seulement du thème peint.

A l'appui de son idée, il me cite les trois noms définitivement illustrés par l'acclamation populaire, et qui représentent les trois principaux modes de controverse intellectuelle, — par le récit, par le drame, par le souvenir classique.

MM. Ingres, — le thème grec.
Delaroche, — le thème historique.
Horace Vernet, — le thème militaire.

Je trouve que cette remarque paradoxale a un grand sens, et prie les hommes d'art de s'en faire un bouclier d'indifférence contre les erreurs de la foule, des jurys et des critiques.

Gérôme. *Le roi Candaule.* — Elle se déshabille. — Ah! Nyssia! Elle vient d'ôter sa tunique rose, et soulève d'un geste effarouché sa chemise de lin. — Ah! Nyssia! Ses petits pieds reposent sur une peau de lion, ses pieds blancs. — Ah! Nyssia! Les gros dieux d'or au ventre gonflé, à la longue trompe, regardent impassibles. Candaule, déjà couché dans le grand lit d'ivoire aux courtines bleues, au fond de l'alcôve mystérieuse, sourit dans sa barbe en roi et en mari. — Ah! Nyssia! Les lampes brûlent à côté, dorant l'alcôve de reflets rouges; les parfums brûlent dans les cassolettes d'or; tout brille, tout resplendit : la nuit sera douce, parfumée, amoureuse.—Ah! Nyssia! Dans ses cheveux, le myrte s'enlace; elle se retourne... — et Gygès qui regardait, ivre de volupté, palpitant, heureux songeur une fois transporté en pleine vie devant son idéal, Gygès frémit... Ah! Nyssia! que ne t'ai-je vue pour raconter au monde la magnificence païenne de tes formes!... Ah! Nyssia! combien je t'aime! — mais point ici, fière et pudique princesse. Les archéologues vous ont fait bien du mal, ô ma beauté, — et M. Gérôme les a aidés. Un seul poëte vous a vue, — un seul qui fut peut-être Gygès : Théophile Gautier. J'en suis bien jaloux, blanche Nyssia!

César. — Le voilà donc, ce maître du monde, ce patricien débauché, chauve à trente ans, qui se fit grand capitaine pour échapper à l'oisiveté, aux mollesses de la vie romaine, et se voyant ruiné, plein d'ennui et de dégoût, attaqua la fortune avec cette épée aventureuse qui, après avoir fait le tour du monde et brillé comme l'éclair sur la tête de tant de héros vaincus, vint se briser en plein sénat contre le poignard d'un conjuré.

Le voilà, cet ambitieux, ce grand esprit si hardi, si profond, si judicieux, ce cœur aimant qui versa des larmes sur la mort tragique de Pompée, son rival; ce délicat, ce voluptueux, qui jouait des hommes comme il avait joué de sa jeune vie; cette âme profonde, ce héros ! — Le voilà ! grand comme le monde qu'il avait fait esclave, — petit comme un misérable cadavre à son tour esclave, — et vil esclave de l'univers grouillant. Qu'il tombe ! l'homme ne veut pas de maître. Ainsi périssent les grandes vertus et les grands vices, — la même tombe s'ouvre. Partout fleurissent les cyprès et les saules !... L'homme est une mauvaise herbe qu'un souffle couche à terre. Dieu veuille qu'il ressuscite fleur dans un autre monde...

Il s'est couvert de sa toge consulaire. « Et toi aussi, Brutus ! » Les poignards labouraient sa poitrine. « Et toi aussi, Brutus ! » Cette parole si amère et si grande jaillit de sa bouche, le sang coule à flots de son corps partout frappé, — il tombe !

« Et vous aussi, M. Gérôme, » — vous l'avez mor-

tellement frappé de votre pinceau, — le grand César, — avec de très-bonnes intentions sans doute, mais il n'en est pas moins tombé à terre, expirant et vous pardonnant. Quelle raide attitude! (le bras droit relevé vers le cadre, et crispé, créait tout un effet dramatique fort simple.) Voyez le corps dérobé, la tête cuite, le parquet et les murs fumants, ternes, farineux, n'ayant la consistance ni du marbre ni de la pierre. — Ce petit désordre, — cette absence complète de franchise comme lumière et comme ton, — et ce qui pis est, ce manque absolu de caractère.

On ne trouve là ni fermeté, ni ardeur, ni mystère, ni intérêt, ni terreur. Le sang même vous laisse froid. C'est rigide, calme, apprêté, compassé. Un devis romain. Une petite peinture de genre transportée dans un grand cadre. La composition, en outre, n'a aucune harmonie d'ensemble.

Ave, César imperator, morituri te salutant. — Encore une reconstitution archéologique. Un De La Berge architectural, moins la peinture. Je ne veux pas en nier l'intérêt historique, mais il est nul pour le sens d'art, d'un ton criard et opaque, d'un faire lourd, colorié pour les besoins de la ligne.

Comme les gladiateurs je vous ai salué, monsieur, avant d'aller combattre pour la vérité.

Quelques mots de M. Gondolin:

M. Gérôme a un talent reconnu; il compte parmi les délicats, les curieux, les intelligents; il est habile.

Malheureusement, son habileté se met au service d'une manière par trop factice et corrompue. Il perd chaque jour de ses qualités de peintre pour en arriver à l'image érudite ; sa peinture prend de l'obésité. Son esprit s'acharne après le détail pour sauver les misères de l'ensemble. Il devient flasque, lourd, inélégant. Son succès tient aux formules nouvelles ressuscitées à Pompéi, mais il a trop d'esprit pour ne pas comprendre que cette collection de médailles commence à s'user. Il préoccupe le public, c'est vrai ; beaucoup plus cependant par la singularité de ses idées que par la qualité de sa peinture.

Ses toiles ne sont plus des peintures, mais des fouilles ; ses personnages plus des créatures vivantes, mais des momies dans de beaux cercueils coloriés. M. Gérôme semble renoncer à la palette en faveur du tire-ligne. En attendant qu'il la reprenne, gardons nos approbations pour le *Combat de coqs* et le *Duel de Pierrot*. Le monde antique, le monde moderne : deux délicieuses fantaisies.

HÉBERT (Antoine-Auguste). *Rosa Nera à la fontaine.* — Pourquoi *Rosa Nera*, qui est-elle ? Est-ce une image, un souvenir, une pensée, un symbole, une illustration—cette belle *rose noire* si triste, si affligée, et rêveuse dans sa morne douleur ?..... Oh ! pauvre enfant qui êtes-vous ? quelle énigme cruelle avez-vous donné à deviner à mon esprit, cher peintre ? Car je

la regarde, je souffre pour elle, je la plains, et mes lèvres murmurent tristement ces deux mots si doux dont le sens funeste me pénètre d'inquiétude : *Rosa Nera! Rosa Nera!* Elle va puiser de l'eau et ce sont peut-être ses larmes qu'elle puise, les larmes tombées de ses grands yeux souffrants. Pourquoi la montrez-vous à la fontaine ? Est-ce la que sa peine éclate plus amère, peut-être au souvenir de l'absent qui venait y mentir divinement de longues heures, autrefois ?... Orpheline, triste amante, ou fleur touchée par un souffle empesté, je la plains ; et c'est avec une bien grande mélancolie que je la vois se mirer dans l'eau sombre et se sourire, les yeux en pleurs, avec la tristesse résignée des agonisants. Qui es-tu, chère enfant, quel parfum s'échappe de ton sein, ma belle *rose noire*, et qui te connaîtra jamais.... Je suis épris de l'énigme de ta beauté et de ta douleur, et je sais gré au peintre de cette mystérieuse émotion.

La fontaine forme une voûte obscure continuée par un mur gris ; à terre, se creuse une coupe d'eau bordée de pierres d'un ton violet froid. Des femmes attendent leur tour pour puiser de l'eau, une petite fille en jupon rose, s'avance, lève la jambe pour aider sa petite taille, avec un mouvement plein de grâce, et tend le chaudron. Une autre, le poing sur la hanche, regarde devant elle. Deux commères, accroupies au pied du mur, jasent sans doute de *Rosa Nera*.....
O vilaines! que disent-elles ?... Mon Dieu! que je voudrais les entendre... pauvre enfant! L'une d'elles, la main contre la joue dirigeant la voix pour donner plus

de mystère aux paroles, le coude sur le genou, sourit, sourit..... avec une finesse, une malice curieuses. L'autre, embrassant ses genoux des bras, écoute avidemment.

Mais *Rosa Nera* où est-elle ? Tournez vos yeux, là, dans cette ombre, assise sur le rebord de la grotte, les yeux fixés devant elle, vêtue d'habits sombres, la tête penchée; elle laissera passer les autres les premières pour s'en retourner seule. Voyez sa peine !... Gretchen aussi allait, triste, à la fontaine !....

Il y a une grande uniformité de ton dans ce tableau. La gamme bleue y domine, prise, reprise, montée, atténuée, toujours belle et expressive, juste à n'en pas douter, harmonieuse, avec une nuance de douce crudité qui plaît à voir. Le grand dommage est que le peintre se soit trop complu dans un travail nonchalant, endormi, bercé, qui appelle le détail et y revient avec une véritable tenacité. Que cette partie soit froide, cela ce conçoit, mais elle flotte, indécise, elle détonne en mille nuances claires, d'un effet un peu aigre pour la tranquillité lumineuse des autres parties.

J'aime profondément ce tableau pour sa rare poésie, son naturel exquis (j'ai parlé des deux femmes accroupies, un trait charmant), sa gravité fière, son maintien noble, avec une grandeur que ne comportent pas d'habitude les petites toiles ; je l'aime pour sa couleur, son admirable lumière, sa vivacité, ce charme étrange de la pensée du peintre, et surtout, surtout, pour sa familiarité superbe d'expression: du soleil, des jaseuses, une jeune femme rêvant l'amour,

une autre le pleurant peut-être, une vieille femme puisant l'eau de son ménage avec indifférence, une enfant amusée par le jet cristalin..... Que d'intentions vraies et peu prétentieuses,—ainsi la vie !

Les Cervarolles (États-Romains). — Deux jeunes filles descendent les escaliers d'une grotte renfermant cette perle précieuse des montagnes enchassée dans les flancs sombres des rochers,— une fontaine. Une vieille femme est tout au haut, le dos tourné. Des deux jeunes filles qui descendent, l'une a quinze ans, peut-être, — l'autre sept. Cette dernière porte à la taille un petit baril : c'est la mesure d'eau dévolue à ses forces. Elle ouvre de grands yeux effarouchés et joint ses petits pieds rougis par le froid des pierres, avant de descendre;— car, vous le savez, les enfants descendent les escaliers à pieds joints. La plus grande, en robe blanche et tablier bleu; les jambes nues; un coussinet sur la tête, porte de travers sa cruche de cuivre. Il n'y avait donc plus d'eau? — Mais pourquoi la vieille s'obstine-t-elle à monter? Est-ce une épigramme contre la vieillesse raisonneuse ? — piquante contradiction. La jeune fille descend, le haut du visage dans l'ombre, les cheveux ébouriffés, la bouche entr'ouverte laissant voir les dents. Elle est élégante, gracieuse, un peu maigre, la jolie mignonne, — avec un ton nonchalant et sauvage qui la fait adorer. La vieille est fort belle de gravité.

Il me semble vous avoir dit, ami, que les personnages sont de grandeur naturelle.

Avec des qualités puissantes, cette toile a de grands défauts. J'y signalerai tout d'abord le procédé agrandi des terrains dans la *Rosa Nera*. Tout le monde a fait, ici, cette remarque que le détail absorbait un peu l'ensemble. Les pierres ont presque la valeur de définition des figures; — le travail n'en est pas ferme, — il se confond, il se brouille. — Les gammes violettes des pierres, mêlées de tons verts, bleus, roses, composant une palette criarde, arrêtent trop le regard qui leur consacre ses premières préoccupations. La petite fille est un peu large d'épaules, quelques tons de chair manquent de souplesse et d'animation, — de fraîcheur encore. — Je prie M. Hébert de se tenir en garde contre ces malheureux tons violets dont je le trouve un peu préoccupé en ce moment.

Mais quelle tournure d'ensemble! qu'il est élevé, pathétique... et qu'il vous intéresse! C'est qu'en vérité je me suis surpris à regarder deux ou trois heures cette jeune fille qui descend la rude pente des montagnes, moi assis sur le velours de la corbeille. J'étais Romain, le pape me bénissait, et je demandais mon chemin à la petite *Cervarolle*, rien que pour en entendre sa voix.

Portrait de madame la marquise de L... — Trèsbeau, plein de vie. — Le dessin a beaucoup d'ampleur; la peinture pèche par certains côtés de coloration et de modelé. L'admirable rayon de ce portrait, ce sont les yeux, — ces yeux qui parlent, — qui sou-

rient, — qui s'imbibent de lumière, si doux, si intelligents, — si fatalement vrais qu'on ne peut en détacher sa vue et que l'on regarde fasciné.

L'âme! l'âme est derrière. Le peintre et le poëte ont parlé tous les deux.

M. Hébert me tient au cœur. Singulier artiste : sa vie semble se passer à souffrir ses toiles. — Quel rêve noir le déborde? — quelle mélancolie plane sur sa tête pensive?... Il a le sourire des amertumes infinies, — la grâce de la douleur, — une joie résignée et solitaire qui navre, — cordial et solitaire, — familier et farouche, — plein de bonté intime avec une apparence d'orgueil misanthropique; — ainsi je le vois par sa peinture. On y découvre une étonnante personnalité; son âme y vibre sans cesse; son émotion l'envahit, — sa force rêveuse y fait obstacle à l'élément purement naturel.

Est-ce en fuyant dans cette barque échappée à la *mal'aria* qu'il a pris, pour n'en guérir jamais, cette maladive expansion d'âme qui est sa faiblesse, — mais encore plus sa force : le témoignage d'un esprit qui alimente son œuvre de la pure flamme de sa vitalité?...

CABAT (Louis). *L'Étang des bois.* — Un joli effet, — un peu sec, un peu noir. L'eau est belle. Les ombres bien définies. Sentiment délicat de nature.

MULLER (Charles-Louis). *Proscription des jeunes Irlandaises catholiques en 1655.*

Un joli 5e acte. Si vous me demandez le pourquoi, — je vous dirai que les personnages sont empruntés, — que l'eau n'est pas liquide : j'y vois les flots-voyous en activité d'épaules. Tout s'annonce par des violences terribles de gammes aussitôt fondues dans un effacement brumeux où mon expertise naturelle de regard se perd. Les ombres, les lumières sont les mêmes partout; — chairs et types se confondent. On ne voit que des poupées pleureuses. C'est un piége à larmes. Ce qu'il y a de manifeste, — c'est que, malgré le dramatique terrible du sujet, on n'est pas le moins du monde attendri. Je ne vois de sérieux que le mouvement des groupes. L'art se sauve à pleines voiles dans le vaisseau que l'on voit à l'horizon.

Portrait de madame la supérieure des filles de la Compassion. — Cette dame, vêtue de noir, avec un grand col blanc rabattu sur la poitrine, est assise et tient un livre sur ses genoux. Cette peinture est bonne, — quoiqu'elle ait plus d'accent et d'effet que de véritable force; — d'accent, par la tournure du personnage qui est sévère; d'effet, par de brusques oppositions de noir et de blanc. Ici, le blanc crie un peu. Les chairs sont molles comme précision de touche. L'ensemble est remarquable, — dans une manière sage et tranquille pleine de sincérité et de bonhomie. — Le parquet rouge est harmonieux. Le fond n'est pas suffisamment assujetti.

Pour conclure, cet ouvrage est de tout point supé-

rieur au précédent du même peintre. Son talent ne peut que gagner à s'engager dans cette voie de vérité qui est là seule pour tous les esprits sérieux dont l'avenir tiendra compte.

LELEUX (Armand). *Le dessin; intérieur.*—Une jeune femme donne une leçon de dessin à une petite fille. Peinture charmante. Le fond d'appartement avec la bibliothèque est fort joli. — De même la table de travail. J'aime moins les personnages. — Les deux robes, violette et rose, ne se fondent pas ensemble, — la lumière glisse rechignée. — Néanmoins, il est clair, il sourit, — il plaît.

Jeune fille endormie; intérieur suisse. — Charmante peinture qui caresse le regard. Piquante, vive, alerte — toute émaillée d'incidents lumineux du plus réjouissant effet. Et qu'elle est jolie cette blonde fille! trop jolie peut-être — et trop bien mise... Ah! ne crions jamais contre les joies des belles surprises de la nature. Cela charme au possible. Imaginez la belle coupe de la poésie romantique sur un thème réaliste. On peut vivre en tête à tête avec cette peinture. Ce n'est pas un mince éloge, ce me semble. Qu'en dites-vous? ami Gondolin... Mais ne m'avez-vous pas dit vous-même avec une tranquille émotion : Regardez ce petit joyau, — joyau, en effet, le mot est juste.

BROWNE (Madame Henriette). *Une sœur.*—Aimable petite toile. De jolis détails de nature morte. Très-blond, très-doux. Peint grassement.

La toilette. — Petite fille habillant un petit garçon. Un bon détail d'intérieur sur lequel il ne faudrait pas trop s'appesantir. Il mérite le sourire bienveillant de Greuze.

Portrait de M. de G... — Une vaillante peinture bien attaquée. Un peu d'uniformité dans les tons du visage. Les mains sont boursouflées.

La pharmacie; intérieur. — Oh! les bonnes, les charitables sœurs, quelle activité dans leurs gestes, leurs allures. « Tenez, ma sœur, cette fiole. — Pilez ces amandes, ma sœur. — Qu'avez-vous fait du sirop de mûres? — Vite, ma sœur, une boule de charpie. — Ma sœur, ma sœur, pesez ces grains d'aloës. — Et la tisane de guimauve, et le séné? — Donnez, ma sœur... » Ainsi elles parlent, — ainsi elles courent, agiles, au service du pauvre qui atttend dans le couloir. On l'entend tousser, geindre, remercier et bénir. Diligentes consolatrices, elles sont partout à la fois, grondant pieusement, encourageant, — multipliées par leur sentiment de charité.

Le petit tableau dit bien toutes ces tendresses chrétiennes, — et son harmonie claire semble procéder de leur âme pure et jeune. Il est gracieux, plein de soleil, il est paisible; il charme. Il est bien peint (c'est le meilleur), bien peint, sans supercheries, sans faiblesses, avec une scrupuleuse naïveté. Enfin, il a tous les bonheurs à la fois, — même celui de faire aimer la charité qui est ici toute fraternelle.

Travaillez, travaillez, bonnes petites sœurs, — le travail qui profite à ceux qui souffrent est un travail doublement béni.

PLASSAN. *La lecture du roman.* — Du marivaudage peint. Une rose gentillesse. Des dragées... qu'on ne mange pas.

(Voir pour les autres tableaux du peintre le cabinet de figures en cire précédemment indiqué.)

DUBUFFE (Édouard). *Portrait de Madame A... Portrait de Madame de G... Portrait de Madame la comtesse de R... Portrait de Madame la comtesse de M...* — Mon Dieu que de chefs-d'œuvres gâtés? Imaginez, ami, les plus charmantes femmes, les plus idéales, — des caprices de nature, — des surprises de haschich. — C'est à devenir fou de bonheur. — L'imagination reste confondue devant un tel assemblage de féeriques attraits. Oh! pauvre ami, ne regardez jamais dans les yeux madame la comtesse de M... Ils ont la fatalité des mortels enchantements.

Eh bien, si vous croyez que le peintre s'en soit ému le moins du monde, vous êtes un grand sot.

Comme à l'ordinaire, il a brodé ses variations innocentes sur le canevas de son vieil esprit. Peinture de grisette ou d'aquarelliste mondain. Elle semble faite le cigare à la bouche, — et par conséquent à travers le voile d'une poétique fumée.

Ce n'est plus par mode, décidément, qu'on vient à M. Dubuffe, — homme aimable s'il en fut, — mais

par toquade. — Les jolies femmes se déconsidèrent.

ROBERT (Alexandre). *Portrait de M. le comte de Morny.* — Peinture raide, sèche, sans grandeur. Est-ce l'homme, monsieur Robert ? — Vous pouvez en douter avec moi, je pense.

**
**

LANDELLE. *Portrait de madame F... P...* — Elle a une robe bleue et une pelisse. M. Landelle semble voué au bleu. — Portrait assez simple, mais cru, heurté, dur. Cela ne peut venir de la dame qui est charmante, — et calomniée, je le pressens, par la palette.

PILS. *Portrait de M. de Castelnau d'Essenault.* — Officier de Hussards. Habile petite toile, — trop facile. M. Pils abuse des fonds gris et des touches tapageuses. La nature pourrait lui donner un bon conseil à ce sujet. Que ne regarde-t-il encore ses deux grands portraits si beaux de tournure et de vie.

VETTER (Jean). *Une halte à l'hôtellerie,* — *Femme à sa toilette pour la promenade.* — Trois porcelaines très-réussies. Aimables faux-bonshommes qui séduisent le public. C'est de la peinture de sphinx, — une charade gracieuse que je ne saurais comprendre. M. Vetter a un grand talent de diction, — pas une idée. Il phrase à vide. Il chante une cavatine aux oiseaux qui passent.

CLÈRE. *Portraits de famille.* — Bon intérieur, intelligemment groupé. De la force et de la grâce.

GENTY. *Portraits de madame E. G. et de sa fille.* — Excellent dessin. Le pinceau en a fait une peinture noire.

MOI.

Que pensez-vous de cette toile, monsieur Gondolin? j'avoue que je suis bien embarrassé.

BLAISE GONDOLIN.

Quoi, cette toile de M. Isabey? Eh bien, une cheminée qui tombe dans la cuve d'un teinturier. Le teinturier, fou de terreur, sonne l'alarme.

MOI.

Vous plaisantez... Le talent de M. Isabey mérite une sérieuse appréciation.

BLAISE GONDOLIN.

Que dit le livret alors. Il faut en revenir au livret quand la peinture ne sait pas parler.

MOI.

Incendie du steamer l'Austria. Cent cinquante lignes de texte.

BLAISE GONDOLIN.

Ça, un vaisseau ! dites un cauchemar incendié ou j'ai perdu le sens de la vue, de l'ouïe et de la parole. Il en a l'aspect, l'impression, la grandeur mensongère. Vous dormez, critique, vous dormez, — éveillez-vous, — vous avez le feu au cerveau si vous trouvez cela bien.

MOI.

Dieu m'en garde.

BLAISE GONDOLIN.

Et la navigation aussi.

**
*

Matet. *Tête d'homme, — étude.* — Beaucoup de tournure. Peint avec vigueur. Trop de détails, un peu froid par la résonnance grise de l'ensemble. Les habits et les chairs sont un peu dans la même gamme. Pauvre homme ! il semble mort à la peine à force de poser. — Bonne étude, je le répète ; et dans un grand caractère. Diderot aimerait cette belle tête de vieillard si honnête, si digne.

Rousseau (Philippe). *Un jour de gala.* — Des chiens font irruption sur une table encombrée de victuailles. Une grande barroquerie. Tout se renverse, et rien ne tombe avec vérité. Tout se casse de la même façon, dans un silence glacial. Le vin coule en écharpe de gaze. — Chut ; n'éveillons pas ces chiens somnam-

bules. — Les chairs, les viandes, les chiens se confondent, — respirez-moi, s'il vous plaît, ces fleurs de papier dans ce vase de carton... — Quelle lumière fade, disparate... Le pinceau n'a rien précisé; il gambadait avec les chiens pour avoir sa part des sauces. — Beaucoup d'esprit, mais à vide ; je n'aime pas les peintres spirituels pour ma part. L'artiste a mis sur la table l'épigramme à son adresse. Avec un peu de sagacité, vous la verrez.

M. Philippe Rousseau a nos justes appréciations ailleurs qu'ici.

Holà ! Terburg ! holà ! Metzu ! on pille votre maison. Je vous signale le plus incorrigible : M. BRILLOUIN.

HARPIGNIES. *Un canal; vue prise aux environs de Nevers.* — Un grand courant d'eau. Une barque le monte ; — d'un côté, sur les rives vertes, un homme conduit une brouette. En avançant, on trouve des maisons, des champs, un rideau d'arbres dont l'ombre se couche dans l'eau. Le ciel est gris, léger, bien éclairé.

Bon petit tableau, dans un style simple et doux.

CHAPLIN. *Diane.* — Ce n'est pas la Diane chasseresse antique qui parcourt les bois et les forêts avec

ses meutes aboyantes, l'arc d'argent au dos, — ni la Diane amoureuse, dans les ombres du soir, regardant d'un œil d'envie les amants enlacés, — c'est une petite Diane, modiste ou lingère, qui chante clair, rit gai, parle doux, avec esprit, avec malice.

En revenant du beau pays de Flandres...
Tra, la la, etc.

Elle met des toilettes fond blanc, un petit chapeau de paille, boit la bière comme une Allemande, fume la cigarette — et se dorlotte à la balançoire en imitant M. Lassagne :

Quand j'étais roi de Béotie...

Elle a le nez retroussé, des yeux gris spirituels, une bouche narquoise ; elle grignotte du pain d'épice, aime la friture et boit le clairet à plein verre...

Consoler mon vieux père
Qui pleure et s'désespère (?)

Aujourd'hui, elle se baigne, à l'île des Ravageurs, assurément, en compagnie d'amours qui pourraient bien n'être que des canotiers déguisés.

Tout est rose : le corps, l'eau, les amours, les vêtements. Oh ! la mignonne décoration! Les commis éveillés, les folles petites Parisiennes qui voient cela, le dimanche, deviennent fous d'ivresse, et courent à

Auteuil et Fontenay sauter et rire comme des perdus. Holà ! pistons, chantez, violons,—soufflez, clarinettes !

>Vive le gai dimanche
>Des bourgeois de Paris,
>Où les femmes sont blanches,
>Où les maris sont gris!

MONVOISIN. *Caupolican, chef des Araucaniens, prisonnier des Espagnols.* —

Une conférence de poteries étrusques. Bonne composition, absolument peinte au rebours du vrai.

PALIZZI (Joseph). *La Traite des veaux dans la vallée de la Touque (Normandie).* — La campagne verte s'étend à perte de vue. La mer à droite, tout au loin, soulève ses premières lignes claires ; un horizon léger de collines l'encadre. — La prairie géante est coupée de chemins, incidentée de bouquets d'arbres, de petites maisons aux toits de briques rouges.

Sur le premier plan, au milieu d'un chemin gris, une charrette pleine de veaux s'est arrêtée. Un homme en blouse la conduit. D'autres veaux, à terre, attendent l'installation pour le mortel voyage. On débat les prix. — Une brave femme, d'une tournure originale, tire à elle deux petits veaux ; on devine qu'elle vient de loin, pour se trouver sur le passage du marchand. Pauvres êtres, ils attendent patiemment et innocemment le résultat de la sanglante délibération.—Allons, montez, mes amis, et dites adieu,

adieu pour toujours à cette belle vallée qui vous a vus heureux. — Montez vite; — vos grands yeux doux ne peuvent vous sauver de la dent du peuple. Vous êtes son mets préféré, vous êtes la joie de son dimanche.

> C'est du veau et d' la salade
> Qu'a fait du mal à c't' enfant...

Allons, cœurs simples, tendres corps, — montez! — montez, friandises populaires. Demain, l'étal du boucher vous montrera morts et vermeils : quel pénible régal !

Sur la gauche est un ruisseau traversé de barrières. Des vaches viennent y appuyer leur tête, mugissantes, curieuses, avec une inexplicable mélancolie d'attitude.

Ce tableau est vigoureusement construit, solide et heureux, — plein d'attrait rustique. Avec le temps, il gagnera beaucoup et sera tout à fait bien.

MAZEROLLE. *Néron et Locuste essayant des poisons sur un esclave.* — Grande, très-grande toile, courageusement *maçonnée*. On a parlé de Sigallon, à ce propos... On a parlé de rivalité... Voilà une grosse plaisanterie. Ce sont des abus de souvenir contre lesquels il faudrait tâcher de se mettre en garde. Ces pierres coloriées ne regardent en rien le vaillant auteur du *Réveil de saint Jérôme*. La composition ne renferme pas le plus léger élément de drame — la couleur est une

crispation — rien ne remue, rien ne vit. On n'y peut guère remarquer qu'un caractère de dessin. M. Mazerolle a fait preuve de talent — mais c'est un talent en dehors de toute vérité — et par conséquent peu sympathique. Il est dans la situation d'un homme qui parlerait deux heures entières, contre le sentiment maternel, avec les plus belles phrases du monde, et une apparence d'éloquence.

YVON.

La gorge de Malakoff. —

La courtine de Malakoff. —

Du camp de Philisbourg, 3 juillet 1734.

C'est ici que l'on dort sans lit,
Et qu'on prend ses repas par terre;
Je vois et j'entends l'atmosphère
Qui s'embrase et qui retentit
De cent décharges de tonnerre;
Et, dans ces horreurs de la guerre,
Le Français chante, boit et rit.
Bellone va réduire en cendres
Les courtines de Philisbourg,
Par cinquante mille Alexandres
Payés à quatre sous par jour :
Je les vois, prodiguant leur vie,
Chercher ces combats meurtriers,
Couverts de fange et de lauriers,
Et pleins d'honneur et de folie.
Je vois briller au milieu d'eux

Ce fantôme nommé la Gloire,
A l'œil superbe, au front poudreux.
Portant au cou cravate noire,
Ayant sa trompette en sa main,
Sonnant la charge et la victoire,
Et chantant quelques airs à boire,
Dont ils répètent le refrain.

Jamais Voltaire ne fut mieux inspiré. Les jolis vers! Il faut les entendre dire par Blaise Gondolin : Ce sont autant de fusées éclatantes.

**
*

Avec des cygnes — des enfants — des nymphes — des agréments étrusques, ne croyez-vous pas, ami, que l'on pourrait faire un délicieux tableau ?...

Plaignez M. PICOU qui, en voulant l'essayer, s'est perdu dans *les marécages de Philostrate* où toutes ces belles choses se trouvaient réunies.

BARON HENRI. *Entrée d'un cabaret vénitien où les maîtres peintres allaient fêter leur patron saint Luc.* — De l'eau — une maison avec balcons et escaliers de pierres. Venise dans le lointain, telle que l'indiquent les romances à gondoles. Beaucoup de jeunes femmes — beaucoup d'hommes; du brillant, du clinquant, du spirituel, de l'agréable — du Véronèse sous verre. Un grand talent d'assimilation, peu de nature personnelle. M. Baron est un aimable rêveur d'impossibilités.

BRION. *Porte d'église pendant la messe.* — Voilà l'é-

glise, grise et massive. Les chants y résonnent. Heureux les diligents qui ont pu se grouper autour du chœur et dans les tribunes. Il n'y a plus de place pour les derniers venus. Ce sont ceux-là que le peintre nous montre, agenouillés, debouts ou assis sous le porche que soutiennent de massives poutres, et en dehors, contre les pierres tumulaires couchées dans l'herbe où reposent les morts pour qui l'on prie peut-être en ce moment. Des terrains, dans la lumière, se disposent plus loin, sous le ciel orageux par le haut — vert pâle à l'horizon. Les figures se détachent en silhouette sur ce fond clair.

On ne peut qu'admirer cette belle page sobre, tranquille, si doucement émue. Il y a une remarquable impression de plein air. L'homme agenouillé dans l'angle du mur est superbe; et comme il prie avec ferveur! La ligne des femmes est charmante. Oh! bonnes âmes! que de sentiment dans leurs têtes penchées...

Ce tableau est complet : il charme, il repose et fait penser.

BENOUVILLE.

Oh! certes, elle est cruelle la mort qui frappe un homme en pleine jeunesse, et sème autour de lui les deuils, les souffrances, les larmes intarissables; qui vient frapper rudement à votre porte et vous crie : « Partons ; je suis le guide funèbre des mystérieuses régions — viens. Tu ne m'attendais pas — mais le

voyage est pour aujourd'hui. Il me prend fantaisie de te montrer à cette heure tout ce qui tant de fois a préoccupé ta pensée. Dis adieu à tes rêves, à tes bonheurs, à tes proches à tout ce que tu aimais ici-bas, et viens. Dépouille-toi de ta chair et jette-la sur ce chemin de verdure comme un vieux vêtement usé que les insectes affamés se partageront ainsi que des mendiants se partagent le manteau trouvé sur la route. Nous allons au pays des âmes ; peut-être n'en reviendras-tu jamais. Hâte-toi, le temps presse, — d'autres curieux m'attendent à la première minute, — à la première seconde qui va sonner. »

Halas pour Yorick!... — Toujours la même formule, — le même affligeant simulacre. L'un part, l'autre reste. — Hélas ! pauvre mort... hélas ! pauvre vivant... tous deux sont également à plaindre. La vie n'est-ce pas une tombe où l'on marche les yeux ouverts. Pourtant il est parti, le premier, — et de là nos chagrins. — Il est parti, l'esprit rêveur, le père, l'époux, le jeune homme... Plaignons-le de ce court passage ici-bas, et donnons une larme à cette âme austère qui vécut, sinon dans la vérité ou la grandeur des belles sphères de l'art, — du moins, dans leur amour et leur recueillement !

M. Léon Benouville est mort en février 1859.

Je ne veux rien critiquer. Mon esprit oublie ses sévérités pour les amertumes cachées dans cette tombe fraîche encore.

Portrait de M^me L. B... et de ses deux enfants. — J'aurais aimé ce tableau peut-être,—qui n'est encore qu'une diaphane ébauche. Cette femme, si douce, si bienveillante, si humaine... a, sur ses lèvres, ce sourire qui prend au cœur et fait presque pleurer : pourquoi? je ne sais. Il y a une douleur, une grâce, une poésie que rien ne peut exprimer. C'est le sentiment révélé des sublimes tristesses. Là, le pinceau s'est arrêté... là, il a dû tomber à terre!...

BOULANGER (Louis). *Portrait de M. Alexandre Dumas.* — Un aimable et jeune Circassien dont la réputation se consolide déjà parmi nous. Homme spirituel, dit-on, brave, très-riche et très-économe.

** **

FLANDRIN (Hippolyte). *Portrait de M^lle M...* — Un mauvais portrait, — fort triste, fort incolore. Petite académie bleue, ressemblante.

Portrait de M^me S... Une jeune femme, debout, le coude appuyé sur un dossier de chaise, couvert en partie par une fourrure. Elle a une robe de velours noir. Elle est comme encadrée dans un fond de tapisserie verte ; le bas est une boiserie grise.

Ce portrait est fort beau. Une critique scrupuleuse y trouverait bien à redire. La partie gauche du sein et des épaules n'est pas liée de ton ; quelques autres sont sèches. La peau du visage est enflammée et maladive, peu juste assurément. Je ne parlerai pas du grain

visible de la toile, qui fait tant de mal au travail. La lumière est sourde, — comme tamisée par un voile.

Ce qu'il faut louer, sans restriction admirative, c'est le dessin si pur, si parfait, si délicat, — la grande tournure, le modelé des chairs, — le parfait de la pose, sa dignité simple et cette finesse si gracieuse de l'expression. — Le bras droit est un morceau de sculpture antique.

Portrait de Mlle M...

Arrêtons-nous, ami, devant l'œuvre admirable qu nous sourit. Étrange chose que l'inspiration, — pendant de longues années on l'a appelée en vain, et voici qu'un jour elle vient d'elle-même, — vous donne un baiser, le premier, peut-être le dernier ; — mais un baiser qui rajeunit votre âme à l'heure présente, et l'éclaire d'une lueur inaccoutumée. Car ce fut une magnifique inspiration, celle qui produisit la toile heureuse, la toile ou rayonne cette candide enfant, Mlle M...

Imaginez-la, — ou plutôt voyez-la, — brune, pâle, avec des yeux noirs aux paupières enfantines délicieusement encadrées, et qui brillent d'une malice, d'une finesse désespérantes. Sa bouche dit mille choses aimables : elle est causeuse, moqueuse et spirituelle ; — le nez est mutin, — tout petit, — délicat à se faire adorer des roses. Elle a des velours noirs dans les cheveux, — elle porte une robe violette à reflets verts. — Ses mains, fines, croisées sur ses genoux, tiennent un œillet.

LE CRITIQUE.

Donnez-la-moi votre fleur, mon enfant.

LA JEUNE FILLE

En vérité! qu'en feriez-vous, monsieur?

LE CRITIQUE.

Je la veux mettre dans un beau livre d'étude; je la respirerai d'abord quand ma tête sera lassée de mensonges écrits, et puis je la regarderai toujours. Elle me parlera de vos lèvres pourpres, — elle me dira votre candeur, votre sourire malicieux.

LA JEUNE FILLE.

Non, monsieur, vous la critiqueriez. Fi! le vilain métier que vous faites, — toujours bougonner contre tout le monde! Et d'abord, monsieur, vous venez trop souvent me regarder.

LE CRITIQUE, rougissant.

C'est probablement que j'ai du plaisir à vous voir...

LA JEUNE FILLE, toussant.

Je ne vois rien à dire à cela. Quel est cet homme curieux qui vous suit?

LE CRITIQUE.

M. Gondolin, — un guide, un soutien dans les jugements difficiles.

LA JEUNE FILLE.

Pourquoi a-t-il dit du mal de ma petite sœur? Oh! que c'est méchant... Elle a une si jolie robe bleue! Tenez, si vous aviez été aimable pour elle, je vous aurais donné mon œillet. Je suis bien bonne de vous parler : allez-vous-en, vilain critique, qui dites du mal des jeunes filles. — Vous ne méritez pas de fleurs, mais de bonnes épines, bien dures...

Son doux sourire s'est voilé; aimable enfant, si bonne, que ne puis-je faire tout à ton gré!... Elle est assise sur un coussin bleu, à fleurs chinoises et se penche avec une exquise grâce. Voyez comme elle sourit bien; si vous entendiez sa voix!... Elle est bonne autant que belle — et doit savoir aimer. Elle a la repartie prompte, — d'une adorable singularité. — L'intelligence rayonne sur ce visage d'une coupe si gracieuse; elle envahit ce bel œil circonspect qui devine tout et voit tout.

Oh! gracieux enfant! si je ne craignais de la voir bâiller aussitôt, je lui ferais une longue poésie, timide et amoureuse, en petits tercets octosyllabiques.

« A tes pieds je voudrais m'asseoir l'âme oppressée,
« A tes pieds!... caressant cette douce pensée :
« Qu'elle est belle! mon Dieu, quel bonheur de l'aimer!... »

. .

Hé bien, critique, perdez-vous la tête!

Ce portrait est un chef-d'œuvre. Plutôt par l'admirable expression du dessin, du modelé, que par la

peinture qui a les défauts ordinaires de ce timide et pâle pinceau échu à M. Flandrin. Mais il vit, il sourit, c'est la nature, — c'est l'art, — la perfection de la grâce dans la simplicité. Voilà une trouvaille, une perle unique. Elle fait aimer cette timide peinture ; elle fait espérer une amélioration sensible dans sa manière effacée et bourgeoise.

Des fous ! des fous ! encore des fous !... — l'art meurt de sagesse...

M. GONDOLIN.

Non, il se met en ménage : ne lui souhaitons pas d'enfants.

Encore 3 Stations ; — puissions-nous être bientôt à la dernière : la route est dure et je crains, ami, que vos pieds délicats ne se fatiguent. — Allons-nous continuer à courir ?...

II^{me} NUIT.

Mais je vois le jour, dit Scheherazade en se reprenant ; ce qui reste est le plus beau du conte. Le sultan résolu d'en entendre la fin, laissa vivre encore ce jour-là Scheherazade.

CAUSERIE.

On m'a dit que j'étais très-sévère — et cela me ravit : car, en vérité, la critique est de trop bonne composition. En dehors de sa mortelle apathie ou de son silence à l'égard des noms nouveaux (ce qui est coupable pour les œuvres de début dont il faut encourager ou blâmer la tendance), elle ne cesse de prodiguer ses éloges et ses descriptions à des talents sans portée, sans force, morts, agonisants ou factices. Quand arrive le tour des esprits sérieux, — la voilà courroucée, impitoyable; elle crie, elle s'ameute, elle fait un bruit d'enfer. J'ai vu un éloge à outrance de M. Muller coudoyant un éreintement de Delacroix. — J'ai vu profaner le nom de Millet à propos de M. Adolphe Leleux. Corot cède le pas à M. Troyon pour un effet de brouillard. — Ce ne sont que rancunes vivaces, malveillantes appréciations. Plus il y a personnalité, plus dame critique se rechigne et ouvre son bec discordant. Il faudrait enfin savoir à quoi s'en tenir sur les hommes supérieurs et les à-peu-près artistiques de notre temps. Je demande une ligne de démarcation précise, éclairée, instructive, entre les premiers et les seconds. Je veux que l'on sache bien qui trouve et qui ne cherche pas, — qui parle et qui bavarde, — qui suit la nature et qui la singe. En dehors du sentiment personnel d'appréciation très-extravagant parfois, crimi-

nel, même, — il y a, ce me semble, une loi de justice, — une loi de raison qui obligent le jugement à s'exposer en connaissance de cause. Il est permis de trouver que Victor Hugo ne sait ni écrire ni penser, mais alors il faut le prouver; — que Delacroix ne sait pas peindre, — il faut développer des raisons concluantes. Depuis quelque temps, je vois les grands talents sacrifiés à quelques bambins de pinceau dont l'innocence prête à l'indulgence, et qui sont traités avec une faveur toute spéciale. Cela est décourageant pour les vrais esprits.

Exemples :

« Rien de fin, rien de piquant comme ces petits tableaux de M. X..., c'est la grâce même. — Le peintre s'est promené dans l'atelier de Terburg, et il en est revenu maître. On ne peut être plus séduisant dans quelques pouces de toile. »

« Que de piquants détails dans les paysages de M. Y.... — Il est raide, c'est vrai, — mais où trouver une manière plus précieuse de comprendre la nature ? »

« M. Z... n'a pas l'intimité des champs, mais il en révèle la splendeur correcte. C'est un Athénien. »

Autres exemples, en regard :

« Que dire des tableaux de M. Delacroix ? Cela est affligeant pour la pensée ! il se montre toujours grand

coloriste, mais franchement, personne n'admirera ses nouvelles toiles, qui sont plus des tapisseries que des sujets reliés et justes. Les fautes de dessin y abondent... etc... etc... »

« Si M. Corot croit intéresser avec sa poésie par à peu près, je crois qu'il se trompe. Il a un sentiment délicat, mais je voudrais comprendre un peu mieux ses sujets. — Les yeux du Dante sont une monstruosité. — Est-ce ainsi que le chantre inspiré de la *Divine-Comédie* regardait cette patrie sauvage de l'idée, etc., etc. »

« M. Millet semble vouloir plaider la cause de la misère; le type de la paysanne est horrible. Espère-t-il plaire au public avec de pareilles laideurs? — Il a l'émotion profonde de la nature : mais où est la grâce?... »

(Traductions libres de feuilletons sérieux.)

De quel nom appeler ces manières de jugement? — Le lecteur ébahi n'y voit que du feu, se met en garde, conserve ses bonnes grâces pour les patronnés, et toute sa bile pour des gens qu'on devrait lui apprendre à étudier, à admirer, — au moins à respecter en l'absence de véritables sentiments d'art. Vous me direz que le jugement est libre — j'en conviens; mais quand il s'exprime par les formules précédentes, et qu'il se donne mission d'instruire le public, tuant les héros avec des mâchoires d'âne, — il serait bon de signaler sa folie et de le mettre hors la loi. La peinture n'est pas un art où des mots suffisent. Le plus mince écri-

vain se croit toujours le droit de donner son avis, pourvu que ce soit en bon français. Nous faisons de belles pages argumentées où il faudrait un éclat de rire et un coup de pinceau. Il y a eu autrefois de grands peintres, parce que tout le monde ne se mêlait pas d'écrire et de conseiller la page écrite. Ces braves maîtres ne lisaient pas de romans ; ils étaient toujours en présence de la nature, dans sa pompe, dans sa simplicité. — Leurs sujets exotiques même n'échappaient pas à cette règle naïve de la vision habituelle : voyez la Bible des Vénitiens. Ils composaient pour l'œil, — fort peu pour le cerveau. Leur abus de couleur locale ne va pas plus loin, vous le savez. C'étaient de vrais peintres : leurs fils sont, pour la plupart, des feuilletonistes.

Je le déclare bien haut : si la peinture se perd, ce sera la faute, l'unique faute de la littérature. Ce moment n'est peut-être pas loin. Une réaction violente du sentiment plastique peut seule le combattre avec efficacité.

Au nom de Raphaël, de Titien, de Véronèse, de Velasquez, de Rembrandt, de Rubens, j'adjure la critique de lui consacrer le pouvoir de son influence.

Pour « ma pauvre part, » comme dit Hamlet, oh ! je brûle du désir de voir de bonnes grandes figures bien peintes, en toute liberté de pâte. Quelle toile et quel salon me donneront cette délicieuse surprise ?...

DIVERS TABLEAUX DE LA LOTERIE.

Dans son principe, cette idée de loterie est excellente. Tout ce qui tend à améliorer la difficile position des artistes, à leur début surtout, doit être loué, acclamé avec une grande joie, — accueilli sans restriction, cela est bien, cela doit être. Le public en profite, — l'art y trouve son encouragement, son éloge, sa vie laborieuse. Dans son application, et justement à cause de tous ces avantages, peut-être faut-il regretter ici que le choix manque d'accord. A côté de fort bonnes choses que tout le monde serait heureux de posséder, il en est d'autres que, non-seulement l'art, mais la sympathie condamnent et réprouvent. Celles-là nuisent aux bonnes et donnent à l'ensemble quelque chose d'un peu pâle et divagant.

C'était le moment ou jamais d'offrir au public une bonne leçon de palette en lui montrant ce qui mérite absolument d'être regardé et envié, et en appuyant sa croyance du témoignage consciencieux de juges experts. Les bonnes toiles sont-elles moins intéressantes que les autres ?

Mais qui se préoccupe de pareilles questions, sinon un fou comme votre serviteur ? — N'oublions pas que le public est le public, — c'est-à-dire un sultan capricieux, et les loteries des courtisans habiles à flatter tous ses goûts.

BELLANGÉ. *Le salut d'adieu; scène de tranchée de-*

vant Sébastopol. — Il sont vraiment beaux, ces coquelicots guerriers que l'on appelle zouaves. — Beaux et vaillants, énergiques et doux, — les vrais fils de la France. Prompts au feu, bien musclés, lions agiles, buveurs, gausseurs, hardis, indomptés, — chantant haut, touchant juste, amis des étoiles qui veillent leurs nuits glorieuses, natures de feu, — cœurs d'enfants, — démons sublimes!

Ils sont ici, dans la tranchée, le regard morne, saluant de la main leur brave officier tué que l'on transporte sur un brancart.

M. Bellangé connaît les têtes, les allures de ses soldats, — mais ses tableaux sont trop faits à l'atelier. Vous n'avez qu'à étudier la lumière de celui-ci pour vous en convaincre. Tout est éclairé de la même façon : terrains, visages et habits. L'aspect n'est ni agréable ni intéressant.

LAUGÉE. *Le goûter des cueilleuses d'œillettes; paysannes de Picardie.* — Contre un groupe de gerbes, deux femmes sont assises, — la mère et la fille. La petite mange. Une autre femme, plus loin, s'occupe. La campagne s'étend à perte de vue, verte, rousse, piquée d'un bouquet d'arbres avec un moulin sur la gauche, dans l'herbe; — une route. Le ciel est gris, teinté de bleu.

Simple nature; d'un ton juste; très-rustique. Le paysage est excellent, — un peu étouffé comme lumière : c'est là le défaut capital. Bel accent, triste et doux; — c'est bien vu.

BAUDIT. *Le viatique en Bretagne.* — Un vieux curé et un petit clerc, en surpris blanc et calotte rouge, suivent les bords d'une flaque d'eau, dans un champ boueux, perforé, troué, creusé d'ornières. La plaine est plate, funèbre, jusqu'à l'horizon détaché en ligne sombre sur le ciel orageux. Des nuages roulent autour de la lune pâle qu'ils assaillissent. Devant vous, regardez cette pauvre masure où brille une rouge lumière veillant l'agonie d'une âme... Le curé se dépêche; il va vite, les pieds dans la boue, transi par l'air froid qui souffle dans cette lande noyée, — et l'enfant le suit, tenant élevée la grande croix de plomb.

Oh! quelle tristesse! quelle profonde désolation dans cette pauvreté qui vient de la terre et tombe de ce ciel en souffrance. La lune peut ricaner : tout se désole autour d'elle et pleure. Que de souffrances et de larmes dans ce coin oublié du monde où le gémissement ne trouve pas un écho. — Montez, soupirs et cris, — coulez, pleurs : Dieu vous voit, Dieu vous entend. Voilà son premier secours, — l'illusion sacrée, l'attouchement saint de la foi, une image blanche dans cette ombre mortelle qui environne l'âme en péril.

Je jure devant Dieu que je ne suis point un catholique fervent, — il s'en faut. Pourtant, cet acte consolant, si chrétien et si humain, accompli au lit de mort, cette douce force donnée à l'âme exténuée qui chancelle et pleure, se voyant perdue, ce doux regard encourageant et cette parole qui dit: «Recueille-

toi dans ta douleur, frère, et espère... le Seigneur est bon, — tout est périssable; — mais périssable pour renaître dans sa grandeur.... » Oh! cela me touche et m'emplit le cœur d'une profonde reconnaissance. Haine aux méchants! mais n'enveloppez pas dans votre réprobation, quelle que soit leur action ici-bas, tant de bons cœurs si disposés à vous aimer, à vous servir; l'humanité n'est-elle pas un pauvre enfant souffreteux et fort, tendre et cruel, amoureux du rêve et des contes, qu'il faut bercer, amuser, consoler et caresser jusqu'au bout? Quel être sans entrailles a parlé le premier de lui ôter ses illusions vieilles comme sa vie, et jeunes aussi comme elle?

Scène profonde et triste,—elle montre une âme.—La peinture annonce un artiste d'avenir qui a beaucoup à apprendre : on voit trop de détails dans le terrain; la lumière ne vient point du ciel; l'ombre n'a pas sa valeur.

LELEUX (Armand). *Faits divers. (Intérieur suisse).* — Un nid de fou rires. Tableau plein d'esprit, de gaieté, de couleur, intéressant de lumière, heureux de disposition,—bien travaillé, bien réussi,—agréable et piquant;—malgré quelques airs sinistres d'ombre —qui font encore plus rire la couleur.

Le Ménage et *la Leçon de couture*, qui se trouvent dans la Salle X, sont deux ravissantes toiles, d'une fantaisie singulière, vives, spirituelles. Si leur couleur

est une joie, leur lumière est une coquetterie, leur expression naïve un charme.

Duverger. *L'Hospitalité.* — Beaucoup de jolis détails. Bien peint, dans un ton juste; très-naïf. Charmant de types: ainsi, le vieillard, la paysanne debout, le petit garçon, la paysanne au foyer, et la vieille avec le poupon. Il faut fermer la porte de la maison, par exemple; ce qu'elle montre gâte toutes ces fines vérités.

Caraud. *Représentation d'Athalie devant le roi Louis XIV par les demoiselles de Saint-Cyr.* — J'ai entendu réciter cela par M. Beauvallet, qui a la basse la plus profonde de Paris. Je m'y suis même un peu ennuyé s'il m'en souvient bien. J'adore les enfants : ce faux petit bonhomme d'Éliacin, ce prodige en tunique qui prêche et fait des phrases de rhétorique bonnes à mettre sous globe, m'a crispé, irrité et fait souffrir pour eux. Et l'on applaudissait... Sublimes marionnettes de l'habitude qui vous définira?...

Le pinceau de M. Caraud dit bien les vers.

Louis XV et M^{me} du Barry. — que l'on trouve dans la salle II est un tableau spirituel — et, comme il parle beaucoup, la peinture se tait en personne bien apprise.

Qui chante ainsi?...

> Grand Dieu des flibustiers,
> Dieu de la contrebande...

Prenez garde, gentils fraudeurs, vous allez trahir votre incognito parisien. M. Zo vous veut espagnols; allons, rangez vos mules, groupez-vous dans cette claire *posada*, que vos guitares résonnent, et chantez-moi un joyeux air andaloux. Vous n'en savez aucun, je parie. — Ah! traîtres de comparses, allez-vous compromettre le peintre?... Voyons, répétez avez lui cette jolie romance :

> La mujer y las flores
> Son parecidas,
> Mucha g... á los ojos
> Y al tacto espinas :

Très-bien; seulement vous ne nasillez pas assez, et ne savez point taper du pouce le ver... de l'instrument. Voici de belles jeunes filles... « Achetez, achetez, mesdemoiselles, — les beaux rubans... les belles gazes... les fichus neufs... Un *fandango*, mes amours?...» M. Zo jouera des castagnettes. Pendant ce temps, deux mulets rêvent qu'ils existent, dans un coin, — un tromblon rêve qu'il est cor à l'Opéra-Comique et qu'il joue une ritournelle. — Bon : voici les douaniers!...

Upa, mignons, alerte!...

Fuyez, amis ; — moi, je vais respirer ce bouquet de violettes qui sert de montagnes, là-bas,—et parler à M. Auber du poëme pour la musique. Quatre guitares feront l'affaire de cette galante *halte de contrebandiers*.

LAVIEILLE. *L'étang et la ferme de Bourcq*. — Bonne nature, — un peu lourde, mais juste, — mais pleine de séve, vigoureuse, exacte. Elle repose les yeux, elle calme. Le groupe des maisons est tout à fait bien.

BRETON (Jules). — J'augurais bien de l'avenir de M. Breton par son tableau du Luxembourg. Il y avait là les meilleures qualités de sentiment, de lumière, d'observation. Cette année le peintre nous revient avec plusieurs toiles dont l'impression a été rapide sur la foule. Je ne dirai pas qu'il y ait progrès ni comme facture ni comme perception de nature. C'est toujours le même procédé raide, un peu sec, un peu craintif, la même disposition de groupes et d'attitudes... — Enfin nous avons à juger cette fois, non pas des évolutions de talent, — mais seulement des scènes nouvelles dans l'ordre simple où il s'est placé tout d'abord.

Voici *une Couturière*. — Une jeune fille travaille,

assise près d'une table. Louons ici l'effet de lumière qui est gracieux, le coloris qui plaît. Mais le sujet est fort pauvre ; — cette enfant s'isole et se perd dans la toile ; — elle a en outre les allures sèches d'un daguerrotype. M. Breton réussit mieux les complications de groupes. En somme, malgré son agrément relatif, cette toile est faible.

Plantation d'un calvaire. — Six moines portent une civière, recouverte d'un drap rouge, sur laquelle est un grand Christ en bois. Ils sortent processionnellement d'une vieille église, aux murs gris, et vont dans le cimetière où des ouvriers, après avoir creusé un trou, ont planté la croix qui doit recevoir le corps divin. Un mur gris de clôture précède les maisons du village, basses, grises, aux toit rouges. Le ciel est triste, orageux ; et des arbres, prenant pied dans l'enclos, le rayent de leur grêle branchage d'hiver. La procession se divise ainsi : Des jeunes filles, vêtues de blanc, tenant des bannières ; des vieillards traînant des cierges, habillés de neuf, branlant la tête sur la cire fumante, et marmottant des oraisons ; des femmes, couvertes de capuches d'indienne, qui s'agenouillent dans l'herbe. Trois jeunes filles, les cheveux épars, portent les insignes de la passion, et suivent pieusement, les yeux baissés. Des sœurs, vêtues de noir, marchent contre la civière. Des enfants, des jeunes filles, de vieilles femmes sont auprès. Derrière, arrive le curé, en chasuble blanche, avec la foule chantant. Des pauvres geignent contre la porte.

Il y a de très-belles parties dans cette toile. La jeune fille, sur le devant, coiffée d'un mouchoir rouge, conduisant sa sœur et son petit frère, est charmante. Le groupe tout entier, du reste, me semble irréprochable. La bonne vieille vous fera sourire, le petit garçon en blouse grise, qui porte si gracieusement son livre de messe, vous plaira. Les trois pénitentes sont fort belles d'expression, de sentiment. Elles font penser à la mélancolique attitude des vierges gothiques allemandes. Quelques têtes de moines sont étudiées avec soin. Le groupe de vieillards, en avant, est heureux de mouvement. Je signalerai encore les divers personnages éparpillés dans le cimetière, au second plan, d'une vérité si parfaite. Le paysage est très-bien; le ciel lui fait une savante opposition.

Le Rappel des glaneuses. — C'est le soir; le soleil va disparaître à l'horizon, derrière un rideau compacte d'arbres. A droite, il embrase le ciel d'une rouge flamme; à gauche, il jette un reflet mourant sur les collines et le troupeau de moutons qui s'éloigne. La lune montre déjà son disque craintif. Les moucherons s'agglomèrent au fond, et roulent sur le ciel clair par troupes noires. Le garde arrive; il s'appuie du dos contre une borne de séparation, se fait un porte-voix des deux mains et crie: « Ho! là-bas, les glaneuses, partez, il est temps. » Son chien, à ses pieds, tournant la tête vers celle qui s'attarde, grogne à son tour: « Eh bien! avez-vous entendu!... » Les glaneuses arrivent; la charge n'est

pas lourde, — mais il faut si peu au pauvre, — et les épis sont si beaux cette année !...

Qu'elle est belle cette grande fille aux bras nus, dont le soleil dore la gerbe ! et sa petite sœur — et cette bonne femme qui les suit !... Voyez les autres comme elles se dépêchent pour rester dans les bonnes grâces du garde. Allons, mes diligentes, regagnez votre humble asile, — vous reviendrez demain parcourir l'opulent sillon de cette terre féconde, — vous y reviendrez en chantant — tout à la fois fourmis et cigales.

Cette toile est heureuse de couleur, de lumière. Joyeuse et poétique et chaude ; — exécutée dans la demi-teinte, avec des reflets de soleil qui sont d'une surprenante vérité. L'effet en est nouveau et original, — entièrement juste, fort agréable. On ne saurait être plus heureux dans le choix d'une idée, plus expressif dans son exécution.

Le Lundi. — Des buveurs, dans un cabaret flamand ou picard, causent, fument et braillent. Les pots de bière circulent — mousseux et savoureux. Les pipes s'échauffent, la fumée emporte le cerveau de tous ces bienheureux dans son nuage compacte. — Quel damoiseau à limonade oserait se hasarder ici ?.. Encore une pinte, la bourgeoise !... Le garde-champêtre *hoquète* une chanson lilloise.

> « Si queq'fos l' cabaretière
> N'intind point d' fair' crédit,
> Dijons-li : « T'nez, p'tit mére,
> Payez-vous, v'la m'n habit. »

« V'là t'n habit, » s'écrie une gaillarde qui entre et, poussant l'ivrogne du coude, va secouer son compère et son mari par la nuque, pour lui rappeler son devoir. — « Ah! *capon!...* ah! *soulot!...* » Le pauvre diable vacille... le chien se met de la partie et aboie quelques injures de famille; le garde-champêtre admoneste la table du bout de son nez rubicond.

C'est une scène d'intérieur, comme vous le voyez, — morale et bouffonne. Elle est dans une expression juste. Mais ici la pauvreté de la peinture éclate dans tout son jour. Une pareille scène, pour se faire excuser, demandait des tours de force de pinceau. Il fallait une débauche de pâte, — une exécution de fièvre, un jet, une bravade d'allures, disant le maître emporté par la fougue joyeuse du moment, en présence de ce rire, de ces propos, de ces gouailleries grotesques qui nagent dans l'ivresse. — Ainsi a fait Rubens pour sa kermesse, cette magnifique floraison de matérialités sensuelles. — Ainsi Rembrandt pour son bœuf à l'étal; ainsi les maîtres emportés par un caprice en dehors de toute loi de style. En agissant autrement, on retombe dans la vignette ou le tableau comique à l'usage des misanthropes, et l'on prend pour chef et modèle M. Biard. M. Courbet, — disons-le en passant, n'en est jamais arrivé là, au plus fort de ses crudités réalistes — et Dieu sait quels cris de dindon l'ont poursuivi... Pourtant, s'il est un homme dont le pinceau ait autant de droits que lui à cette liberté, — qu'il se lève et proteste !

M. Breton est un peintre convaincu, sévère pour

lui-même, recueilli et plein de sentiment. Il voit juste : cela même est une des facultés les plus extraordinaires de son talent. Il a l'exacte vision des effets de lumière. Il est coloriste dans une gamme sobre et tranquille qui ne redoute ni les piquants effets vivement enlevés, ni les tristes harmonies. Son travail dit un esprit droit et honnête, — très-laborieux, patient et amoureux de la forme, — peu artiste, malgré tout. Il marche seul, sans autre guide que la nature, ne vivant ni d'exemples, ni de pernicieux conseils, écoutant son âme, croyant ses yeux, — et se laissant aller doucement à ses émotions. Mais il est timide ; il s'affirme avec incertitude ; il sacrifie le modelé à des effets de lignes accusées en noir — un trait de plume qui a servi d'abord de définition à son dessin. La souplesse lui fait souvent défaut ; il a de la franchise, — jamais de hardiesse ; il a du pittoresque — rarement de la grandeur ; il sacrifie trop la peinture au type. Je ne lui vois pas une organisation vigoureuse ; mais plutôt une personnalité active, studieuse, très-éprise de naturalisme, quoiqu'il sacrifie un peu à la composition, cordiale et franche dans la mesure de sa puissance. Je ne crois pas qu'il aille au-delà de l'effet actuel, mais il s'y maintiendra, toujours varié, toujours agréable et instructif — profitant des tendances modernes et de la bonne direction de son esprit.

M. Breton est un des hommes que je suis heureux d'applaudir et dont j'attends les meilleures sensations.

On a parlé de Léopold Robert à son sujet. Cette com-

paraison tombe des nues. Elle est toute gratuite et de plus enfantine. La salamandre et le ver à soie donnent l'idée de ce juste rapprochement. L'un et l'autre artiste peignent des paysans — voilà leur seule parenté. Mais le salon ne regorge-t-il pas de peintures villageoises? L'un est antique sous sa formule champêtre, — l'autre absolument moderne. L'un vit par le style, — l'autre par le sentiment. Leur facture diffère comme le jour et la nuit, — leur palette n'a pas un seul rapport de ton. L'un dessine savamment, l'autre cherche encore des lignes. L'un s'exprime avec vigueur et correction, — l'autre sent avec plus de justesse, mais parle avec crainte. — L'un est dur par sa couleur, — l'autre, au contraire, par son dessin. L'ensemble s'exclut violemment.

Pour toutes ces causes, Léopold Robert restera à Naples, M. Breton, à Courrières.

SALLE II

Un cercueil!... un cercueil! voilà la grande coupe de bois où tombent nos larmes les plus vraies — larmes bues par la terre... Quatre planches, — l'humanité recule avec épouvante, — se couche — et dort pour toujours.

Venez sur les bords du Rhin, ami, — voyez ces pauvres gens qui pleurent sous ce pavillon de chaume. Le bateau mortuaire va quitter la rive; entrez avec moi, et consolez cette bonne enfant qui pleure, la

tête dans son tablier. Comme le ciel est triste!... Et ces corbeaux, bien loin là-bas, sur la rive, que veulent-ils? — Prendre l'enfant et la porter à sa dernière demeure... Ce sont les accolytes graves de la mort. Triste, triste tableau, souriant dans ses larmes. M. BRION l'a signé.

HAGEMANN. *Paysage; le Printemps.* — Tableau gracieux. Il y a du soleil, de doux parfums, de la fraîcheur, des enfants, de l'herbe verte, des pommiers en fleurs; enfin, milles choses gaies. M. Daubigny a indiqué au peintre ce joli coin de nature.

TRAYER. *La Famille.* — Peinture tissée en soie. Un certain charme d'arrangement. Des détails réussis.

**
*

J'aime M. FRANÇAIS, — un vrai peintre, un esprit hardi, un des vaillants maîtres du paysage. Je lui demande en conséquence une faveur : — celle de ne pas parler de ses *Hêtres de la côte de Grâce.* La critique, pour être respectée, doit savoir être juste. Ici je ne pourrais faire entendre que des paroles peu flatteuses. Personne ne forçait M. Français à se décrier ainsi lui-même? Si les bons peintres ne savent pas juger leurs œuvres, que pourra-t-on exiger du public? En vérité, c'est trop compter sur sa myopie. Ces hêtres se sont trompés de route : leur véritable place est au théâtre.

BONVIN. *La Ravaudeuse.* — Une vieille femme, en tablier blanc et jupon rouge, haute coiffe serrée par un ruban, lunettes sur le nez, travaille contre une table. Elle reprise des bas bleus. Quel teint frais! je crois qu'elle a bu deux doigts de vin vieux : le moment serait bon pour la faire jaser. Elle sourit, elle rêve... sans doute à un chat invisible. Ce n'est pas la vieille grand'mère de Béranger; elle ne regrette pas le temps perdu, — non, non, ami ; elle travaille honnêtement pour sa petite famille.

Charmante toile, simple, pleine de bonne humeur.

Intérieur de cuisine. — Une petite bonne, accorte et éveillée, ouvre une porte qui donne sur une cuisine un peu sombre. Elle porte un grand tablier blanc et une robe rouge. Dans cette cuisine, imaginez mille détails pittoresques, — fourneaux, casseroles, reluisent à l'envi ; — le parquet brille comme une glace, — et qu'il est d'une jolie couleur! La fenêtre ouverte, sur la droite, laisse passer la plus fine lumière qui puisse éclairer un si ravissant intérieur.

Je ne vois rien à reprendre à ce tableau. Il est d'une rare perfection, — de coloris, de dessin, d'exécution, — franc, net, jailli d'un trait. C'est une des perles du salon. J'aime sa sobriété, sa concision. Il ne fait pas de bruit, il n'attire pas, mais approchez-vous, vous ne pourrez en détacher vos yeux, — et vous y retrouverez tout le charme naïf et robuste, le ton ferme et

grand, l'intimité pénétrante et tranquille dans son ampleur, des vieux maîtres flamands.

La Lettre de recommandation est encore une des pages précieuses de ce brave pinceau. Il y a une douce harmonie qui vous pénètre l'âme de contentement. Voilà de la bonne et vraie peinture. Quelle touche abondante, ferme, juste ! quel sentiment de lumière, de modelé, d'effet ! Admirez, assise à cette table couverte d'objets si délicieusement touchés, cette brave femme qui lit la lettre, sous la vive lumière de la croisée.

Voulez-vous un autre ton, venez avec moi devant le portrait de *M. Octave Feuillet*, — un tout petit portrait, enlevé avec une vigueur, une sûreté de main, une souplesse rares. L'homme est en noir, assis dans une chaise à dossier ramagé. Il croise ses jambes, s'appuie des coudes sur les bras du fauteuil, une main gantée, l'autre nue, — et sourit, la tête tournée vers vous. Près de lui est une table, — sur la table, son chapeau. Il y a un fond de mur gris, — avec un cadre qui me paraît renfermer une peinture de Van der Meulen.

C'est exquis de lumière, de couleur, de travail. — Très-sobre, avec une douce gravité qui charme. Plein de sentiment. Bien dessiné, bien en place, nerveux et calme, — le calme de la force qui se sait. Vélasquez le signerait. Le salon carré devrait en faire une de ses illustrations.

M. Bonvin a un vrai tempérament de peintre. C'est

un fils de la Flandre, — cordial, ample, accentuant son œuvre d'un jet spécial; scrupuleux jusqu'à la rudesse, et ne se payant jamais de billevesées de pinceau. Il aime sa palette — et ne la laisse pas de côté une fois le dessin fait. Il ne lit point l'histoire et ne fait pas de Charles IX jouant au bilboquet, — mais il connaît le prix d'une émotion en pleine réalité poétique — et persuade les yeux, amis des franches vérités.

Les peintres se font de plus en plus rares, — les peintres! ne négligeons pas ceux qui restent — et saluons ceux qui viennent.

Villevieille. *Soir d'été.* — Une certaine grandeur poétique.

Leleux (Adolphe). *Moissonneurs.* — Paysage d'atelier où l'aquarelle a beaucoup de part. M. Leleux cherche évidemment à perdre le ton de nature qu'il avait d'abord. Il devient banal, il cherche de tous petits effets de lumière crépitant à droite et à gauche, — il s'alourdit.

A voir le premier tableau de M. Magy: *Le pressoir* daté de 1858, et le second: *Un foyer de saltimbanques* fait un an plus tard, on constate un progrès remarquable dans sa manière de dessiner et de peindre. Ce n'est encore ni le dernier ni le bon mot, — ni même le juste, — mais c'est déjà un mieux plein d'intérêt et de bonne volonté.

Cette dernière toile a de l'esprit, de la finesse. Elle est bien éclairée, — un peu maigre de peinture: on dirait une mine de plomb colorée. Le Jocrisse qui donne l'avoine aux rosses et l'enfant qui se balance sur la grosse caisse sont charmants. C'est rempli de fines intentions. O grand Bilboquet, que n'êtes-vous là pour applaudir! — Et vous aussi, bon Nerval, qui nous avez raconté si follement vos galanteries comiques à l'adresse de la femme albinos de Lagny, la belle Vénitienne à la toison mérinos!.. Heureux monde, pauvre monde, si rieur et si triste, pompeuses défroques couvrant tant de misère, larmes amères, cachées sous le fard, — vous m'êtes sympathiques, et je souris en frère à votre mélancolique misère joyeusement supportée!... Braves gens! tout n'est pas rose dans leur vie; ils pâtissent, gens et bêtes... — les enfants restent maigres.. — Bravo! la gymnastique ne s'en porte que mieux...

Ronot. *La sortie de la forge*. — Robuste impression très-curieuse. Ces braves têtes noicies de fumée, cette usine, ce tapage, cette mâle allure de gens habitués aux fer sont exprimés d'une vigoureuse façon.

Berchère. *Le Simoun*. — Toile un peu mince, d'allure théâtrale et sèche. L'épisode n'a pas de grandeur, par la petite accentuation des personnages. En outre, je le crois insuffisant d'effet, sans avoir observé ce phénomène. A ce sujet, je dois constater que l'étrange *sirocco* de Fromentin m'est entré net

dans l'œil. La vérité pure ne tolère pas le doute ; elle va même jusqu'à prévenir ses plus légers scrupules. J'espère, ami, que vous me saurez gré de ne pas vous faire de phrases arabiques sur ce fléau. Nous en avons bien d'autres à Paris dont il serait plus urgent de parler, et qui couchent plus sûrement leur homme à terre : le matérialisme par exemple, — ou la calomnie !... — Parlez-moi des plaines de sable, après cela !...

**

Le rêve vient à point guérir les amertumes terrestres... Il parle du néant des choses humaines par la bouche de M. Penguilly, comme autrefois par celle si majestueusement éloquente du grand Holbein ; il enseigne la patience, et suspend aux lèvres le sourire impassible des désabusements... rêvons.... rêvons !.. la vie n'est qu'une méditation sans fin, douloureuse et sombre.—Allons, philosophes, prenez vos lampes et retournez à vos crânes... sous les grandes croisées à mailles de plomb,—et suivez attentivement, du bout de votre doigt osseux, la leçon funèbre du peintre.

Petite danse macabre. —Le vieillard chancelle hébété ;—l'homme mûr, le front soucieux, médite ;—le jeune homme rêve et chante du bout des lèvres la monotone et sublime chanson de l'amour ;—la jeune fille sourit au ciel d'où lui viennent les magiques paroles qui font battre son sein ; l'enfant marche, innocent,

dans sa grâce comme un bouton de rose épanoui au vent du nord, et la Mort les entraîne avec des gambades cliquetantes qui font horreur !..

Allez-vous-en gens de la noce...

Allez-vous-en, affreux convive ! les violons de la vie ne jouent pas pour vous, — tuez, mais ne raillez pas ; le ciel est bleu : ce n'est pas votre heure de récréation.

Loin de moi cette vision sinistre ! je sens déjà sur mon cœur le froid contact de son regard...

O Petites mouettes, petites mouettes du *rivage de Belle-Isle-en-mer*, venez à mon secours et rendez à mon esprit sa sérénité.

LA SYMPHONIE DES MOUETTES.

Nous sommes les perles de l'Océan ; avec sa blanche écume nous nous berçons sur la cime des vagues bleues, nous nous berçons — plus blanches et paresseuses que les illusions des poëtes.

Hi, hi, qu'il est bon de passer sa vie sur l'eau et de troubler l'esprit de M. Penguilly. — Hi.

Que nous importe le flot courroucé qui gronde et se roule en un seul bond d'horizon à horizon, — nous le suivons et raillons sa colère insensée... Que nous importe la tourmente

sifflante qui nous prend dans ses serres et ne peut rien sur notre joie, — nous la laissons se démener dans l'espace ; — le nuage d'hermine s'inquiète-t-il du vent ?...

Hi, hi, qu'il est bon de passer sa vie sur l'eau et de troubler l'esprit de M. Penguilly. — Hi.

Que nous parlez-vous de l'hirondelle qui traverse les mers d'un vol fortif et n'ose regarder la belle nappe de cristal ondulant sous elle ; notre vie se passe à courir leurs mystérieuses immensités. — Jamais lassées, toujours joyeuses, nous sommes les filles des eaux, lestes, coquettes, vives, — et nous raillons l'albatros pesant qui nous jalouse.

Hi, hi, qu'il est bon de passer sa vie sur l'eau et de troubler l'esprit de M. Penguilly. — Hi.

* *

Notre voix est perçante ; elle peut couvrir le bruit de la mer furieuse. — Nous avertissons du danger par l'inquiétude mélancolique de nos cris, et le dernier appel du naufragé se confond avec notre adieu plaintif.

Hi, hi, qu'il est bon de passer sa vie sur l'eau et de troubler l'esprit de M. Penguilly. — Hi.

Quand le soleil fuit, rasant le flot reposé, pareilles à des cygnes aériens, nous causons avec les grands poissons aux écailles d'argent, et sur la plage blonde, posant nos pieds roses, troupe de coquillages ailés, nous venons boire l'eau du ciel à l'ombre des falaises.

Hi, hi, qu'il est bon de passer sa vie sur l'eau et de troubler l'esprit de M. Penguilly. — Hi !

Sur les rochers pointus, à mine renfrognée, tombant du ciel comme des flocons de neige, — nous nous reposons ; on

dirait des rochers en fleur! — nous pleuvons toutes à la fois, battant des ailes, criant, enlacées et gracieuses, pour égayer leur morne solitude.

Hi, hi, qu'il est bon de passer sa vie sur l'eau et de troubler l'esprit de M. Penguilly. — Hi.

Nous sommes les perles de l'Océan; notre cœur est bon, notre chant joyeux, — et, comme les pensées des poëtes, nous volons rapides dans l'infini rayonnant de notre caprice.

Hi, hi, qu'il est bon de passer sa vie sur l'eau et de troubler l'esprit de M. Penguilly. — Hi.

Les approches des montagnes. — Un cavalier fait boire son cheval... il pense! L'eau baigne des talus roux, pierres solitaires rongées par une flamme intérieure. Des collines, dures au regard, enflammées, bleues, s'arcboutent rigidement sur le ciel obstrué de nuages. Le cheval boit... les pieds dans l'eau bleue...

LE CAVALIER.

Oh! triste la vie!... mon cœur est plein d'amertume...

L'EAU.

Morne cavalier des solitudes, qu'as-tu?

LE CAVALIER.

Où sont les jours heureux... qui dit jours heureux dit jours sans larmes... — Ma peine est grande! mon ombre est ma dernière illusion... Comme ces montagnes âpres, mon âme s'est durcifiée.

L'EAU.

Regarde-toi dans mon miroir caressant; je console les yeux rougis de larmes.

LE CAVALIER.

Les rides des passions sombres ont fait mille blessures à mon front; — la solitude est dans mon cœur et je ne le sens plus battre sous l'épaisse armure qui emprisonne ma vie errante...

L'EAU.

Ton cheval me trouble, et pourtant je reprendrai tout à l'heure ma première pureté... C'est que j'ai toujours les yeux tournés vers le ciel... Créature de la terre, regarde moins souvent à tes pieds : tes vices y rampent...

LE CAVALIER.

Dans tes nappes profondes et claires, je vois mon néant, — tu peux monter jusqu'à mes lèvres et noyer mon sein : tu n'en éteindras pas la flamme mortelle!...

Rien de curieux comme ces peintures. Rien de pareillement faux, — rien de pareillement grand et original. C'est le mystère même de l'étrangeté.

Quel poëte M. Penguilly-L'Haridon !

ROUSSEAU (THÉODORE).

S'il est un peintre à qui j'aie fait tout d'abord hommage de mes affections, c'est bien M. Théodore

Rousseau. Sa nature, si éminemment artistique, me plaît par ses côtés inquiets, scrupuleux, chercheurs. Son travail me séduit, sa poésie me charme. Son sentiment a quelque chose de si nouveau, de si pittoresque en même temps qu'imprévu, que je l'étudie et l'observe toujours dans ses diverses évolutions avec une véritable surprise d'enfant. Tour à tour simple et complexe, roué et naïf, tendre, original, mondain et rustique, il est l'explication la plus heureuse et la plus diverse de la nature dans ses mille transformations, ses mille aperçus. Jamais banal; toujours intéressant, éveillé, capricieux, puissant fantaisiste ou modeste rêveur. Personne comme lui n'a varié ses visions et ses formules. Et quel respect de l'art dans cette exactitude de réalité qui est sa gloire!.... Quelle haute conscience! quelle incision de trait disant, à qui veut regarder, son pouvoir et sont accent de maître!

M. Rousseau est à la tête de la peinture contemporaine par l'ampleur et l'activité de son organisation. Il est doué, — il a la foi, — il a le respect de ses toiles. Sa fécondité de composition est merveilleuse; je doute qu'on le surpasse pour son côté de recherche. Il a toutes les audaces et souvent tous les bonheurs; quand il se trompe, il est encore intéressant par la franchise et l'originalité de l'idée; quand il trouve, il est supérieur de compréhension.—Il a l'attrait des humoristes, avec leurs grâces spéciales, et ce charme enfantin qui résulte de leur vivacité spirituelle. Quoi qu'il fasse, il reste supérieur par une

certaine formule d'art que bien peu possèdent au même degré. La critique est fort injuste cette année à son égard,—je pourrais même dire malveillante. M. Rousseau n'a que des faiblesses, jamais de chutes,— et certains pessimistes me semblent avoir par trop bâti leur roman sur ce dernier thème. Tout cela, pour ne pas se mettre en frais d'étude probablement,— car Dieu me garde de croire à des raisons d'ignorance.

M. Rousseau débuta par des fougues, des bravades qui ont un emportement extraordinaire. Peu à peu sa manière s'adoucit : la nature n'est ainsi tourmentée et violente qu'à de rares minutes,— et encore, en faisant le sacrifice de sa forme. Elle conseilla au peintre le calme de l'esprit, le repos des yeux.

Ainsi, le petit paysage du Luxembourg est plutôt une œuvre de défi, une œuvre enragée, qu'une expression même confuse de nature ; l'audace du pinceau surprend. *L'Effet de matin*, exposé au salon de 1855, montrait un des côtés poétiques et doux de ce talent si souple, qui ne devrait jamais renoncer à sa personnalité. Vous souvenez-vous encore de cet admirable tableau qui figurait à la vente de M. Véron : *le Curé*. Quel précieux chef-d'œuvre ! Je n'avais jamais été ébloui à ce point.

M. Rousseau, trop préoccupé des idées et des goûts du public, ce me semble, entre dans une nouvelle période de créations qui témoignent de la minutieuse patience d'un pinceau magistralement exercé,—mais non encore en complète possession de sa future puissance,— car, n'en doutez pas, — le peintre doit vous étonner

un de ces jours. Il est l'homme des miracles. Il cherche, sans repos, abandonnant ses gloires fanées à d'autres, — et se croyant assez payé de toutes ses veilles par un résultat d'art jusqu'alors laissé dans l'oubli.

∗
*

La Ferme dans les Landes — peut expliquer et les incertitudes et les espérances nouvelles. L'effet de nature est juste ; seulement, pour le rendre, il y avait des difficultés terribles devant lesquelles le pinceau du maître a souvent faibli. Il est encore un peu laborieux pour l'œil. Malgré tout, ce tableau n'en reste pas moins une œuvre convaincue, — une œuvre de recherche.

∗
*

Les bords de la Sèvre (Vendée) — sont une œuvre parfaite. Regardez une grande prairie verte, très-boisée, coupée par un cours d'eau onduleux qui fuit au centre. Des vaches paissent au lointain ; — une barque se remise. Ici, de l'ombre ; là-bas, la grande lumière chaude, dorée, aveuglante. L'horizon se confond avec le ciel, — le ciel d'orage. Il a plu ; l'herbe est humide ; la pluie tremble encore sur les feuilles.

Étudiez ces plans si délicieusement fuyants dans le soleil, si vrais !... ce ciel d'orage d'où la lumière, un moment étouffée, jaillit joyeuse, pressée, miroitante. Peut-on mieux exprimer le sentiment de cette espèce de fièvre de lumière qui irrite tant l'œil après

les grands orages, et détache de toute chose comme une prodigieuse réverbération par l'effet brillant de la pluie?

Il est charmant ce tableau et bien doux d'accord, — comme il rit aux yeux !... C'est la nature en humeur d'enfant : elle pleure et rit tout à la fois.

Des rochers gris, — à droite, — à gauche, — au milieu, partout, — dans la plaine étroite, sur la montagne ; — des terrains aux herbes fauves. Une flaque d'eau claire, devant vous. Quelques arbres verts sont dispersés dans l'espace solitaire. Reconnaissez-vous le site, ami? ce sont les *Gorges d'Apremont* dans la belle forêt de Fontainebleau si chérie de notre peintre. Dennecourt, *l'ami de la nature*, y rêve... les réalistes vont y écrire leurs plus beaux vers sur les intérieurs de cuisine et la soupe au fromage :

« Dites donc, la bourgeoise, il nous faut un gigot
« A l'ail; montrez-nous donc un peu la casserole... »

.

O bonne forêt, si propice aux fous, que j'aimerais ta continuelle et profonde solitude !... Je voudrais y être à cette heure, et causer terrains et ciel avec la joyeuse colonie des peintres, ces sages modernes.

La nature n'est pas autre que cette toile si sage, si profonde, — et dont l'expression sauvage a tant d'attrait et d'austérité.

Une plus belle encore, c'est la *Lisière de bois, plaine de Barbison*. Voyez ces arbres roux, à droite ; à gauche, un terrain gris, inculte, rocheux. Oh ! le bon petit âne qui suit ce chemin, chargé de bois, portant en outre sa nonchalante maîtresse... Si j'étais à sa place ! Le ciel est lumineux, — chevauché de nuages roses.

Vous ne pouvez rien imaginer de plus heureux que cette charmante toile. Elle est d'une couleur excellente, admirablement éclairée. Votre esprit demeure étonné d'une telle puissance de reproduction : c'est que les arbres flottent, le ciel remue, — les herbes grises des terrains s'agitent...

Promenons-nous dans l'œuvre, ami, — M. Rousseau le permet, et respirez à pleine poitrine ces fortes senteurs agrestes...

Bornage de Barbison. — C'est le plus petit et le dernier. Une perle. De grands arbres vigoureux, verts s'entremêlent sur la droite. De l'autre côté des arbustes blonds sourient dans le soleil. Ici l'ombre, — là-bas la lumière étincelante, — sur les chemins, sur les terrains.

Quel piquant effet d'opposition, ces masses vertes et dorées ! le joli soleil ! la douce gaîté !

Je ne vous parle pas de l'admirable travail du pinceau si vif, si précieux de finesse et de force.

Je voudrais détailler, plan par plan, fragments

par fragments ces trésors de palette, où tant de sentiment s'unit à tant d'art, mais il faudrait un livre. M. Rousseau me pardonnera de l'admirer de tout mon cœur et d'adorer son talent seulement dans ces quelques pages.

De Penne. *Laveuse.* — Petit tableau heureux d'effet et de couleur. Un sentiment jeune et pur.

Baudit. *Pâturages en Bretagne.* — Une campagne triste, abandonnée. Des terrains sauvages. Des moutons paissent au centre, sous un groupe d'arbres. Le village s'indique sur la côte dans le ciel gris d'où la lumière tombe triste et farouche.

Nature simple, vue simplement et bien vue.

M^{me} O'Conell. *Portrait de M. Charles Edmond L...* — Vigoureux portrait, d'une belle couleur romantique. M^{me} O'Connell a un talent intrépide, peu individuel, mais piquant, ardent, passionné, épris de rayons et de belles gammes vives. Elle est âpre dans son procédé, tumultueuse, d'une vaillance toute virile. Le dessin est juste. Quel dommage que Van-Dyck l'ait ensorcelée, et qu'elle ne consente pas plus souvent à imiter la belle et simple nature, — qui est bien aussi un grand peintre, ce me semble.

Je ne dirai rien des sévérités du jury à son égard. Je les regarde plutôt comme une folie que comme une mesure.

Fortin. *Effet de soleil.* — Deux petites femmes dans

une chambre. La porte ouverte laisse pénétrer la lumière. Tableau gracieux et heureux, d'un coloris qui égaye.

LAINÉ (Victor). *Intérieur de forêt en hiver.* — Paysage sincère, d'un bel aspect triste. Les arbres sont bien étudiés, l'effet de brouillard a beaucoup de vérité. Il vous plaira, ami, par son impression solitaire.

HAMON (Pierre-Paul). *Nature morte.* — Une bonne et sincère étude. Agréable à voir.

GUÉRARD, *Vive la fermière!* — Une spirituelle bretonnerie; des magots vineux très-joliment exécutés.

TROYON (Constant). *Le retour à la ferme.* — Devant un troupeau de vaches et de moutons, un chien s'élance. Un âne vient derrière, contre un groupe d'arbres vigoureux de tronc et de branches, entre lesquels passe le chemin. A droite et à gauche, des prairies. Dans la partie droite, une mare et des vaches qui boivent ou se préparent à rejoindre les animaux qui sont devant; l'horizon, hérissé d'arbres, est très-bas sur le grand ciel bleu gonflé de gros nuages.

Pourquoi ces ombres puissantes sur le sol? Je ne vois pas de soleil. J'y retrouve plutôt une expression de clair de lune. Les animaux et le paysage sont cri-

blés de touches blanches, qui indisposent le regard.
Voyez ce chien qui passe en relief d'ombre, — et cet
âne qui a la valeur d'un chat, et ces vaches farineuses si durement modelées, — si maigres sous leur
embonpoint factice. Le deuxième plan se projette en
avant du premier. Je pourrais franchir l'étang d'une
enjambée. Ce fond ne fuit pas. Tout est criard, discordant. Les arbres n'ont pas d'air : ils sont, patauds,
brouillés, plâtrés ; en outre, pour avoir leur vraie
valeur dans ce paysage, ils devraient monter jusqu'au
haut du cadre. Les animaux sont poitrinaires : pauvres natures maladives et creuses pourvues de
béquilles. Ne dirait-on pas que les moutons sont de
bois, à voir le jeu raide de leur modelé ? Comment
appeler cette lumière fantastique qui les baigne ?
Elle n'est ni juste ni heureuse. Quant à la perspective, elle est beaucoup plus dans le rapport dimensionnel des choses que dans les haltes scrupuleuses
de la lumière. Nature sourde, criarde, froide, très-exagérée, blanche et noire, qui s'exprime avec
fracas.

Le Départ pour le marché. « Hé ! l'homme, il faut
aller au marché, prends ton cheval, je prends l'âne.
Fais sortir les bœufs et les moutons de l'étable, les
œufs sont dans les paniers, allons, l'homme, prends
ta pipe ; le brouillard est frais ce matin, mais la bonne
soleillée viendra sur les huit heures. »

L'homme met sa blouse neuve ; la femme met sur
sa tête son plus joli mouchoir, et de plus sa grosse

croix d'or au cou—les voilà partis. Ils sont au bout du village et vont s'engager dans la plaine. Voilà à gauche une humble masure ; derrière, une allée d'arbres dans le brouillard ; deux petits citadins vont s'y engager.

Mais, perçant ce brouillard compacte, le soleil pâle, en rayons dispersés, vient piquer les oreilles de l'âne découpé en silhouette, le dos, les cornes des bœufs, le chien qui bondit, les moutons, courant à droite, à gauche, sous le ventre, sur les pattes, sur le nez, sur les épaules de la femme, arrêté, brisé, élancé, joyeux, actif, se jouant avec tout ce monde comme un fol écervelé content d'échapper à la noire prison qui l'enveloppait une heure avant.

Comme dans le tableau précédent, c'est toujours cette même absence de perspective.

Ainsi, la maison, quoique toute petite, est sur le même plan que les personnages, par l'effet des lumières dispersées sur le toit ; les arbres ne s'éloignent pas quoiqu'ils aient la proportion de bouquets dans un jardin. Les premières branches couvrent le front de la femme. La tête de la vache qui flaire le chien est affreuse de dessin. L'âne est un mulet.

Quant à la lumière, elle me semble beaucoup plus originale que vraie. L'électricité y est pour quelque chose. La fantaisie en a combiné le mouvement irrégulier et fantasque. Ce pointillé lumineux, ce pétillement, donnent à la peinture l'aspect d'un fusain où les blancs s'enlèvent avec de la mie de pain. L'allée d'arbres est manquée : même par un temps de

brouillard très-serré, la nature affirme ses lignes d'une façon précise et solide.

Tableau amusant, original et théâtral, tout enjolivé d'artifices spirituels qui disent une nature vive, impressionnable, et encore plus facile et bavarde. Il plaît. Il est d'un poëte; le peintre vient après, le décorateur tout d'abord.

Vue prise des hauteurs de Suresnes. — Un grand terrain très-éclairé. La riante Seine, le doux et joli fleuve la Seine, à l'horizon, baignant un village pâle assis au pied des collines vertes. Le ciel est gris; la lumière jaillit avec cette intensité d'éclat qui aveugle pendant les chaudes journées de juin. Un grand troupeau de bœufs et de vaches blanches, rouges, brunes et noires, conduit par un homme à cheval et un petit garçon, suivant un chemin qui se contourne en venant à vous, arrive à la file.

Souvenir d'Albert Cuyp, dans une gamme plus faible. La lumière est excellente. Les terrains s'éloignent dans un admirable mouvement, et diversement éclairés. La vache noire est tout à fait belle. Cette page est gracieuse, fine. On y distingue d'heureuses qualités. Elle n'a pas la lourdeur des autres, ni leur brutale expression. Cependant, le ciel, maigre d'exécution, est peu en rapport de fermeté avec les terrains.

Vache qui se gratte. — Vache blanche, appuyée contre un grand saule dans une prairie. — La vache est belle; l'arbre tient trop de place, mais il est bien peint, très-beau de couleur, — très-juste comme

modelé d'écorce. Le ciel est d'un bleu froid, sans air; la lumière n'existe qu'à l'état de phénomène. M. Troyon a fait luire sur son paysage un soleil de l'autre monde.

Vaches allant aux champs. — A peu près les mêmes qualités ; — des défauts plus évidents.

Etude de chien. — Il est accroupi sur son derrière, et tient une bécasse dans la gueule. Il est accroupi sur un terrain gris parsemé de feuilles sèches. Fond de ciel théâtral, — c'est la partie faible du tableau, — une sorte de concession aux instincts décoratifs du peintre. La meilleure toile de M. Troyon. Elle est convaincue, et donne la mesure d'une active et sérieuse organisation. La couleur a du charme.

M. Troyon est doué des plus grandes qualités ; il observe bien, il sait dessiner, il comprend et aime la nature qu'il rend avec une véritable crânerie ; il a le sentiment des grandes compositions ; sa palette est robuste, bien accordée, vibrante, expressive ; il dédaigne les petits effets, et ne s'adresse qu'aux masses viriles qui résonnent bien à l'œil et s'établissent sur un plan carré. Son abord est cordial. C'est un véritable poëte rustique. Il attaque la bête avec un entrain supérieur, une verve qui ne doute de rien et se rit des difficultés ; — mais il outre-passe l'émotion exacte de la nature, il exagère ces mêmes qualités par des bravades indignes de la saine raison de son talent. Il n'a pas de style à proprement parler, sinon un certain accent de couleur qui lui est personnel, un

jet bruyant et un peu brutal qui le font aussitôt reconnaître. Son art est une manière de sens rustique qui s'élève parfois assez haut pour faire illusion. Il manque de simplicité, — défaut capital; — d'intimité; il n'aime pas ses animaux : il les montre, — il n'adore pas la nature : il la brutalise. Il touche peu et se contente d'étonner. Il aime trop le théâtre. Ses bœufs, ses moutons ont toujours un peu l'air de jouer un rôle sur des planches. Par excès de tempérament et pour donner libre issue à la séve débordante de son esprit, il permet à son pinceau mille caprices plus extravagants les uns que les autres. Il sacrifie trop l'idée à l'habileté de la diction. Il entasse erreurs et vérités sans souci du choix... Enfin... mais j'ai dit le pour et le contre. M. Troyon ne peut qu'y voir la preuve d'une affectueuse sincérité. Je ne détaille ainsi et ne critique pied à pied que les œuvres que j'estime belles ou vaillantes.

L'accueil fait à son chien par tous les gens de goût lui rappellera la différence qu'il y a entre des toiles habiles et des toiles justes, où l'art, l'imagination et la réalité se combinent dans une intelligente proportion.

M. Troyon est une des vaillances de notre école moderne;—je préférerais qu'il en fût une des vérités.

DELACROIX.

> Encore un fou.
> (Gœthe.)

Je ne sais pourquoi la lecture d'Ovide m'avait plongé dans une cruelle amertume. Le grand poëte dit quelque part dans les *Tristes* : « J'ai connu Catulle, Properce fut mon ami ; je n'ai fait qu'entrevoir Virgile, j'ai entendu de la bouche d'Horace ses plus beaux vers. » Quel temps ! quels cruels souvenirs cela devait susciter au cœur du poëte exilé... Comme lui j'ai souffert, mais en me rappelant ce calme poétique de l'antiquité païenne, cette vie partagée entre la paresse, le travail et les douces causeries des philosophes, sous un ciel enivrant. Je les vois passer dans la *voie Sacrée* de l'antique Rome, graves ou doucement rieurs, causant avec la dignité simple et l'aimable abandon de ce monde épique où l'harmonie était une vertu, une divinité, drapés dans leurs molles tuniques, et souriant aux beautés qui passent ou bien les raillant. Ovide récite un fragment des *Amours*, Horace dit, avec une malicieuse finesse, sa dernière satire. La rue s'emplit d'oisifs, esclaves, marchands, soldats, graves matrones voilées, courtisanes aux seins nus, — les amis vont au bain ou à la taverne syrienne si admirablement décrite par Virgile, voir danser l'hôtesse brune au diadème blanc, et entendre les lyres et les flûtes sous le berceau de lilas.

Oh! ils furent heureux!

Quel monde! et qu'il est loin de nous, — de nous, si affairés, si tristes, en proie à la vie inquiète et précipitée que l'esprit moderne nous a faite, fils du désabusement et de l'orgueil, corps souffrants, âmes à peine ouvertes au beau, mortes à l'idéal poétique; — et dont toute la sagesse aboutit à un méprisable terme d'action : l'or!

Toujours courir, se broyer le front pour résister à la vie, tout mépriser, tout oublier, parader et bouffonner afin d'arracher à la foule quelques avares applaudissements, enrichir les sots et souffrir nous-mêmes, — passer une moitié de sa vie à lutter au milieu de féroces bêtes, une autre à vieillir entre des ingrats et des jaloux, — dompter éternellement la matière, espèce de monstre qui cherche à nous dévorer, s'humilier devant de vils êtres, flatter d'horribles papiers tachés d'encre, s'entendre appeler fou par d'imbéciles sages, — et railler, — et haïr : voilà notre lot!

Où sont les poëtes?... — cachés, perdus, — et s'il en est un qui chante encore, aussitôt, comme au rossignol : Veux-tu te taire, vilain oiseau!... L'humanité digère, dans son jardin de légumes, les pieds chaussés de pantoufles brodées par le progrès... les oreilles cotonnées, l'œil béatement perdu dans un artichaut. Revenez ce soir, doux rossignol, — et chantez pour vous, sur la plus haute branche, quand elle sera endormie.

Ovide ne jouit pas longtemps de sa bienheureuse

quiétude de poëte et de savant. Il avait fait les *Amours*, les *Héroïdes*, l'*Art d'aimer*, il travaillait aux *Fastes*, — vivant heureux, bien vu à la cour, aimé de ses amis, adoré des femmes, dont il avait le fin génie observateur et la frivolité amoureuse, voluptueux, nonchalant comme un Asiatique, doux de caractère, quoique trois fois marié, et brillant de gloire, — quand tout à coup un ordre d'Auguste l'exile à Tomes.

Le secret de cet exil est toujours resté l'énigme la plus indéchiffrable et la plus irritante que l'antiquité ait léguée aux commentateurs.

Mille suppositions ont été faites. On a parlé d'adultère, de secrets impériaux surpris, de libertinages dévoilés, par lui d'abord, et par ses amis ensuite. Certain vieux recueil reproduisant par la gravure, avec texte, les camées grecs et romains, donne à ce sujet des explications dont Pétronne eût été friand.

Il en sera ce que vous voudrez ; — pour ma part, je n'y attache guère qu'un intérêt de pitié pour le pauvre poëte ainsi arraché à ses douces habitudes, à un climat bienveillant, à tout ce qui était l'âme de sa vie intellectuelle, pour être jeté dans un pays sauvage — dont la langue devait être une malédiction pour l'oreille mélodieuse de cet homme « du sang latin. »

Livie fut-elle infidèle? Était-il complice des désordres de Julie? Qu'a-t-il vu, qu'a-t-il fait?...

A travers ses longues plaintes, c'est à peine si l'on

distingue quelques mots ayant trait à cette terrible disgrâce.

« Ah! pourquoi mes regards furent-ils indiscrets? Pourquoi mes yeux coupables? Pourquoi n'ai-je senti ma faute qu'après mon inconséquence?... »

Et plus loin : « C'est en prononçant les paroles fatales (ainsi doit agir un prince) que tu vengeas, comme il convenait de le faire, une offense personnelle.

.

« Ce fut sans le savoir qu'Actéon aperçut Diane dépouillée de ses vêtements.

.

« Ah! quel est mon supplice, ainsi jeté au milieu d'ennemis farouches, plus éloigné de ma patrie qu'aucun autre exilé, seul relégué près des sept embouchures du Danube, en butte aux froids de l'Ourse glacée, à peine séparée par la largeur du fleuve des Jaziges, des hordes de Colchos, de Métérée, des Gètes enfin! »

Ovide tenta bien de faire révoquer l'arrêt ou de l'atténuer. Il écrivit à ce sujet sa belle élégie des *Tristes*; mais l'empereur fut inflexible, en dépit de ses secrètes bontés pour le poëte. *L'Art d'aimer* fut le prétexte de cette condamnation. Le livre était déclaré libertin et corrupteur. L'avénement de Tibère ne fit que resserrer cette cruelle captivité, qui dura jusqu'à sa mort. Il était bien vieux alors : il avait soixante-deux ans. Son dernier soupir, sa dernière pensée et son regard furent pour cette Rome

cruelle qu'il avait chantée et si follement aimée aux temps heureux de sa jeunesse.

Le peintre nous le montre à peine arrivé dans cette nouvelle patrie qui l'accueille avec une rude bienveillance.

Il est couché à terre, dans une pose languissante. Une robe blanche et une tunique bleue bordée d'une frange violette, l'enveloppent. Il tourne la tête vers ce paysage sombre et laisse retomber ses bras dans une expression suprême de découragement. Des hommes demi-nus ou recouverts de peaux de bêtes, bouclier au bras, lance au poing, l'arc sur le dos, regardent curieusement ce personnage efféminé et lui offrent des fruits. Un cavalier arrive, là-bas, au pied de la colline blonde. Des espèces de sauvages sortent d'une masure et s'étonnent de ce gracieux voyageur — comme d'une étoile tombée. Un enfant mène un chien noir qui pousse en avant son museau inquiet et flaire le poëte. A côté de lui, une jeune femme berce un nourrisson et s'intéresse déjà, on le voit, à ce pâle jeune homme. Une grande cavale brune hennit sur le devant, secoue sa crinière par un large mouvement de tête, et fait étinceler ses yeux purs, tandis qu'une femme agenouillée la trait. O le bel animal ! — qu'il est grand, fier et gracieux, digne de nourrir de pareils hommes et de franchir en se jouant ces montagnes sauvages, profondes, — aux dentelures capricieuses, que vous voyez devant vous, — contre le lac profond.

Le ciel est orageux, — digne de cette forte nature. Le tonnerre peut gronder, la foudre éclater : de pareils bruits, de pareilles lueurs ne sont rien pour ces âmes énergiques que rien ne dompte.

Oh! la puissante harmonie de cet ensemble!... Voyez Ovide, quelle noble élégance! Comme il rappelle bien la mollesse, la grâce, le voluptueux abandon de sa vie, sa riante imagination! le reflet de sa poésie amoureuse, lascive — et un peu raffinée, n'éclaire-t-il pas son visage? Cette tunique bleue bordée de la petite ligne violette, et cette robe blanche, n'expriment-elles pas l'admirable élégance de son esprit? Et le groupe où se trouve la jeune nourrice, qu'il est charmant! Le bonnet bleu bordé de pourpre, de l'homme à genoux n'a-t-il pas un curieux accent de sauvagerie? Voyez la femme accroupie dans l'ombre, la jument!... — quelle couleur, et quel air autour d'elle, — le petit cavalier sur le fond clair d'une prairie! — l'enfant et le chien. Ce chien est superbe; il fait penser aux sculptures antiques dont il a l'allure et la grandeur familière. L'eau est d'une exquise beauté; tout le monde a son procédé pour la rendre; seul, avec M. Corot, il la relie par une puissante vision d'harmonie au sentiment général de la scène.

Comme c'est calme, sobre, puissant, — avec les plus éclatants contrastes!

Les terrains sont d'une magnificence de coloration extrême. Voilà bien un paysage de peintre, — grand par l'accord du tout, et non-seulement par une sèche spécialisation de nature. Comme il comprend avec

âme les grandes lignes de la peinture, leur élévation, leur loi d'accord! Les terrains à eux seuls, en en retirant les personnages, composent une des plus belles, des plus prodigieuses pages que la peinture ait créées. L'esprit dans ses plus magnifiques aspirations ne va pas au-delà.

LE CHRIST DESCENDU AU TOMBEAU.

Trois disciples ont pris le corps divin, — le beau corps étalé sur un linceul, un bras pendant, l'autre sur la poitrine, les jambes pliées. Un homme, coiffé d'un turban, une torche à la main, les précède dans le sombre asile creusé au fond de roches gigantesques. Une femme, vêtue d'une étoffe violette, porte une coupe verte. Dans cette coupe trempe un rameau. Elle marche à côté d'eux, à reculons. De la main droite, la tête penchée, elle fait un signe tendre aux porteurs. « Oh! doucement! doucement! semble-t-elle dire d'une voix faible, — doucement, vous qui portez le Dieu d'amour, — si pâle! que ce précieux fardeau n'échappe point à vos bras faibles... cette mère qui pleure là-bas, en mourrait. » La grotte est sombre, ici; tout au loin, la lumière extérieure fait pénétrer un rayon qui vient blanchir l'obscur labyrinthe. Dans cette lumière marche d'abord une femme portant une urne; ensuite, Marie éplorée, conduite par Jean, le fidèle disciple, et une sainte femme. Quel sentiment pur, douloureux dans ce groupe! On entend leurs sanglots, — et leur mor-

telle défaillance se lit dans leur marche incertaine et brisée.

Cette femme, en tunique violette, est une création idéale. La coupe et le rameau vert ont toute l'étrangeté des mystères poétiques de la Bible. L'art ne va pas au-delà dans ses plus beaux rêves. Les rochers, la lumière ont une force, une grâce dont aucune description ne peut donner l'idée. Le corps du Christ est un chef-d'œuvre de sentiment, de coloris, de dessin. Voyez la tournure épique de la tête, des bras, des pieds ; — le mouvement et la couleur de la draperie blanche. En isolant quelques fragments, vous serez ébloui.

La grande peinture des maîtres s'exprime ainsi, dans ce résultat large, humain, intime, — on y respire à l'aise une douce poésie naturelle. Tous les purs éléments dont l'art compose ses éternelles productions y flottent admirablement liés.

LA MONTÉE AU CALVAIRE.

Naïf et doux, ce tableau vous sourit. C'est la rayonnante tristesse d'une nature où le soleil luit d'un côté, tandis que la pluie tombe de l'autre. La foule s'avance, dans un mouvement dramatique, sur le flanc d'une montagne. Ce sont d'abord des cavaliers, des ouvriers des soldats, un chien, — puis le peuple, les saintes femmes, les divins amis, — tout en haut, sur un fond d'une rare beauté, dans la claire harmonie du lointain, un groupe un peu en tumulte où se débattent

les larrons. On monte, on monte vite, pressé, culbuté, avec des cris, avec des gestes dont on devine le sens cruel et fanatique.

Jésus tombe sous l'énorme croix qui fait si bien comprendre sa faiblesse;—le sang jaillit de ses tempes déchirées; sa tunique s'entr'ouvre et laisse à nu la poitrine. Véronique,—ô belle et sainte Véronique!—s'approche, tendant le linge blanc qui doit essuyer le divin visage. Elle est habillée de bleu; ses pieds délicats—si roses ! heurtent le sol dur. Encore une merveilleuse création ! Comme elle marche, comme elle est humble devant ce Dieu tombé ! son cœur bat; inquiète, tremblante, elle approche... O Véronique! frottez cette tête meurtrie, et si ces lèvres décolorées vous sourient, vivez heureuse dans votre foi sainte ou votre amour... Ici arrêtons-nous, et remarquons en nous souvenant du tableau précédent, de quelle admirable manière Delacroix rend la tendresse et l'émotion des femmes. C'est la plus douce pitié, le plus chaste amour, la grâce et le charme le plus pathétiques. Il leur donne une âme parfaite. Il ressemble à Meyerbeer par ce côté si grand et si profond; c'est la même musique morale.

Le ciel est superbe. Il y a une couleur et une vivacité de lumière surprenantes. Regardez maintenant, car chaque détail est exquis, le Christ dans une gamme si mélancolique, l'homme en tunique lilas qui marche sous le cheval, l'homme vêtu d'une peau de bête qui s'apprête à fouetter Jésus d'une triple corde à bouts noués, l'homme demi-nu qui relève la croix,

— la douce opposition de l'étoffe rouge qui serre les flancs du soldat près de Véronique avec sa belle robe bleue, les groupes du haut de la montagne, et le cavalier du fond de gauche. Tout s'évanouit délicatement dans ce fond par une sorte d'intimité morale et d'intuition colorée : le ciel, la vierge, l'inquiète multitude qui laisse deviner au cœur des amis ou des ennemis.

Voilà bien la foule remuante, active, avec le tapage charmant de sa couleur ainsi éparpillée en pleine lumière. Je voudrais toujours vivre, ces admirables trésors devant mon regard. Cette toile est de toute beauté ; — agrandie, dans l'idée première du maître, elle pouvait être triomphale et dominait son œuvre. C'est le sentiment gothique allemand, attendri et pieux, vu à travers une mélodieuse note vénitienne.

HERMINIE ET LES BERGERS.

La fille du roi d'Antioche autrefois vaincu par Tancrède, l'amante désolée et la guerrière, Herminie, a quitté le camp des chrétiens. Elle entre dans une forêt obscure et s'endort. En s'éveillant, elle voit des bergers qui s'amusent et chantent ; elle vient à eux leur demander l'hospitalité. Les bergers s'intimident en voyant ses armes. — « Ne craignez rien, leur dit-elle, après les avoir salués, en ôtant son casque qui montre ses cheveux d'or, ces armes ne sont point destinées à troubler vos travaux et vos chants. »

Ce tableau rayonne au-dessus de tout éloge. L'Her-

minie est superbe d'expression.... La belle guerrière !
Comme on devine sous cette cuirasse un cœur amoureux et vaillant.... Les groupes de bergers sont d'une souveraine grandeur, — le paysage ne le cède en rien à celui de l'*Ovide*. La couleur, la lumière ont une intensité, une vigueur toute particulière ; les personnages vivent et s'agitent.

Le sentinent général est une rudesse aimable, une farouche grâce, une naïveté, une grandeur simple et bonne, une paix austère et bienveillante à l'âme agitée de passions, qui sont le pur écho de l'âme du Tasse, et disent le génie d'assimilation du peintre, ce grand poëte et ce philosophe de la forme.

REBECCA ENLEVÉE PAR LE TEMPLIER.

Le château brûle, — le château fort de Front-de-Bœuf, le terrible baron normand, sur la lisière de la forêt. Lui-même, les os broyés, sanglant, est sur son lit de mort. Rebecca veille auprès d'Ivanhoé prisonnier comme elle. Que Dieu les sauve ! Mais voici le templier Bois-Guilbert. « Viens, suis-moi, je veux te sauver ! » s'écrie-t-il ; elle résiste, — il la prend dans ses bras et l'emporte. L'esclave sarrasin est déjà en selle : il reçoit le précieux fardeau, — et rapidement, comme des ombres à travers la plaine, traversant les morts, les vainqueurs et les vaincus, le ravisseur s'éloigne entraînant la belle juive.

Si la thèse de résurrection panthéistique peut être appliquée à un homme, c'est à M. Delacroix. Je le

soupçonne violemment d'avoir coopéré à la scène d'enlèvement, en qualité... ma foi de Sarrasin. Tous les Orientaux sont coloristes, c'est reconnu. Il est impossible d'être plus voyant, plus clair, plus dramatique, plus juste d'effet et merveilleux d'intérêt dans la vision comme lumière et couleur. Il est impossible de mieux créer cet Orient gothique. Quelle prodigieuse symphonie de notes ! — que de souples et merveilleuses gammes dans ce ciel bleu, pur comme une pierre précieuse, dans ces belles tours si grandioses de caractère, ce paysage, ces terrains, ces mille détails pittoresques de l'action !...

Voyez-vous l'homme qui arrive, l'épée nue, sous la poterne?...Quel songe d'or, Rebecca!... et le templier— et ce cheval blanc si hardi, si fier, dont la robe blanche étincelle comme une nacre... Quel feu! quelle vie ! Ce mouvement, ce pittoresque, cette intrépide vigueur, cette curieuse allure romantique vous transportent.

Walter Scott est là tout entier, — mais encore agrandi par le génie bouillant du peintre.

LES BORDS DU FLEUVE SÉBOU. (ROYAUME DE TUNIS.)

CONTE.

Il était une fois un fleuve et un coin de terre si beaux, si beaux... que personne n'en parlait.

Le ciel se trouvait tout heureux de le regarder, lui-même se reflétait dans l'eau, à de certains jours avec des nuances ineffables.

Tous les musulmans qui venaient voir ce beau paysage y tombaient en extase, bénissaient le prophète, et s'en revenaient avec la nostalgie des paradis rêvés.

C'est qu'il ne ressemblait à aucun autre et gardait quelque chose de la mystérieuse sérénité du ciel.

Il était tendre comme une âme, et harmonieux comme le corps des grâces. Oh! l'étrange paysage!

Un grand peintre, un grand poëte le vit, par hasard, et le fixa à force de rayons sur sa toile. Le ciel semblait avoir souri à son travail.

Mais quand il voulut le montrer à la foule, elle frotta ses yeux incrédules et cria au miracle pour avoir le droit de douter de tant de merveilles.

Plaignons la foule, ami, et prions Dieu qu'elle fasse un jour le voyage pour la gloire du peintre et du chef-d'œuvre.

∗
∗

SAINT SÉBASTIEN.

Le saint est assis à terre, — les jambes repliées, la main gauche appuyée sur le sol; sa tête mourante se renverse en arrière. Deux saintes femmes, agenouillées à côté de lui, retirent les flèches dont il vient d'être martyrisé, avec une touchante et amoureuse piété. Celle de gauche étend le bras : « Oh! ce sang qui coule.... lentement, lentement, retirons les flèches mortelles... » — Leur enthousiasme de charité est si grand, qu'elles semblent les attirer du regard sans faire souffrir l'infortuné. Sublime délicatesse d'âmes exaltées, on vous comprend ici! L'une porte une tu-

nique violette et une robe jaune; l'autre est habillée de bleu. Une étoffe verte entoure le corps du saint. A terre sont des flèches, — un casque, — une épée, — un manteau rouge, — des urnes. La scène se passe dans une gorge sombre de terrains verts où la lumière entre, reposée, saisissant quelques parties du groupe, et laissant les autres dans l'ombre. L'horizon est bleu; le ciel attend l'ombre : c'est le couchant.

Que de grâce, de poésie!... quel sentiment idéal de douleur dans cette harmonie dramatique des tons! Chaque gamme souffre, pour ainsi dire, et est l'expression d'un chagrin, d'une plainte. Involontairement on est attristé, le cœur gémit... Cette affliction qui essaye de sourire, résignée, agonisante,— vous remplit l'âme d'une douce exaltation religieuse. Il y a une larme dans le ciel. Quel suprême courage dans la tête renversée du saint... La tendresse éplorée d'une mère qui voit son fils blessé ne palpite-t-elle pas dans le corps de ces deux femmes agenouillées?... Que c'est doux, attendri! Le détail harmonieux y est infini, — toujours limpide, toujours admirable de justesse; on peut dire devant ce tableau que c'est la transfiguration de la couleur dans ce qu'elle a de plus parfait.

HAMLET (DANS LE CIMETIÈRE).

Cette scène d'Hamlet, vous la connaissez : elle est la plus forte de cet athlétique drame qui devrait être familier à la foule comme l'air, l'espace, le ciel, l'immensité, les plantes. Il résume l'âme humaine, ce me

semble, dans un accord souverain. Rien ne manque au tableau moral et physique de sa vie.

LE FOSSOYEUR.

Peste soit de l'extravagant! il m'a un jour versé sur la tête un flacon de vin du Rhin. Cette tête de mort, seigneur, était la tête d'Yorick, le fou du roi.

HAMLET.

Cette tête que voici?

LE FOSSOYEUR.

Celle-là même.

HAMLET, prenant la tête de mort dans ses mains.

Donne, que je la voie.

Il contemple la tête... le cortége d'Ophélie s'avance. Ce sont des porteurs vêtus de noir, encapuchonnés; — ils arrivent pesamment, d'un pas cadencé. La bière noire, à clous d'argent, repose sur des barres de bois dont ils tiennent le bout des deux mains. Horatio se renferme dans son manteau. Hamlet, tout en noir, chaîne d'or au cou, tient le crâne de la main droite, et de la gauche se drape négligemment. Des deux fossoyeurs, l'un est assis sur le sol, débraillé, jouant avec l'anneau de fer de sa pelle; l'autre, plus loin, en manches de chemise, attend et regarde appuyé sur le manche de sa bêche. Dans le cimetière, ici

fauve, à côté vert, des pierres blanches se dressent. Le soleil se couche sur la gauche, derrière la petite cathédrale aux tours carrées et massives, éclairant le drame d'une lueur mourante.

La lithographie a popularisé le premier Hamlet. Celui-ci me paraît plus complet comme action. Comme sentiment, il est au-delà par une plus intime philosophie; comme couleur, je crois qu'il ne peut être surpassé.

Il faudrait tout indiquer pour être scrupuleusement juste : la vigueur incisive de l'Hamlet, la tournure puissante du fossoyeur assis, l'Horatio, le coucher de soleil, les tours dans le rayon, ainsi que les pierres tumulaires, — ce beau fond de paysage vert, — et les moines d'une si juste allure. Rien de précieux, de tourmenté, de petitement rendu. Tout est ample, tout est largement tracé dans le juste sentiment de l'idée. Shakspeare ne l'eût pas tracée autrement. Mais regardez le ciel : il est triste, indécis, et pourtant vibrant d'une secrète ardeur!...

N'est-ce pas le reflet du caractère d'Hamlet?... Ainsi se traduisent les poëtes qui savent s'écouter.

M. Delacroix est et restera la plus belle figure plastique et intellectuelle de l'art contemporain, en ce qui touche la peinture. Il vit avec les vieux maîtres et participe à leur rayonnement. Deux fois grand,

nous le voyons le frère des poëtes,—le frère des peintres. Ses inspirations les plus abstraites, qui marquent son intelligence, se sont toujours basées sur l'élément plastique qui est sa force et sa science. Mais là où nous le voyons triompher par l'immense supériorité de son organisation dans le sens réalisé et toujours supérieur de la nature,—d'autres ont succombé pour jamais. C'est que ceux-là ont pris la plume avant de savoir tenir le pinceau, ont vu la nature par les livres, — et concentré leur palette dans le cerveau avant de lui donner la dernière expression du monde visible où devait s'agiter son action. Le public peut les applaudir. Ils ne vivent pas et seront repoussés éternellement du paradis des élus.

Personne n'a plus vaillamment popularisé les idées littéraires, — personne n'est plus resté peintre. Personne ne s'est plus ardemment attaqué à l'idée, — personne ne lui a mieux donné son développement physique. C'est assurément en peinture la plus audacieuse entreprise qui ait été tentée depuis quelques siècles. C'était un redoutable écueil, — il s'y est engagé bravement et s'y maintient fier, puissant, le sourire aux lèvres, toujours jeune, avec une gloire que rien ne peut troubler.

Son génie est une mystérieuse énigme, — c'est le phénomène le plus étrange de la couleur. On chercherait en vain dans le passé un homme à lui comparer. Ce qu'il a créé de merveilleux mondes, de prismes, de rayons, d'effets étranges, de bizarres résonnances, de prestigieuses oppositions, ne peut

se dire, — et encore moins s'analyser. C'est le magicien des visions, — c'est le sphinx de la palette. On ne peut le suivre dans sa facture, dans ses idées multiples, changeantes, inexpliquées, sortes d'éclairs jaillissant tout à coup dans l'œuvre et vous éblouissant; — il vous échappe, il revient, s'éloigne encore, disparaît tout à fait, plus subtil qu'un atome, et reparaît simple, visible dans une puissante matérialité. Il était esprit tout à l'heure, — vous le revoyez corps.

J'ai parlé d'analyse, elle est en effet impossible vis-à-vis de lui; la description ne peut ni le définir, ni le faire comprendre. Comment des mots rendraient-ils la pompe, l'éclat, le prestige, la fluidité bizarre de ses gammes, où tout est caprice, rayonnement, curiosité, délicatesse subtile (ainsi le *Saint Sébastien*). Il faut le voir, — il faut l'entendre, — oui, l'entendre, car sa peinture semble faite de notes. Ce sont de splendides symphonies. C'est l'art allemand du son appliqué à la couleur; c'est la même combinaison savante des instruments, — profonde, curieuse, imprévue, active ou bercée, toujours vigoureuse, toujours pure, éminemment mélodique et émue.

J'ai fait il y a quelques jours un rêve assez étrange. J'étais.... n'importe où. Ce dont il me souvient, c'est que je venais de me coucher dans une prairie verte, sous un saule, — près d'un chemin poussiéreux, — et que le ciel était pur. Une source coulait près de moi. — J'étais en train d'y tremper un morceau de pain très-dur pour le ramollir, —

quand un petit nuage de poussière s'éleva à l'horizon, — léger comme une fumée. Peu à peu il se rapprocha ; je pus distinguer une troupe d'Arabes aux longues robes blanches. C'étaient des musiciens. Mais d'où venaient-ils avec leurs bizarres instruments de cristal ?—de cristal ? oui,—dans toutes les nuances possibles et bien singuliers de forme. Ils s'approchèrent de moi, se mirent en rond et me donnèrent l'aubade la plus fantastique dont le songe puisse régaler l'oreille humaine. Je sais que leur harmonie avait une telle douceur, un tel mystère, que mes yeux s'emplirent de larmes. « Qui êtes-vous ? m'écriai-je en me levant, que me voulez-vous, musiciens célestes ? qui vous a donné ces instruments plus doux que des voix d'anges ? » Le plus vieux me regarda d'un air de pitié, haussa les épaules, et fit signe à ses compagnons de s'éloigner.

Je voulus les suivre et je m'éveillai....

Ainsi de la peinture du maître. C'est l'impression qu'il produit. Comme l'orchestre cristallin, — il a des effets auxquels nul être n'est habitué. Ses colorations ne paraissent avoir aucun rapport avec la palette ordinaire. Il semble qu'on l'ait vu en rêve ; il cause la même inquiétude de souvenir,— et l'esprit s'ingénie à recomposer toutes les délicates impressions qui l'ont charmé. Quelquefois, ne le pouvant pas, par rritation amoureuse, il devient injuste et méchant, comme il arrive de fermer les beaux yeux d'une femme dont la malicieuse et singulière expression vous inquiète.

Non-seulement il est un charme pour les yeux, mais encore le plus doux repos. Il vous pénètre et vous imbibe d'une fraîche rosée. Il fait l'effet des feuilles vertes après le gaz quand on a vu les autres peintures. — C'est une harmonie incessante, des surprises exquises, — des sourires, des charmes sans fin. — Quelle mobilité de compréhension! quelle facture nette, mordante, active, pleine de vie, d'esprit et de force! — Quel entrain viril et nerveux!

Il a fait parler la couleur (voyez l'*Ovide*). Elle a son langage absolu, son émotion; — elle intéresse autant que le personnage et le définit souvent lui-même.

On l'a assimilé aux Vénitiens. Cela n'est pas encore l'explication exacte de son génie coloriste. Aucun Vénitien n'a son caprice, son étrangeté. Ils n'expriment ni sa délicatesse poétique, ni son mystère, ni sa vibration. Titien, selon moi, pâlit un peu devant sa *Descente au tombeau*. Delacroix n'est pas un Vénitien, mais un orientaliste. Il a le sens sublime et naïf des brillants effets que ces peuples composent en se jouant, comme avec des rayons de soleil changeants. Tantôt tristes, tantôt follement joyeux, tantôt caressants et doux, violents et fantastiques. Souvenez-vous des vêtements, des sachets, des bourses, des étoffes, des mille détails de la toilette et de l'ornementation orientale, de ses riches fantaisies si extraordinaires d'opposition, et vous aurez la clef véritable de cette organisation absolument étrangère à nos idées, à notre esprit, à nos

goûts. — Vous saurez alors pourquoi il a été obligé de soutenir et de gagner tant de batailles contre l'opinion.

La lutte n'est pas finie ; elle a encore recommencé cette année. Certes, s'il fut grand, c'est à ce moment. Il n'eut jamais pareille puissance. C'est le sentiment d'un enfant, la plus magistrale perfection. Quelques crudités un peu vives des années précédentes se sont maintenant fondues, adoucies. Tout s'enveloppe dans un admirable reflet qui donne à l'œil la pure et juste valeur des objets. Le public, — et un peu la critique, n'en ont rien vu ; on l'a chicané sur de misérables détails qui sont l'apanage exclusif et la gloire de quelques honnêtes gens de talent. C'est toujours la question du vers mal frappé dans Corneille, de la plaisanterie équivoque dans Shakspeare, de la faute de français dans l'œuvre observée qui signale une nouvelle phase psychologique de l'âme, de la science dans Meyerbeer, de la bizarrerie dans Berlioz.

M. Delacroix a dit son dernier mot, — mais il l'a dit « pour lui et ses amis. »

O poëte ! consolez-vous : Mozart, — Gœthe, — et tous ceux que j'ai nommés, et tous ceux qui ont la passion de l'art vous font un cortége intellectuel.

BELLET DU POISAT. *Entrée des Hussites au concile de Bâle.* — Un bon dessin, plein de mouvement et de

couleur archaïque. La peinture n'a pas eu les forces nécessaires pour le soutenir.

SALLE III.

Leman (Jacques). *Portrait de M^{me} M...* — Jeune femme brune, habillée de noir. De l'expression, une couleur juste. Ce portrait mérite un sérieux encouragement.

Dans une chambre obscure où pendent des cordes soutenant du linge, une fenêtre s'ouvre, donnant sur un puits, — et contre le puits, une seconde donnant sur un jardin. Tout en haut, la roulette accroche la corde qui sert à tirer l'eau. Une bonne femme vient de plonger sa cruche. Une autre lave des linges dans un baquet et cause avec la première.

Souvenez-vous de cette charmante page. — Elle rayonne de fraîche lumière ; elle est intime, cordiale, amusante. Rien de plus piquant et de plus vif. Les bons Flamands se réjouiraient à voir cela. Elle ne cherche à rien prouver, — mais elle donne une douce émotion.

Encore un brave tempérament de peintre que je signale, ami, à vos particulières affections. Je le crois appelé à la plus sérieuse réputation. Il prouve déjà en maître, — en maître, je l'ai dit, et signe de ce nom caractéristique et trompeur : Villain.

VOYAGE HUMORISTIQUE.

GRENADE.

J'ai toujours adoré Grenade :
Non pour l'Alhambra, Dieu merci,
Où tout romantique transi
Vient larmoyer une ode fade ;

Ni pour sa rime à sérénade
Dont on use un peu trop aussi,
Sans remords assommant ainsi
De guitares un pauvre alcade ;

Ni pour ses palais éclatants,
Ses fleurs, son ciel que les sultans
Pleuraient au jour de leur détresse...

— Mais elle est le rayon léger
Dont l'éclat pur me fait songer
A la lèvre de ma maîtresse !

Vous voudrez bien, ami, vous contenter de ce sonnet anglais pour l'explication du tableau de M. Sebron.

DIAZ.

Le lion est mort! le lion est mort! crie-t-on par-

tout : et les fanfaronnades de pleuvoir sur ce roi inanimé. — Nous-mêmes, nous sommes venus le contempler sans nous joindre aux clameurs, en voyant la majesté de cette déchéance et dans le souvenir merveilleux de sa gloire d'hier. Hier, hier! les fautes vont vite... — Le lion est mort! — ou couché : car voici son réveil! Il secoue sa tête, dresse sa taille imposante, — et prend le chemin de la forêt où il vous attend; — les lions demandent aussitôt leurs revanches.

Voilà une juste métaphore, ami, — nous allons donc le suivre, sous les arbres, et nous asseoir sur les bords de cette mare, dans la fraîcheur de l'ombre, — *la mare aux vipères*, dit un sifflement aigu... Des vipères, — ici! qui l'eût cru... Dans ce lieu enchanteur?... Cléopâtre les a donc gâtées?...

O jolie forêt! voyez ce talus vert si frais et velouté : un chemin le borde; et dans ce chemin le soleil se jette avec une joyeuse fantaisie. Il se joue aux troncs, il se joue aux feuilles, aux branches, à l'herbe; il éblouit, il brûle et court, et jaillit, et brille, éperdu d'ivresse, dans les profondeurs de ce poétique et mystérieux asile, — des vipères!... Le ciel est bleu : par petites trouées on le voit. Une grande mare luit, limpide, calme, sous les branches tordues, frémissantes, nouées. Le ciel s'y reflète, — mais je n'y vois pas grouiller les vipères... Oh! peintre, vous me faites peur..! Que de mystère! quelle ardeur sauvage. — On entend de doux bruits dans les feuilles... des murmures ailés s'éloignant et revenant—perdus sur l'eau,

perdus dans le ciel comme des violons aériens qui se joueraient de l'oreille. Les vipères sifflent... l'écorce craque, ouvrant l'arbre ; la mousse se hérisse, brûlée, comme des broussailles, les branches se cassent. — Quel éclatant et pur asile!—que de grâce sauvage et de poésie! C'est la forêt de Weber : le cor doit y résonner comme une voie harmonieuse avec des modulations charmantes, — en dépit des vipères qui y sifflent sans repos. Longtemps j'en rêverai, — et longtemps j'y entendrai le chœur des esprits d'Oberon, au lever de la lune d'été...

> Esprits légers,
> Venez.

Un superbe chef-d'œuvre, cette *mare aux vipères*, — n'y sifflez pas!

SAIN. *Vieillesse et vétusté.* — Bonne femme assise sur le pas de sa porte. Elle compose nn tableau d'une piquante couleur.

Le départ pour l'école. — « Bonjour, maman. » — « Soyez sages. »—« Oui, maman. »— Et la mère, tenant un poupon, embrasse, devant la porte, les deux petites filles.

Douce page, bien simple. C'est la manière anglaise, avec plus de sentiment et de douceur comme enveloppe. Regardez encore, pour vous en convaincre, cette fine églogue intitulée : *Le Ruisseau.*

Ramoneurs partant pour le travail. — Une jolie bande de démons rieurs, malins et polissons. Mais je ne ferai pas leur éloge pour ne point leur donner trop d'orgueil. Si vous saviez, ami, le bruit qu'ils font, dans ma rue, le matin! Quel bec aigu et actif! Tamberlick n'a rien entendu...

M. Sain deviendra le poëte des enfants ; — il peint bien, en outre, observe avec malice, délicatesse et esprit. En Angleterre, on raffolerait de son talent.

Laugée. *Le Repos.* — Une petite paysanne, portant des gerbes de blé, se repose sur le bord d'un talus. Tout à fait jolie toile. Du soleil, de la couleur, un charme délicat de nature.

Segé. *Les fils d'automne, été de la Saint-Martin.* — Un paysage réjoui de fraîche lumière.

Je voudrais émettre une idée, ici, avant de passer à la salle suivante : il me semble que la lithographie fait le plus grand mal à la peinture, — en ce sens qu'elle sert éloquemment de déplorables causes. Il n'est pas un mauvais tableau qui n'acquière par son secours du relief, de la couleur, — un certain charme. Vous êtes longtemps abusé : le jour où la peinture se place devant vos yeux, grande est votre stupéfaction. C'est ainsi que des très-pitoyables toiles se trouvent faire leur chemin, — et voilà comment le succès s'adresse à des peintres qui en sont indignes. Cette sorte de popularisation accordée à des artistes souvent sans talent, n'est pas une des moindres

causes de l'égarement du public en matière d'art. Elle donne à la peinture les proportions de l'image courante. J'aime son procédé qui est souple, coloré, vivant, — mais je déplore l'emploi banal — plus encore — mortel qui s'en fait, par l'extrême rapidité de l'exécution. Les œuvres sérieuses, acquises, consacrées, devraient seules être jugées dignes de cette familière illustration qui peut concourir à former le goût public.

SALLE IV

LA PRIÈRE D'UN CRITIQUE.

— Petites sœurs, petites sœurs, où allez-vous, par groupes, causant, priant, silencieuses ou réfléchies?
— Nous allons à l'église prier Dieu pour les pauvres.
— Priez pour moi, petites sœurs.
—Petites sœurs, petites sœurs, où allez-vous, de si bon matin, tandis que tinte l'*Angelus*, le long de ce mur gris, sous ces arbres dénudés, vers la petite porte verte que je vois là-bas, serrées dans vos robes comme des colombes frileuses?
— Nous allons à l'église, prier Dieu pour les pécheurs.
— Priez pour moi, petites sœurs.

Simple toile; elle se fait aimer par sa modestie et sa grâce si pure. La mélancolie générale aide encore au recueillement de l'esprit du spectateur.— Le mur gris est charmant; le ciel, triste, très-lumineux, avec

un piquant effet à l'angle de la porte du parloir, — fait penser. La peinture pourrait paraître un peu mince. Le sentiment qui domine est une extrême vérité.

M. Amand Gautier prouve beaucoup ; espérons que nous aurons bientôt à constater un succès spécial. Son talent de peintre, son esprit d'observation et sa manière heureuse d'intéresser, le font entrevoir.

Legros (Alphonse). Les cloches tintent, — c'est l'*Angelus*. La vieille petite église s'emplit de monde. Le peintre est-il venu faire sa prière là pour comprendre à ce point l'intimité religieuse des groupes ? — je ne sais ; mais il y a mis un sentiment, un charme où la profondeur s'allie à la naïve observation — et qui vient droit à votre cœur.

Une grande vieille femme, à pompeuse coiffe blanche, s'agenouille et joint les mains sur le devant. Elle marmotte ses prières avec une tendre vivacité. Une petite fille en robe grise et tablier noir est contre elle. Un parapluie les précède. Ce parapluie intrigue et fait sourire. Quel crime ! il est étalé dans la poussière..... Au fond, d'autres femmes prient, une, entr'autres, en camisole rouge, gantée, qui égrène son chapelet ; — mais comme il y a de nombreuses mailles, elle s'est assise. Près d'elle, l'allumeuse de bougies s'emmaillotte et s'endort dans

sa capuche noire. On dirait un corbeau sur perchoir, — et j'entends d'ici son croassement machinal : « des bougies ! des bougies !... » Les dalles grises et violettes montent jusqu'à la boiserie rousse du fond. Sur le mur, une plaque mortuaire s'étale. Une porte sans battants donne accès dans un couloir sombre où sont des chaises. A droite est un petit garçon qui regarde l'église—ou le goupillonneur, ce catholique épouvantail, avec une grande inquiétude, tout en roulant sa casquette entre ses mains. On lui a dit d'attendre : la mère fait le tour de l'église. Une jeune fille que l'on ne voit pas en entier, habillée de noir avec un joli bonnet à rubans violets, vient, tenant un livre à la main, la tête un peu penchée, avec l'allure demi-coquette demi-religieuse des jolies femmes à l'église, car elle est jolie, oh ! charmante, et modeste.

J'ai véritablement un grand bonheur à parler de cette peinture où l'art et la nature s'unissent si bien — et que je vois perdue dans un fatras de malsaines discordances — violette au milieu de ronces. Violette, je l'ai dit : elle a les qualités de cette fleur ; — même simplicité modeste, même parfum, et la couleur, — folie à part, — n'est pas loin, ma foi, d'avoir adopté sa gamme mystérieuse.

Je ne veux pas détailler les parties qui sont toutes heureuses. Je préfère vous dire qu'il y a là un charme de nature saisissant, — beaucoup d'esprit, — une ignorance pittoresque, — de la saveur, de la jeunesse — et ce caractère curieux de la vie non composée et rendue simplement. Il ne ressemble à

personne, si ce n'est aux vieux gothiques. A ce compte, son plus proche parent me paraît être Hemling. Mais il est encore plus lui-même, c'est-à-dire, original, simple, voyant et très-épris de réalité, — ce qui est bien. Il a un grand sentiment de la couleur, mais elle se maintient dans un ton sévère, — presque triste.

Je puis assurer qu'il peint avec feu, et qu'il a le diable au corps malgré ce chrétien recueillement. Son tempérament étonnera.

Si je n'étais son ami, je vous parlerais de deux superbes grandes toiles refusées. Assurément cette partialité serait mieux à sa place que l'impartialité du jury.

.... Mais attendons la fin.
Comme il disait ces mots...

.

Le peintre a repris ses pinceaux... Attendons.
Ce caractère vivace forcera tout, — même l'indifférence du public. Et quel fantaisiste, si vous saviez ! quelle palette pleine de verve et d'humour !...

**
*

On a fait grand bruit de la peinture religieuse à propos de sa décadence actuelle. Ce débat a pris les proportions d'une question. On a parlé de foi, de sentiment religieux, d'époque vouée à la matière. On a cité Voltaire, comme il convient, dans toute thèse d'athéisme, même en peinture. Les influen-

ces du xviii° siècle n'ont point été oubliées, — et, à ce propos, on n'a pas manqué de déplorer l'absence d'élévation des idées. Ces belles paroles dont les revues font leur régal avec plus de bonheur littéraire que de raison, n'ont aucun sens, et égarent les idées.

Selon nous, cette question se réduit à ceci : Nous n'avons pas de peintres. Vous savez comment le nu est traité depuis longtemps, — et quelles imaginations président à nos enseignements. Et d'ailleurs, qui l'ignore? la peinture religieuse n'est-elle pas abandonnée depuis longtemps aux plus stériles organisations, par intrigue, par avarice, ou par absence complète de goût. Cette faiblesse ne tient-elle pas aux misérables études de nature que l'on fait faire maintenant, — et au petit nombre d'idées plastiques en évolution? Commandez des scènes religieuses à de vrais peintres, vous aurez des tableaux religieux. Voyez M. Delacroix, — M. Ingres, parfois. Je suis convaincu que M. Corot vous peindra la plus admirable fuite en Égypte que vous puissiez rêver. Commandez une adoration de bergers à M. Courbet, et vous verrez, — une petite salutation angélique à M. Diaz, et vous crierez à la magie.

Ne sait-on plus s'attendrir sur un homme mort en croix, une femme qui pleure, les cheveux épars, ou une mère qui agonise? Mais c'est l'âme humaine que vous niez.

Personne n'en est à apprendre que les vieux maîtres travaillaient surtout pour les églises et les couvents. Quelques ornementations de palais, quelques portraits de famille complétaient leur œuvre. Pourquoi s'étonner, alors, de la perfection de cet ordre d'idées? Depuis longtemps nous avons renoncé à la grande peinture pour le genre, la mode, la chronique, l'anagramme, l'épisode, l'histoire. On a même inventé le paysage historique. La peinture s'est vue sacrifiée au geste, — ce qui

coûte moins à apprendre, nous le savons. Il est plus facile de peindre Charles-Quint ramassant le pinceau du Titien que de rivaliser avec le vieux maître dans l'exécution d'une belle anatomie ou d'une belle étoffe. Enfin, ne chicanons point les gens, et constatons une fois de plus que la France, qui n'a en elle aucun élément plastique, est le pays le plus antipathique à la peinture, laquelle ne vit bien que dans cette région.

Ne me parlez pas de foi, — ou vous me contraindrez à vous énumérer les édifiants exercices de piété, — de Raphaël, de Rubens, de Titien, de Véronèse, de Rembrandt, de Vélasquez, d'Herrera, d'Albert Dürer, de Van Eyck, de Fra Filippo Lippi.

Ces maîtres savaient peindre, en regardant autour d'eux. Voilà tout leur secret. Nous avons en France trois hommes qui le possèdent complétement. L'un est critiqué, l'autre méconnu, l'autre nié!

SALLE VIII.

CHERET. *Lever de lune, Égypte.* — Poésie romanesque et sombre.

DIALOGUE ENTRE UN ANE, UNE PORTE VERTE ET UN POMMIER.

L'ANE.

Laisse-moi entrer, ma bonne petite porte.

LA PORTE.

Vieille!... malhonnête! non; ça t'apprendra à me donner des coups de pied quand tu sors.

OMMIER.

Veux-tu causer un peu, mon petit âne? reste sous mon ombre, — il y fait si bon!...

L'ANE.

Mâtin! mâtin! mauvaise planche, va. Crois-tu que je vais m'user les oreillers à te prier? Je veux aller manger mon avoine; le bât m'écorche le dos, — si je te donne un coup d'épaule, je te flanque par terre... Je ne suis pas bon, moi! Veux-tu m'ouvrir! une... deux...

LA PORTE.

Et le bâton du maître!... essaie de me toucher seulement, — je crie.

LE POMMIER.

Si tu as faim, mange de l'herbe, — regarde comme elle est verte par terre... Viens te gratter contre mon écorce, et laisse tranquille cette rancuneuse.

L'ANE.

Ah! tu m'embêtes... petite porte chérie, ouvre-toi... Tiens, comme tu es fraîche aujourd'hui! on t'a donc peinte? De loin je te prenais pour le gilet de not' maître.

LA PORTE.

Voilà qui est parler... On me gagne toujours par la douceur; — entre, enjôleur...

(Elle s'ouvre; l'âne passe et lui donne un coup de pied, — le pommier pleure des larmes de gomme.)

Cette petite page vous fera songer à Sterne. — Elle est bien peinte.

Sinet. *Une lecture; scène d'atelier.* — Une jeune femme, en robe noire, est assise dans un fauteuil à dossier gris. Elle lit. Un jeune homme blond, assis à côté d'elle, sur un sofa rouge, un peu tourné, et de la main cachant sa figure, semble réfléchir. Derrière le fauteuil, on voit un fond de tapisserie, une commode, un pot bleu flamand, une mandoline et la moitié d'un cadre d'or. A terre, des livres sont empilés.

Ce tableau est très-délicat, d'une couleur vive, d'une lumière heureuse. Les personnages ont une pose simple et juste. — Le fond montre des détails du plus piquant effet.

Nous pourrions citer aussi *la Lettre*, du même peintre, — page claire, élégante et harmonieuse. Il y a un coup de soleil sur un bureau noir pailleté de nacre qui vous charmera.

M. Sinet a beaucoup d'art, — une couleur délicate, un pinceau fin, un peu fin, — vif et gracieux. En accentuant et agrandissant sa manière, il produira les meilleures toiles. Il s'annonce déjà avec un goût sûr, beaucoup d'esprit, — et un attrait de nature tout à fait particulier.

Véron (Alexandre). *Ruines de Grëtz.* — Le soleil se couche éclatant derrière le château désert. Bon tableau, fort mal placé. Il est d'une jolie couleur.

Colin. *La sortie de la messe à Gèdre.* — Des Bas-

ques sortent d'une église ; les femmes en cornette rouge, les hommes en berret bleu. Ils traversent un pont. Le soleil éclate sur le sol. Des arbres montent jusqu'à la cime du clocher. Derrière, la montagne, le ciel bleu taché d'un nuage blanc.

Cette toile est pleine d'air et de lumière. Nous y trouvons une force un peu lourde qui demande à se délier les bras.

* *
*

LA BALLADE DES TROIS BOHÉMIENS.

Le premier dit : Je m'en vais vous jouer la valse satanique de *Faust*; c'est égal je suis bien gêné; le peintre, qui m'a donné un très-beau violon, m'a mis le ciel sur les épaules ; — j'étouffe ! j'étouffe !

Le second dit : Pour qui jouez-vous, l'homme ? — J'existe dans les tableaux de Vélasquez ; — là, je pourrais vous entendre, — mais ici, c'est mon ombre qui vous parle, et c'est ma défroque qui fait semblant de dormir à terre.

Le troisième, se retournant, dit : J'ai le dos terreux et ne me porte pas très-bien ; — ne voyez-vous point de rivière où je puisse aller me laver ? Hélas ! il n'y a ni eau, ni terre, ni herbe, ni quoi que ce soit d'existant ici. Nous n'avons nous-mêmes qu'un pauvre souffle de vie...

Alors, tous les trois s'écrièrent à la fois : M. BELLET DU POISAT s'est joué de nous. La fantaisie de son crayon nous donnait la vie, l'ignorance de son pinceau nous tue. Quelle malheureuse fin pour des Bohémiens !

SALLE IX

Meynier. *Dans la prairie.* — Des amants sur le bord d'un ruisseau. Délicieux rêve, mal peint. Il y a là matière à une admirable poésie.

Harpignies. *Un Orage; bords de la Loire.* — Une page pleine de tumultes et d'emportements, hardie, vaillante, avec une sorte de vigueur courroucée qui fait plaisir à voir.

Jeanneney. *Alaise (Doubs). Cascade du Todeure.* — Effrayante nature! l'effroi vous prend devant cette sauvage grandeur. Le beau pays! qu'il doit être intéressant de peindre de telles choses...

Giacomotti. *Portrait de M. Edmond About.* —
— Bonjour, monsieur About, comment vous portez-vous?
— Comme le siècle?...
— Et l'art? vous en occupez-vous toujours?
— Parbleu! vous savez que je ne suis pas bête...
— Je m'en doutais...
Les vers de Musset me reviennent à la mémoire :

« Dors-tu content, Voltaire, et ton hideux sourire
Voltige-t-il encor sur tes os décharnés?
.

M. About n'est point maigre; il n'a pas le sourire de Voltaire, mais il n'en a pas l'esprit. Reste la canne : seulement, elle est un peu dans la situation de la robe de Rabelais dont tout le monde prend un morceau depuis quelques siècles.

M. About est en chemise bleue et jaquette blanche, souriant dans l'azur de son existence. Par l'étude physiognomonique, voici l'homme : Une bonté maligne; des mains de substitut; des cheveux *bon-enfant;* un front agité par les affaires ; la barbe courte, terme moyen entre le monde et l'art; une bouche piquante et gauloise, plus sensuelle que fine; l'œil petit, plus arrêté sur le trait que sur la pensée, peu concentré. Il est bien assis et semble essayer le futur fauteuil académique. La main se retrousse pour le coup de griffe; le sourcil est inquiet. Une grisette lui envierait son nez coquet. L'ovale est celui d'un homme bien portant que l'idéal impatiente. La mâchoire a de la résolution. L'oreille est pointue, vive à la réplique. Son sourire bienveillant et moqueur tout à la fois, indique une sérieuse résolution d'habileté. Le corps s'annonce solide, ramassé, alerte, peu élégant. M. About vivra longtemps, sera heureux, aura beaucoup d'enfants, beaucoup d'ennemis, plusieurs succès, peu de gloire. Son meilleur esprit consiste à ne point s'ennuyer ici-bas. Il doit aimer ses amis — en les raillant.

SCHEFFER (Henri). *Portrait de jeune fille.* — Une blonde idéalité.

PÉRIGNON. *Portrait de M. J...* — M. Monselet vieilli, — orné de sa *boëte* à malices, — de l'Académie, — de tous les corps savants, — gloire de la *Revue des Deux Mondes*, — illustré d'une belle fourrure neuve envoyée par l'empereur de Russie, — et décoré ! — Quel triomphe !...

Cette ressemblance est phénoménale.

SALLE X.

LELEUX (Adolphe). *Bûcherons à l'heure du repas.* — Vigoureux sujet traité un peu mollement. Il y a beaucoup de gaieté et une entente franche de vie rustique. Mais la couleur n'est pas heureuse, et le pinceau n'a pas toujours la fermeté voulue. Il est doux à regarder, néanmoins.

M. JADIN connaît supérieurement les chiens : pourquoi son esprit les gâte-t-il ? Il leur prête des sentiments étudiés qu'ils n'ont pas, — des malices, des coquetteries machiavéliques dont ils ne se sont jamais doutés pour le plus grand repos de nos maisons. M. Jadin s'est trop spécialisé dans son sujet aboyant pour ne pas y chercher midi à quatorze heures. Enfin, ceci ne nous regarde qu'à moitié : — mais voyons la peinture : elle est dure, elle résonne avec l'intensité des vitraux, elle brise et éblouit les yeux. Les

chiens sont faits de rubis, d'émeraudes, de saphirs, de turquoises, de topazes, d'opales, de nacres, d'aventurines : cela vous dit assez comme **la** couleur brille. Malheureusement pour le peintre, le chien que nous connaissons, vous et moi, est tout bêtement recouvert d'une peau molle, flexible, se jouant bien autour des os, et sous laquelle on sent la chair et non la matière précieuse.

Le dessin est fort juste ; la finesse de la composition pleine d'attrait.

L'Hallali d'un cerf à l'eau — est une nature cristallisée, — rêve de Hollandais chaussé de ses patins d'hiver.

* *
*

MILLET.

Femme faisant paître sa vache.—Il y a là un doux poëme que le peintre a raconté avec une profonde émotion. La bonne femme !... elle est pauvre, bien pauvre, allez... Une masure l'abrite. Le mobilier, les revenus ne sont pas lourds, ni la nourriture non plus. De grand matin elle est sortie, conduisant paître sa vache, sans doute dans le champ du voisin. On la tolère parce qu'elle est bonne et serviable. Mange, bonne vache rousse, mange, providence touchante de cette âme, et donne-lui le lait pur de tes mamelles ; — bouillie de lait, — soupe au lait, — pommes de terre au lait... partout elle emploie ta

généreuse offrande qui suffit à sa vie. Aussi comme elle t'affectionne! que d'amour! Elle n'en dit rien, elle s'en doute à peine elle-même ; — mais le jour où tu mourras, sa vie sera brisée, — non point par avarice, va : c'est un cœur d'enfant.

Or, la vache paît, la vache rousse au ventre blanc. La femme la tient de la main droite par une longue corde. Cette femme est tout à fait bizarre, avec son long bâton, son grand tartan gris sur le corsage bleu qui laisse voir, près du menton, un bout de gilet rouge, sa robe rose, pâlie, à plis droits, coiffée d'un mouchoir, jambes nues, en sabots, — le visage brûlé. Nous sommes dans une immense prairie ; ici verte, puis grise, ensuite fondue dans des violets d'horizon. L'herbe est rare. On voit les premières maisons du village, à droite. La plaine monte très-haut sur le ciel gris.

Après les personnages, ce paysage est superbe de force, de délicatesse, de vérité, — plein de lumière, supérieurement conduit à l'horizon dans ses divers plans. C'est senti en grand poëte. Il donne au peintre une taille exceptionnelle. M. Millet a la grande tournure des Allemands avec quelque chose de la grasse pâte vénitienne. Il me rappelle Holbein dont il possède l'intime aspect profond, — et l'apparente rudesse, — la sobriété calme surtout. Une douce mélodie traverse cette toile et vous repose les yeux. Sa pittoresque étrangeté vous y a conduit tout d'abord, son émotion vous cloue en place — et vous avez un

véritable bonheur d'analyse. J'ai déjà parlé du paysage qui est de toute beauté.

Comme la critique demande perpétuellement des idées et qu'elle ne trouvait ici qu'une magnifique réalisation de nature, elle s'est fâchée tout de bon ; alors, l'excès contraire a eu lieu. N'en voyant pas, cette vertueuse dame a jugé convenable d'en improviser pour l'appui de ses dénigrements, et lui a fait cadeau de quelques touchantes maximes d'apôtre ; cela est bien médiocre, n'est-il pas vrai? Aussi, quand on la voit passer alerte et superficielle devant une pareille œuvre pour s'étaler ensuite complaisamment dans une rêvasserie de factureur, d'écolier ou d'aquarelliste à la mode, content de plaire au public, de vivre en liesse et de travailler sans idées sérieuses de nature, a-t-on véritablement bonne envie de s'indigner.

Même en niant le peintre pour la satisfaction de son mauvais goût propre, il est de la plus grande injustice de ne pas le relever aux yeux du public, mieux que jamais disposé à méconnaître les purs hommes d'art, — avec d'autant plus de raison, que celui de M. Millet a un cachet de sévérité que la foule ne peut tout d'abord comprendre.

Fortin. *La fête du grand-père.* Fine toile, expressive et rieuse. Le petit bambin culotté sous l'aisselle, en bonnet de coton, qui tient son bouquet caché, est très-plaisant.

FROMENTIN.

Les bateleurs nègres—de M. Fromentin ont un rare caractère. C'est plein d'ardeur, de mouvements, de bizarres torsions bien rendues par le dessin et par la couleur. Le paysage a de la grandeur, une belle lumière,—sans parti pris d'éblouissements et de cuissons. M. Fromentin me semble appelé à faire de magnifiques paysages : c'est même l'accent dominant de sa littérature. Nous reprendrons tout à l'heure cette question.

J'aime beaucoup *les Souvenirs de l'Algérie.* —Des petits cavaliers parcourent un terrain vert qui conduit à des maisons arabes, contre une longue muraille percée en aqueduc. C'est clair, brillant, heureux, extrêmement pittoresque. Delacroix a dû applaudir ces fiers chevaux d'une couleur si hardie. Le ciel bleu resplendit de lumière ; les terrains sont solides, fermes. La page entière me paraît enlevée avec une grande sûreté de main. C'est de la peinture nerveuse—et de la peinture rayonnante. Le paysage domine, ici ; vous en connaissez le charme simple.

Sur un plan droit, des palmiers s'agitent, poussés, inclinés, liés, tordus, pareils à des plumes d'oiseau que le vent emporte à travers l'espace. Le vent souf-

fle en effet, — un vent de feu, — un vent de mort : le sirocco qui bouleverse l'oasis où sont des tentes à peine retenues au sol par des câbles. Des chameaux, couchés, le cou allongé, ressemblent à des amphores enfouies dans le sable. Le terrain est roux, violacé, — et le ciel, du même ton, promène à travers son immensité de longues, longues colonnes de sable — trames compactes, s'élançant du sol. Le paysage s'accentue dramatiquement; sa couleur est presque une singularité. La facture est belle. Les palmiers, les terrains, les chameaux sont traités de main de maître.

L'Audience chez un khalifai — me plaît moins, malgré son grand caractère. L'architecture y tue le paysage et la scène. Il y a néanmoins des parties d'un faire puissant. Divers groupes sont dans un style élevé, — majestueux et simple : celui des nobles impressions par la vérité non cherchée.

Une Rue à El-Aghouat. — Après avoir décrit d'une façon précieuse cette rue, ou pour mieux dire cette ruelle, M. Fromentin a voulu la peindre. Heureux homme dont la vie a tant de bonheurs, qu'il doit être heureux de ces belles réalisations !... Je me garderais bien, ami, de déflorer sa description qui est une des belles pages d'un *été dans le Sahara*, et je vous y renvoie; quand à la peinture, elle est fort belle. Il est impossible d'éprouver une plus majestueuse impression. Si vous saviez comme la préoc-

cupation affairée des Européens paraît mesquine à côté de cette paix solennelle. Les Arabes, dans la demi-teinte, confondus avec le mur, sont très-justes. Le soleil brûle tout ; la disposition charmante de ses rayons vous intéresse au plus haut point. Les maisons s'établissent sur le ciel avec une véritable hardiesse de pâte. C'est puissant et résolu.

Nous avons parlé tout à l'heure de paysage : ce sont, en effet, les parties de terrains, de ciel, d'arbres, de maisons que M. Fromentin réussit le mieux. L'homme me semble un peu sacrifié ; il est souvent mal défini dans ses lignes principales ; — le ton est juste jusqu'à l'audace par la vigueur de l'effet, mais le modelé ne donne pas toujours le véritable relief des corps. La gamme est trop en surfaces. Ainsi, *les Bateleurs*, — *l'Audience*. — Le dessin du pinceau est en outre un peu émietté, anguleux, fébrile, établissant ses plans par bribes. Dans le paysage, il prend une résonnance, une vigueur, une tenue incomparables. Il s'assied à l'aise, il jouit pleinement de sa force.

M. Fromentin se distingue par son côté vrai d'observation en nature et en mimique. Nul comme lui ne me fait comprendre le sens calme de l'Orient. Ce côté si épique par sa grandeur naïve et son apathie fataliste. Il a un goût supérieur, il voit bien, avec netteté, sans forfanterie, — et imprime à toutes ses toiles un cachet de conviction et de vérité qui me séduisent infiniment. Il n'a pas de système, il ne cherche à éblouir personne — et passe à travers la

nature qu'il affectionne en poëte et en voyant,—
c'est-à-dire en peintre. L'Orient n'a pas de meilleur
cicerone.

* * *

M. Fromentin, à part, ne trouvez-vous pas, ami, que les
Orientaux sont un peuple de dieux?... On ne les voit jamais
qu'assis ou couchés, — dans des litières,—sur des chameaux,
— au bain, faisant la sieste ou l'amour, — peignant leur
barbe, les yeux au ciel,—mangeant des pastèques,—buvant
du café sur l'eau ou fumant leurs pipes,—essayant des cache-
mires dans les bazars,— faisant reluire le pommeau d'argent
de leur sabre, — en canot, — jouant de la mandoline ou de
la flûte, — regardant pousser leurs cils ou danser les baya-
dères lascives, — toujours graves, toujours heureux, insou-
ciants, — avec un demi-sourire voluptueux. N'est-ce pas
ainsi que l'on vivait dans l'Olympe?... Horreur profonde! la
civilisation parle de les humaniser...

* * *

M. Ziem, d'abord romanesque, mais gracieux,
tombe maintenant dans des tonalités qui feraient
croire à une palette de somnambule. Il monte, il
monte... il va éclater ;—le ver luisant devient lustre.
Il imite la mauvaise époque de l'anglais Turner.
Quelle discordance ! quel tapage! c'est de la pein-
ture d'éventail, criarde, irritante, — des folies de
pinceau qui n'ont pas, ce me semble, l'excuse d'un
début. C'est l'agacement spécial de la grâce exagérée.
Il intéresse comme un homme qui tirerait des fusées
sur votre tête. Les nègres se réjouissent.

Mes yeux retrouvent un peu de calme devant son *effet de soleil couchant sur les bords du Nil.*

O grand fou qui pourrait être si sage !... attendons.

Reynaud (François). *Les Hirondelles d'hiver.* — Elles sont bien jolies, ces pauvres petites hirondelles qui ramonent nos cheminées, montrent sous leur veste des marmottes à moitié endormies, jouent de la vielle et dansent la bourrée nationale. — Il y a là plusieurs enfants; ils sont arrêtés dans un paysage de neige et pensent... ma foi, je ne sais trop à quoi : c'est ce qui donne au tableau son caractère émouvant. Au loin, on aperçoit la grande ville.

Hirondelles! hirondelles! je prie Dieu de vous faire trouver un bon nid; mais soyez toujours fidèles au peintre qui vous plaint si doucement.

Chintreuil. *La Mare aux biches.*— Belle étude de forêt, — forêt verte sur le ciel bleu, éclairée par le soleil.

Rien de plus simple, rien de plus charmant. C'est une manière nouvelle de nature, — fraîche, réjouissante.

Anastasi. *Le Waal de la Meuse,— soleil couchant.* — Un paysage d'inquisiteur. En revanche, celui des *Moulins, près de Dordrecht,* est expressif, d'une heureuse lumière.

Berchère. *Colosses de Memnon et plaine de Thèbes.*

— Grande impression. La solennité des siècles détruits. La peinture est suffisante.

* * *

M. Ricard a une palette élégante, habile, originale; l'intérêt qui s'en dégage n'est pas contestable. Malgré cela, elle produit en vous une espèce d'irritation qui s'explique par l'acreté anti-naturelle de sa coloration. Ce n'est pas le modèle que peint M. Ricard, mais son souvenir à propos de tel ou tel tableau de maître. Depuis longtemps il est la proie de cet enseignement sans avoir jamais pu rompre avec lui. Il fait des pastiches, point des tableaux. Convenez, ami, que, s'il est un ordre de peinture où l'élément de naturalisme domine, c'est bien dans le portrait. On ne saurait échapper à cette loi fatale du type, de la chair, du vêtement. Vous aurez beau créer de jolis tons, mettre en avant tout le bataillon de vos artifices, orner, ciseler, arranger, — si la base manque, votre improvisation n'aura qu'une vie factice dont tout bon esprit ne pourra se contenter. Ainsi, voyez le portrait d'homme, Salle II, c'est du verre. Le corps est absent, la peau morte; — les vêtements n'ont ni lignes, ni modelés; voyez le portrait du jeune homme en burnous blanc : quelle minceur! quelle maigreur! — ainsi perdu dans ce paysage terne qui l'entoure. De même la dame à la rose rouge, — une adorable femme, délicieusement faite, je suppose, — et n'ayant que l'ombre de

tant de perfections. D'où viennent ces arbres, ces ciels, ces terrains?... Il m'est impossible de voir là autre chose qu'un dessin un peu tinté, une sorte de chromo-lithographie exagérée.

Le *Portrait de M^{me} E...* — est sans contredit le meilleur. Nous voyons une fine étude de tête très-satisfaisante, un dessin serré; — cependant, la maigreur de la facture empêche encore une complète expansion du corps.

Le grand goût du peintre, son intelligence des bons effets, son dessin correct, toujours harmonieux, sa distinction naturelle ne me font que plus regretter les mièvreries d'un pinceau, ou trop corrompu, ou trop timide, ou systématiquement trompeur; — ennemi juré de la nature, devant laquelle il passe froid comme un abbé devant une jolie femme.

INTERMÈDE.

Peut-être vous êtes-vous déjà inquiété, ami, de la disparition de M. Blaise Gondolin. Ce charmant homme s'est en effet séparé de moi après quelques démêlés assez vifs où je me suis montré d'une arrogance superbe. Je lui en voulais beaucoup au fond de ses conseils; j'étais choqué de sa supériorité, si modeste pourtant, me figurant, dans mon orgueil insensé, que de jolies phrases valaient des jugements. L'excursion faite en sa compagnie m'a beaucoup profité; j'ai maintenant en poche un petit cata-

logue d'expressions techniques qui feront très-bien dans mes futurs jugements, et que j'avouerai ne devoir qu'à ma savante perspicacité.

Que celui qui n'a pas quelques ingratitudes sur le cœur me jette la première peinture.

C'est là le train ordinaire des arlequinades de la vie : — aux habiles, aux effrontés, tous les bonheurs, tous les succès.

Et si vous en doutez, souvenez-vous qu'elle n'est, rigoureusement, qu'un vaste paradoxe en action. Celui qui rit recueille l'héritage de celui qui pleure, — et réciproquement, toujours ainsi, à jamais ainsi.

Pauvre Blaise Gondolin! condamné à l'éternelle obscurité de sa modestie... Bah! laissons de semblables attendrissements aux femmes...

DAUBIGNY (Charles).

Le réalisme, — pardon, — la nature de M. Daubigny est charmante et plaît à tous. Cette image pure du monde rustique en même temps qu'elle charme les yeux, repose l'imagination exaltée, simplifie le rêve et donne à l'âme une chaste paix intérieure qui la délivre des importunités de notre vie active. C'est le peintre par excellence des simples impressions. Il est tendre, il est doux, il séduit. On sent qu'il aime d'un amour profond ces belles fraîcheurs, ces rayonnantes plaines vertes, ces belles eaux profondes et claires, dont son pinceau rend si bien la grâce poétique. Avec cela, il est d'une naïveté délicieuse,

— simple devant son sujet comme un enfant, n'ajoutant, ne diminuant rien, fort de son cœur et de ses yeux, — et par la vérité la plus modeste arrivant à force de sentiment, et d'ardeur, et de pénétrante passion pour son art, à une individualité remarquable, — sinon supérieure (car il est loin de se posséder encore), du moins jeune, intelligente, active, qui a été reconnue même par les artistes et saluée par le public. Ceci devait être et cette influence s'explique bien par l'agrément délicat de son talent : il n'a pas assez de détermination et de hauteur pour susciter des troubles ou des querelles; il n'est pas l'homme des batailles, et possède au contraire le plus doux caractère d'insinuation. Ce n'est pas la science magistrale et la profondeur poétique de Corot, l'ampleur audacieuse, la concentration sonore de Courbet, l'éblouissement et l'art délicat de Rousseau; — mais une savoureuse grâce qui vibre bien à l'œil, suffit à l'esprit, — et parfois un sévère accent sobre et ferme, — un peu sauvage, où il excelle. Par le style, l'impression et la couleur, il personnifie en peinture la manière idyllique de George Sand. Ainsi, son *Soleil couchant* me la donne tout entière. Charmant génie! je suis persuadé qu'à son tour, elle doit être heureuse devant ce tableau qui répond à sa pensée.

— Allons, l'âne, entre boire.
L'âne, qui n'a pas soif, fait des manières.
— Allons, l'âne, ou je te pousse.

L'âne baisse les oreilles et regarde piteusement son ombre maigre projetée dans l'étang. Le garçonnet, têtu comme un mulet, prend une gaule et tape.

— Allons, l'âne, bois; puis, il siffle pour le distraire.

L'âne mord l'eau du bout des lèvres, et se dit : « Il faut bien de la patience aux bêtes; en somme, c'est pour notre bien. »

Nous voilà donc dans une grande prairie, verte, creusée de mares limpides. La brume s'élève au fond. — C'est le soir; le soleil va se coucher. Des arbres s'élèvent à droite, minces, lisses, à peu près nus; d'autres, à gauche, plus feuillus, servent d'horizon. Des nuages roses, étincelants de lumière, s'agitent sur le ciel qui rayonne une pénétrante chaleur. Ce ciel est délicieux. Je le signale comme une rareté, et d'autant plus volontiers, que M. Daubigny n'est pas coutumier du fait. C'est là, d'habitude, le côté faible de ses paysages.

Qu'il est joli ce tableau ! comme on l'aime pour sa sincérité, comme on le regarde pour les capricieux détails de sa rustique conception... On se réchauffe à sa douce chaleur, l'œil se perd avec délices dans les méandres frais de cette belle herbe, de ces terrains, de cet horizon si bien éclairés, si joyeux. Les oiseaux y chantent — et les grenouilles sans doute aussi. — Quand l'âne aura bu, l'ânier, à son tour, dira sa chanson — à pleine voix. Tout est paix ici, bonheur et joie. Mais quelle chaleur ! les

arbres se pâment, les herbes tombent consternées, l'eau roule languissante et comme énervée, — l'âne cuit dans sa peau, le garçonnet a déboutonné le col de sa chemise. — La nature s'épanouit sous un baiser de feu, — divine maîtresse du soleil!

Les Bords de l'Oise. — Une rivière large et profonde, — dormante. Elle coule, elle se berce pesamment, elle serpente avec une mollesse grave, le long de belles îles de verdure. Des canards viennent de quitter la rive et se laissent aller au courant. Le paysage se voile, — l'ombre ne peut tarder à venir. Déjà les arbres épaississent leurs trames qui semblent se concentrer en une vapeur verte, odorante enveloppe du mystère charmant des bois. Le ciel est clair.

Cette toile a de grandes qualités. Peu reliées. Ainsi, la partie de gauche est belle; l'eau, le terrain vert, les arbres sont supérieurement exécutés. Celle de droite n'a pas les mêmes bonheurs; on y sent la diffusion, le ramollissement d'un pinceau fatigué. Cela manque de détermination. On y constate les défaillances du talent de M. Daubigny qui n'est pas encore sûr de ses effets et tâtonne par défaut d'organisation précise. L'ensemble a bien aussi quelque banalité d'effet. — Cependant il est d'une bonne coloration, bien établi, — peint avec simplicité. L'âme s'y rafraîchit. Cette nature commune vous charme par sa tranquille douceur, comme la bonté d'une femme laide.

**
*

La lune se lève, la belle lune! la pleine lune! avec son rose halo autour du front; — la lumière, un peu voilée par un léger brouillard, a comme des battements d'ailes dans ce ciel profond.

> Lune, lune, lune,
> Lève-toi;
> Mon âme est pleine d'effroi
> Quand descend la brune...
> Hé, là! Finot,
> Au garrot!

> Lune, lune, lune,
> Quel amour
> Dure jamais plus d'un jour...
> — C'est comme la brune.
> Hé, là! Finot,
> Au garrot!...

> Lune, lune, lune,
> Vois mon cœur
> Abîmé dans sa douleur
> Qui pleure à la brune!...
> Hé, là! Finot,
> Au garrot...

L'homme est au milieu de son troupeau, — pensif. Le troupeau marche vite, soulevant la poussière, à travers la plaine sombre où des flaques d'eau s'allu-

ment. Les collines brumeuses s'étagent en relief sur le ciel. Les farfadets et les sylphes doivent gambader à travers les trames de l'air : c'est l'heure des songes, — heure mélancolique, heure fantasque. L'impression du tableau vous gagne ; il a un grand caractère de vérité, — je ne dirai pas de force ; il est puissant d'effet. C'est la nature en méditation.

Les Graves au bord de la mer. Un grand terrain vert parsemé d'arbres et qui va s'évanouir dans la mer que l'on voit à droite, pâle, reposée. Un groupe d'arbres est au milieu de ce calme paysage sur lequel le ciel laisse tomber une vive et chaude lumière. Poussés par l'aigre vent qui souffle de l'Océan, ils se rejettent les uns sur les autres, et mêlent leur feuillage vert. Des vaches blanches, rousses, des chevaux sont dessous, à l'ombre. Deux petits personnages causent sur le devant, assis dans l'herbe.

Après *le Soleil couchant*, cette page est la meilleure. — Fraîche, souriante, heureuse, avec un ton vivace de terrain et quelque chose d'âcre qui fait deviner la mer ; elle donne à l'esprit la plus complète jouissance de vision. La lumière est fort belle, — les plans s'exposent avec une concision brève et hardie. La partie de droite qui monte au rivage lointain, est d'une merveilleuse clarté, d'un sentiment de ton irréprochable. Le ciel, heureux de nuances, ne l'est pas d'exécution. Sa maigreur choque un peu.

Ce qu'il faut admirer avant tout, — c'est une

robuste réalisation de nature. On ne peut aller plus loin. — Il semble qu'elle soit venue se placer elle-même sous le pinceau du peintre. On n'y sent ni l'effort ni la peine. C'est la naturelle poésie d'une âme impressionnée.

∗ ∗
∗

BELLY. — Les quatre paysages de M. Belly ne sont pas beaux à un égal degré. Ainsi, la *Plaine de Djiseh, Soleil couchant*—et *une Digue au bord du Nil*, malgré des qualités supérieures ne peuvent se comparer, aux deux autres : *le Nil, — barques du Nil*. Peut-être cela tient-il au sujet plus expressif dans les derniers ; il me semble y voir aussi un travail plus heureux, une meilleure expression de ces beaux lieux où l'imagination aime à voyager et se perd dans une rêverie incessante.

Barques du Nil. — Montez avec moi dans ces grandes barques qui gagnent la rive à pleine voile. La rive : elle occupe un petit espace, se contourne, se joint à un mince ruban vert de terrain, s'arrondit encore, brune, puis éclairée, piquée de maisons blanches — et se fond dans l'eau brune que l'ombre couvre. Le ciel est à l'orage. Le vent souffle fort, — un gros vent brusque et lourd, haletant, qui éclate et tourbillonne par grosses masses avec un grondement sourd, traçant des clairs sur l'eau écumeuse, brisant la vague qui se multiplie, se dresse, frissonne et éclate sous la lumière d'orage.

Des hommes nus, enfoncés dans l'eau jusqu'aux épaules, poussent les barques du dos. Chacun s'active ; le vent lui-même donne un rude coup de main, engouffré dans les voiles blanches dont la lumière aveugle, qui se gonflent, s'arrondissent en boule comme des ballons captifs et menacent d'emporter les barques à travers l'espace, sous l'action de ce souffle furieux. Admirez le rayon pur de soleil qui glisse entre les barques et vient se briser à la rive.

L'impression de l'air, du soleil, du vent est complète. — Vous êtes sur le Nil, vous aidez ces braves rameurs, — et vous admirez surtout le peintre qui peut créer une telle œuvre, et vous donner une si parfaite illusion. Mais la couleur ? qu'elle est vive et délicate !

Le Nil, soleil couchant. —La mer, grise et bleue, se ride, se soulève doucement sous le souffle frais du soir. Jusqu'à l'horizon, elle s'étend, — d'abord claire, puis dans l'ombre ; — enfin, arrêtée par une ligne blanche de maisons couronnées de palmiers. Le soleil couchant les dore d'un pur rayon ; — elles étincellent, — et, comme une belle sultane indolemment couchée sur le rivage, semblent se baigner dans cette mer amoureuse qui se berce autour d'elles. Une grande barque penchée, à voiles pointues, pareille à un albatros qui vole dans la lumière radieuse, passe, au loin, si belle, qu'on peut la croire chargée d'illusions et de chimères, avec de beaux amours pour

matelots. La brume s'élève lentement de terre vers le ciel resplandissant où la lune se montre, effacée.

Oh! le beau rêve! Vous dirai-je que la toile est vraie, d'une délicatesse infinie, — que la science la plus parfaite s'y combine avec un sentiment gracieux et fort, que la lumière y est d'une extraordinaire justesse?... — vous le savez.

Ces deux œuvres placent, dès aujourd'hui, M. Belly au premier rang ; elles font espérer un avenir rempli de beaux triomphes.

Claude Lorrain applaudirait des deux mains à ma prophétie. Ne lui a-t-il pas fait cadeau de son soleil comme une bonne marraine en humeur généreuse?...

*
* *

Ajoutons ces 6 nouvelles stations aux premières, et reprenons notre plume de voyage. Allons, ami, du courage : le mont sacré sera bientôt franchi.

DESSINS

M. APPIAN se présente tout d'abord avec quatre fusains : *Un Chemin à Crémieux; — une Écluse à Optevoz; — Route de Morat; — Retour du marché.* Ils sont très-heureux de trait, lumineux, bien étudiés, — peut-être un peu détaillés.

L'Oasis du Saarah, souvenir de Tolga et la *Halte*

de M. Bellel, sont deux beaux souvenirs de voyage. Ils expriment bien la fatale beauté de l'Orient. Je n'ai pas besoin de dire à M. Bellel que je les préfère à ses paysages académiques peints.

Dargent (Yan'). *Côtes.* De beaux rochers, un bel horizon.

Le doux Quentin Matsys a trouvé en M. Didron un interprète intelligent, plein de respect et de foi. Son *Ensevelissement du Christ,* du musée d'Anvers, nous est montré reproduit avec une touchante exactitude.

Encore deux patientes reproductions : — l'une, d'après Rembrandt, l'autre, d'après Van der Helst : *La Garde de nuit,* — *le Repas de la garde civique.* La première est la meilleure. Elles sont de M. Zimmerman.

Amaury-Duval. *Portrait de M. Alphonse Karr.* — Bon dessin, — un peu doucement fait. La jolie tête satirique! Ne vous semble-t-elle pas toujours prête au trait gaulois? Voyez cette barbe en pointe, fréquemment tordue dans la recherche de l'épigramme,—ces yeux bridés, demi-chinois, si vifs, —ces oreilles saillantes et anguleuses,—ce nez goguenard, — cette moustache tombante, mordue par des lèvres... mordantes, —Que d'ironie dans le sourcil! Et les pommettes repliées, qu'elles sont expressives!... O bonne tête, brave tête, mauvaise tête, — que l'on a du plaisir à vous voir en se souvenant de

toutes les jolies merveilles qui ne cessent de s'en échapper pour la plus grande gloire de l'esprit et de la raison humaine...

Voici un dessin un peu noir, mais plein d'effet, d'une habile et vigoureuse exécution : *Souvenir de la Corrèze*. Il est signé : VERCHÈRES DE REFFYE.

REGAMEY (Guillaume). *Portrait de M. G. R...* — Superbe crayon; très-vigoureux. Le travail est original, ardent et facile. Le personnage est singulièrement éclairé — tout entier dans la demi-teinte.

SAND (Maurice). *Le Meneu' de loups.* — J'ai un faible pour les dessins fantastiques, et j'avoue que celui-ci me plaît. Il est d'une belle excentricité. Un cornemuseur marche dans la lande déserte, soulevée, rocailleuse, difficile au pas. La lune, couleur safran, qui se lève à travers les nuages, l'éclaire de rayons furtifs; un troupeau de loups le suit, au bruit de la diabolique mélodie. Au loin, des pierres noires se dressent, agitant leurs formes acariâtres sur le ciel orageux. C'est l'heure des cauchemars, — et, tenez, je frissonne en écrivant ceci... Mille souvenirs d'enfance s'y rattachent. Hoffman ricanerait de joie devant cette étrange scène légendaire. Moi, païen, je me signe dévotement... c'est que j'en ai vu de si terribles !... que d'histoires !... j'en sais plus long que le

meneu' de loups, je crois... Madame George Sand ferait les plus beaux récits du monde avec cela...

<center>* *
*</center>

Les dessins de M. Pasini ont une vigueur, une fermeté d'accent bien dignes d'éloge. Ils sont en outre pittoresques, délicats, charmants par un certain goût de travail qui les distingue des autres. Rien de plus vif, de plus gracieux, — et en même temps, de plus sobre.

Le Cimetière des Guèbres — est remarquable de caractère et d'élévation. O Guèbres philosophes! soyez bénis, vous, dont la mort n'est pas stérile, et qui donnez la vie à ces pauvres oiseaux affamés !...

La *Halte d'une caravane* — a des qualités de lumière expressives.

De même les *Persans en prière,* — une grave méditation qui fait penser et s'attendrir. Le *Campement des pèlerins à Djeddah* vous réjouira par une extrême vivacité, un brillant plein de couleur et d'esprit.

Je dois mille grâces à M. Pasini pour ces belles visions, en attendant mon tour de pèlerinage. Mais la vie est courte — et les désirs sont immenses...

Chifflart. *Faust au sabbat.* — Dessin vagabond. Cela se démène, cela grouille, se roule, s'agite, crie,

hurle, tempête et chevauche, — et gronde avec une effrayante drôlerie. Marguerite, Marguerite! paraît au loin, dans l'ombre, pâle et triste, vision lunaire, — et Faust tombe accablé, — et Méphistophélès ricane debout, sur un rocher, avec un mouvement de coq qui chante le réveil du sabbat.—Le ciel se déchire. — En bas, l'immensité noire. — Un fleuve de vif-argent. — Horreur! horreur! le cœur est navré; — l'esprit se torture dans cet océan d'effroi. Mais passons au dessin et disons qu'il est plus railleur que profond, — plus violent qu'ému, — plus fou qu'effrayant. C'est Gœthe interprété par Callot, dans le sentiment moderne.

Faust au combat, — tout en gardant les mêmes qualités, donne une nouvelle expression de sentiment. C'est Gœthe compris par Salvator Rosa. J'écarte ici toute idée de parallèle, — et parle seulement de l'accent.

VIDAL.

Comme un poëte grec rêveur, épris du beau, M. Vidal traverse sa vie d'art, le sourire aux lèvres. C'est toujours ce doux sentiment, cette grâce mélodieuse, ce mystère voluptueux, pur, — inquiétant et passionné de l'attitude. Il est le peintre des chimères. Et que d'illusions il fait flotter devant nos yeux! l'une sourit, — l'autre rêve, les bras immobiles,—l'autre s'étire paresseusement sur le gazon,— l'autre prie; — celle-ci effeuille des fleurs avec dé-

dain; — celle-là les ramasse avec mélancolie; — celle ci baise des lèvres invisibles dans l'ardente volupté de son désir; — celle-là fuit à la poursuite de son idéal; — toujours belles, gracieuses, — avec des poses, des nonchalances, des langueurs de prunelle ineffables. O syrènes! ô sylphes, ondines, péris, — ô femmes! — car vous n'êtes que femmes, mais votre beauté céleste enivre, — malheur à qui vous regarde... vos prunelles sont des poisons subtils...

Voyez, ami, si vous l'osez, la *Muse de la candeur et la prière*.

BIDA.

J'adore M. Bida pour son art, sa science, pour les facultés graves de son esprit si merveilleusement doué. Il est un des plus charmants créateurs de notre époque. Son *Orient*, d'un style si pur, sera la page la plus magnifiquement écrite, rêvée, approfondie, sur ces pays mystérieux. Il en connaît à fond les types, les allures, les symboles, les fanatismes, les paresses, les grâces, les fureurs, les voluptés fades, les extases religieuses et les rages convulsives. Il les possède par l'analyse, le sentiment, la lumière. Vous connaissez la force, la simplicité et l'originalité de son esprit, — son art a une expression inimitable qu'il ne doit à personne et qui prend les allures les plus diverses. — Comme force et accentuation vigoureuse de l'effet, il ne le cède en rien à la palette. En somme, l'organisation de ce grand artiste est une

des curiosités les plus rares de ce temps. Je l'admire sincèrement.

Voyons ensemble ses trois tableaux.

La Prière. — Devant une sorte de chapelle, agenouillés ou debout, des hommes prient. Dans une chaire, un prêtre est prosterné. L'architecture de ce temple est d'une délicatesse dont aurait souri un kalife. Impression pieuse et austère. La prière est bien dans toutes ces bouches et sur tous ces fronts pensifs. Mon ombre y prie, — un autre moi-même, croyez-le, vêtu en Arabe syrien. Le peintre m'aurait-il vu en rêve ?...

Prédication maronite dans le Liban. — Sous des arbres séculaires, des cavaliers, des enfants, des femmes, — tout un peuple, assis, debout, couché, écoute un prêtre qui parle appuyé contre un tronc d'arbre. Les groupes sont en cercle ; — mais au milieu, une femme assise, écoute, l'œil triste, appuyée sur sa cruche. Une idéale expression anime ses traits.

Ce sont donc partout les mêmes abîmes de folie pour l'homme !... — car le cœur se serre en voyant ces beautés ignorées que l'on ne connaîtra jamais, — et qui vivent quelque part... sous le ciel...

Corps de garde d'Arnautes au Caire. — Un groupe joue aux échecs ; un autre cause ; un autre songe ; un autre parle à de pauvres femmes accroupies dans

un coin. Ce corps de garde est une grande salle à colonnes, pavée de larges dalles. Deux enfants préparent du café. Qu'ils sont jolis ! quels beaux types doux et mélancoliques ! — si suaves, qu'on les prendrait pour des jeunes filles. Tout cela est bien parfait.

Allons, il faut s'éloigner, la tristesse vient vite aux oiseaux captifs !

*
**

HEIM. *Soixante-quatre portraits de Membres de l'Institut.* — Des dessins anecdotiques relevés par un ton d'esprit familier qui les fait passer. Ce sont des daguerréotypes à la main.

Je cite avec plaisir trois dessins de M. Paul Flandrin.

PASTELS ET AQUARELLES.

AXENFEL. *Portrait de M^{lle} S...* — Jolie personne. Le dessin est bon. Quelques tons sont affadis, mais justes. Je cite aussi avec plaisir le portrait de M^{me} B..., dont la couleur séduit.

La *Rêverie* — de M. Grisy est très-intéressante.

SUAN. *Attributs de chasse.* — Très-belle nature morte. Le fond n'a pas la solidité voulue.

CŒDÈS. *Portrait de M^{me} la marquise de C...* — Admirable type. Le pastel est doux ; — un peu pâle.

Cœffier (M^me) *Portrait de M^me L...* — Agréablement traité. Très-vivant. La dame est posée avec esprit.

Thevenin (M^lle). *Portrait de M^lle P...* — Charmant. Plein de vivacité. Dessiné finement.

Muraton. *Portrait de M^me M. D...* — Belle tête, très-expressive.

Le Père. *Portrait de M^lle P. S...* — Il est intelligent; très-étudié, modelé avec une grande finesse. Rosalba jalouserait une si délicate création.

Je note deux pastels à grande tournure, — mais un peu violentés et noirs, de M. Chiapory. Ils sont très-vaillants.

Giraud (Eugène). *Portrait de S. A. I. M^me la princesse Clothilde.* — Ce pastel est fort bien dessiné. — Il doit ressembler. La facture est un peu grosse et tumultueuse. La princesse a une étrange expression de beauté. Quelle résolution et quelle fierté ! Les lignes sont nobles et grandes. Vous vous intéresserez surtout au mystère profond du regard?

Parmi les aquarelles, nous trouvons M. Zo, toujours clair et gracieux, — trop gracieux, — mais plein d'entrain. M. Kwiatkoswski (Théophile), *Polonaise, rêve de Chopin*, qui a fait une curieuse aquarelle.

relevée de tons d'or. Il y a là des types superbes. Cette grandeur sauvage vous saisit. On dirait une fresque dégradée. C'est la Pologne vue à travers son voile de deuil.

Est-ce de ce peintre que Gautier dit quelque part :

> J'ai dans ma chambre une aquarelle
> Étrange, et d'un peintre avec qui
> Mètre et rime sont en querelle :
> Théophile Kwiatkowski.

Nous trouvons ensuite—trois portraits de M. TOURNY, — qui ont le meilleur caractère de dessin, de couleur, d'arrangement.

Puis, deux mignonnes figures de Valerio, — dans une pâleur de ton exquise. Puis, M. PILS, qui nous montre l'*École à feu de Vincennes*, — une véritable fusillade de couleur, — suivi d'un peu loin, mais vivement par *la Batterie d'artillerie* de M. SCITIVAUX DE GREISCHE (Anatole), — page expressive et vaillante.

※

Les aquarelles de M^{me} la princesse Mathilde ont un grand succès de curiosité ; leur puissant effet, leur touche virile et résonnante, révèle une main ferme, rompue à tous les exercices du pinceau. Le dessin s'y précise avec une audace charmante. C'est en outre le premier effet de ce genre que je vois ; — il est hardi. Rembrandt ne se plaindrait pas. On peut regretter dans les portraits de femmes quelques tons roux qui nuisent à la fraîche vie de la peau.

N'est-ce pas un spirituel conte de fées, ami, que d'avoir à critiquer une princesse,—et de le faire sans redouter son légitime courroux?...

INGRES.

La Naissance des Muses. Pour le *posticum* d'un temple grec, reconstitué par M. Hittorff.

Cette toute petite peinture hiératique se détaille avec un style simple. Une sage et harmonieuse ordonnance la pénètre. Elle est délicate, dans un sentiment noble et calme. Les purs bas-reliefs grecs—ne donnent pas de plus belles attitudes idéales, naïves, émues d'un sentiment reposé qui plaît,—dans un mode majestueux.— Il y a des figures drapées, dessinées avec une pureté qui charme en dépit du peu de sympathie que l'on peut avoir pour la peinture de M. Ingres. Saluons ce beau rêve antique réalisé.

LITHOGRAPHIE ET GRAVURE.

M. Raffet se présente tout d'abord avec divers épisodes du siége de Rome. Son art est véritablement supérieur. Je le considère comme une des plus belles organisations contemporaines. Il est le Bida de nos troupes. Trois œuvres me frappent dans ses divers cadres : *Sape volante,* — *Travailleurs à la tranchée,* — *Embuscade de chasseurs.*

Nous trouvons ensuite M. Laurens, — un crayon

fin, moelleux, — très-varié. Il a reproduit M. Diaz, Paul Flandrin, Ziem. Puis, M. Aubert, qui comprend avec force, — et donne un travail ferme, juste, bien accentué. Il a envoyé *Palestrina* et le *Calvaire*. M. Vernier (Émile), — une brave et forte nature, — presque un peintre, tant il rend admirablement les effets de couleur. Tout fougue, tout entrain, — et en même temps gracieux à vous ravir. Il s'est attaqué cette fois à M. Courbet.

Voici M. Collette,—un talent fin,— lumineux surtout. M. Mouilleron, dont je n'ai pas besoin de faire l'éloge, — mais qui donne une *Ronde de nuit* un peu noire; — M. Le Roux, dont le *Samson tournant la meule*, exprime un ferme travail; — M. Lassalle, qui a une délicate compréhension des effets; — M. Pirodon, qui humanise les chiens de M. Jadin par un crayon souple; M. Célestin Nanteuil, l'homme d'imagination, le poëte, l'infatigable artiste dont le crayon a produit tant de tumultueuses fantaisies; enfin M. Bodmer, qui reproduit magistralement ses beaux intérieurs de forêt.

La gravure se morfond dans un enseignement stérile, — sans force. Elle devient bourgeoise, effacée, — patiente, sans effet. Elle n'a plus de style, à proprement parler, mais une pâle physionomie moderne. La science ne lui fait point défaut.

Nous citerons en ligne supérieure : MM. Bertinot, Mercury, Blanchard, Bridoux, Laugier, Joubert, Vibert, François, Jules Lefèvre, Lehmann Auguste, Calamatta, Dien, Weber, Verswyvel, dont le style rappelle le XVIII⁰ siècle, Nusser, très-délicat et varié de taille, Keller Joseph, un grand et noble talent. — Viennent après : — MM. Lavieille, Paquiez, Linton, qui ont gravé de beaux bois, M. Linton surtout.

M. Leroy mérite une mention spéciale pour son dévouement à la cause des maîtres qu'il interprète avec tant de savoir. C'est une œuvre pleine d'intérêt. Vous y verrez des Véronèse, des Claude Lorrain, des Poussin, des Mantegna extraordinaires, — et deux plumes de Michel-Ange curieuses.

<center>* *
*</center>

Je remarque une fort belle gravure de M. Salmon, d'après un dessin de M. Ingres. Ce dessin représente M^{me} la comtesse d'Agoult et sa fille. Il est de toute beauté! L'exquise grâce moderne s'y est traduite avec un art simple et grand. On y voit une facilité, une sûreté de trait merveilleux. Il semble que le crayon se soit joué à travers ces étoffes, ces fonds d'appartements si élégants, cette recherche poétique, doux asile d'un grand esprit, d'un poëte, d'une âme faite d'élans fiers et généreux. Les têtes ont une expression charmante. C'est la vieille manière large, accentuée et patiente des maîtres. La gravure doit avoir incontestablement la netteté vigoureuse du

trait. Elle a suivi les lignes, hardiment, luttant de finesse avec elles. Elle a consacré leur caractère avec un bonheur d'expression que je suis heureux de signaler.

M. FLAMENG est un esprit charmant ; je l'aime beaucoup pour ma part. Il est plein d'esprit, d'imagination et de sensibilité. Sa délicatesse de touche, sa manière vive d'expression, sont très-appréciées, et depuis longtemps il s'est groupé à son entour un public d'élite heureux de l'applaudir.

Voici *miss Graham*, portrait d'après Gainsborough ; très-réussi.

Voici une fine, une fine étude, — sorte de camée à la plume, — reproduit par le burin avec une délicatesse rare ; c'est le *Portrait de M^me la comtesse d'Agoult*. La belle tête !... le front est élevé ; les cheveux retombent abondants sur le cou, entremêlés de fleurs. L'œil brille, pur ; le nez se courbe noblement ; la bouche s'émeut... Eh quoi, ce doux visage se plaît aux pensées graves... Il est calme et inspiré... il a créé des *Maximes morales* où les plus remarquables thèses humaines ont une magnifique définition, — et des œuvres historiques profondément scrutées.

Qui le croirait, en regardant la poétique expression de ce front où semblent s'agiter de si frêles rêves, — rien que des rêves... délicatement rimés ?

La *Vue prise sur la Tamise*, — de M. SEYMOUR, est

une très-belle eau forte,—bien attaquée, d'une pointe hardie.

M. Whisler (James), un peintre plein de distinction, gracieux coloriste, avec une allure individuelle, où la grâce se mêle à une originalité capricieuse, a envoyé deux eaux-fortes : *Portrait de femme,* — *la Marchande de moutarde* (Cologne). Ce sont deux fines pages; leur attrait poétique vous fera rêver. Une vive et mordante exécution leur donne une haute saveur.

Charmant peintre ! le jury lui a refusé une toile délicieuse qui méritait la faveur la plus spéciale assurément. Vous penseriez comme moi si vous l'aviez vue; cela m'a vivement peiné. Il vient de passer le détroit. Bonjour, aimable ami, que ce regret soit mon salut de cœur.

MINIATURE

Je ne parlerai pas de la miniature pour des raisons de tempérance : je ne prise jamais.

PHOTOGRAPHIE

L'exposition de photographie est tout un monde d'intéressantes recherches, d'efforts. Elle est instructive, presque amusante. Le monde entier lui fournit

ses notes, l'art et la nature se livrent à sa science impitoyable. Moi, je n'aime pas la photographie. Son exactitude me trouble, — cette image froide de la vie me glace. Je n'y vois agir ni l'âme d'un homme, ni sa main fiévreuse ou émue; — l'ignorance me séduit mille fois plus que cette science absolue et rigide, sans prestige, sans émotion, — dernier mot de nos tristes et mortelles recherches d'art après lesquelles plus rien n'existe; — rebroussons chemin. Quelques pouces de toile charmeront toujours plus que ces belles froideurs. Ainsi, vous me montrez la *Colonne Trajane*, *Jérusalem*, la *Plaine de Thèbes*. Que voulez-vous? je ne reconnais là ni la nature du terrain, ni le ciel, ni les arbres, ni rien de ce qui doit m'impressionner; — une image noire, brutale de lignes, ne donne pas le sentiment de l'objet représenté. — Imaginez sous cet aspect les *Noces de Cana*, le *Christ au tombeau* de Titien. Les types n'échappent pas à cette transformation négative. Il est bien reconnu que ce qui frappe dans l'homme, ce n'est pas l'ensemble de lignes le constituant, — mais bien l'accent tonal de ce qu'elles renferment : la couleur de la peau, le ton des yeux, des cheveux, de la barbe. Je prends pour appuyer mes arguments, un maître de la photographie, M. Nadar, qui s'est représenté dans un des cadres de son exposition. Quel admirable portrait ne ferait-on pas avec lui! Supposons-le devant le chevalet de Rembrandt ou de Titien. Je ne vois pas ici M. Nadar : il ne peut exister sans la couleur érubescente de sa chevelure,

son ton de peau, la pétulance colorée de ses yeux ?...
La nuance de l'œil est souvent tout l'homme; les
tons de chair disent mille habitudes; les caprices
d'une organisation sont souvent exprimés par la
nuance de la barbe, les gammes du front. — J'ai
connu un jeune homme qui s'est mis à adorer l'Espagne, parce qu'il avait le teint cuivré. Ainsi l'analyse
morale peut se faire par ces délicates expressions
physiques.

SCULPTURE

Venez, ami : la route s'active; nous allons parcourir ensemble cette longue galerie qui donne sur le
grand jardin aux belles statues blanches. L'art de la
Grèce y montre les figures vieilles et laides de ses
affections contemporaines. Tout le monde est dieu
aujourd'hui, et peut prétendre léguer à la postérité
son visage solennel. Pas un critique n'est exclu !

BUSTES, MÉDAILLONS ET STATUETTES.

ETEX (Antoine). *Portrait de feu Vieillard, sénateur.* Assez bon buste. Le travail est habile, — malgré quelques lourdeurs de main.

Divers bustes de M. Dantan jeune se font re-

marquer par une spirituelle exécution. C'est facile, agréable. L'âme y manque, — un rayon d'art.

CAVELIER. Trois bustes : *Portaits d'Ary Scheffer,— de M. Henriquel-Dupont, — de Mme la princesse de S.....* Ils sont bien ordonnés, — intelligents et intéressants, sans grande force ni individualisme. Celui de Scheffer a beaucoup de vie; dans celui de M. Henriquel-Dupont, nous trouvons quelques fautes de dessin. — Ainsi, les yeux ne sont pas d'ensemble. En général, le travail du ciseau est dur.

GRASS. *Portrait de M. L. Spach.* — Ce buste a du style. Il s'anime bien, il est d'un travail consciencieux.

BRUNET. *Portrait de M. de M...* Bronze étudié largement. Il vit, il sourit; — mais la grâce manque à ce sourire; — il parle presque... Dieu me préserve de l'entendre. Cette réalité m'effraye. Le daguerreotype est vaincu, — mais ce n'est pas l'art qui triomphe, c'est le moulage.

Celui intitulé : *Portrait de M. Alphonse Daudet,* est charmant, bien exécuté, avec goût, finesse. J'y trouve une remarquable originalité de style.

OLIVA.

M. Oliva est un artiste plein de savoir, d'ha-

bileté. J'aime sa sculpture robuste, franche, toujours expressive, — avec un certain **goût** pittoresque un peu gros qui ne manque pas de caractère. Le marbre lui obéit; la nature lui est soumise. Cette année, il me paraît avoir gagné en élévation, en noblesse ; mais il a perdu beaucoup en exécution précise, en force. Sa ligne vacille ; ses plans sont troués, secs, cassants, unis. Ces diverses remarques s'appliquent surtout au *portrait du général Bizot*. La tête n'entre pas dans le corps; les mâchoires vont de travers. Caffieri, dont s'est inspiré l'artiste, malgré toute sa fièvre d'exécution, n'a pas une ligne indécise. Son esprit préside à l'aise à cette tempête de la main. Nous voyons ici une grandeur tout à fait discordante.

Celui de M. de Mercey vaut mieux. Il est plus serré de trait, plus vivant — et plus simple, quoique la draperie affecte des allures romanesques un peu éloignées de nous. Le travail en est fin, un peu cherché peut-être. J'y voudrais plus de fermeté. L'ensemble a de la noblesse, et fait reconnaître un véritable et sincère homme d'art. Je demanderai en passant à M. Oliva pourquoi il évide pareillement les narines de ses figures.

Le *portrait du R. P. Zibermann* — est trop tourmenté, — trop fait de la même façon. Les habits ont la valeur de modelé du visage. La tête y perd son effet ra ide. J'en atteste tout d'abord le mérite sé-

rieux comme travail, comme recherche d'expression de la peau, — comme mouvement de lignes. Il s'établit avec aisance. M. Oliva est bien un maître du portrait, un artiste plein de respect et d'amour pour l'œuvre de ses mains. Cette année, notre jugement ne peut que lui être défavorable. Avec des hommes pareillement doués, il faut savoir attendre. Son avenir est gros de promesses; espérons qu'il les réalisera, et suivons-le, d'un cœur affectueux, à travers ses efforts et ses recherches.

Huguenin. *La Chaste Suzanne* — statuette. Ce n'est plus de la chasteté, mais une effroyable pruderie. Ce renfrognement de vertu n'a rien de bien excitant, ce me semble. Elle est longue, grasse du haut, maigre du bas.—Le travail du marbre la sauve.

L'Évanouissement de Psyché vaut mieux.— Cette petite figure est charmante; elle rappelle comme trait de ciseau la manière vive et souriante du XVIII^e siècle.

Je remarque et j'étudie avec plaisir trois bustes de M. Durand Ludovic. Ils ont beaucoup de physionomie; ils sont bien modelés, bien dessinés, — très-vivants, avec une bonne manière active.

Lescorné. *Portrait de feu Dufrénoy.* — Marbre fin, bien taillé; la tête est modelée attentivement.

Robinet. *Portrait de M^me H...* — Gracieux ; très-vivant ; bien drapé, quoique dans une disposition un peu ronde. Il est fait avec art.

BLAVIER.

Buste de M. Fauvel. — Ce buste a fait scandale. Il s'y rattache une scène dramatique que nous connaissons fort bien. M. Blavier avait présenté divers objets en plâtre : une grande figure commandée pour le Louvre, deux bustes de grandeur naturelle, — et celui-ci. La statue était fort belle, d'une magnifique simplicité, — travaillée avec un art délicat et fort ; les bustes s'exprimaient avec cette audace et ce style vigoureux et charmant qui font de M. Blavier un bustier hors ligne. Un troisième portrait, de moindre importance, fut seul accepté ; — nous l'avons sous les yeux. C'était presque dérisoire.

Outragé par la rigueur violente et systématique de ce refus, M. Blavier crut faire acte de justice en détruisant l'œuvre légère qui le présentait imparfaitement au public, et ne lui donnait qu'un rang d'art tout à fait secondaire vis-à-vis des autres artistes. Il préférait l'oubli à une pareille présentation ; il ne voyait le salut de son avenir que dans cet acte extravagant en apparence. Ce qui fut résolu fut exécuté. Le buste jeté à terre s'y divisa en plusieurs morceaux. Ce drame devait avoir un dénoûment comique. Le jury ramassa pieusement les débris, les replâtra, et fit si bien, que le buste put remonter sur son socle

et être offert au public avec ses belles cicatrices blanches, — à peu près défiguré. Je sais parfaitement que le jury avait le droit d'exposer l'œuvre ainsi mutilée,—mais l'œuvre reconstruite ?... c'est un cas de conscience un peu grave...—Enfin, l'art est difficile... — et les juges ne manquent pas!... On ne peut guère étudier le portrait de M. Fauvel; — malgré tout, n'y reconnaît-on pas une main qui se joue de la matière et la pétrit à volonté? M. Blavier est un très-grand artiste; sa réputation ne dépend pas d'un buste, heureusement; elle repose sur des bases plus inattaquables : le sentiment supérieur de l'idée, — l'énergie, la beauté ardente du travail, — le caprice et la grâce de la forme. Il est une des belles figures sacrifiées de notre époque.

°

Sourions en passant à *la Fontaine de l'amour* de M. GUMERY, — groupe délicat, ordonné avec esprit; — et regardons, longtemps, un médaillon de M. SALOMON. C'est une perle comme style, nouveauté et charme. N'oubliez pas la *Primavera*, touchante figure de M. BOTTINELLI; et une vache et un loup, bronze vigoureux, fin et savant, de M. ISIDORE BONHEUR.

POLLET.

Buste de S. M. l'Impératrice.—Je n'ai pu examiner

en critique l'œuvre d'art,—trop ravi par l'expression idéale de ce sublime visage qui est comme l'âme même de la poésie et de la grâce. Il attend le Raphaël qui lui donnera pour les siècles futurs l'immortalité de la vision. Profanes amoureux, baissons les yeux...

*Portrait de M*me *C. N. D.* Un peu commun de style, mais bien vivant et délicatement exécuté.

Je remarque que le sentiment du simple, en sculpture, se perd de jour en jour; le maniérisme envahit tout.

CARRIER DE BELLEUSE.

Portrait de M Eugène P..., sculpteur. — Très-beau buste. La tête est superbe; les cheveux me semblent avoir une exagération de masse soyeuse qui n'est pas dans la nature; les habits ont quelque raideur,—mais l'ensemble est puissant, hardi;—— l'homme vit bien; il regarde avec l'expression de la pensée intérieure. Voilà un buste magistralement compris, étudié avec un art dont le secret se perd de jour en jour.

Portrait du docteur Verdé de l'Isle.—Encore un buste charmant de vie, de finesse, très-habile,—exécuté avec la vivacité d'un croquis. La pétulance de l'ajustement

19.

ne fait-elle pas un peu tort à la tête ?... Je le regarde avec attention ; il me fait le plus grand plaisir. Quel esprit et quelle aisance dans l'exécution! Les impressions précédentes s'effacent presque devant ces deux belles œuvres. Nous retrouverons encore l'artiste pour l'applaudir.

Mégret (Adolphe). *Portrait de M. Rubeinstein.* — Ce buste a de sérieuses qualités. Il est bien étudié, bien dessiné. Il pêche par quelques duretés d'exécution ; j'oserai critiquer encore l'ajustement. L'aspect général a beaucoup de vigueur.

Halou. *Portrait de M. Landeneher, sculpteur.* — Étrange tête, fort étrange tête. — On la croirait échappée à une légende allemande. Jean-Paul eût crié au miracle. Je la signale à tout poëte à qui il manque un type excentrique ; ce phénomène humain est vivement interprété, avec force, — avec art.

Cabet (Jean-Baptiste). *Portrait de M. M. N. adjudant-major*, etc. — Vaillant buste. Quelle ardeur dans le visage! quel feu dans les yeux! comme il s'anime, — il parle! Devant ce portrait, on se souvient des bronzes vivants et simples de Ponce.

Prouha. *Diane au repos*, — groupe marbre. La petite sœur de la belle Diane de Goujon. Ses grands

lévriers au fin museau la caressent, couchés à ses pieds. Que de suavité et de coquetterie ! Elle est fière... et pourtant, un cœur amoureux doit battre dans ce beau sein délicat !... Elle est assise, les jambes repliées, la tête relevée par un mouvement mutin et doux. Le corps s'arrondit avec souplesse ; il se laisse bien voir, dans une ligne familière. Et quel charmant visage !... c'est le pur reflet de la Renaissance. Venez rêver, poëtes archaïques... M. de Banville lui doit quelques strophes grecques.

M. Mène nous montre de fines études d'animaux : une chèvre, — maigre, hâve, hargneuse et mélancolique ; deux chevreuils très-délicats de modelé ; — une chienne allaitant ses petits. Ces diverses études sont belles par leur côté vrai d'observation. — Il y a une réalité d'art un peu méticuleuse, mais juste.

Robert (Elias). *Portrait de M*^{me} *Madeleine Brohan*. — Il est fort bien drapé ; — le marbre est ciselé avec une grande conscience, quoique les cheveux laissent à désirer comme arrangement et souplesse. Cette belle héroïne des *Caprices de Marianne* a deux fossettes dans les joues, deux mignons trébuchets à cœurs, dont l'épanouissement inspire les plus douces pensées. Elle est bien belle, — mais il faut entendre le son mélodieux de sa voix pour une complète fascination !...

Remarquons spécialement trois bustes très-expressifs de M. Iselin, — deux en marbre, un en bronze. Ils ont un grand accent. C'est largement traité, d'une main ferme, habile, très-savante.

<center>*
* *</center>

Durst. *Portrait d'Auguste Durst.* — Bonne tête sans prétention : le goût grec simple avec sa vie.

<center>*
* *</center>

Je note un buste de M. Fassin, une lionne de M. Vidal, un portrait de M. Bullier, un autre de M. Guillemin, une vache de M. Salmon, l'*Omphale* de M. Vauthier, une belle rieuse, oh! mais rieuse comme un rayon de soleil, de M. Elias Robert, deux médaillons très-gracieux et souples de facture de M. Badiou de Latronchère, un buste en bronze de M. Grass, un magnifique médaillon en bronze de M. Vilain, — et deux bustes délicats et pleins de sentiment de M. de Nieuwerkerque.

<center>*
* *</center>

Millet. *Portrait de M^me P. L.* — Marbre un peu effacé. Il a un joli caractère d'art. Le travail se précise avec une douceur qui plaît. Il y a l'âme d'un poëte dans cette main-d'œuvre; — la force y manque.

Moreau (Mathurin). *L'Avenir.* — Petite figure féminine voilée. J'aime cette idée philosophique. En effet, l'avenir! chose changeante, incertaine comme la femme. Elle est bien gracieuse, cette blanche énigme; elle irrite de grâce; vingt fois l'idée vous vient de l'embrasser de colère en la regardant.

Desprey (Antonin). *Portrait de M. François Bullier.* — Très-beau marbre, dans une grande manière; ferme, — très-ample. Les lignes des vêtements sont balancées avec goût. L'homme respire à l'aise; il éclate de contentement béat, il rayonne dans sa sphère, — et quelle sphère!

C'est large, pittoresque de compréhension, — souple, facile. Les parties de chair sont admirables : ainsi, la figure, le cou, la poitrine ne laissent rien à désirer. Le cou surtout est d'un excellent dessin. L'exécution de l'ensemble est parfaite. Remarquez encore les oreilles, — ce grand écueil des bustes; — les mâchoires, le plan des tempes, — et la bouche si expressive. L'œil a du feu, de la vie. Plus de souplesse dans les cheveux serait peut-être à désirer; — mais ceci n'est qu'un mince inconvénient. Ce buste est complet. Je n'hésite pas à le mettre à la tête de la galerie avec ceux de M. Carrier.

Eh bien, ami, dites après que je n'aime pas l'humanité. Voilà quelques heures que je vis dans son intimité, la regardant, l'analysant par les yeux,

par le nez, par la bouche, la questionnant, lui souriant, l'admirant!... C'est égal, je suis bien las de ce froid tête-à-tête, — et, sans plus tarder, je descends dans le jardin où m'attendent de plus radieuses émotions. J'y vois des fleurs, de l'herbe verte, de l'eau, des cygnes... une douce fraîcheur monte jusqu'à mon front... — descendons.

STATUES

BECQUET (Just). *Saint Sébastien; statue, plâtre.* — Le saint est attaché à un arbre, — le saint ou l'homme étudié : l'art plastique ne vit pas de symboles. Une grosse branche rompue soutient son corps, plié sur le manteau qui flotte, aussi accroché. La tête est belle; l'aspect de ce cadavre percé de flèches, saignant, contracté, en courroux contre sa douleur, est profond, puissant ; il souffre bien ; ses pieds, sa poitrine, son cou, se crispent avec une parfaite vérité très-bien saisie par l'artiste. Les bras et les jambes sont d'une véritable beauté anatomique. Le corps est bien jeté dans un juste sentiment d'abandon. Il émeut et surprend. C'est la réalité des natures vigoureusement éprises du beau.

J'aurais aimé un autre travail que celui des hachures qui ne donne pas le relief juste de la peau. Ce système, assez pratiqué, est tout à fait en dehors du vrai. Il nuit à l'effet du modelé. Je trouve aussi le corps trop tourné pour une nette perception d'ensemble. Les pieds vont derrière, le buste s'efface, la

tête tombe. L'émotion a besoin de recherche. Ceci ne détruit pas la beauté forte et neuve de l'œuvre, qui rappelle dans certaines parties Germain Pilon. Elle a une intime grandeur.

BADIOU DE LATRONCHÈRE. *Valentin Haüy, fondateur de l'institution des Jeunes Aveugles; groupe, marbre.* Haüy est debout, considérant un enfant qui épèle du doigt les lettres saillantes, — après les avoir définies par le toucher. La tête de l'enfant est empreinte d'une souffrance résignée qui charme. Haüy n'est pas moins beau, — quoique j'aie à reprendre ici son geste devenu banal. Ce groupe est fort bien compris, bien disposé, — véritablement sculptural, — exécuté avec une forte et ingénieuse sûreté de main.

La Prodigalité, — que nous trouvons plus loin, est une figure poétique. Sur un socle ovale, couronné d'un tertre, elle s'est assise, des fleurs dans son giron; la tunique, tombée aux hanches, flotte avec caprice autour des jambes croisées. Sa tête se penche et se renverse en arrière, — et mignonnement elle souffle sur une rose qu'elle tient au-dessus de sa tête; elle souffle et l'effeuille : comme elle effeuillera sa vie peut-être... Sa petite bouche gonflée est charmante, ainsi cruelle. Le corps s'arrondit avec grâce ; il est fin, délicat; et comme il s'éclaire d'une jolie façon dans cette attitude! Migonne! mignonne! ne soufflez pas sur vos roses, — soufflez sur mon cœur brûlant...

FABISCH. *Le Sauveur.* — Cette statue vit absolument par le style. J'avais bien envie de n'en rien dire. Et cependant, il y a là un intérêt de sentiment, de profonde mélancolie, — qui vous frappe et vous retient. O Christ! le plus beau des hommes, le plus éloquent des sages, esprit divin, — je vous salue au nom de l'art, de la parole et de l'amour!

BLANC (Arnaud). *Jeune fille cachant l'amour.* — Elle cache le petit bambin, — et le petit bambin de rire, car il se doute bien qu'on l'apercevra toujours. N'est-il pas déjà visible, tout entier, armé de ses flèches, un sourire moqueur aux lèvres, dans les yeux de la jeune fille?... Elle est bien belle! Quel corps souple! quelles tendres et harmonieuses ondulations de lignes! Soupirez en songeant au baiser que l'amour cueillera sur ces éclatantes formes païennes!...

GAUTHIER (Charles). *Pêcheur lançant l'épervier.* — Bonne figure, vivante et expressive, — déjà savante, — un peu académique. L'individualité y fait défaut, — non la force. Elle fait beaucoup espérer si M. Gauthier obéit à l'esprit d'initiative dont la jeune école se préoccupe.

POITEVIN (Philippe). *Le joueur de billes.* — Joli bronze, très-pittoresque, bien enlevé avec une spirituelle facture. Le sentiment a beaucoup de naïveté. Comme il joue avec intérêt!...

Pour jouer avec lui, je vais cueillir quelques oran-

ges, là, tout contre, je le gagnerai sûrement et détruirai sa gaieté. C'est que je suis un vrai critique, ami, — très-sournois, fort envieux de la joie des autres...

CHEVALIER. *La jeune mère.* — Ce groupe, simple, a de jolies parties. La mère sourit à l'enfant et chiffonne sa robe d'une main émue, comme si elle entendait un mot d'amour. Peut-être, en regardant ce bel enfant, se souvient-elle du premier regard à l'amant.

MAILLET (Jacques). *Agrippine portant les cendres de Germanicus; statue, plâtre.* — L'attitude est heureusement comprise; elle marche, voilée, d'un pas grave et digne. Elle intéresse. Le plâtre n'est pas d'un beau travail : il y a des sécheresses et des négligences.

Je ferai le même reproche à M. Loison pour son marbre de *Sapho sur le rocher de Leucade.* — Œuvre intelligente, noble, bien drapée, — mais exécutée froidement, sèchement, — et comme emprisonnée dans une couche de cristal d'où le ciseau n'a pu la faire sortir.

* * *

CARPEAUX (Jean). *Jeune pêcheur.* — Bronze délicat, conçu avec esprit, exécuté avec une nerveuse et ori-

ginale finesse. O malicieux enfant! qui rit si follement en écoutant le bruit de la mer dans la coquille qu'il vient de trouver... Que lui dit-elle? Elle gronde, selon son habitude... — Mais non, ce n'est pas la mer, — c'est la coquille indiscrète qui essaye de balbutier les sombres histoires qu'elle a apprises. — Il rit; — la maison sera réjouie ce soir par ce nouvel hôte si gaiement capturé.

Les mains sont trop longues et posées avec peu de naturel. Tout le reste est parfait, — d'une extrême intelligence de forme, bien modelé. C'est une belle étude de nature, scrupuleuse, vivante, sans beaucoup de grandeur, dans un effet un peu maigre d'idée, mais vibrante et forte.

PROUHA. *La muse de l'inspiration.* — C'est le contraire qu'il faudrait dire. Une belle jeune fille fort simple et toute matérielle. Je ne suppose pas que l'artiste ait eu dessein de sculpter un paradoxe. Elle est gracieuse, correcte, elle se dresse dans une ligne voluptueuse et fine; — une caressante ondulation monte de ses pieds frémissants à sa tête penchée. — Si son bras se lève dans une courbe délicate, ce n'est pas au service de l'idée, mais des languissantes expressions de la volupté la plus savante. Le marbre a une belle couleur : blanc veiné de noir; —autant de mouches assassines, c'est pittoresque.— M. Prouha est un esprit d'art et de goût, — un charmant païen de la Renaissance qui paraît avoir fréquenté autrefois l'atelier de Jean Goujon.

BARTHOLDI. *Le génie dans les griffes de la misère; groupe plâtre.* — Cette idée intéresse beaucoup. Elle est rendue avec un grand effet dramatique. Un jeune homme veut s'élever; ses ailes frémissent; la flamme sacrée brûle sur son front tourmenté. — Hélas! effort perdu : un lien terrible l'attache sur ce grabat terrestre où se consume sa vie; désespérément son bras se lève sur sa tête brûlante et accuse le ciel impitoyable; son cœur se déchire; de grosses larmes vont monter à ses yeux; — encore un effort. Il se dresse, — il se raidit, — frappe du pied le sol et cherche à monter dans cet azur qui brille au-dessus de sa tête. — Hélas !

LE GÉNIE.

Horreur! qui me retient!...

LA MISÈRE.

Moi!

LE GÉNIE.

N'as-tu pas d'autre nom?

LA MISÈRE.

Il suffit. Regarde...

LE GÉNIE.

Affreux visage, voilà longtemps que ton hideux sourire me poursuit; ne pourrai-je donc faire un pas sans te rencontrer, —tourner mes yeux sans te voir pâle, souillée de fiel, irritée...

— éternelle vision de mon sommeil, — de mon travail, — réalité de mes larmes, réalité de mes joies!...

LA MISÈRE.

Crois-tu que je sois encore lasse de tes baisers? — reste près de moi, je sais consoler aussi et sourire... Je t'ai pris pour amant. J'aime tes yeux purs, ton beau front, ta voix douce, — ton sang généreux; — reste, ton corps m'appartient — jusqu'au dernier souffle. Je t'ai choisi; je suis la sœur de la mort qui me jalouse; — mais elle n'aura que ta dépouille : ton baiser de vie est à moi!

Elle est accroupie; maigre, les mamelles pendantes, riant d'un rire cruel; elle grimace et se cramponne à ses ailes. Et lui, découragé, abattu, la repousse par les cheveux. Mais la cruelle araignée a des pattes qui tiennent bien leur proie. Quelle lutte!

Ce groupe est dans un beau mouvement; les têtes ont le style voulu. L'idée est neuve, — très-émouvante. Elle révèle un esprit préoccupé de sérieuses recherches d'avenir, de personnalité, mais qui a besoin de sévères études.

Venez, ami, allons respirer ces roses que voilà. — J'ai l'âme navrée; le sentiment de cette souffrance me déborde... respirons les roses... Oh! les doux parfums! Anacréon a chanté les roses : « La rose est la fleur reine; la rose est le souci du printemps; la

rose même aux dieux est douce. » Hélas! respirer des roses, cette caresse divine, ces bouches d'ange!... — Et songer qu'il y a encore des créanciers, des méchants et des hypocrites!... O rose! tu n'es pas faite pour notre monde...

GRUYÈRE. *La tendresse maternelle.* — Groupe plus charmant que fort, mais heureux. O le mignon méchant enfant qui ne veut pas être embrassé...—Il rit, moitié pleurant, — il tempête et fait le diable de ses petites mains, — et sa mère est obligée de le serrer contre elle comme un oiseau captif, pour lui donner un baiser qui va retentir tout à l'heure sur ses joues roses.

FRANSCESCHI. *Andromède.* — Statue, pierre.

> N'étaient ses longs cheveux dans le vent déferlés
> Son visage et ses yeux de larmes emperlés,
> On eût cru qu'elle était de marbre.
>
> (OVIDE.)

Elle est belle, cette figure, — exprimée dans ce ton élevé de poésie; les lignes se disposent bien, — à part la jambe gauche qui tombe trop perpendiculaire. L'exécution est audacieuse; le ton de la pierre a d'exquises douceurs pour l'œil. Quant au sentiment même du drame, — il est plus harmonieux

que viril. La virilité, voilà ce qui manque à l'œuvre, — le coup de griffe, — le jet saillant et nerveux. Le torse est trop long, trop large, enflé aussi. La tête me paraît fort touchante, ainsi noyée dans ses longs cheveux flottants, penchée avec la douce mélancolie de la beauté en péril. Sachons reconnaître ici une vraie grandeur, — la piquante nouveauté d'un style pompeux, — enfin, un caractère qui, pour n'être pas parfait, n'en est pas moins individuel et promet un esprit épris du beau, et le traduisant déjà avec autorité.

VARNIER (Henri). *Chloris; statue, plâtre.*—La jeune fille est assise; elle croise ses jambes, elle lève ses bras et balance une guirlande de roses sur sa tête. Cette étude est heureuse. Il n'est pas jusqu'à l'aspect un peu brutal du modelé qui n'intéresse. Les bras ont une pure forme, le corps aussi. Les attaches des seins sont un peu dures. Je ne parlerai pas de la draperie qui est prise entièrement aux sculptures grecques. — Nous ne pouvons juger maintenant M. Varnier, car sa Chloris est plus un beau pastiche antique qu'une œuvre personnelle marquant le sentiment actif de son art.

Ainsi, nous attendrons, dans la douce émotion et la sympathie due à ce gracieux travail.

LE BŒUF. *Le charpentier de Saardam.*

« Il était donc charpentier... »

La musique de Meyerbeer me vient sur les lèvres.

C'est que véritablement il y a un peu de cette musique du maître, dans la sculpture forte et énergique de l'artiste. Pierre le Grand vit humblement parmi les pauvres, — beau métier de roi ! — il apprend, là, comment se construisent les monuments de longue durée. L'impérial ouvrier se repose; le corps est droit, fier ; il regarde devant lui, — songeur. Il est campé, puissant, hautain, avec une noble force.

Cette belle sculpture monumentale a une rigide audace. Elle est calme, — héroïque sans forfanterie. Toute ville aura le droit de s'enorgueillir de la rare qualité de sa dévotion et de son art.

LANZIROTTI. *L'esclave; statue, bronze.*—L'esclave... Ne parlons pas du sujet, à peu près nul, mais établissons que cette figure a une vie extrême, — qu'elle est composée avec soin, avec goût, dans une bonne forme, demi-touchante, demi-sensuelle, paisible dans sa fine beauté.

FERRAT (Charles). *Cyparisse pleurant la mort de son cerf.* — Une pensée qui attendrit, une sculpture dont l'extrême naïveté plaît. Si j'étais George Sand, je ferais sur ce sujet une jolie nouvelle antique.

CLÈRE. *Vénus agreste; statue, marbre.* — La belle fille ! elle peut aller aux champs, courir à travers les blés, respirer à l'aise les souffles vifs des libres

étendues, laisser le soleil mordre son beau sein, et chanter les mille gaîtés de son caprice. Prends garde à ton cœur, voyageur errant, si tu la rencontre sur la route, sa gerbe de blé sous le bras!... Elle marche bien; avec une fière nonchalance. Son corps a le charme, la douceur, qui attirent, plaisent et enthousiasment. Elle s'avance dans un mouvement bien rhythmé. Le marbre est parfait d'exécution.

Le petit *faune gymnaste* est un bronze très-vivant, très-fin; d'une agile et expressive anatomie. Quelle malice dans cette petite tête éveillée! O bonnes souches de chêne que vous devez prendre plaisir à voir s'agiter ainsi — et courir — et sauter et rire à perdre haleine, ce malicieux et gentil garnement...

M. Clère est un artiste sérieux; ses idées sont heureuses, — il connaît le marbre, — il sait comment on pétrit la terre, — il a le goût, la sévérité du jugement. Je le place sur un très-haut rang comme homme d'avenir.

MILLET. *Mercure; statue, plâtre.* — Il est très-élégant ce Mercure, il est svelte, — prompt aux ruses, prompt aux intrigues, hardi drôle, — un aimable polisson céleste. Quelle désinvolture! On dirait un chevau-léger déguisé. Il aime le champagne, et connaît le meilleur ton pour glisser un billet doux aux femmes. — Joli homme, aimable homme, — très-fin et créé par l'artiste à la légère. Enfin, que voulez-vous?

il continue la tradition des Mercures—l'Académie ne peut s'en passer.

HÉBERT. *Toujours et jamais; groupe, plâtre.* — *Memento hominem!*... Rappelle-toi que *toujours* est le refrain monotone et cruel de la Mort, *jamais*, l'éternelle énigme de son néant.

LA MORT.

Viens, aimable enfant; — mes bras tressaillent autour de ton corps...

LA JEUNE FILLE.

O mort! cruelle meurtrière! tu m'as blessée au cœur... Comme violemment se sont fermés mes yeux!... Ma lèvre s'est close sur un nom adoré,—hélas!

LA MORT.

J'ai recueilli le baiser qui lui était destiné. — Viens : tu seras la fleur cachée de la terre, et seule je te respirerai... Entrez, la belle, — cette tombe ouverte est pour vous; l'herbe et les orties seront désormais votre parure.

Pauvre enfant! ses cheveux flottent sur l'épaule sèche de la Mort, l'un de ses bras aussi, — et la hideuse, rejetant son suaire, pose une main décharnée sur la cuisse souple de cette mortelle beauté, — de l'autre, elle flétrit son sein fait pour les baisers de l'amour. Belle et sombre poésie, — exprimée d'une manière pittoresque, avec un art coloré et simple.

Chatrousse. *Résignation; statue.* — Beau marbre sévère, d'un sentiment vrai, abondant et élevé. La tête, qui souffre, qui pleure, respire un mystère douloureux. C'est émouvant et sincère. — L'idée a une nouveauté virile qui me charme.

Protheau. *La récolte; bas-relief.* — Sorte de pastiche assyrien dans un sentiment moderne champêtre. Une charmante jeune femme marche, portant des gerbes de blé.—La tête a beaucoup de finesse. L'ensemble est naïf et simple, — agréable à voir. On peut donc être intéressant sans avoir recours aux nymphes? Dieu soit loué.

Voilà encore un art perdu, — l'art du bas-relief. On ne l'exprime guère plus qu'avec une timidité, une sécheresse qui ne pourraient convenir à aucune ornementation monumentale. Nous sommes loin du Parthénon et de la colonne Trajane.

Carrier de Belleuse. *La mort du général Desaix.* — Le général tombe frappé; une main s'appuie, fiévreuse, contre cette vaillante poitrine qui ne battra plus bientôt; l'autre montre l'ennemi fuyant. Il est soutenu par un soldat qui appuie le corps fléchissant sur son genou. Il est inquiet, ce beau jeune homme; sa figure souffre. Il attend un dernier mot... mais le

général vient de râler son cri suprême d'enthousiasme. C'en est fait !

Ce groupe a un vrai caractère dramatique. Quel beau désordre ! Quelle vigueur ! Il restera comme une des belles créations de notre époque. Rien n'y sent la recherche ou l'incertitude. Toutes les lignes s'exposent et s'agitent avec une clarté puissante. Les mouvements ont une véritable noblesse. L'enthousiasme vous gagne devant cette belle et fière agonie. Ainsi doivent mourir les cœurs forts : comme l'arbre frappé par la foudre. L'exécution est faite de verve, — martialement.

La molle inflexion du corps de Desaix est supérieurement exprimée ; — le mouvement des jambes a beaucoup de force ; elles se lient dans un ensemble ému. Les parties de chair, les vêtements, tous les détails du costume sont traités avec une manière hardie.

Cette œuvre mérite la plus sérieuse glorification.

Une vestale. — Jolie terre cuite. La disposition en est mystérieuse : la vierge se voile, — une couronne de roses entoure sa tête. Regardez amoureusement ce sourire grec retrouvé.

Desaix; buste, plâtre. — Grande et forte figure,— modelée dans un ton large et neuf. Elle est vivante; son expression singulière et sa vie vous frappent profondément.

M. Carrier de Belleuse se revèle avec une signification de force exceptionnelle, tour à tour gracieux, fin, piquant, majestueux, plein de force. Ses bustes ont peu de rivaux. C'est l'art le plus parfait comme expression de nature, comme beauté et délicatesse de forme. Son groupe a des qualités de grandeur qui font souvenir, malgré leur tournure moderne, des beaux ouvrages de la statuaire antique.

Voilà donc, ami, sans plus de phrases, un grand artiste, — je vous répète son nom et le salue avec vous : M. Carrier de Belleuse.

SCHRODER (Louis). *La chute des feuilles ; marbre.* — Beaucoup de sentiment, un peu de manière. Un joli marbre élégiaque. Une jeune malade tient une fleur qui s'effeuille, — elle sourit... Hélas ! triste sourire... qui fait pleurer !

A propos de cette statue, il me semble que la sculpture aurait tout à gagner à s'engager sur les pas de la peinture, — ou tout au moins à créer son art à côté, dans un sentiment équivalent qui la fît sortir des vieilles voies. Ce qu'elle y perdra en pompe, en noblesse, souvent de convention, — et surtout en arrangement froid, guindé, prétentieux, comme toutes les poses étudiées, — sera compensé par le mouvement, la vie, l'intérêt, la passion. — Les sculpteurs grecs étaient peintres et non point architectes. Les bas-reliefs du Parthénon semblent ciselés à coups de pinceau. D'ailleurs, la beauté est partout où le sentiment réside.

Valette. *Le semeur d'ivraie; statue, bronze.* — Ah! mauvais semeur! esprit félon! voulez-vous bien déguerpir!... Quelle ruse dans cet œil! quelle maudite expression dans cette bouche close! Il passe rapide, — fulgurant. Il sème le mal. Allons, ici cette poignée de grain : — voilà un adultère; — ici cette autre : — voilà un parricide; encore une : ce sera la famine future. O malin démon! Ainsi le mal se fait; mais nous n'avons pas besoin de démons pour cela : l'homme sème aussi l'ivraie, — avec sa grosse main gantée, — souriant d'un sourire d'archange, l'âme pleine de fiel!... Il est beau, ce semeur! — très-bien : rien n'est méchant comme la beauté. Vous le voyez, l'idée est charmante, originale, philosophique.

Le mouvement du dos, en avant, et celui de la cuisse gauche sont d'une piquante grâce. C'est une vive figure, fort bien étudiée, — très-entendue dans son élan symbolique. Elle surprend et offre une singularité d'art du plus vibrant effet : l'homme est bien choisi pour ces pirateries idylliques.

Gumery. *Un moissonneur; statue, bronze.* — Belle figure, sérieusement faite, — énergique d'accentuation, malgré sa douceur. La tête est vivement caractérisée. On y remarque un art supérieur.

Marcellin. *Le corps de Zénobie retiré de l'Araxe; groupe, marbre.* — Un grand style, — une fière tour-

nure. Largement traité, vigoureux. Comme allure de groupe, il y a un intérêt profond. L'homme est penché avec une naïve émotion ; la jeune femme fléchit dans un sentiment d'une rare beauté qui est presque une hardiesse. C'est la familiarité et le ton d'un vers d'Homère. Elle est bien intéressante ainsi, Zénobie, — elle exprime admirablement l'idée de la beauté dans la mort.

Œuvre de haute lignée.

La *Jeune fille tressant une couronne* est une figure heureuse, — d'un fin caprice. — N'aimez-vous pas, ami, cette jolie tête, ce corps élégant?... Regardez ce beau sein, ce dos si pur de contour, ces bras délicats, ces mains ! — Ah ! le fin bijou à bercer entre ses bras !...

MOREAU. *La fileuse; statue, bronze.* — Elle file bien ; un peu en femme qui se sait regardée et belle. La tunique s'échappe des épaules et descend sur ses bras nus. Elle file assise, les jambes croisées. La tunique dessine son corps ferme et souple, très-vivant. La tête sourit avec amabilité. Le corps a une secrète saveur. Et la poitrine, comme elle résonne bien ! Le cou s'attache flexible et délicat.

C'est un fort remarquable morceau d'art.

MAINDRON. *Geneviève de Brabant.* — Qui ne connaît cette bucolique légendaire?... L'artiste l'a exprimée par une jeune femme appuyée sur une biche qui

allaite l'enfant et lèche le talon de sa maîtresse. Geneviève est nue; ses cheveux flottent; elle regarde derrière elle avec un accent triste et rêveur.

Ce groupe est charmant, très-hardi de conception. Il s'agence bien, de tous les côtés, avec simplicité. La biche est toute mignonne; l'idée de sa caresse a les séductions d'un rêve. Le corps de la jeune femme est beau de forme; et de sa figure s'échappe une lueur particulière qui vous surprendra. Les bras sont gracieux; le dos s'arrondit bien; les hanches accusent ce bel élan de la force mélodieuse qui fait les royales démarches.

Ce superbe groupe, d'un sentiment si individuel, fait le plus bel honneur à M. Maindron. Il établit encore une fois le caractère attendri et fort de sa personnalité. J'aime deux fois ce grand artiste : pour son courage et pour son talent supérieur méconnu.

ALLASSEUR. *Moïse sauvé des eaux; marbre.* — La royale fille égyptienne s'est approchée, animée par un doux sentiment maternel. Peut-on voir plus heureux sourire, plus vive tendresse ?... Elle se penche, demi-nue, sur l'eau, et retire l'enfant qui flotte. Sa joie se peint bien dans son mouvement. Elle est couchée sur un rocher; — mais avec quelle harmonieuse souplesse! — l'œil est ravi. On ne saurait l'oublier.

Cette séduisante création, tout à fait supérieure, est rendue dans un mode d'art caressant et pur.

BUTTÉ. *Épisode du déluge.* — *Massacre des inno-*

cents. — Beaucoup de science, mais une grande confusion dramatique. La disposition conique des deux sculptures n'a rien d'agréable pour l'œil. Ces trous, ces pointes, ces aspérités ne charment guère. J'y vois, séparément, de très-belles figures qui demandaient un cadre plus vaste.

Fremiet. *Cheval de saltimbanque.* Petit cheval, nerveux; il doit bien trotter, manger peu, boire moins. Il va partir pour la prochaine foire. Sur la selle sont des marionnettes et un hibou.

LE HIBOU.

Ainsi donc, vous égayez l'homme en imitant ses ridicules?

LES MARIONNETTES.

Oui, bel oiseau, oui, bel oiseau.

LE HIBOU.

Moi, je suis sa bête noire; mes idées nocturnes l'épouvantent. Vous savez qu'il ne veut jamais croire qu'à sa raison, point à celle des autres.

LES MARIONNETTES.

Aussi, sommes-nous des folles, nous moquant de toute prétendue sagesse. Toi-même, tu es trop sérieux, bel oiseau; ton style solennel ne convient plus qu'aux grands journaux.

Laissons-les causer amicalement; nos bons amis se trouvent sur un terrain trop brûlant pour qu'on les

suive. Disons que ce plâtre est spirituel, bien étudié, — mais dans une disposition uniforme, qui prête à la raideur. Le modelé est un peu sec.

CRAUCK (Gustave). *Bacchante et Satyre*, — *groupe marbre.* —

Je laisse de côté le satyre, que je crois un peu vieilli, — et rends hommage à cette jolie créature, bacchante ou soubrette, qui tient une petite amphore où veut boire le joyeux et malin cornu. — S'il ne veut rien autre chose, pourquoi ces regards langoureux, cette friponnerie du geste?... Oh! joyeuse fille, que votre rire doit allumer de désirs! Elle se penche; elle se renverse, — cambrée, frémissante, avec des poses d'une rare vivacité. Elle est fine, ardente; elle a la perfection de la gentillesse provocante. Cette figure est très réussie, supérieure par fragments. Le bras gauche, les seins, les mains, — les lignes du cou, du dos et des hanches, s'exposent avec une harmonie qui captive.

*
* *

Allons voir la Sapho polychrome de M. CLÉSINGER. On l'a beaucoup critiquée; j'avoue qu'elle est un peu timide dans son accent de coloration. Le visage a quelque chose de froid, ainsi pâle, avec cet ensemble teinté. Il fallait un rappel de couleur sur les lèvres, dans les yeux, aux narines. La draperie est lourde par-devant, négligée par derrière, — et c'est grand dommage,

car la tunique y déploie une ligne courbe d'une exquise beauté. C'est l'œuvre d'un délicat, d'un coloriste. La frange de la robe est d'un ton original très-heureux, ainsi que le ruban rouge des cheveux rappelé aux pieds. L'ensemble se détaille avec finesse, élégance, sans caractère bien décidé pourtant, — plus joli que beau. J'y loue quelques belles parties de travail : —le bras, notamment,—la lyre,—la coupe et la disposition des étoffes, la tête,— et la nuque qui semble s'agiter et tressaillir.

La Tête de Christ se penche, douce d'expression.— Le caractère m'en paraît heureux. Peut-être un peu mou de trait.

La Femme d'Albano a d'imposantes qualités de grâce. L'arrangement de ses cheveux est une trouvaille poétique. La *Transtéverine* est belle.

La *Bacchante* se berce dans une ivresse mystérieuse qui éblouit. Et, comme elle est lascive avec son nœud de rubans roses sur les seins ! ses grappes de raisins dans les cheveux ! — souriante, renversée, — les lèvres entr'ouvertes, aspirant d'invisibles caresses !...

Je n'aime pas beaucoup la *Sapho terminant son dernier chant*. — Le haut du corps est trop replié sur lui-même ; le bras, coupant le sein, irrite le regard,

rompant ainsi les lignes souples du buste; la tête n'est pas trouvée. Ce qui plaît, ce sont les draperies, le joli mouvement des pieds.

La *Zingara* est son œuvre supérieure. Elle danse avec un mouvement langoureux bien enlevé. Les bras, en guirlande, entourent sa belle tête renversée. Le tambour de basque frémit dans ses mains; elle est rayonnante, elle sourit de plaisir. Comme elle goûte la volupté de ses élans!... ses beaux seins palpitent! Elle ne frémit pas en l'air comme une libellule, mais elle s'agite à terre avec la grâce légère et nerveuse d'un jeune chat. La tunique serrée au-dessous des seins, par petits plis, est d'une forme toute coquette. Les bras sont purs, larges, pleins; — la beauté des jambes fait rêver.

Le Taureau romain est encore une sculpture réussie, — très-fière, énergique, dans un accent qui saisit et émeut.

Quant à la peinture de l'artiste que nous analysons, mise en présence de ses marbres, elle s'efface. J'attends un résultat plus complet de nature pour en parler dignement. Jusqu'ici, elle n'est guère que l'essai intelligent d'une âme à qui tout art est familier. J'y trou déjà l'affirmation spéciale d'un caractère audacieux, impressionnable, personnel jusqu'à l'extravagance. Il y a de très-belles qualités de lumière.

Quant à son art sculptural, — c'est un mélange de

fougue, de sentiment, de puérile douceur. Il ne ressemble à personne. Il a une autorité spéciale de style. Je l'admire comme un vaillant, un chercheur, —un robuste athlète, toujours en avant, toujours à la poursuite de l'idée. Son respect de la forme me le fait chérir. C'est un homme des belles époques d'art.

⁎

Ces deux nouvelles stations seront le terme de notre pieux pèlerinage.

Et maintenant, assis et calmes, causons de toute chose un peu. Courageux ami, la fatigue vous accable : eh bien, ce sera pour demain. Quelques paroles encore, et nous prendrons congé l'un de l'autre avec un bienveillant adieu sur les lèvres.

⁎

Recueillons-nous un instant. Tout nous y invite : notre propre fatigue, et cette belle floraison qui nous entoure. Allons sur le pont rustique. Au-dessous passe un petit courant d'eau ; — l'oreille est délicieusement caressée par la jolie gerbe qui monte en l'air, retombe et se brise ensuite dans le bassin entouré de verdure. C'est là que boivent et crient les passereaux ; les canards au cou bleu s'y prélassent avec les cygnes noirs ; les grands vitraux s'y reflètent avec des gammes d'une bizarre harmonie. Le regard est

charmé. Il se repose avec volupté sur les éclatants géraniums, les roses épanouies, les œillets odorants, les palmiers nains, les petits sapins, les buis vivaces, les houx argentés, qui forment mille fraîches corbeilles... De doux parfums traversent cette prodigieuse serre où les blanches statues étincellent pareilles à des lys fantastiques.

Dans cette fraîche retraite, la foule s'agite, heureuse, elle aussi, après ses longues promenades d'art, de rafraîchir ses yeux dans ce vert repos de la nature, d'écouter le bruit de l'eau, de jaser plantes et fleurs. Mon regard se porte sur les galeries et je vois maintenant, avec une sorte de dédain, passer et repasser, enthousiaste, le public, devant ces mêmes œuvres de l'homme que j'admirais tout à l'heure.

Mais si la peinture rayonne, si la sculpture resplendit, et si la poésie s'éveille devant elles, la musique manque, et son absence est profondément regrettable pour le complet lien des idées. Pourquoi n'a-t-on pas inauguré, ici, un sérieux orchestre? Je ne vois pas cependant de plus salutaire délassement pour l'esprit absorbé par l'effort d'une accablante tension de jugement.

Convenez, ami, qu'une mélodie serait la bienvenue; — elle apporterait la paix, le plaisir, — quelquefois l'émotion, — et avec elle le nouveau bonheur de la contemplation. Personne ne s'en plaindrait, croyez-moi. Tout le monde en France aime la musique, — bonne ou mauvaise, il faut le dire, — mais enfin, on l'aime. — On peut certifier que ce double

attrait d'un brillant musée et d'un beau concert produirait les meilleurs résultats spéculatifs, — je ne parle pas du charme poétique des deux éléments combinés : cette question, je le suppose, est fort peu importante au point de vue de MM. les actionnaires.

Nos voisins les Anglais connaissent et pratiquent très-bien ce précieux amalgame. *Sydenham palace* possédait son orchestre monstre. A l'exposition de Manchester : *Art treasures,* nous avions, tous les jours, — d'abord le matin, une heure d'orgue, dans l'après-midi, deux heures d'orchestre, — parties séparées par un intervalle de quelques minutes, — et le soir, encore des morceaux d'orgue. Cet orchestre se composait spécialement de musiciens français. J'ai conservé par hasard le programme d'une de ces intéressantes solennités quotidiennes ; je le mets sous vos yeux.

ART TREASURES EXHIBITION.

MUSICAL PERFORMANCES,
AUGUST 11th, 1857.

PROGRAMME OF ORGAN PERFORMANCE,
TO COMMENCE AT TWELVE O'CLOCK
By Mr. L. G. HAYNE, Mus. Bac, Organist of Queen's College, Oxford.

MARCH	"St Polycarp"	Ouseley.
AIR	"Waft her, Angels"	Handel.
FUGUE		J. S. Bach.
AIR	"With verdure clad"	Haydn.
CHORUS	"And the Glory"	Handel.
INTRODUCTION AND FUGUE (Extempore)		

AN INTERVAL OF TWENTY MINUTES.

CHORUS	"The King shall rejoice"	Handel.
AIR	"O rest in the Lord"	Mendelssohn.
CHORUS	"He trusted in God"	Handel.
ARIA		Hayne.
ANDANTE, FINALE		Mendelssohn.
FUGUE		S. Wesley.

PROGRAMME OF INSTRUMENTAL PERFORMANCE,
TO COMMENCE AT HALF-PAST TWO O'CLOCK

OVERTURE	"Il Barbière"	Rossini.
ANDANTE in G		Haydn.
SOLO, Bassoon;—Signor Raspi		Raspi.
SELECTION	"Don Giovani"	Mozart.
OVERTURE	"Zanetta"	Auber.

AN INTERVAL OF FIFTEEN MINUTES.

OVERTURE	"Nozze di Figaro"	Mozart.
VALSE	"Immortellen"	Gung'l.
SELECTION	"Giselle Ballet"	Adam.
GALOP		Strauss.
OVERTURE	"Domino Noir"	Auber.

ORGAN PERFORMANCE.
TO COMMENCE AT FIVE O'CLOCK,
By M. HENRY WALKER, (Organist to the Exhibition) upon the Organ built and contributed by MESSRS. KIRTLAND and JARDINE, of Manchester.

OFFERTOIRE in F	Wely.
OPERATIC SELECTION	Bellini.
QUARTET	Spohr.
FUGUE	J. S. Bach.
ADAGIO	Mendelssohn.
MARCH	Mendelssohn.
OFFERTOIRE	Wely.

Une pareille idée se passe d'éloges, — je regrette de ne l'avoir pas vue appliquée dans une circonstance où les meilleures conditions de succès étaient réunies.

Ne serait-ce pas une double joie de venir passer quelques heures dans ce beau palais pour y goûter les plus pures émotions ? En outre, on rendrait un grand service à l'art, au public, aux musiciens : à l'art, en mettant en lumière des œuvres ignorées ou difficiles, sinon impossibles à faire exécuter ; — au public, en complétant son éducation ; — aux musiciens, en favorisant leur avenir, leurs tentatives.

Il est telle portion du public parisien,—intelligente assurément, — qui n'entendra jamais une symphonie de Beethoven. Le Conservatoire, chacun le sait, est une espèce de loge musicale où sont admis seulement quelques initiés et quelques fous à la piste fantastique d'un billet vendu. Les concerts s'annoncent à des prix fabuleux. Et encore entend-on là rarement des morceaux complets. Mendelssohn est ignoré, — et Bach, — et Haëndel,— tous les Allemands, y compris les modernes,— tous les vieux Italiens. Beaucoup d'œuvres contemporaines, ouvertures, symphonies, quatuors, demandent une consécration populaire.

Qui ne serait heureux, par exemple, de s'assimiler tous les détails de l'œuvre si peu connu parmi nous de M. Berlioz : *Harold, Roméo et Juliette, Faust, l'Enfance du Christ.* MM. Félicien David, Gounod, Reyer, ne demanderaient pas mieux que d'y voir applaudir leurs ouvrages purement musicaux. Combien de jeunes talents, repoussés de la scène, ma-

iades, découragés, à bout d'efforts, ou ne voyant qu'un espoir d'avenir bien incertain, seraient heureux de se produire !

La musique devient, aujourd'hui, une nécessité de l'esprit. Elle demande un champ plus vaste que des salons particuliers ou des boîtes à coteries dont la mode a fait un mauvais sanctuaire infranchissable. Le livre est populaire, la peinture, la sculpture sont populaires. Le Louvre est ouvert tous les jours, l'exposition coûte un franc. Seule, la musique, cet indispensable bien-être de l'âme, persiste à demeurer un art de millionnaire ou... de musicien. Tout le monde ne sait pas lire une partition. Les œuvres théâtrales sont accessibles, — mais dans un diapason pécuniaire si élevé pour une commode audition, que cela ressemble presque à de l'impertinence sociale. — Tout le reste appartient à la fashion et fait suite aux maîtresses luxueuses, aux chevaux de prix, aux dîners chez Véfour, aux bracelets de Froment-Meurice, aux éventails peints par Gérôme, à l'eau du *Nig-Pam* (mille francs le flacon) pour la conservation miraculeuse du teint.

Quand pareil état de choses musicales changera-t-il ? je ne sais. Hélas ! connaissant l'homme et ses machinales habitudes, j'ai bien envie de n'y pas songer.

Après cette divagation lyrique, qui n'est pas sans importance, recueillons-nous, ami, et jetons de cette

place un coup d'œil reposé sur l'ensemble de l'œuvre que nous venons de voir.

La peinture est malade, bien malade. Elle n'a pas beaucoup de force, peu de caractère, peu de puissance. La séve mère semble s'être épuisée et transformée en une fade liqueur. L'art a mis de l'eau dans son vin ; — il s'est rangé, il devient sage, vieillot, — il radote, c'est-à-dire qu'on est exposé plus qu'en aucun autre temps à son flux de paroles. Tout le monde sait peindre, — tout le monde exécute son tableau et reçoit son brevet d'art. D'un côté, je vois des élèves se copiant et copiant un maître, qui n'a lui-même aucun enseignement individuel, — de l'autre, quelques généreuses natures entravées par des promesses d'école, un sentiment critique qui prétend réformer l'art et en est, au contraire, la plus complète négation, — quelques enfants prodigues qui reviennent au point de départ, c'est-à-dire à la nature, source de toute force, mais qui y reviennent un peu épuisés ; — enfin, des spécialistes, infatigables rabâcheurs dont personne n'a l'air de se fatiguer, et qui font de l'art une sorte d'orgue barbare jouant le même air, tantôt juste, tantôt détraqué. Les uns et les autres ne donnent que des résultats incolores où se saisissent à peine, de loin en loin, quelques lumineuses échappées. Le paysage a beaucoup grandi, mais on le fait à un point de vue restreint et pauvre. Il y a trop de paysagistes, — pas assez de peintres s'aidant de la nature pour compléter les lignes d'une composition où le sujet s'exprime par

l'homme, dans un juste accord d'effets. On sent que
le commerce déborde l'art et lui impose brutalement
ses idées.—Les ressemblances abondent par ce côté
dominant de la facture, qui est un enseignement de
voisin à voisin. — De loin en loin, rarement, les
yeux s'arrêtent, charmés, sur une protestation indi-
viduelle. Suivez à la file,—vous verrez cent Troyon,
trente Diaz, trente Yvon, cinquante Corot, deux
cents Couture, soixante Ingres, quatre-vingts Rous-
seau;—de misérables copies, de honteuses drogues,
toujours vendues, éternellement inutiles et malsai-
nes. Le naturalisme fait défaut partout : il est rem-
placé par de banales théories, des gentillesses acro-
batiques, de doux mensonges dont le public a depuis
longtemps la sottise d'être satisfait. Rien de vibrant,
de hardi, de neuf, ne surnage dans ce fatras, si l'on
en excepte les ouvrages des cinq ou six vaillants créa-
teurs qui résument notre gloire moderne,—et se trou-
vent fort déplacés, je vous assure, en si nombreuse
compagnie. Les grandes traditions paraissent mortes;
— morts, les fiers élans; — morts, l'enthousiasme,
l'éclat, la grandeur; — mortes, ces belles fièvres plas-
tiques qui ont créé tant de demi-dieux. Nous sommes
dans le joli, l'élégant, le petit, — nous tournons au
boudoir, — nous allons devenir éventail; — encore
l'imagination ne suffit-elle pas, peut-être, pour cette
dernière chute. L'âme moderne s'épuise dans de
futiles pages; — il semble qu'elle manque de force
et d'haleine pour les robustes conceptions. On s'est
plaint du jury : il continue, en effet, la tradition de ses

vieilles erreurs.—Ou bien vous devez tout admettre, puisque le local est immense, ou bien, votre choix doit être empreint de la plus grande sévérité. Dans le premier cas, vous donnez satisfaction au goût du public, tout en indiquant vos jugements; dans le second, vous faites respecter l'art : mais il me convient moins, quoiqu'il soit de beaucoup préférable au système actuel, qui ne résiste à aucun contrôle. En examinant les toiles reçues, il devient impossible de se figurer qu'une seule ait pu être bannie. Hélas! le nom de M. Millet est là pour protester contre cette trop généreuse opinion. Quel scandale!... De mon côté, j'atteste avoir vu des peintures supérieures, refusées.

Ces réflexions attristent beaucoup, parce qu'elles font aller au fond de questions où la conscience et la vérité se révoltent. Tant que les expositions ne seront pas libres, tant que le jugement public ne prononcera pas en dernier ressort, tant qu'il y aura une école, non pas plastique mais administrative, tant que l'arbitraire et faux enseignement de Poussin dominera, tant que la nature sera sacrifiée tout d'abord au style qui se dégage plus tard de la science, et demande à être individuel pour être vrai; tant qu'on n'accordera aucun encouragement à l'action libre d'un jeune talent, il faudra désespérer de l'art en France.

Eh bien, ami, pourriez-vous croire, en considérant cette décadence, qu'il faudrait tout au plus dix ans, à l'aide d'intelligentes impulsions, pour organiser la plus belle époque d'art? Un art contemporain, libre,

fort, curieux, plus intéressant que jamais par les nouvelles conquêtes que le paysage s'est appropriées, — dans une gamme délicieusement pittoresque? Seulement, il faudrait renverser quelques-unes de ces bonnes vieilles douces choses très-respectables; seulement, sur les murs de la nouvelle école, il faudrait inscrire cette maxime scandaleuse qui serait le mot d'ordre du nouveau travail :

POUR ARRIVER A L'IDÉAL, DANS L'ART, IL FAUT TRAVERSER LA MATIÈRE.

**
*

Quant à la sculpture, elle est encore plus malade. Nous n'avons pas d'école, aucune sérieuse signification comme recherche de forme, expression ou mouvement d'idées. L'art du xix^e siècle est encore à trouver. Celui-ci se compose d'éléments hétérogènes pris à toutes les époques, mélangés ensemble ou reproduits. Les moulages antiques composent, à peu près, toutes nos statues modernes. La draperie s'apprend par cœur, le geste est connu, le mouvement d'ensemble suit des lois rigoureuses, — c'est-à-dire qu'il se moule sur un effet trouvé par hasard, — et qu'il s'y moule à satiété. C'est très-bien, en attendant mieux; nous n'en dirons point de mal. On ne peut savoir mauvais gré à un homme qui récite bien une pièce de vers, de ne pas l'avoir faite. L'antiquité

grecque a eu ses périodes d'art originales, — l'antiquité romaine aussi, même en s'inspirant de la Grèce; l'époque byzantine garde sa curieuse personnalité ; les gothiques nous ont légué de précieux trésors; — la Renaissance a brillé sur le monde comme un météore, avec cet enseignement nouveau qui donnait la vie et la grâce à toute chose; les règnes d'Henri IV, de Louis XIII, de Louis XIV, de Louis XV, ont leur signification précise à ce point de vue. — Voilà longtemps qu'il y a arrêt dans la marche rapide et nouvelle des formes, — toujours en rapport d'humanité et de physionomie avec le milieu qui les voit naître. La flamme s'est éteinte sous le souffle de quelques jaloux qui, n'ayant que ténèbres dans leur esprit, s'agitent violemment contre toute lumière et finissent par l'étouffer. Quelques tentatives ont été faites cette année,—bien peu,—humblement, — sans bruit, car le monde est rude aux téméraires qui le bravent, — et l'artiste est si peu indépendant !... Faut-il espérer qu'on les encouragera ?... J'en doute.

Mais la jeunesse est brave; un sang ardent s'active dans ses veines... Elle luttera, elle doit vaincre, — car elle marche avec le droit, avec la vie, l'âme pleine de généreuses éclosions,—portant peut-être la belle loi moderne d'art dans son cerveau tourmenté !

RÉCIT DOULOUREUX.

> Un public ! combien de sots
> faut-il pour faire un public ?

Tout s'use en France, même la plaisanterie. Je crois qu'elle a fini son temps avec M. Courbet ; — ce dont il faut rougir, c'est qu'elle ait jamais cherché à se faire contre lui une arme de son ignorance ou de sa légèreté que nous voulons bien croire nationale. L'acharnement de la critique à l'endroit du peintre est une preuve de plus de la déchéance de son goût désormais acquis, je le répète encore, à tout ce qui flattera ses aptitudes littéraires, à tout ce qui s'éloignera de plus en plus, sous prétexte d'idées, par défaut, soit de science, soit d'organisation, du cercle rigide où le pinceau doit se renfermer. Les idées n'ont manqué en aucun temps ; je crois même que leur mouvement actuel a un caractère bien plus actif, plus élevé, plus varié qu'à aucune époque. Ce qui s'oppose à leur éclosion pour que la peinture y prenne son œuvre moderne, ce sont les formules oubliées de la palette. Outre que personne, en terme d'école, n'a le droit d'obéir à son esprit, — et de suivre l'impulsion de son tempérament, les études

sont absolument incomplètes. L'anatomie est à peu près ignorée — j'entends l'anatomie pratique : car, pour celle qui s'enseigne par A + B, même en présence du cadavre, aux amphithéâtres, — et qui ne vous laisse que des notes de tête, point d'œil — elle est plus utile aux professeurs, aux amateurs médicinaux, à l'orateur lui-même, qu'aux jeunes peintres pour lesquels un argument non dessiné ou peint ne signifie rien. Les livres pourraient, d'ailleurs, leur donner à peu de frais cette infertile science. Autrefois, presque tous les peintres possédaient supérieurement les grands arts plastiques; Michel-Ange, presque centenaire, et aveugle, palpant d'une main tremblante les antiques du palais Farnèse, je crois, et, rencontré par un cardinal qui lui demandait la raison de cette singulière promenade, avouait aller encore « *à l'école.* » Véronèse confiait ses enfants au Bassan, ne se croyant point assez fort lui-même pour leur éducation; Raphaël travaillait partout, prêchant d'exemple et de conseil ses élèves présents à la leçon; Rubens illustre copiait Léonard de Vinci; Vinci travaillait quatre années d'après nature le portrait de la *Joconde*, pour arriver à la plus entière perfection de réalité; Rembrandt, dans toutes ses compositions, ne peignait guère que de splendides portraits; Velasquez avait toujours près de lui son domestique Pareja, dont il copiait constamment les traits de mille manières, pour exercer son pinceau, et aussi, pour ne point perdre de vue la nature. La nature! immense conseil, soutien, trésor de l'esprit,

— appui et force du jugement, vérité généreuse du présent et de l'avenir, — la nature! encore elle; la vérité, la vérité simple, admirablement comprise et rendue, formant ces grands tout complexes, rêves abstraits ou physiques, avec lesquels le pinceau pouvait bravement se mesurer, vainqueur ou vaincu, — mais vaincu non sans luttes et sans magnifiques élans. A quoi vous sert de posséder l'âme de Corneille, si vous ne savez point la faire parler. — C'est dans ces pauvres conditions de talent, comme action de palette, que tout se transforme et que la vérité devient mensonge périssable. La force n'est plus que violence, — la grandeur, extravagance, — la grâce, mièvrerie, — la fougue, folie, — le sentiment, fadeur.

Tout au rebours de la littérature, tenons-nous-le bien pour dit, les vastes compositions, en peinture, ne demandent pas tant l'idée que la savante disposition des lignes, le véritable dessin des raccourcis par la science des tons, le mouvement juste de la lumière, la beauté du coloris, — l'harmonie de l'ensemble — et ce je ne sais quoi d'imprévu et de familier qui se trouve dans la nature et qu'aucune composition préparée, étudiée, dressée péniblement, ne peut donner. Le silence du cabinet est fatal! les grands recueillements symboliques des Allemands, perdus dans leurs nuages, ou ceux plus français qui, malgré leur confusion, prétendent à la clarté d'une phrase de Voltaire et veulent se définir comme un rébus, toutes ces belles contentions d'esprit, dis-je, n'ont jamais produit que de fort pauvres toiles. —

La grande beauté du *Jugement dernier*, de Michel-Ange, résidera toujours, non pas dans l'idée qui n'existe qu'à l'état de divagation, — mais dans la grandeur anatomique des groupes. Le peintre fait son œuvre, simplement, — les commentateurs viennent, plus tard, et la voilent sous un déluge d'aphorismes philosophiques et de raisonnements arbitraires. Pourquoi un simple lambeau de toile découpé dans l'œuvre des vieux maîtres a-t-il tant de prix et tant de saveur pour notre œil? un simple pied, quelquefois une main? n'est-ce pas la beauté de l'exécution qui nous frappe à notre insu : ce doux mouvement de la pâte, ce ferme caractère du trait, cette magie de couleur, ou cette naïve mais curieuse raideur des lignes, cette clarté, où ces belles ombres blondes dans lesquelles les chairs semblent doucement noyées; — enfin, cette grande manière des reliefs hardiment modelés, avec une certaine expression qui charme même l'ignorant, et fait penser l'artiste? La forme n'est pas seulement le contour comme on semble trop le croire, mais aussi, mais surtout, le caractère général de l'exécution comme dextérité, finesse, incision, fougue ou grâce. Ce sentiment, tout matériel, qui est la vie propre de l'art des couleurs, est absolument méconnu en France où le culte de l'analyse fut toujours en faveur spéciale, — nous ne sommes guère, il faut l'avouer, que des Allemands goguenards. — Une belle phrase, bien ciselée, bien coupée, harmonieuse, — un coup de pinceau hardi, une magique touche de lumière sur une belle cou-

leur, — une combinaison heureuse d'instruments, révélation mystérieuse d'une idée, une savante taille de marbre donnant la palpitation et la tendresse de la chair, — une belle coupe architecturale, ne firent jamais fortune chez nous, — et ne réussirent guère qu'à ameuter la tourbe insolente et belliqueuse des effrontés qui se partagent pieusement tous les domaines intellectuels, sans aucune autorité d'art ou de pensée.

Ces idées nous ramènent à M. Courbet, qui a souffert plus que personne de cette corruption de maximes, d'opinions.

Le déplorable rôle de la critique, dans cette circonstance, est inexplicable. Eh quoi ! voilà un homme, un peintre admirablement doué, tout pénétré, par un sens spécial de vision, du vieil enseignement, vaillant, vivace, possédant un don prodigieux de nature, maître de son pinceau, se jouant des grandes toiles comme un enfant de son hochet, et les peuplant de viriles créations, — tout jeune et déjà illustre, même placé entre les plus grands, une nature débordant de séve que l'Italie et l'Espagne nous envieraient, une des plus puissantes organisations d'art que la France ait produites, — presque complet, bien individuel, aventureux, — enfin, le seul, avec Delacroix, qui ose proclamer bien haut l'indépendance de l'esprit, l'indépendance des formules ; — et c'est ainsi que vous le recevez, lui, le premier champion de cet art nouveau qui sera peut-être la curiosité des siècles futurs, l'histoire d'au-

jourd'hui, plus, peut-être, le visage sincère où l'avenir viendra lire avec certitude le sentiment du présent!... Est-ce ainsi que vous lui faites accueil, vous qui avez fait de son art une étude spéciale, et qui vous promenez sans cesse à travers l'Europe, admirant partout où vous le pouvez les hommes du passé, et ne tarissant pas d'exclamation devant les morceaux les plus incomplets, souvent les moins réussis.

On a fait grand scandale de petits écrits à propos des *Baigneuses* où se trouvent d'admirables parties : le paysage, notamment, qui est magnifique ; la lumière, les chairs ; — mais que direz-vous alors de la petite *Baigneuse*, de Rembrandt, qui est à National Gallery, si vous la considérez au point de vue de la forme ? que penserez-vous encore d'une *Bethsabée au bain*, du même peintre, que j'ai vue à Paris dans une galerie particulière, si le respect de cette grande réputation ne vous retient, si vous n'avez tout d'abord en haute considération, même avant la peinture, le prix auquel deux siècles de vénération l'ont cotée ? Je vous vois, vous, homme prétendu de goût, faire le difficile, sous prétexte de distinction, jeter les hauts cris, et rendre un triste hommage à ce génie charmant qui sait si bien parer ses disgrâces de tous les prestiges de sa couleur et de sa lumière, comme M. Courbet sait tout rajeunir et pénétrer d'une naturelle et savoureuse simplicité.

* *
*

L'*Enterrement d'Ornans*, que l'on a tant critiqué, est une de ces œuvres qui expriment la physionomie d'une époque et que tout musée devrait être fier de posséder. Ce sont là de ces immenses créations qui coûtent beaucoup de peines, beaucoup d'efforts, et dont la véritable place se trouve dans les galeries qui ont mission d'accueillir les œuvres qui peuvent contribuer à l'enseignement contemporain, à sa gloire. Vous vous plaignez du rapetissement de l'art, — et lorsqu'il se manifeste vaillamment, dans un cadre puissant, vous l'insultez ou le laissez misérablement se morfondre dans cette déception qui peut tuer ses germes féconds. Croyez-vous donc que de pareilles œuvres s'improvisent, — et pensez-vous que de tels créateurs foisonnent à votre époque ? Quel dommage que le peintre n'ait pas songé à revêtir ses paysans de pourpoints.... son art manque de convenance, — et le Poussin n'est point son Messie ; il ose peindre ce qu'il a sous les yeux comme tous les maîtres, — et il ose le peindre ainsi, pour mieux en donner l'accent vrai, vivant, fort.—Quelle audace !...

Je vois ici une immense impression de tristesse, mêlée à ce quelque chose d'indifférent et de joyeux qui est la vie ; il y a des *Porteurs* d'une souveraine puissance d'action, — peints avec une fermeté où l'école espagnole est à peine arrivée ; un groupe de pleureuses vêtues de noir, beau, simple, profond

comme un morceau de sculpture antique. — Le paysage est sauvage, triste ; il fait opposition à ce discordant simulacre humain. — *L'après-dînée à Ornans*, que l'on voit au Musée de Lille, suffirait à la gloire d'un homme. C'est une œuvre grandement conçue. — Elle est, avec la *Médée* de Delacroix, l'illustration de la salle réservée aux peintres français, — mais ils sont dépaysés dans ce maigre cercle : c'est à côté des Flamands, des Vénitiens et des Espagnols qu'on devrait les mettre.

Vous parlez d'études académiques. Quel plus émouvant drame de muscles que ces deux fiers *lutteurs*, enlacés, tordus, haletants, au milieu de cet élégant paysage, contre ces verts massifs derrière lesquels jaillissent les tours carrées d'un château, sous ce beau ciel pur d'une lumière si heureuse. Comme la chair est bien exprimée ! comme ils vivent violemment ces deux hommes. — Quelle couleur ! quelle large exécution ! Il y a des bras admirables, des torses de toute beauté ; la tête penchée du lutteur lymphatique, vue du côté des cheveux qui s'épandent sur sa poitrine, est superbe. — Ribéra s'effraierait d'une telle vigueur. — Et quel beau dessin !

Le retour de la foire, où l'école hollandaise se retrouve, Albert Cuyp en tête, mais avec un ton plus solide, est un tableau charmant et pittoresque où se révèle, sous un jour curieux, sa puissance comme animalier. Deux bœufs roux marchent en tête, gravement, sous le joug. Derrière, deux hommes à

cheval, côte à côte; — plus loin, des paysans, des paysannes qui rient et causent avec les attitudes les plus justes. A droite, un brave homme mène par une longue corde un cochon qui grogne, le nez dans la poussière. Tous ces personnages descendent un talus. — Le soleil s'est couché; l'horizon s'éclaire de nuages bizarres. Vous parler de ce tableau, c'est vous affirmer sa perfection. Il respire un calme qui vous pénètre, une majesté qui vous impressionne. La couleur y vibre chaleureuse et grave. Je ne parle pas du travail de la brosse toujours admirable. Les animaux, pris à part, forment une étude complète.—Je ne connais rien de supérieur, même dans l'œuvre des anciens, — flamands ou hollandais. — Dans Potter ou Jordaens, qui a fait un superbe tableau de vaches, — rien de supérieur à ces grands bœufs, si beaux de lumière, de couleur, de caractère, si admirablement étudiés. Les chevaux vous rappelleront la *Promenade* de Cuyp qui est au Louvre. — Qu'ils sont fiers! élégants! Du reste, cette belle page, en dépit de ses allures rustiques, est d'une distinction de ton, de caractère, de dessin, bien rares.

Eh bien, à peine a-t-on signalé ce tableau qui devrait être depuis longtemps au Luxembourg. C'est une œuvre hors ligne. Mis en présence de cette organisation à laquelle deux autres, seulement, sont aujourd'hui comparables, le succès absolu de M. Troyon n'est-il pas une injustice criante, une grossière bêtise qui vous remplirait le cœur de fiel, si elle ne vous faisait rire d'une immense pitié?

Parlerons-nous de ces fameuses *Demoiselles de la Seine* que le peintre nous montra un jour *couchées* au bord de l'eau, et qui firent tant crier la pudeur de nos bourgeoises-dames qui demandaient au moins la présence de quelques chaises pour sauver cette nonchalante situation? On s'indigna beaucoup aussi de la pose un peu commune de la première jeune femme, — et pour cela, le tableau ne trouva grâce devant personne. C'est, en effet, son côté un peu faible. J'invoquais tout à l'heure Rembrandt pour sa défense. Ce qu'on ne voulut pas remarquer, c'est le charme de l'intonation comme effet général de couleur, l'inouïe beauté de la lumière; le sentiment parfait du repos qu'on a voulu exprimer; l'énervement délicat de cette tiède nature; la grandeur, la force du paysage : — cet arbre aux larges feuilles, une merveille,—la petite barque ; le chapeau dans les feuilles, —et la jeune femme au chapeau rose, si fraîche, délicate comme une page de Gainsborough, — et l'ajustement merveilleux de la femme cause de cette belle guerre... la robe en jaconas, si légère, le châle blanc, — autant de tours de force.

Et cette délicieuse page des *Vanneuses*, l'avez-vous oubliée? Quelle charmante coloration dans la gamme pâle et douce qui les enveloppait !...

Et les *Casseurs de pierres*, ce grand poëme rustique si hardi, si triste. Le vieillard courbé, cassé par l'âge et le travail, accroupi sur des tas de pierres, tient son marteau et frappe sans relâche ; il est bien

vieux, bien fatigué, mais il fait son labeur sans repos ni chagrin, avec la monotone tranquillité de son esprit; — à côté de lui, un jeune garçon, vu de dos, porte une lourde corbeille de gravier sur le revers de la route, contre la côte brune, qui monte tout en haut du cadre. Pauvre enfant! la maladie et la misère l'ont flétri de bonne heure, — et déjà des germes de mal s'aperçoivent sur sa tête couverte de rares cheveux. Cette page singulière, tout à fait extraordinaire comme fermeté de travail, belle de dessin, d'un coloris simple, se placera à côté des *Philosophes*, du petit *Pied Bot* de Ribéra, des *Fous* de Velasquez, du petit *Pouilleux* de Murillo, — car ces grands maîtres aimaient le pauvre et ne craignaient pas de le chanter. Je crois qu'il est impossible d'être plus fortement impressionné. Cela est grand comme les plus grandes choses, dans un ton spécial de sauvage tristesse qui est tout particulier au peintre. A droite, on voit un pan de ciel très-bleu. — Et Courbet, considérant cette œuvre qu'il affectionne, nous disait avec un doux sourire : Pauvres gens! j'ai voulu résumer leur vie dans l'angle de ce cadre : n'est-ce pas qu'ils ne voient jamais qu'un petit coin de ciel? Cette parole fait l'éloge de son cœur bien mieux que toutes les phrases de rhétorique peintes pour le plus grand ennui de l'humanité.

— Plus tard, vint sa délicieuse fantaisie : *Bonjour, monsieur Bryas*. Claire page de nature si parfaite de lumière et si pittoresque de coloris.

— Puis encore d'autres vaillantes toiles (car il est in-

fatigable et produit avec l'aisance du génie). Ainsi, *la Biche forcée*, adorable idylle dramatique, *la Curée*, où grondaient trois chiens qui eussent fait tressaillir Rubens, si bien saisis dans leur mouvement glouton vers le chevreuil pendu par les pieds à un arbre, dans cette profonde forêt, — aux senteurs âcres.

Je me demande où sont les récompenses qui ont signalé l'apparition de cette œuvre si importante? Quel encouragement l'a consacrée pour le banal public qui n'accorde son suffrage qu'aux producteurs couronnés? Elle était en dehors de tout système, pourtant, puisqu'il vous plaît d'appeler de ce nom injurieux le caractère même de sa personnalité, elle était la simple reproduction d'un magnifique effet de nature.

C'est aux Allemands qu'il est allé vendre ce tableau qui passa pour ainsi dire inaperçu, par un systématique mauvais vouloir ou un misérable esprit de parti, dont la critique aura certainement plus tard à rendre compte aux nouveaux juges.

M. Courbet partage le sort de ces hommes dont la forte personnalité a, de tout temps, rencontré en France les plus stupides oppositions. Il n'est pas d'obstacles rebutants qu'on ne suscite à leur entour, de piége qu'on ne leur tende, de jappements avariés dont ils n'aient à souffrir; les gens de faux goût, c'est-à-dire marqués au millésime courant, s'ameutent; — les écrivains légers taillent leurs plumes d'oie; les dandys de pendule se posent et pérorent pertinemment; les palmes vertes crient au scandale en bran-

lant leur chef stérile; — quelques faux artistes sans caractère, sans talent, épaves malheureuses jetées par la mer humaine sur la côte de l'art, hurlent plaintivement contre le génie familier qui leur en interdit l'entrée. — Sur ce thème de clameurs, — quelques niais aimables, faisant de l'art comme on fait du genre, frottés de souvenirs de voyage et imbus d'un peu de grammaire, brodent, à l'usage *des gens de goût*, diverses appréciations maladives qui deviennent une sorte d'alphabet du bon ton qu'il n'est pas convenable d'ignorer. Alors, la cabale ignorante s'organise tenace, acharnée, créant partout des prosélytes; alors malgré ses efforts, son courage, sa résistance vaillante, le talent succombe à la peine, découragé, humilié, bafoué, — jusqu'à ce qu'une réaction éloquente se formule, prompte à venger les souffrances de son favori, ou plus triste, hélas! jusqu'à ce que la mort, fermant les yeux de ce juste, appelle enfin l'impartial jugement des hypocrites contemporains, débarrassés de cette grande figure qui les plongeait tous dans l'ombre. Ainsi Géricault, ainsi Delacroix, Corot, Courbet, ainsi Rude, Barrye, Préault et bien d'autres; ainsi Victor Hugo, Balzac; ainsi les musiciens. — A eux, la longue, la patiente haine des impuissants et des routiniers.

L'exposition particulière tentée par Courbet, en 1855, fut son coup de grâce. Bien peu la virent, — et dans le nombre bien peu furent en état d'en comprendre l'immense portée. Je ne veux ni blâmer ni applaudir; je constate qu'il était régulièrement dans son droit, et qu'une seule chose devait préoccuper le jugement des

critiques et de la foule : la bonne ou la mauvaise signification de l'œuvre exposé. Le talent ne vous doit aucun compte de ses fantaisies, — sa dignité perpétuelle est dans sa grandeur et son enseignement. En cela les maîtres ne sont-ils pas encore son exemple? Ribéra, habitant Naples, ne fut définitivement apprécié que par l'exhibition d'une grande toile sur le balcon de sa propre demeure, ce qui attira la foule enthousiaste et provoqua les libéralités du vice-roi. La mode est encore bien passée de porter les tableaux en procession comme on le faisait à Rome.—Les vieux maîtres se faisaient remarquer de toutes les façons, — et personne ne criait au scandale :—consultez la vie de Velasquez, de Rembrandt, de Tintoret, du Titien, commensal intrépide de l'Arétin, de Rubens, avec les nouveaux documents anglais. Que demandait M. Courbet? — un jugement, une meilleure interprétation de ses efforts, un juste coup d'œil sur l'ensemble de ses créations. Il voulait parler à la foule. Éloigné du giron académique et de toute autre espèce d'administration picturale, ennemi de notre faux et mortel enseignement de collége dont l'influence pourrait tout perdre si l'indépendance des idées ne commençait à paraître une raison d'existence, le seul osant croire, tout haut, avec ses illustres devanciers à l'étude individuelle appuyée sur des bases solides de nature, dans l'intimité et sous l'œil vigilant d'un maître consommé dans son art, — il est bien évident qu'il devait se trouver en butte, à chaque exposition, aux plus vivaces rancunes, aux sentiments les plus agressifs—tout un

ordre d'idées dont l'hostilité n'est un mystère pour personne. On le chicane sur les plus misérables détails, — des détails de cadres, par exemple, s'opposant même à l'accord intime de ses idées comme on le ferait à l'égard du premier barbouilleur venu. Chose plus grave, on lui refuse des toiles !.. à lui qui aurait le droit de tout juger si sévèrement ! — On ose contrôler jusqu'au choix qu'il a fait, dans l'intérêt de sa gloire, lui qui en est le responsable ouvrier. — Enfin, on l'assimile grossièrement à tout ce qui fait métier de peindre et d'encombrer les expositions. C'est affreux ! Que faire, alors, sinon protester ? Cette protestation s'est faite ; elle était juste, elle était le cri d'indignation d'une âme froissée. Les sérieux et vrais esprits l'applaudirent, sachant qu'il parlait au profit de la vérité en péril ; d'autres, qui ne voient en tout que la forme, sans tenir compte des caractères, des soucis de la vie, des froissements âcres des consciences, passèrent dédaigneux. — En somme, ce coup de ligue ne réussit guère. En France, où l'on est autant à genoux devant le succès effronté, qu'hostile et aboyant à l'égard de ceux qui tombent, — ces témérités n'ont guère qu'un à-propos de réussite ; dans le cas contraire, elles font le plus grand mal, et pour longtemps tiennent en échec votre popularité. La cabale cria de plus belle ; il fut l'objet des plus misérables invectives littéraires et autres ; on le dénigra, il fut raillé, on le déclara trivial, bas, homme de grosse matière, il fut gratifié de tous les ridicules intellectuels ; sa pensée fut associée à toutes les mons-

truosités d'une palette cynique et plate. — Et c'est ainsi que cette pure gloire eut à supporter les plus misérables avanies. Cette aimable histoire de notre temps suffirait pour en proclamer la nullité au point de vue artistique.

M. Courbet s'est abstenu cette année. La remarque en a été généralement faite. Alcibiade peut couper la queue de son chien, — le public est aux aguets. Courbet prépare une série d'œuvres qui vont susciter, je l'espère, de grandes batailles, de grandes terreurs. — Le pâle troupeau des eunuques verra encore aux volontés de quel maître et seigneur il ose résister.

Je ne sais si je vous ai dit, ami, qu'il m'avait pris fantaisie d'aller rendre visite à ce jeune héros retiré sous sa tente. Je me suis présenté un matin; il m'a reçu avec une familière bonté. J'ai même eu l'honneur de le voir peindre, ce qui est un véritable plaisir. L'aisance, la certitude, la fermeté de son pinceau courant à travers l'œuvre, au même moment, pour une intonation plus juste et plus soutenue, précisant chaque touche avec une sûreté merveilleuse de vision, est un spectacle bien intéressant et qui vous initie au caractère même de l'homme. M. Courbet est fort jeune; son beau type vivace et généreux s'est encore accentué d'un reflet de tristesse et d'amertume qui lui donne une belle expression. Son abord est noble et sévère, plein de cordialité, sans pose. Il a beaucoup de bonhomie, avec une finesse d'observation très-concentrée, qui défie les sots. — Sa grande taille, sa puissante musculature disent un corps trempé pour

les hautes luttes. Par ses toiles, son âme se révèle, ardente, un peu sauvage, simple et bonne, violemment éprise de nature. Il a de l'orgueil et n'en laisse voir que ce qui lui plaît; — à ses amis, sans doute. Il parle peu et seulement pour dire des vérités avec une grande verve, une nette raison. Il raille avec esprit, mais le découragement perce à travers toutes ses paroles; — car voilà bientôt quinze ans qu'il lutte sans succès. Il parle de l'art avec beaucoup de goût et de retenue, même avec un certain ton d'exclusivisme qui ne dépare rien, — car il a aussi ses idolâtries : Velasquez surtout l'enthousiasme. Il connaît sa force, — il n'en parle guère, mais certaines phrases rieuses mettent sur la piste de ses appréciations contemporaines. Je le crois fort triste, — et deux fois triste, pour les chagrins qu'on lui cause, — et pour les obstacles que l'on suscite à l'art véritable. Il se plaint fort doucement des malveillances dont il est l'objet, et compte sur la jeune et libre génération qui lui est toute dévouée et l'acclame avec une sorte de vénération, que lui-même n'accepte qu'en manière de sympathique coreligion.

Ce n'est pas un homme de ce temps. Son intimité, son travail, ses habitudes, sa physionomie, sa manière de voir en art, son organisation abondamment plastique, en font une nature que l'Espagne et l'Italie de la Renaissance revendiquent. Il ressemble étonnamment à un portrait de Giorgione, peint par lui-même, que j'ai vu à *Hampton-Court*. C'est le même accent grave, ferme, vigoureux, — un peu sombre et

fier. Quand on entre dans son atelier, il semble que l'on a franchi trois siècles en sens inverse. — L'on est presque étonné de ne pas voir contre les murs des toques, des épées, des pourpoints, — et, dispersés à droite et à gauche, une foule de jeunes gens peignant sous le regard du maître et reproduisant les belles peintures qui encombrent au hasard cette modeste demeure. Modeste, en effet, — bien simple : le travail seul y a ses coudées franches ; — quant au luxe, aux ornements, étoffes ou meubles, à tous les brimborions rares dévolus au succès largement rétribué, il n'y faut pas songer. Le peintre est heureux cependant, et sait accommoder sa vie aux circonstances qui la lui font tout à la fois humble et glorieuse. Il croit au mieux —en souriant au bien, et attend les jours prospères, âpre au travail, infatigable.

Son atelier est encombré de toiles — sur châssis, quelques-unes encadrées, — d'autres roulées (les grandes). Il en a envoyé trois immenses en Franche-Comté représentant des scènes de chasse. — Elles le gênaient !... Là-bas, suspendues peut-être aux murs d'une chambre vide, elles attendent que le sentiment de justice formulé envers leur créateur les rappelle. D'autres sont en Allemagne, à Strasbourg, à Montpellier, — partout.

Pendant son séjour en Allemagne, et depuis son retour, il a beaucoup travaillé, dans tous les tons, tous les aspects, toutes les idées, avec une activité inconcevable. Sa faculté de création tient du prodige.

En jetant un coup d'œil sur les toiles ici présentes, nous serons convaincus.

Voici d'abord, — et j'en ai parlé, *les Demoiselles de la Seine, les Lutteurs, les Casseurs de pierres, le Retour de la foire, l'Enterrement d'Ornans, l'Intérieur d'atelier* et des *Pompiers,* — ces trois dernières, toiles roulées ; — un petit portrait de M. Baudelaire, fort beau de couleur, éclairé dans une manière pittoresque qui est presque l'esprit du poëte : il est assis devant une table, il réfléchit, il rêve ; le portrait de M. Courbet, la tête penchée appuyée sur sa main, est une superbe peinture, dans un ton sombre où les lumières résonnent avec une grande vigueur ; le modelé de la figure se lie savamment ; le bras debout où le poignet se dévoile nu, attaché avec une grande fermeté de dessin, est un morceau achevé ; les mains sont irréprochables. Là, déjà sûr de son pinceau, ayant enfin pris possession de son esprit, il triomphait, mais encore sous l'influence indirecte des maîtres ; dans *les Demoiselles de la Seine*, que nous voyons à côté, un pas immense est franchi. — Nous ne sommes plus devant un peintre, mais devant la nature.

Tous ses portraits, du reste, sont d'une rare beauté. Nous en avons revu quelques-uns, déjà connus, avec un vif sentiment d'admiration : celui de Jean Journet ; — celui du peintre, plus petit que l'autre, qui renferme une magnifique expression de caractère ; celui d'un homme à grande barbe fauve tenant un violon à la main ; le portrait d'une jeune dame gan-

tée, qui penche mignonnement sa tête et sourit avec une fine intention de regard. Elle est vêtue de noir; sa main droite est repliée vers le sein, l'autre tient un mouchoir; la grâce et la distinction de ce portrait sont inexprimables. — Et la tête, qu'elle est jolie, animée! elle pense; le sourire va ouvrir cette bouche délicate.

A côté, un de moindre dimension, — portrait d'une jeune dame, aussi, penchée en avant, les cheveux étalés en boucles sur les épaules, les yeux bien ouverts qui regardent curieusement devant eux. Un col de guipure, un commencement de robe noire, voilà pour l'ajustement. Vous admirerez cette petite tête pâle, rieuse, aux joues criblées de fossettes, comme harmonie et inflexion naturelle de la peau;—elle n'est pas peinte en pleine pâte, mais taillée; — et vous la voyez se modeler, de même qu'une sculpture, avec une vigoureuse douceur. — Voilà le maître!

Parmi les nouveaux, nous trouvons : — une petite jeune femme à mine éveillée, rose et fraîche, tout heureuse de sa vive existence. En faire l'éloge comme beauté de peinture est superflu, j'espère.

Plus loin, c'est un brave Allemand, vu de profil, sur un fond de feuilles, qui fume gravement sa pipe recourbée. Il est en manches de chemise, vu jusqu'à mi-corps. — La tête réfléchit. C'est concis et robuste et vivant au possible. Holbein peut vous donner l'équivalent du sentiment que j'éprouve devant cette toile. — Mais regardez là-bas, cette belle jeune femme qui plonge son regard sur vous avec tant de

douceur et de grâce. Elle est vêtue en amazone, une longue robe noire à plis serrés dessine son corps gracieux; un petit chapeau noir enrubanné presse ses cheveux blonds, — un petit col blanc rabattu entoure son cou frêle. Elle est gantée de blanc. Sur le poignet gauche repose un pan de sa robe; — à la main droite, elle tient une cravache. Elle est vue jusqu'aux genoux, — la moitié du corps sur un fond de paysage, l'autre sur le ciel bleu! Quelle délicieuse toile! La dame est d'abord charmante, très-noble, élégante; — ses beaux yeux noirs ont un rayon pur, si chaste, si réservé, que l'on est ému; ses joues sont d'une fraîcheur miraculeuse. Et le sang y palpite si bien! Mais la peinture, comment en exprimer le charme et la vérité! — ces tons blancs et roses du visage, cette profondeur, cette limpidité des yeux, ce bel ensemble de gammes si harmonieusement mariées, la parfaite noblesse de la pose! Voilà un portrait qui pourrait faire grand bruit plus tard, si le peintre consent à le mettre à nos prochaines expositions. Quel critique sans pudeur osera ensuite avancer que M. Courbet n'a pas l'intime secret des élégances? — l'élégance n'est-elle pas dans la la nature, — et qui la voit mieux que lui?

Encore une tête d'homme assis dans un fauteuil, la tête couverte d'une calotte noire, — toujours le même étonnant caractère.

Je ne sais s'il vous souvient d'une page intitulée *Idéalité*, — deux jeunes gens, l'homme brun, la femme blonde et rose, rêvant ensemble? — Leurs

têtes se touchent, leurs yeux distraits errent dans la campagne. Quel caprice gracieux, — quelle mélodie dans ces adorables têtes ! — On ne saurait pousser plus loin le charme de la couleur et du sentiment. Vous regarderez longtemps ce tableau, et vous serez ravi.

Il y a là quatre études incomparables ; deux pour les *Demoiselles de la Seine* : la femme couchée, — une tête, — la femme au chapeau rose, — entière. — Puis, une jeune femme nue, très-pure de formes, couchée sur l'herbe. Une partie du corps est dans la blanche lumière ; les jambes se baignent d'une ombre froide ; la tête se rose dans la langueur de son rêve amoureux. Le paysage est charmant, — une sombre volupté semble y planer. Il y a à l'horizon, entre les branches, une éclaircie bleue d'un mystère adorable qui fait penser à Corrége.

Puis, une œuvre en exécution devant laquelle les vieux Flamands s'arrêteraient avec amour. Elle représente une puissante commère vêtue de noir, — col brodé au cou, — manchettes aux poignets, assise dans un immense fauteuil derrière un comptoir en marbre blanc veiné de noir. Sur le comptoir est un livre vert, des cartes, un vase en cristal plein de fleurs. Elle-même tient une fleur à la main gauche : c'est une forte femme, rouge, fraîche, haute en graisse, riant brusque. Le peintre appelle cette débauche : *La Mère Grégoire*. Tout est peint de jet avec une vigueur, un aplomb de touche effrayants. C'est l'enthousiasme de l'exubérance dans la force. L'A-

miral Ruyter de Jordaëns ne se tiendrait pas d'aise en la voyant. La tête est posée de trois-quarts. La joue en lumière et le cou sont des parties qui défient n'importe quel pinceau.

Le taureau blanc, piqué de taches rouges, et la génisse blonde, dans une grande prairie entourée de collines, est un tableau d'une infinie délicatesse. Quelle naïveté ! ce taureau mugit-il bien ! — et la génisse ? elle aspire l'air avec une béatitude niaise charmante. Le ciel est plein de lumière, — le soleil éclate partout. C'est le sentiment de Potter avec plus de vigueur, et un ton de compréhension plus large.

Je note à la hâte quelques paysages : un très-grand paysage d'avril ; des arbres au feuillage encore mort, dans un vaste terrain jaune ; tout d'abord, un petit ruisseau qui court entre des pierres ; à gauche, des taillis. Le ciel bleu sourit à cette forte nature.

Un autre plus petit, — intérieur de forêt, — la belle forêt allemande, la forêt verte, profonde, favorable au recueillement, où vibrent de si doux bruits, où résonnent les notes harmonieuses du cor, la mystérieuse forêt aux pénétrants parfums. Les arbres y poussent avec une vigueur puissante, — la feuille jaillit de la branche vibrante et robuste, — le sol est humide, — l'ombre le voile tout d'abord ; mais là-bas, à travers les arbres, le soleil passe et vient se jouer sur la mare, dans laquelle une jolie biche boit, penchée sur le côté, les pattes dans l'eau. Sur le devant, à travers l'ombre, le seigneur accourt:

un grand cerf, rapide, brûlé d'amour, beau d'ardeur et de désir, qui vient à elle par bonds tumultueux.

Emplissez votre âme de cette lumière, de cette agreste pureté, de ce sentiment délicat, — et rêvez à la poésie charmeresse qui s'en dégage.

Enfin, divers petits paysages de Franche-Comté, remarquables par un caractère de vérité et de force qui charme. L'un est une lisière de forêt sur un ciel orageux; — l'autre, une grande prairie fermée par une ceinture de talus verts surmontés de roches grises. Un troisième, où nous voyons une rivière profonde, très-bleue, dans l'ombre, tout en bas d'une colline boisée, sur laquelle se dressent de blanches ruines, fait penser aux paysages austères du Dominiquin.

Il faudrait des pages entières pour analyser leurs beautés diverses.

Vous parlerai-je de ses marines, qui sont merveilleuses? Il y en a de très-petites, — et trois ou quatre d'une grandeur importante. Elles expriment toutes les heures de la journée, toutes les singulières transformations de la mer, ce ciel liquide, tempétueux, profond, infini et changeant comme l'autre. Effets de soleil, de brume, coups de vent, grises pâleurs du matin, sérénités lumineuses du plein midi; mystère tranquille et voilé du soir. Ici, quelques barques fuyant comme des oiseaux à travers la trame claire de l'eau, — ici, un petit vaisseau à l'ancre, frêle d'armature, comme une toile d'araignée tissée sur le ciel, — ici, le phare battu des vagues, un bateau trébuche sur la grève;

— là, une bande de chevaux blancs, sauvages (à la Camargue), entrés dans l'eau pour s'y reposer une partie de la journée, — confondus presque avec la teinte pâle des vagues dont ils écoutent la mourante plainte, et qu'on voit s'agiter et courir avec une douce mollesse; — ailleurs, la morne et solitaire étendue sans accident, effrayante de mâle grandeur, menaçante; c'est la mer violette traçant une ligne vigoureuse d'horizon sur le ciel bleu; à côté, un peu de sable, un terrain vert coupé d'une flaque d'eau. Enfin, tous les poëmes de la mer réunis et exprimés dans un ton si simple, si délicat, si grand, si hardi et si juste, qu'on ne se lasse pas d'admirer et d'applaudir ce grand peintre, à qui la nature révèle tant de magnifiques harmonies.

Oh! la gracieuse chose ici : une jeune femme, vêtue d'une robe grise, rêvant avec une délicate langueur, est assise sur une terrasse; ses pieds reposent sur un coussin. A côté d'elle est une table à thé. Cette terrasse, sur laquelle se trouve aussi un chien, descend sur le bord d'un petit étang. A droite, se trouvent des arbres; à gauche, la plaine, — des collines brunes, — au milieu, une allée de sapins qui conduit à un petit pavillon. Un village que l'on devine, dans la plaine, s'enflamme aux rayons du couchant. Le ciel est empourpré. Quelques arbres s'y détachent comme brûlés. — Mais la jeune femme, qu'elle est jolie et mystérieuse! Cette scène a la plus idéale grâce. On la voit rêvée avec un bonheur d'impression tout à fait étrange. Elle est fraîche de lumière, dans une splen-

dide coloration, fantaisiste, amoureuse. Il semble y voir passer l'ombre de Giorgione; elle s'adresse profondément à l'âme dans une langue éloquente et noble. Parlez donc, après cela, malheureux, de la trivialité du jeune maître. Noire, hideuse calomnie!

Terminons (car l'œuvre est inépuisable) par le cerf, le beau cerf épique de grandeur naturelle. Il vient de parcourir la lande déserte, — il va boire et s'arrête, haletant, inquiet, sauvage, la tête renversée en arrière dans un caractère de naïve grandeur, sur le bord de l'eau. Il est magnifique! Quel élan! quelle fièvre! comme il intéresse, ce bel animal si dramatique, — ainsi jeté, comme éperdu et vaguement terrifié dans cette étendue solitaire! Le terrain est sombre, stérile; le ciel s'éclaire de nuages de couchant. N'éloignez jamais de votre souvenir ce tableau, qui est appelé à un succès éclatant, et qui prendra place parmi les plus étonnantes créations de l'art.

J'avais besoin, ami, de vous montrer ou de vous remémorer toutes ces belles richesses; — un mot plus sérieux me reste à dire.

A propos de mot, — je crois que celui de *réalisme* adopté imprudemment par l'artiste pour spécifier son œuvre a un peu nui à sa fortune. Ici, ce n'est pas l'ouvrage que l'on analyse tout d'abord, mais le titre : gare au poëte, gare au peintre s'il sonne mal à l'oreille de quelques gens de mauvaise foi. C'est ainsi que d'excellentes toiles, que de bons livres, se trouvent condamnés par ces ignorants badauds qu'un éclat de rire spirituel a toujours affranchis de la rai-

son. Le mot ne pouvait convenir : il a été rejeté comme indécent, grossier, rebelle au style, rebelle à la composition, — pédantes formules de nullité derrière lesquelles s'abritent tous les élèves. C'est l'histoire éternellement comique des *Précieuses ridicules*. Dieu merci! nous connaissons les Mascarille et les Lafleur de l'opposition !

M. Courbet n'est qu'un grand peintre; il voit, il est ému, il reproduit avec l'immense sentiment de nature et de vérité qui est en lui. Il ne laisse rien au hasard du pinceau, et donne complet l'aspect de sa vision, n'ignorant pas la faiblesse relative d'une improvisation, même heureuse, que le génie n'aurait pas guidée. Ses toiles vivent prodigieusement par ce côté viril que l'on pourrait définir en peinture : le *caractère*. Elles ont toutes la signification juste de leur naturelle beauté, de leur esprit, de leur grâce et de leur excentricité. Dans une galerie, elles appellent ou saisissent le regard par une individualité puissante qui frappe. Rien ne les domine comme intérêt d'effet. Sa couleur, toujours grave, ne recherche ni l'accident ni l'éclat; elle est belle, d'une harmonie qui vous caresse, juste, profonde, admirablement intéressante. Comme facture, comme maniement de pinceau, il est l'égal des plus habiles ; il a la sûreté, la facilité, l'opulence ; il attaque de verve les plus grandes toiles et les établit avec une sûreté de coup d'œil magistrale.

Il a tous les tons, — il est supérieur en tout; — il a la grâce, — oui, la grâce, si vous ne la confondez pas

avec la mièvrerie; la distinction, si elle ne procède pas de la raideur. Il peut se reposer demain s'il lui plaît : son œuvre appartient à l'avenir, et compose une galerie où nos idées modernes s'enchaînent dans une imposante physionomie plastique. Portraitiste, il est le seul qui jette sur le type un magnifique reflet d'art,—j'ai déjà parlé de ses parentés à cet égard; animalier, il rivalise avec Potter; paysagiste, il domine l'école contemporaine avec Corot; peintre de grand genre, il n'a qu'un rival, Delacroix, pour établir ses grands personnages avec la même intrépidité. Il est tout à la fois le plus curieux spécialiste et le plus abondant généralisateur. C'est la grande et féconde personnification du peintre dans ce qu'il a de plus multiple et de plus individuel. Il n'est l'homme d'aucun système, il n'a aucune fausse idée d'art, aucune pauvreté de vision; jeune, vaillant de main et de tête, il enfante sans faiblesse ou grimace, — avec l'ardente volonté d'un esprit inépuisable. Il lui faut dix ans pour dominer la peinture française. — Dans cent ans, son nom prononcé fera lever les chapeaux de la critique; ses toiles se vendront à des prix fous. L'abandon et la rage idiote qui pèsent sur lui, en ce moment, sont des crimes d'art, de raison, d'intelligence, — ajoutons encore, quoique cela importe peu, de justice. Je ne connais pas de *récit plus douloureux* à offrir à mes contemporains, et je le raconte avec toute l'indignation d'un esprit que la vérité seule peut toucher.

**
*

La peinture moderne résume ainsi ses grandes sources vitales :

DELACROIX, — COROT, — COURBET.

L'avenir leur tient en réserve ses beaux livres enthousiastes.

**
*

Et ma'ntenant, adieu, ami; adieu, doux et bon compagnon, qui m'avez été si favorable et si indulgent, jusqu'à ce qu'il plaise à la vérité et au caprice de nous réunir encore. Ma tâche est faite, selon le devoir. Si, parfois, ma critique vous a blessé dans vos secrètes affections, oubliez-la, et pardonnez à l'auteur en faveur de son impartialité. Je suis à bout de forces. Dieu a fait son monde en six jours : j'ai fait mon monde critique en un mois; — mais pareil fardeau lui coûta moins assurément. J'ai besoin d'air et d'espace : — enfermé si longtemps sous cette coupole de verre, tour à tour en butte aux vérités et aux mensonges, — immobilisé dans mon ingrat travail. Courbet m'a donné la nostalgie de la mer : je vais quelques jours sur ses bords, respirer de fraîches brises.

Le flot m'attire et me sourit,
Me sourit comme une maîtresse;
Et sa voix, puissante caresse,
A mon oreille retentit.

Partons bien vite,—le temps presse...
Océan, ton calme grandit !
Je viens te demander l'ivresse
Où le cœur mort se rajeunit...

Bel horizon, azur, mystère,
Salut ! salut, cœur solitaire,
O mer au baiser triomphant !

Mes yeux t'aiment ; je voudrais vivre
Près de toi ; ta fraîcheur m'enivre :
Vieille berceuse, endors l'enfant...

Vous raillerez, ami, cette fantasque résolution,— c'est votre droit ; mais n'oubliez pas combien les œuvres de l'homme fatiguent l'esprit qu'elles ont trop absorbé.

Lassitude ou mélancolie,
Mon âme souffre, je le sens,
Farouche, et comme ensevelie
Dans des sommeils abêtissants.

Pourtant, elle était douce aux sens
Cette route, oasis fleurie,

Où des mondes, éblouissants
D'art, égayaient notre folie.

Hélas! le monde est ainsi fait :
Toujours changeant,—jamais parfait,
Prompt aux sottises vénielles.

Quand le rêve d'âme est terni,
Plongeons le corps dans l'infini
Des sources immatérielles...

<div style="text-align:right">ZACHARIE ASTRUC.</div>

<div style="text-align:center">FIN.</div>

TABLE.

Pages.

PRÉFACE .. 1

AVANT-PROPOS ... 4

SALLE XV .. 5

Lenepveu, Boulanger, Penguilly l'Haridon, Dubuffe, Accard, Veyrassat, Antigna, Devedeux, Pécrus, Flandrin, Cabanel, Compte-Calix, Bonheur, Landelle, Tournemine, Castan, Giraud, Popelin, Sieurac, Lechevalier-Chevignard, Landelle, Bellel, Corot, Moreau, Desgoffe, Pezous, Tissot, Ménard, Ranvier, Desgoffe, Aligny, Lecointe, de Curzon, Timbal, Salmon, Valerio, Castelneau, Philippe, Lambinet, Loubon, Faure, Villevieille, Defaux, Roehn.

SALLE XIV .. 40

Corot, Stéphane Baron, Guignet, Jumel, Worms, Frère, Loire, Corot, Cibot, Bonvin, Frère, Brown, Gassies, Laemlein, Marchal, Carolus Duran, Fortin, Thiollet, Gigoux.

SALLE XIII ... 56

Devilly, Félix, Capelle, Du Bois, Antigna.

PRÉAMBULE ET SALLE XII 60

Henneberg, Ancker, Bohn, Lamorinière, Heilbuth, Brendel,

Coninck, Kate, Cock Xavier, Kniff, Dubois, Saal, Knaus, Muyden, Amberg, Madrazo, Muyden, de Cock, Hamman, Rothermel, Verlat, May, Gemtchoujnikoff, M. H...., Schimtson, Weillez (Mlle), Gaggiotti-Richards (Mme), Achenbach, Muyden, Lies, Baader, Stevens, Prehn, Stevens.

CONFESSION.. 120

SALLE XI... 131

Pasini, Brune, Comte, Schutzenberger, Couder, Desjobert, Fauvelet, Dubuffe, Barrias, Peyrol (Mme), Montfallet, Lévy, Faivre-Duffez, Voillemot, Pils, Lemmens, Duverger, Leman, Brillouin, Deshayes, Chavet, Fichel, Plassan, Lehmann, Timbal, Grenet, Jacquand, Cabanel, Mottez, Debras, Roger, Dauzats, Bouguereau, Froment, Gendron, Lambron, Lambinet, Baudry, Hamon, Bouguereau, Blin, Toulmouche, Lavieille, Pasini, Lazerges, Mazerolle, Tournemine, de Curzon, Lecomte, Boulanger, Baron Stéphane, Corot.

SALON CARRÉ... 185

De Curzon, Gérôme, Hébert, Cabat, Muller, Leleux, Brown (Mme), Plassan, Dubuffe, Robert, Landelle, Pils, Vetter, Clère, Genty, Ysabey, Matte, Rousseau, Harpignies, Chaplin, Monvoisin, Palizzi, Mazerolle, Yvon, Picou, Baron, Brion, Benouville, Boulanger, Flandrin.

CAUSERIE... 215

TABLEAUX DE LA LOTERIE..................................... 220

Bellangé, Laugée, Baudit, Leleux, Duverger, Caraud, Zo, Lavieille, Breton.

SALLE II... 232

Brion, Hagemann, Trayer, Français, Bonvin, Villevieille,

Leleux, Magy, Ronot, Berchère, Penguilly, Rousseau, de Penne, Baudit, O'Connell (Mme), Fortin, Laîné, Hamon, Guérard, Troyon, Delacroix, Bellet du Poisat.

SALLE III.. 276

Leman, Villain, Sebron, Diaz, Sain, Laugée, Segé, Gautier, Legros.

PEINTURE RELIGIEUSE....................................... 284

SALLE VIII... 286

Chéret, Pissaro, Sinet, Véron, Colin, Bellet du Poisat.

SALLE IX.. 290

Meynier, Harpignies, Jeanneney, Giacomotti, Scheffer, Pérignon.

SALLE X... 292

Leleux, Jadin, Millet, Fortin, Fromentin, Ziem, Reynaud, Chintreuil, Anastasi, Berchère, Ricard, Daubigny, Belly.

DESSINS... 311

PASTELS ET AQUARELLES................................... 348

LITHOGRAPHIE ET GRAVURE................................ 321

MINIATURE ET PHOTOGRAPHIE............................. 321

SCULPTURES, BUSTES ET STATUETTES..................... 327

Etex, Dantan, Cavelier, Grass, Brunet, Oliva, Huguenin, Durand, Lescorné, Robinet, Blavier, Gumery, Salomon, Bottinelli, Isidore Bonheur, Pollet, Carrier de Belleuse, Mégret, Haleu, Cabet, Prouha, Mène, Robert (Elias), Iselin, Duret, Fassin, Vidal, Bullier, Guillemin, Salmon, Vauthier, Robert (Elias), Badiou de Latronchère, Grass, Vilain, de Nieuwerkerque, Millet, Moreau Mathurin, Desprey.

STATUES.. 328

Becquet, Badiou de Latronchère, Fabisch, Blanc, Gauthier,

Poitevin, Chevalier, Maillet, Loison, Carpeaux, Prouha, Bartholdi, Gruyère, Fransceschi, Varnier, Le Bœuf, Lanzirotti, Ferrat, Clère, Millet, Hébert, Chatrousse, Blanchard, Protheau, Carrier de Belleuse, Schroder, Valette, Gumery, Marcellin, Moreau, Maindron, Allasseur, Butté, Fremiet, Crauck, Clésinger.

IDÉES GÉNÉRALES.. 360
RÉCIT DOULOUREUX..................................... 371
ERRATA... 407

FIN DE LA TABLE.

ERRATA.

SALLE XIV. M. Libot, *lisez* Cibot, — et ajoutez aux trop faibles éloges que j'ai adressés à ce peintre charmant, tous ceux qui vous viendront à l'esprit pour des œuvres naturelles, gracieuses, dans un joli ton poétique.

Aux *Tableaux de la loterie*, à propos de M. Zo.

La muger y las flores	La femme et les fleurs
Son parecidas,	Sont pareilles ;
Mucha gala á los ojos	Beaucoup de brillant pour l'œil,
Y al tacto espinas (1).	Beaucoup d'épines pour le toucher.

SALLE XII. *Une école de village*, par M. Acker, *lisez* Ancker.

SALLE VIII. *Dialogue entre un âne*, etc., le nom du peintre est : M. Pissaro.

QUATRE OUBLIS.

M. Wacquez. *Dénicheurs d'abeilles au Bas-Bréau*. Patient travail, prodigieuse habileté. Ce n'est pas la nature simplement vue et peinte, mais fouillée et disséquée avec une minutie qui touche au merveilleux à force de juste réalisation. En élargissant sa manière, ce peintre arrivera à de sérieux effets plus

(1) Espronceda. — *El diablo mundo*.

en rapport d'ampleur avec le sentiment d'art qui est la loi et la force des maîtres.

M. RUYPEREZ. Un nom nouveau et un nom étranger. Il est au bas de deux petites toiles.

Du style, un pinceau délicat et fin, très amoureux du détail, déjà habile et supérieurement doué pour ces mignonnes scènes d'intérieur où tout l'intérêt se concentre sur un rayon, un contour, un trait délicat, une ciselure. J'augure fort bien de ce jeune talent.

M. REYNART (Édouard) a exposé un paysage d'une jolie couleur et dans une heureuse disposition. Voyez : deux rideaux d'arbres, en raccourci, — un long canal où l'eau se prélasse, verte, se perdant à l'horizon; des canards y tracent un lumineux sillage. Ce site rêvé et doux à l'œil m'a laissé un amoureux souvenir.

M. GARIPUY. Esprit intelligent, âme forte, vouée aux nobles aspirations. Je ne dirai pas que son pinceau soutienne toujours les idées généreuses qu'il essaie de faire vivre sur la toile, mais au moins y voit-on le développement libre d'un sentiment intellectuel qui a chez lui une valeur particulière de réalité. *Néron et Agrippine* est une belle page antique où respire à l'aise l'âme robuste de Tacite.

www.ingramcontent.com/pod-product-compliance
Lightning Source LLC
Chambersburg PA
CBHW051353220526
45469CB00001B/230